豪華・至廉優秀
新時代的精銳品

NO. 211（古

¥50

10.200 (電機管)¥35.00
(電機皮張) (植民地)
 5円増
10.210 (オリーズ管)¥50.00

神奈川縣川﨑市

留聲機時代

——日治時期唱片工業發展史

林良哲 著

目次

推薦序

——陳培豐（中研院臺灣史研究所研究員）

臺灣的流行歌曲工業發軔於一九三〇年代，當時的創作者留下許多如《雨夜花》、《望春風》、《農村曲》等延至戰後都還膾炙人口的臺語歌曲作品。這段發展由於與日本幾乎同步，其共時性導致《跳舞時代》、《桃花泣血記》等歌曲中的摩登或爵士風格，經常被當代的學者拿來做為日本統治下臺灣社會以及文化進步的象徵或證據。

可是如果仔細思考將不難發現，當自滿於這些近代大眾文化之進步性時，我們對於那一個美好、新潮、摩登的臺語流行歌曲工業之理解其實相當有限。例如：一張唱片中的旋律、歌聲、樂器、伴奏、編曲、蟲膠曲盤本身等，到底哪些部分是臺灣人自己生產創作？哪些地方是依賴日本人生產製造？還有除了我們現在耳熟能詳的歌曲之外，日治時期究竟還有哪些類別的歌曲？在戰前那個歷史當下，我們所熟悉的《雨夜花》、《望春風》、《農村曲》是否真的就已經風靡全臺？

再者，唱片必須要有「蓄音機」，再配合唱針等設備才能發出聲音，而這些配備是怎麼來的？戰前的普及率如何？而當時臺灣最流行的是《跳舞時代》、《桃花泣血記》這種摩登新潮的作品？還是《雨夜花》、《望春風》、《農村曲》或是本土俚／俗謠要素濃厚的歌仔戲？臺灣人到底要去哪裡才買得到唱片？這一連串的問題很基本、很重要、也很有趣，但是老實說，即使是許多從事流行歌曲的研究者，都不一定充分了解。

其實，臺灣的流行歌曲工業萌發於日治時期，許多臺語歌曲雖然在這座島嶼上眾聲喧嘩，然而光鮮亮

麗的臺灣流行歌曲工業，乃是典型的殖民地現代化產物。嚴格來說，在半封建農業社會的戰前，臺語歌曲、唱片之所以能以大眾娛樂商品的姿態出現於市場，並非臺灣社會內部在各種條件均成熟後，水到渠成所滋長出來的產物，而是由外部移植過來的資本主義文化現象，是日本人和臺灣人共構而成的殖民現代性成果。正因如此，它顯得既風光熱鬧卻又錯綜複雜，帶有許多至今仍然「姿身未明」的部分。這些隱藏在臺語流行歌曲背後如同一團謎樣的現象，往往和我們透過想當然爾式的思惟、或據此所簡化出的結論之間存有相當大的落差；而且這種未驗先明所產生的落差，卻又變成現在許多人的「常識」。

林良哲這本著作珍貴之處，不在於他長篇大論的提出一套假設性濃厚的論述；也不在只進行部分作品的賞析。相對於過去多數流行歌曲研究當中，經常都被簡化或一筆帶過、或是當作理所當然的前提去論述的議題，林良哲以紮實的前提去論述的議題，林良哲以紮實的史學手法，仔細的去進行發掘、考證、補充、整理、論證，繼而把這些歷史空白填補得非常到位。舉例來說：日治時期部分唱片公司之間有什麼競合關係？這些公司如何節省成本進行企劃？歌仔戲如何被近代化、商品化繼而被納入流行歌曲範疇？其又如何被半本土公司搶走市場？臺語唱片在日本、中國閩南地區與臺灣之間的聯繫關係為何？唱片這個稱呼又如何會從「レコード」（record）這個外來語變成漢字的「音盤」？鄧雨賢如何從本土小資本的文聲唱片公司被挖角到哥倫比亞唱片公司？有關唱片販賣經銷、宣傳製造活動之實態為何？都可以在這本書中獲得答案。

由於林良哲以非虛構的敘述方式，也就是許多小故事的形態來書寫這些看似零散卻又重要的議題，所以這本書雖然看似零散卻又重要的議題，所以這本書生動有趣，讀起來不會覺得生澀無聊；但卻又能滿足我們的知識慾與好奇心。本書像是一堆閃亮亮的碎鑽般，單位體積雖小但內容卻鉅細靡遺，具有相當的分量和價值。再加上這些內容附有很詳細的補充材料，各個單元亦按照時序書寫敘述，因此閱讀者只要按圖索驥便能透過多樣而不同議題的拼湊，進而一窺日治時期臺語流行歌曲的整體樣貌。

另外，本書中刊載了很多一手照片，具有豐富的資料性、知識性與視覺性，極為罕見而珍貴，值得讀者仔細品賞觀察。

作者序

為什麼要寫這樣一本書？

這個問題讓我思考了很久，最後得出了一個似乎不是標準的答案。

我寫這本書的目的，不是為了學術研究，也不是要證明自己的能力，而是想要回顧自己所珍愛的東西，嚴格來說就是唱片。因此，這本書的重點就是唱片工業。

唱片對我而言，可說是愛恨交加。三十年前（一九九一年），在偶然的機會下，我和朱約信（藝名「豬頭皮」）開始以臺語寫作歌曲，並在水晶唱片發表作品，從此一腳唱入唱片市場，也開啟了創作臺語歌詞之路。當時我只是單純地創作，對於唱片工業的種種歷史與過往，雖稍有涉獵，卻無深入研究，直到讀了莊永明的《臺灣歌謠追想曲》，才逐漸對臺灣的流行歌產生興趣。後來我找到了陳君玉、呂訴上、周添旺、廖漢臣等人在日治時期或戰後初期所寫的文章，對於臺灣唱片工業的起源與發展有了更深入的了解。

在這段追尋的過程中，對我影響和幫助最大的文章，應是陳君玉在一九五五年發表於《臺北文物》第四卷第二期〈日據時期臺語流行歌語歌詞之路。

概略〉一文，這篇文章只有九頁，卻擲地有聲，將日治時期臺灣唱片工業（主要以流行歌為主）詳細說明，成為日後研究者參考的依據。

然而，盡信書不如無書。在各種書籍、文章之外，我開始收藏戰後的七十八轉蟲膠唱片，畢竟這才是未經人為加工和解釋的「一手」資料，可以真實反映時代與歷史。在一九九〇年代的學術界，對於臺灣研究的重心並非通俗文化，有關唱片、流行歌的學術論文可說少之又少，除了陳君玉等人的文章外，研究者須挖掘更多資料，訪問現存者

老，透過口述等方式來自建體系。

於是我對唱片喜愛就此展開，透過各種管道到各地購買七十八轉唱片，大量蒐集流行歌、歌仔戲、南北管、客家戲曲等，也在友人的協助下，開始整理戰前臺灣歌仔戲和流行歌的唱片目錄，不但豐富了自己的生活，也成為我在工作之餘的主要興趣。但人無千日好、花無百日紅，負面的影響也隨之而來，為了收藏唱片，有些人用盡心機，甚至把收藏視為生意，以收藏、研究的名義，靠著謊言在買賣與轉手間賺取利潤。

收藏的豐富無法掩飾心情的寂寥，風雨交雜的無奈只能用心承受。曾有一段時間，我想把全部的唱片收藏處理掉，不願再看一眼，但年過半百之後，我對於人生開始有了不同的體悟，逐漸對外界的風風雨雨視而不見，生活還是要過，理想仍要堅持。

為了達成目標，我開始擬定計畫，想寫一本書，因此將多年的探索與資料整理出來，成為本書的內容。在此，特別感謝在書中所採訪的耆老與長者，包括愛愛（簡月娥）女士、林平泉先生、趙水木先生、王維錦先生等人，他們大都已離世，卻在當年對一位求知若渴的年輕人給予最親切的關懷與協助。還要感謝徐登芳醫師、黃士豪先生、陳婉菱小姐、鄧泰超先生、潘啟明先生、鄭恆隆先生等友人的協助，他們不但提供相關史料、照片和唱片，也常與我一起討論、解答困惑。另外要感謝中央研究院臺灣史研究所專任研究員陳培豐老師、輔仁大學音樂系教授徐玫玲老師、徐登芳醫師及音樂創作人陳明章先生的提攜，對本書予以推薦與肯定。最後，要特別感謝龍傑娣總編輯，在她的督促下，讓原本懶散的我精神振作，始能完稿成書。

前言

很久以前，世界是以七十八轉
的速度運行的。

——吉田篤弘，《七十八》

談起日治時期的臺語流行歌曲，
你一定會先想到〈望春風〉、
〈雨夜花〉、〈心酸酸〉、〈青春
嶺〉等歌曲。或許有人會知道，
「第一首」臺語歌曲叫做〈桃花泣
血記〉：還有人會說，這首歌是
一九三二年發行的電影主題曲。在
此，我不是要討論臺語歌曲的歷史
意義，也不談論其創作過程或背後
動人的小故事，更不去分析歌曲的

音樂結構以及曲調變化，而是想轉
個方向，探討另一個主題，來談
談日治時期臺灣的「唱片工業」
（Record Industry）發展。

在數位科技興起前，唱片是儲存
聲音的工具。其原理是將類比訊號
（Analog Signal）轉換為軌道刻紋，
再製作成圓盤模具，然後利用蟲膠
（Shellac）或塑膠（Plastic）做為原
料，壓制成為唱片。這種方式不但
能保存聲音，而且能大量生產、製
作，所保存的聲音得以「複製」，
而音樂或歌曲也藉此方式傳遞，改
變人類社會的閱聽習慣，增加娛樂

方式，從而創造出新的商業市場。
由於唱片的製作、發行，必須透
過商業體制來運作，經營者從中能
獲取利潤，唱片工業應運而生。

從一八九○年代，歐美諸國的留聲
機及唱片製作技術日益成熟，唱
片公司紛紛設立，聘請專業錄音師
帶著沉重的錄音器材，到各地錄製
音樂，甚至飄洋過海來到東方的中
國、日本、香港、印度等地，錄製
當地的傳統音樂或民謠。一九○○
年後，日本等國也設立唱片公司，
擺脫了歐美唱片公司的操控，不但
自行研發、生產留聲機及唱片，更

蟲膠為「膠蟲」（Kerria lacca）所分泌之樹脂所粹取之物，而膠蟲為介殼蟲之一種，在幼年時期能爬行，隨風、鳥傳播，找到寄生枝條後，即將口器插入樹皮組織吸收養分，通常會群聚在一起，分泌白色蠟質及紅色膠質物，即為蟲膠之原料，收取之後可做為油漆、唱片、電絕緣體等物之原料，甚至做為染色劑使用，具有商業價值。

臺灣在日治時期，從東南亞引進膠蟲，沒想到在戰後因替代性的塑膠等材料興起，讓蟲膠用途減少，使得膠蟲被任意豢養，目前已成為臺灣中、南部果樹之害蟲，主要是針對釋迦、楊桃、柿子、荔枝、芒果、龍眼等果樹，而此照片是在彰化八卦山上的龍眼樹上所拍攝，膠蟲已在樹枝上群聚，吸取汁液維生。

能推陳出新，製作各種各樣的音樂，包括傳統戲曲、民謠，甚至是「新型態」的歌曲。

所謂新型態歌曲，是指配合唱片工業發展而產生的音樂型態。首先，當時以蟲膠為原料的唱片每分鐘轉速標準為七十八圈，被稱為「七十八轉唱片」，此一唱片的英文名稱為「Standard Playing」（簡稱SP），即是強調「標準」速度，這是因為在唱片發展的初期，唱頭、唱針以及唱片刻紋的製作技術都相當粗糙，不如後期精良，只好以提高轉速的方法來增長音軌，以保證唱片的頻率回應，讓「原聲」重現，但如此一來，必須犧牲性儲存聲音的長度，因此單面七十八轉的SP唱片（十英吋唱片）最多只能記錄三到五分鐘的音頻資訊。

在聲音承載容量的侷限下，歌曲錄製在單面唱片上，必須將時間控制在五分鐘之內，以便閱聽人聆聽，而這種約定俗成的方式造就新型態的歌曲產生，配合著當時的情況，轉變成為「流行」文化。這個聲音承載量的影響持續到今日，就算目前透過電腦的儲存方式，聲音幾乎可以「無限制」的儲存，但一首流行歌曲的時間還是會「自我限制」在五分鐘之內。

在唱片工業發展初期，不僅聲音的儲存有所限制，錄音的品質也有待改善，而且唱片的設計、材質所有缺陷。然而在一九○○年代，聲音得以儲存並大量複製的技術，卻已讓人們趨之若鶩，在西洋或是東方社會，唱片市場逐漸興起，規模日益擴大。

以日本來說，在明治維新後積極吸收歐美文化，促成「文明開化」，無論在政治制度、社會結構、教育、科技等方面，日本社會全面學習歐美，甚至喊出「脫亞（洲）入歐（洲）」口號，唱片工業也進

入日本，唱片公司透過股票來籌募資金，大量錄製各種傳統音樂，而日本的唱片公司也看上了殖民地臺灣，將這股浪潮引進，臺灣音樂「乘風破浪」遠渡日本錄製，推展了臺灣唱片市場。

一九三〇年代，臺灣的唱片工業開始成長。在這塊島嶼上，唱片公司紛紛成立，透過各地的「小賣店」，展示了各類型唱片：之後，又配合著電影、無線電臺的發展，讓歌曲傳播出去。我們所熟知的歌曲〈望春風〉、〈雨夜花〉、〈心酸酸〉、〈青春嶺〉等歌曲，就這樣被人們所知曉，並加以傳唱。

這時候的唱片，轉速為七十八轉，材質為蟲膠，迄今已不常見，甚至成為骨董。日本作家吉田篤弘在其名為《七十八》的小說中，曾寫下了這麼一段話：

> 有時只要盯著唱片，久而久之腦中就會浮現旋律……就像是七十八轉的唱片，似乎我總是圍繞在「此刻已經消逝」的事物中，究竟是命運使然，或只是我無意間不斷地主動追求呢？聽著刻劃在唱片上的樂音，同時也在聆聽著之前與我有著相同體驗的人們，無意間刻劃上各種不同的痕跡。無論何處，所有的事物皆以胡亂唱片封套上像是撒過一層砂礫的粗糙質感，特殊標籤用紙散發出的神祕光澤，指尖輕撫過封套上的歌曲名稱時的獨特印刷感……。

七十八轉唱片確實讓人愛不釋手，然而，在歌詞的撰寫、音樂的譜曲、歌手的聲音灌錄、樂隊的伴奏、唱片封套的設計、唱片的製作，以及後續宣傳、鋪貨、銷售等，其背後所依賴的，正是強大且完善的唱片工業。沒有唱片工業的力量，歌曲無法製作、唱片不會誕生，閱聽人也無從聆聽，更難以產生前文中所謂「指尖輕撫過封套上的歌曲名稱時的獨特印刷感」。

讓我們一起踏入七十八轉的唱片世界吧！了解在一個世紀之前，人們如何接受這個新的科技（留聲機以及唱片），融入這個新的文化（流行歌）。迄今，科技雖然一再進步，在實質內容卻改變不多，一首首新的歌曲誕生，透過各種宣傳方式以及傳播工具，讓這個世界充滿更多的音樂。

在進入唱片世界了解臺灣唱片發展過程之前，我們從「微觀」的角度，拿出一張唱片來反覆端詳，試圖挖掘其中所隱藏的「工業」痕跡。但是，要拿那一張唱片呢？我左思右想，拿出了《桃花泣血記》，從這裡開始吧！我將成為「說書人」，從這首一九三二年五月所發行的臺語流行歌，打開臺灣的唱片工業發展歷史，訴說唱片的故事。

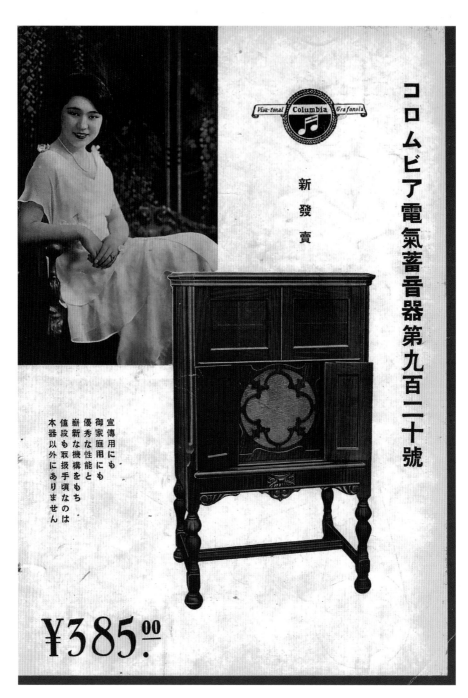

コロムビア電氣蓄音器第九百二十號

新發賣

Visa-tonal Columbia Grafonola

宣傳用にも
御家庭用にも
優秀な性能と
嶄新な機構をもち
値段も取扱手頃なのは
本器以外にありません

¥385.⁰⁰

1930 年代日本古倫美亞推出「電氣蓄音器」，一台要價 385 元，在當時這個價格可能是一位臺灣籍小學教師近一年的薪水。

第一章
解剖〈桃花泣血記〉

拿起這張〈桃花泣血記〉的七十八轉唱片，首先我想問：「請問您知道〈桃花泣血記〉嗎？」

〈桃花泣血記〉與一九三一年發行的中國電影《桃花泣血記》有密切的關係。這部電影講述一個悽美絕倫的愛情悲劇。導演卜萬蒼在整齣影片中，以流暢、優美的畫面，搭配著電影中的字幕旁白，刻畫出動人悱惻的情節：由當時電影新秀金焰與阮玲玉分飾男、女主角，二人精湛的演技，引導出對於自由戀愛的追求與世俗現實的無奈，最終落得人鬼殊途，令人含淚扼腕。

當時的電影為默片，並無配音與配樂，因此《桃花泣血記》一片在中國放映時，也未製作相關的華語流行歌曲，但遠在千里之外的日本殖民地臺灣，業者在引進這部電影時特意地編寫了一首臺語發音的「宣傳歌」〈桃花泣血記〉，之後又灌錄為唱片來發行，竟然成為臺語流行歌發展上「第一首」歌曲。

在臺語流行歌的發展史上，〈桃花泣血記〉被稱為臺灣「第一首」流行歌曲，更有人說：「此曲一出即造成全省（臺灣）轟動」，但在其

歌曲市場的作詞家陳君玉，卻稱呼其為「第一流行的唱片」，依其語意，在〈桃花泣血記〉唱片發行之前，市面上已有臺語流行歌，卻未造成轟動，甚至鮮為人知，直到〈桃花泣血記〉推出後，才達到「流行」程度。

在此，我先不討論〈桃花泣血記〉到底是不是「第一流行的唱片」？或只是「第一首」流行歌曲，一九三二年五月間發行的〈桃花泣血記〉，在臺語流行歌的進展過程中確實有承先啟後的作用。在其發行之時，正值臺灣唱片工業由萌

MASTER

TITLE No.	DATE	INSPECTION WAX	D.M.B. Page	2nd Master Date	Pcs.	ARTIST	TITLE NAME	REMARKS
1089	1/20. K.	80286-A				清香 水蓮 碧雲	陳三寫詩	MAY - - 1933
1090	1/20. K.	-B						MAY - - 1933
1091	1/20. K.	80181-A				清 香	針金釵	MAY - - 1932
1092	1/20. K.	-B				″	″	MAY - - 1932
1093	1/20. K.	80182-A				″	″	MAY - - 1932
1094	1/20. K.	-B				″	″	MAY - - 1932
1095	1/20. K.	80183-A				″	″	MAY - - 1932
1096	1/20. K.	-B				″	″	MAY - - 1932
1097	1/20. K.	80227-A				清香 碧雲	陳三做長工	MAY - - 1933
1098	1/20. K.	-B				″	″	MAY - - 1933
1099	1/20. K.	80238-A				″	″	MAY - - 1933
1100	1/20. K.	B				″	″	MAY - - 1933
1101	1/20. K.	80184-A				純 純	台北行進曲	AUG - - 1932
1102	1/20. K.	-B				″	″	AUG - - 1932
1103	1/20. K.	80191-A				素 珠	新噴烟花	DEC 3 1932
1104	1/20. K.	-B				″	″	DEC 3 1932
1105	1/20. K.	T.112-B				梅 蔡 素	思想情人	DEC 3 1932
1106	1/20. K.	80292-A				″	″	APR - - 1934
1107	1/20. K.	B				″	″	APR - - 1934
1108	1/20. K.	80293-A				″	″	APR - - 1934
1109	1/20. K.	-B				″	″	APR - - 1934
1110	1/20. K.	80294-A				″	″	APR - - 1934
1111	1/20. K.	-B				″	″	APR - - 1934
1112	1/20. K.	80185-B				純 純	ザッフオーケー	AUG - - 1932
1113	1/20. K.	80192-A				純 純	桃花泣血記	MAY - - 1932
1114	1/20. K.	-B				″	″	MAY - - 1932
1115	Rej. K.	T.189-A						AUG 2 0 1933
1116	1/20. K.	T.106-A						MAY 2 0 1932

「原盤清單」中內容詳實記錄〈桃花泣血記〉唱片的發行日期為「MAY-1932」（1932 年 5 月）。
（資料來源：日本東京古倫美亞保存課，陳婉菱提供）

原版唱片中所隱藏的訊息

芽期間轉向成長期的轉折點，換言之，在〈桃花泣血記〉發行前後，臺灣的唱片市場正逐漸擴大，當時主導唱片市場「日本コロムビア（Columbia，當時漢文譯音為「古倫美亞」，下文皆以當時譯音）蓄音器株式會社」，內部的發行制度以及外部的組織架構，都已成型。因此從〈桃花泣血記〉的唱片中，可看出當時臺灣唱片工業的發展端倪。

〈桃花泣血記〉的唱片，不僅能播放音樂，更能看見其背後所隱藏的商業「符碼」。現在，我將〈桃花泣血記〉唱片拿出來，但不是要放在留聲機上，而是攤在「手術檯」上，「解剖」其唱片圓標上的內容，帶著大家一起走入一九三二年臺灣唱片工業的世界。

左側標註（由上而下）：音符標（商標）／鮮活的音調錄音／公司名稱／電氣錄音／公司名稱／歌曲名稱／編曲者／作曲者／演唱歌手／伴奏樂團／唱片號／錄音編號

右側標註：影戲主題歌／作詞者／唱片面數

〈桃花泣血記〉原盤的圓標，標示了十五個重要訊息，除了解答其身世之謎，也顯示唱片工業已在臺灣奠基。

料，能為其「身世」提供答案。
〈桃花泣血記〉唱片圓標上提供了十五個重要的訊息，由上到下、由左到右分別是：音符標（商標）、鮮活的音調錄音、公司名稱、電氣錄音、影戲主題歌、電影公司名稱、歌曲名稱、編曲者、作曲者、作詞者、唱片面數、演唱歌手、伴奏樂團、唱片編號、錄音編號。在此，依序來介紹其所隱含的意義，以及在唱片工業的發展上所具有的特殊地位。

（一）「音符」商標：在唱片圓標最上方的圖案，為發行公司的商標符號。商標（Trademark）是識別

「原音重現」在當時的日語漢字寫成「肉聲」。

留的《原盤清單》來看，〈桃花泣血記〉唱片為一九三二年五月所發行，但有一段很長的時間消「聲」匿跡，不為人所知，最後留傳下來四段歌詞。一九九二年間，對臺語流行歌素有研究的莊永明透過編寫《最早臺語歌謠一〇一曲》的作者李雲騰的協助，拼湊出十一段歌詞。莊永明不但推崇〈桃花泣血記〉為第一首「土產品」的流行歌曲，更曾經多次表達，期待〈桃花泣血記〉唱片能夠「出土」，讓歌詞得以還原，以添補「臺灣歌謠史」的缺憾。

一九九六年，我在高雄市發現一張原版的七十八轉〈桃花泣血記〉唱片，將歌詞完整採錄，總共有十段。但除了採錄歌詞外，〈桃花泣血記〉的原版唱片出土，從其唱片圓標上揭示了許多「秘密」資訊，若是將其擬人化，唱片圓標就像是身分證一樣，記錄著「個人」的資

商品或公司的顯著標誌，近代國家為保障商業交易，立法來保護商標權，由公司或企業自製圖形或是文字來向國家申請註冊，產品皆可印上商標，成為商業上重要的標誌符號。

唱片工業發展初期，唱片公司紛紛設立，當時最知名的商標正是勝利（Victor Talking Machine Company）唱片的「小狗 Nipper 聽留聲機」（簡稱「狗標」）與古倫美亞唱片的音符標。

（一）Viva-tonal Recording：在音符標下方的外文，左邊「Viva-tonal」是複合字，Viva 在英文中有「萬歲」之意，在拉丁文或是義大利文中是形容詞「鮮活的」，整句話翻譯為「鮮活的音調錄音」，也有人翻譯成「原音重現」，而當時的日語漢字則寫成「肉聲」，意即相當接近歌手的現場原唱以及樂器聲音。

能夠達到 Viva-tonal 的功效，主要會以片假名寫成「コロムビア」，但在早期（尚未進入戰爭時期），通常仍以英文標示。

目前通稱的「留聲機」，日語漢字寫成「蓄音器」，「日本コロムビア（Columbia）蓄音器株式會社」原本是英國與美國的「哥倫比亞留聲機公司」（Columbia Graphophone

（二）Columbia：在唱片圓標中最大的字體，即是以英文呈現的唱片公司名稱。Columbia 在日文中都

（三）Columbia：在唱片圓標中最大的字體，即是以英文呈現的唱片公司名稱。Columbia 在日文中都

在以下的「電氣錄音」項目有詳細說明。

電氣錄音廣告單。

Company）於一九二八年一月所設立，其後和日蓄商會合作，提供資金及新技術，在一九三二年七月又將日蓄商會合併。此後，Columbia成為公司名稱，而其「音符」為其商標。

（四）Electrical Process（電氣錄音）：一九二四年美國電報電話公司（AT&T）的研發機構「貝爾實驗室」（Bell Laboratories）透過麥克風收音，成功地進行了電氣錄音，讓所收錄的聲音更能達到原音程度，此成就讓錄音技術更上一層樓。一九二五年之後，古倫美亞和勝利唱片都採用此一技術。

（五）影戲主題歌：「影戲」即現今所謂之「電影」，此為當時獨特用語。從一九二〇年代起，日本電影公司即將流行歌搭配電影的拍攝，到一九三〇年代更加盛行，藉曲。

由電影與流行歌曲的相互拉抬，不指流行歌的主旋律部分，而編曲依據主旋律的感覺或是結構，在歌曲前、後或是中間段落進行鋪陳，讓歌曲的背景豐富、飽滿，甚至加入樂器，調整節奏，以後突顯主旋律的特色。

（六）聯華映畫公司：當時日本將電影稱為「映畫」或「活動寫真」，這裡所謂的「聯華映畫公司」，正是中國的「聯華影業公司」。該公司在一九二九年成立，總管理處在香港，並於中國上海設分理處，北平設分廠，在當時由羅明佑任公司總經理並公開招股，網羅著名導演孫瑜、費穆、史東山、卜萬蒼，以及演員阮玲玉、金焰等。

（七）桃花泣血記：在唱片圓標第二大的字體，正是歌曲名稱，此歌名與電影〈桃花泣血記〉同名。

（八）奧山貞吉編曲：在流行歌曲製作上，必須有作詞、作曲及編曲內容，還擔任電影放映時的後場樂師，負責演奏音樂。作詞是指流行歌的歌詞，作曲

〈桃花泣血記〉唱片的編曲者為日籍音樂家奧山貞吉，他畢業於東洋音樂學校（現今「東京音樂大學」），曾在外國遊輪上擔任樂師，一九二四年起在東京放送局擔任配樂，其後到日本古倫美亞擔任專屬作曲、編曲工作，不少知名的臺語流行歌曲之編曲，都出自其手筆。

（九）王雲峰作曲：〈桃花泣血記〉的作曲者為王雲峰雖是傳統戲班出身，卻也學習西樂。一九二〇年代末期，王雲峰在戲院擔任電影的「辯士」工作，負責解說影片師，負責演奏音樂。

值得注意的是，〈桃花泣血記〉在大稻埕的「永樂座」上映前，王雲峰為此歌詞作曲，原本是做為宣傳電影使用，因而在旋律上採用較為輕快的「進行曲」形式，雖與劇情不相吻合，卻能讓鼓號樂隊在大街小巷間演奏，做為宣傳使用。

一九三二年三月間，《桃花泣血記》電影於臺北大稻埕永樂座放映，為了吸引觀眾到戲院以增加票房，詹天馬費盡心思撰寫了一首「宣傳歌」，希望能讓影片一炮而紅。在寫好歌詞後，交給在戲院擔任樂師的王雲峰來譜曲，〈桃花泣血記〉歌曲因而誕生。

（十）詹天馬作詞：詹天馬是臺灣知名的電影「辯士」，也是「巴里影片公司」的負責人，並將《桃花泣血記》的電影引進臺灣放映。依據目前資料得知，在一九三二年一月前後，詹天馬從基隆搭乘客船到中國上海，採購了一批影片回臺，並將臺北的永樂座承租下來經營，經過一番粉刷、改造：一九三二年一月三十日於在報紙上刊登招租廣告，以「出類拔萃的中國現代劇」為宣傳號召，宣佈將放映五部上海聯華影業出品的電影，其中就包括《桃花泣血記》在內。

（十一）下：在詞曲作者的下方，有一個小小的「下」字，若是稍後不留意，即無法發現。這個「下」字有二層意義，一是代表唱片面數（第二面或是B面），也就是說唱片有二面，屬於「雙面盤」，但在早期愛迪生發明的留聲機所使用的「唱片」並非現今常見的「平圓盤」，而是圓筒狀的唱片，一般稱為Phonograph Cylinder，到了一八八五年時，德裔美國發明家柏林納（Emile Berliner）改良了愛迪生的設計留聲機以及唱片，製作出了圓盤留聲機（Gramophone），而其唱片則為現今常見的「平圓盤」。然而，早期的技術只能製作單面唱片，直到一九〇〇年之後，才發展出製作雙面唱片的技術。第二，〈桃花泣血記〉有十段歌詞，整首歌曲的錄音時間近六分鐘，但當時七十八轉唱片的單面聲音載量只有三、四分鐘，根本無法容納，必須以雙面來處理。因此，這裡所謂的「下」，正是指〈桃花泣血記〉的後半的五段歌詞。

（十二）純純：演唱歌手「純純」本名劉清香，十三歲即入戲班學戲，在一九二九年左右開始在唱片公司錄音，早期以本名「清香」來錄製歌仔戲唱片，一九三二年之後開始參與流行歌演唱，並以藝名「純純」、「梅英」、「百花香」等灌錄唱片。

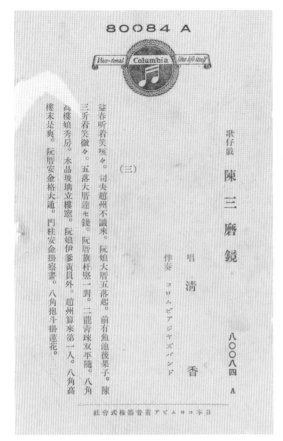

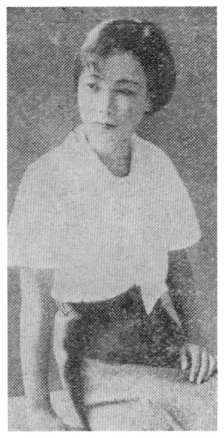

1933 年劉清香的獨照。

歌仔戲 陳三磨鏡 八〇〇八四 A

唱 清香
伴奏 コロムビアジャズバンド

（三）

益春听着笑咳々。司夫趙州不識來。阮娘大厝五落起。前有魚池後果子。陳
三厝着笑微々。五落大厝達七錢。阮厝旗杆竪一對。二龍吉珠双平隆。八角
高樓娘秀房。水晶玻璃立樓窓。阮娘伊爹黃員外。趙州算來第一人。八角高
樓未是爽。阮厝安金格大通。門柱安金掛窗畫。八角抱斗掛蓮花。

日本コロムビア蓄音器株式會社

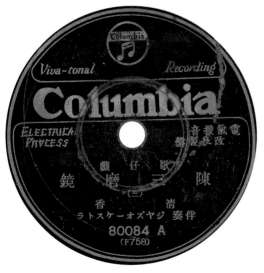

劉清香以本名「清香」所錄製的歌仔戲唱片和歌詞（徐登芳提供）

劉清香以藝名「百花香」所錄製的歌仔戲唱片（徐登芳提供）

劉清香以藝名「梅英」所錄製的歌仔戲唱片

（十三）古倫美亞交響音樂伴奏：日本古倫美亞成立後，在一九二八年三月「第一回新譜」（第一次發行唱片）發賣，之後又將日蓄商會位於日本神奈川縣川崎市的唱片製作工廠設備更新以及擴建，開始發行各式唱片。為了唱片錄音需要，在一九二九年成立了「コロムビア オーケストラ（Columbia Orchestra）」樂團，以岩田喜代造為「樂長」（團長），成員約四到五人不等，為該公司錄音時伴奏以及宣傳唱片時的後場演奏。

（十四）80172-B：此一數目為唱片編號，是日本古倫美亞提供給每張唱片的代號，用以區別唱片的性質以及發行地區。以當時的情況來說，古倫美亞將最前面的一個數字作為發行地區的區別：1、2、3、4 編號為日本，8 為臺灣地區。在「80172-B」編號上，可得知

此是臺灣地區發行的第一百七十二張唱片，至於最後的英文字母「B」則是代表此為唱片的第二面（B面）。

（十五）F1114：此一數目為唱片編號，是日本古倫美亞在錄音時的先後排列順序，目前發現日本相關的唱片，在錄音編號的數目字之前，並未有英文字母代號，而臺灣地區的編號前卻有「F」，推測應該是特別標記，而且此一標誌來源可能是臺灣的英文名稱 Formosa 中第一個字母。至於 F1114 的錄音時間，依據目前保存在東京的「日本古倫美亞檔案部門資料」顯示，〈桃花泣血記〉歌曲是演唱歌手純於東京錄音，錄音時間在一九三二年三月二十八日至四月十四日之間。

訊息的串連

〈桃花泣血記〉唱片圓標上所提供了十五個訊息，正是能獲知其「身世」的線索。但如前文引用莊永明所述，〈桃花泣血記〉到底算不算是第一首「土產品」的流行歌曲？從唱片圓標所承載的訊息，我必須像是偵探一般，從中來抽絲剝繭，才能尋蹤覓源。而這些訊息，不僅是從臺灣社會來觀看，而且必須透過歐美、日本、中國等因素，才能發掘其中的牽連與相互影響，清楚看見其脈絡，發現一九三二年時臺灣唱片工業在內部與外部的結構，進而探究〈桃花泣血記〉一曲所具備的時代意義。

（一）在外部基礎方面：〈桃花泣血記〉體現了科技進步的成果。

留聲機是美國發明家愛迪生（Thomas Alva Edison）於一八七七年所設計，當時只是一具簡單的揚聲機器，經過多方改良，唱片的形狀由滾筒式轉變為平圓盤，而且收錄聲音也從原本的單面變成雙面，至於在聲音品質方面，更是在電氣錄音技術的開發之後，提升了收音的頻率範圍，讓所收錄的聲音更能接近原音。

然而，這些科技進步的痕跡，都可在〈桃花泣血記〉的唱片圓標上發現，包括 Viva-tonal Recording（原音重現）、Electrical Process（電氣錄音）以及「雙面盤」的「下」。這些新科技讓〈桃花泣血記〉唱片得以誕生，並受到當時民眾的喜愛。簡單來說，若沒有這些新興科技，〈桃花泣血記〉歌曲無法從而產生。

（二）在內部架構部分：〈桃花泣血記〉是資本化的商業產品。

愛迪生設計出留聲機後，經過了十多年的改良，留聲機及唱片才能量產。所謂的「量產」是指透過工業化的大規模生產，將唱片從錄製、生產到商業設計、行銷、配銷、販售等步驟的商業行為，而且必須投資大量資本，始能將唱片配送到各處銷售。

以臺灣來說，一八九八年時，首次有留聲機及唱片出現的記錄；一九○五年，日本「天賞堂」在臺北設立販售據點，引進西洋、日本、中國的音樂唱片；一九一四年，十多位臺灣籍樂師受聘到日本東京灌錄戲曲音樂，並將唱片回銷臺灣。

〈桃花泣血記〉在一九三二年五月銷售，此時距離愛迪生發明留聲機已過了半個世紀，和臺灣首次錄音也相隔十八年之久，因此，在一九三二年的唱片工業發展，已相當成熟，當時臺灣也有多家唱片公司進駐，商業競爭日益激烈，促

使新的流行歌文化在此誕生。〈桃花泣血記〉雖是以臺語填寫歌詞，然其源頭卻來自於一九三一年中國上海的「聯華影業公司」出品的一部同名影片，由中國籍演員阮玲玉及金焰主演，在一九三二年三月間於臺北大稻埕永樂座上映，為了吸引觀眾到戲院以增加票房，才編寫電影的「宣傳歌」，也就是〈桃花泣血記〉歌曲，希望能讓影片一炮而紅。

依照電影的放映時間來看，做為影片「宣傳」歌曲的〈桃花泣血記〉應該在一九三二年二月底或三月初問世，先是配合鼓號樂隊演奏，在大街小巷間宣傳，而此歌詞簡明易懂，歌曲旋律又輕快易學，很快地傳播開來，而被當時的唱片公司所發現並灌錄成唱片，並於當年五月發行。

〈桃花泣血記〉發行時，不但引進外國（歐美）資本以及最新技術，並且組織完善，有擁有錄音室以及唱片、留聲機製作工廠，更聘用專業編曲家以及專屬樂團，讓流行歌的製作更為完善，品質日益提高。

因此，在〈桃花泣血記〉唱片的圓標上，標示出作詞、作曲、編曲、歌手姓名以及伴奏樂團名稱，代表著這首歌曲不是由一個人所完成，是必須由一間組織完善的唱片公司，找來了各方面的人才，才能進行錄音工作。此外，圓標上的「唱片編號」與「錄音編號」，更是代表唱片公司的內部管理已具制度，能透過編號來確認所銷售的唱片，更利於倉儲與貨品管理。

（三）對後續影響發展：〈桃花泣血記〉帶動電影主題歌曲風潮。從唱片圓標上記載的資料，〈桃花泣血記〉的唱片在一九三二年五月發行，透過各地的唱片經銷商，將此一歌曲從臺北推廣到全臺，甚至於外銷到中國以及南洋諸國。而此一合作方式也帶動臺語流行歌的第一波風潮「影戲主題歌」，從一九三二年到一九三九年間，陸續有四十多首臺語歌曲搭配電影來做為宣傳使用，讓臺灣社會興起一股「流行歌熱潮」。

回到原點

一九三一年，中國上海聯華影業公司拍攝了《桃花泣血記》電影。二○二○年，我在網路上找到這部長達一小時二十八分鐘的黑白默片，從頭到尾觀看一遍。

影片背景是從一座牧場展開，牧人陸起夫婦受僱於場主「金太太」，每日勤勞工作，並英勇率領其他牧人抵抗偷牛賊。一日，金太太攜子德恩，坐著轎子下鄉視察，陸起夫婦殷勤招待，其女琳姑與德

恩兩小無猜、嬉鬧遊戲。數年後，金太太又偕子下鄉，此時德恩愛上了荳蔻年華的琳姑，並力主愛情不分貧富，並邀其入城遊覽。其後二人形影不離、情同夫妻，但金太太欲為德恩論婚某世家之女，要求琳姑還鄉。不久，琳姑懷孕，求德恩迎娶，但德恩懼母，不敢向母親提及，直到金太太得知真相後大怒，不但軟禁德恩、趕走了琳姑，又將陸起解雇，拆散了姻緣。沒想到陸起離開牧場時，劫牛賊眾聚劫牛，陸起挺身而出，被賊眾以石灰燒瞎雙目。此時，琳姑已育一子，卻因體弱多病而無錢醫治，有一名老者欲乘人之危，想要迎娶琳姑，遭琳姑拒絕。德恩得知琳姑病危，不顧母親阻攔下鄉探望，此時琳姑已經氣若遊絲。

在影片的最後，琳姑在德恩的眼前死去，卻為金家留下血脈，金夫人也接受琳姑為兒媳，而眾人前往琳姑墳墓祭拜，此時正值桃花盛開，在電影中的字幕寫道：「花瓣、淚珠一點一點的落在琳姑的墓前」，此亦即《桃花泣血記》的片名稱。

相對於完整的劇情，〈桃花泣血記〉歌曲雖然將劇情編入歌詞中，但卻留有伏筆，以待電影之上映，根據其唱片之歌單（歌手演唱內容和歌單文字有些許差異），採錄十段歌詞如下：

人生相像桃花枝，有時開花有時死，花有春天再開期，人若死去無活時。

戀愛無分階級性，第一要緊是真情，琳姑出世歹環境，相像桃花彼薄命。

禮教束縛非時代，最好自由的世界，德恩老母無理解，雖然有錢都亦害。

德恩無想是富戶，真心實意愛琳姑，免驚僥負來相誤，我是男子無糊塗。

琳姑自本亦愛伊，相信德恩無懷疑，結合良緣真歡喜，心心相印不甘離。

愛情愈好事愈多，頑固老母真囉唆，富男貧女不該好，強激平地起風波。

離別愛人蓋艱苦，相似鈍刀割腸肚，傷心啼哭病倒鋪，悽慘失戀行末路。

壓迫子兒過無理，家庭革命隨時起，德恩走去欲見伊，可憐見面已經死。

影戲主題歌

桃花泣血記

聯華映畫公司出品「桃花泣血記」主題歌

詹天馬作詩
王雲峯作曲
奧山貞吉編曲

唱　純純
古倫美亞管絃樂伴奏

（1）　80172 A

1. 人生相像（上）花有春天再開期
有時開花有時死
人苦死去無活時

2. 戀愛無分階級性　琳姑出世呆環境
第一要緊是真情
相像桃花彼薄命

3. 禮教束縛非現代　老母無理解
最好自由的世界都也害

4. 德恩無想是富戶　免驚僥負來相慠
真心實意我是男子無糊塗

5. 琳姑自本也愛伊　結合良緣真歡喜
相信德恩無懷疑
心心相印不甘離

古倫美亞唱機唱片公司發行

《桃花泣血記》唱片所附的歌單。

文明社會新時代，戀愛自由才應該，階級拘束是有害，婚姻制度著大改。

做人父母愛注意，舊式禮教著拋棄，結果發生啥代誌？請看桃花泣血記。

在歌詞中，將〈桃花泣血記〉的劇情描述到最後階段，但卻無了結。而在電影劇情中，女主角德恩前來探視時，女主角琳姑已瀕臨死亡，然而這一段刻骨銘心的愛情，到底剩下什麼？歌詞作者像是古早的走唱藝人一般，賣了個關子，吊吊聽眾的胃口，讓大家迫不急待跑去買票，到戲院觀看見電影，才能得到最後答案。

因此，〈桃花泣血記〉並非一首完整的歌曲，甚至也不能算做「影戲主題歌」（電影主題曲），而〈記〉僅能說是在臺語流行歌草創階段的「實驗品」。雖然許多人將〈桃花泣血記〉視為所謂「第一首臺語流行歌」，但這個講法問題不少，因為在其之前，早有類似型態的臺語歌曲唱片出現，而且〈桃花泣血記〉是做為宣傳使用，不是依據電影內容來「量身打造」，因此在最後歌詞中，才會出現了「結果發生啥代誌，請看桃花泣血記」的內容。

〈桃花泣血記〉除了與電影主題歌的歌詞寫作方式不太一樣之外，其歌曲也是以「行進曲」方式來進行編曲及譜曲，與其悲慘的劇情毫無關連，甚至互相矛盾。我個人猜測，當時〈桃花泣血記〉原本只做為宣傳電影之用，並未考慮要發行流行歌，整首歌曲的主旋律部分才會以「輕快、活潑」方式進行，與其劇情內容大異其趣。

回過頭來重新檢視〈桃花泣血記〉歌曲的相關背景，才能理解這首歌曲在當年發行時的情況。早期研究臺灣流行歌的莊永明推崇〈桃花泣血記〉，並認為其是第一首「土產品」的流行歌曲之說法，若是加以檢討和分析，應當可了解其說法存在一些錯誤。因此，我們必須以宏觀的角度來看待，並重新檢視〈桃花泣血記〉唱片所隱含的背景，才能讓這段歷史更加浮現出來。

在臺灣臺北市的「巴里影片公司」，引進一齣來自中國上海的電影，打算在一九三二年的農曆春節過後，於大稻埕的「永樂座」放映。而該公司負責人詹天馬，因身兼電影「辯士」，對該片之劇情相當了解，因此寫了一首「宣傳歌曲」，又找來了同樣在「永樂座」擔任樂師的王雲峰加以譜曲，希望能為票房加分。

沒想到，當此歌曲在大街小巷演唱時，被日本蓄音器商會在臺灣的

「臺北日蓄商會」（當時尚未改組為「臺灣コロムビア販賣株式會社」）得知，找來臺灣籍歌手「純純」到日本進行錄音，並由日本音樂家進行編曲，最後將錄音盤帶製作成母盤，並納入該公司的唱片編號，大量生產成為唱片，再從日本以輪船運回臺灣，在一九三二年五月開始銷售，經由日蓄商會的銷售系統運送到各地的唱片行販賣，順利打響了名號。

歷史總是充斥著陰錯陽差，而轉機經常發生在不經意之間，無法預測也難以捉摸，只能等待天時、地利與人和的到來。《桃花泣血記》一曲的成功，成就了古倫美亞在臺灣唱片市場的「霸業」，此一過程我將在後文中再詳述，但在這個時刻，《桃花泣血記》唱片成功地在市場上獲得認同，迎來了一個新的時代。

或許就是歷史的偶然，也或是是時機的巧合，《桃花泣血記》成為臺灣流行歌歷史上值得讚賞的一頁。每當夜深人靜之際，我將這張《桃花泣血記》的唱片放在留聲機上，將唱頭上換了一枚新的鋼針，開始轉緊了發條。留聲機的轉盤由慢而快，每分鐘達到七十八轉的速度，輕輕放下唱頭，此時，一陣高昂的喇叭聲音傳出前奏音樂，以略帶泉州腔的臺語唱著：「花有春天再開期，人若死去（ㄨ）無活時。」

聽完了唱片，我常常在想，這首歌曲為何會造成轟動？為何會流傳後世？迄今為何仍傳唱不止？這不能僅以「臺灣第一首土產品流行歌曲」的理由帶過，未免太過於簡單。在思考問題時，我認為必須先正視當時唱片工業的發展，而《桃花泣血記》之誕生，正是唱片工業所帶來的機會，接下來，我將從唱片工業的發展開始談起，帶領大家走入留聲機的世界。

第二章

舞台上，只有愛迪生嗎？

小時候，我們從課本裡知道，美國發明家愛迪生「發明」了留聲機。

但是，事實果真如此嗎？或是說，事實有這麼簡單嗎？

好吧！先來講一個故事。

一八九〇年代，美國知名黑人歌手強森（George Washington Johnson）受僱灌錄唱片，他一遍又一遍重複唱著相同的歌曲，錄製一個又一個的滾筒唱片，收入雖然不錯，心中卻有著疑惑，「能不能找個方法能一次錄下所有的唱片？」

強森所錄製的〈吹口哨的黑人〉（The Whistling Coon）和〈大笑之歌〉

強森的〈The Laughing Song〉（大笑之歌）唱片廣告。

為何會有這種情況發生？這要從唱片工業的發展談起。在強森錄音時，正是唱片工業發展初期，大量複製唱片技術尚未開發完成，每個唱片要由歌手直接對著收音器錄音，每次只能錄製完成三、四個唱片成品。據說，強森每唱一次可獲得二十美分的酬勞，他一天至少要唱五十次以上，若以此計算，一天的收入為十元美金，算是相當高薪（當時工人的平均月薪為四十元美金）。

（The Laughing Song）二首歌曲受到大眾的歡迎。一八九〇年至一八九五年之間，這二首歌曲分別發售二萬五千個及五萬個的唱片。

此時距離愛迪生發明留聲機已有十多年了，但唱片工業發展仍有許多問題，包括大量複製唱片技術尚未開發完成、錄音品質不佳及唱片的運送、保存不便等。強森錄音時，每次必須對著好幾台留聲機的收音筒唱歌，後方還有樂師以鋼琴伴奏，他不但要用盡全力大聲地唱歌，還要確保唱歌時咬字清晰，才能錄下合格的唱片。

如果你曾聽過〈大笑之歌〉的原版錄音，就會了解強森錄音時面對的困擾。這首歌曲的長度只有二分二十三秒，總共分為三段，強森每唱一段結束後，必須在副歌部分「大笑」，一次要笑十六秒之久，從唱片中可稍微感受到，他唱到第三段的副歌時，笑聲已經有點勉強了。

強生所面對的情況，正是唱片工業發展必經的過程。一八七七年，愛迪生發明的留聲機，只能算是「原型機」，還需經過改良、創新與開發，才能大量生產並降低價格，以達到商業化的程度。在強森的時代，留聲機和唱片仍在改良階段，除了愛迪生之外，許多人也投入這項工作，因此在開創商業市場時，留聲機至少有三種

1890 年代錄製唱片時，必須由歌手直接對著收音器錄音。

音可以被「留住」、像金錢一樣被「儲蓄」，更能透過一台機器，源源不斷、滔滔不絕地重複放送。

這種「留住」聲音的機器是由愛迪生所設計，但最早將聲波記錄下來的人卻是法國籍發明家史考特（Édouard-Léon Scott de Martinville），他於一八五七年發明聲波振記器（當時稱為「Phonautograph」），使用油燈將厚紙板燻黑為錄音工具。一八六〇年錄下一段十秒鐘的法語民謠〈月光下〉，但只是聲波

不同的名稱，分別是 Phonograph、Graphophone 及 Gramophone，這三個名稱代表留聲機的發展歷程，也說明唱片工業在歐美國家發展初期階段，面對激烈的商業競爭，而新的技術不斷被開發，讓唱片市場得以確立。

不過，強森生活在一八九〇年代，他不能「穿越」時空，跑到未來的年代灌錄唱片，因此他只能一片接著一片灌錄唱片。

「愛迪生們」的文字遊戲

華語稱為「留聲機」或「留聲器」的物品，早期中國人叫做「話匣子」；日本人則以漢字寫成「蓄音器」（ちくおんき）；而臺灣民間大多以臺語稱為「機器音」（Khe-khì-im）。不管名稱如何，都說明當時人們對於這項新科技的好奇與想像，那個時代的人們，很難想像聲

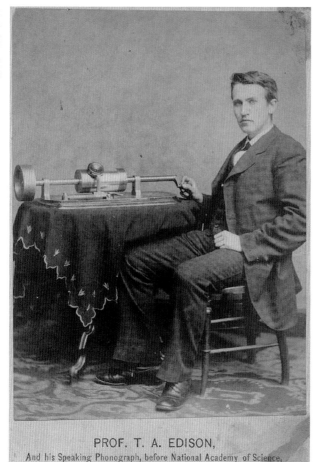

愛迪生和留聲機 Phonograph。

PROF. T. A. EDISON,
And his Speaking Phonograph, before National Academy of Science.

二○○八年才由美國加州柏克萊大學「勞倫斯柏克萊國家實驗室」的科學家，利用視覺描針的技術，「首次」播放這首由女聲吟唱的法國民謠。因此，史考特的機器只能記錄音波，愛迪生才是留聲機的發明人。

（一）Phonograph 和愛迪生

愛迪生利用聲音振動轉換成驅動金屬針震動的能量，將聲波的波形刻錄在錫箔片上，重複播放時只要以唱針沿著刻錄的聲波溝槽行進，即可聽見所錄製的聲音，這種技術在當時是劃時代的發明，愛迪生稱其為 Phonograph。

Phonograph 究竟有何用途？愛迪生於一八七八年六月接受《北美評論》（North American Review）雜誌訪問，提及留聲機可取代寫信、唱片書籍（提供盲人使用）、音樂的再製、家庭記錄（包括回憶錄、家

愛迪生設計的留聲機稱為 Phonograph，廣告宣稱其為十九世紀的奇蹟，不但能說話，更能唱歌、大笑，甚至是哭泣。

記錄的工具，無法重複播放，直到

庭成員聲音及臨終遺言）、音樂盒等，或與電話連接並成為傳輸的輔助記錄（類似電話錄音）。此外，愛迪生認為在開會討論等場合，可將討論的過程錄音下來，而且留聲機可重複播放，適合語言的學習，提供學校教育使用。

一八七○年代，愛迪生將留聲機「商業化」，並於一八七八年成立「愛迪生錄話機公司」（Edison Speaking Phonograph Company），最早期的留聲機使用「錫箔片」做為錄音的材質，效果不佳，經由公司技師改良，一八七九年二月生產出新商品，以「客廳的留聲機」（Edison Parlor Speaking Phonograph）及「十九世紀的奇蹟」為廣告口號，進行宣傳。

（二）Graphophone 與貝爾

一八八五年，電話的發明人亞歷山大‧格拉漢姆‧貝爾（Alexander Graham Bell）在其位於美國華盛頓 D.C. 的「沃爾塔實驗室」（Volta Laboratory），就愛迪生的留聲機設計加以改良，製造出新型的留聲機，取名為 Graphophone（此名稱正是將愛迪生的「Phonograph」顛倒），並於一八八六年成立「沃爾塔留聲機公司」（Volta Graphophone Company）。一八八七年，沃爾塔留聲機公司

貝爾將改良的機器取名為「Graphophone」，此為 1895 年生產的機型。

發明電話及改良留聲機的貝爾。

改組為「美國留聲機公司」(American Graphophone Company)，並推出新產品，將錄音材質由錫箔改用蠟筒 (Wax)，錄音失敗或想要重錄時，只需將表面刮除後，即能繼續錄音，提供多次使用。此外，新產品放棄垂直刻入 (Vertical cut ercording) 方式，改採用橫向刻入 (Lateral recording)，讓錄音的刻紋呈現鋸齒狀，音質更清晰。

(三) Gram-o-phone 與柏林納

一八八七年，美籍德裔發明家柏林納 (Emile Berliner) 也對留聲機進行改良，設計了「平圓盤唱片」(Flat Disc)，並在美國申請專利。柏林納的創新是針對留聲機的結構及唱片形態，不但捨棄圓筒唱片 (Cylinder Record)，更嘗試以鋅金屬 (Zinc) 做為母盤材質，搭配硬橡膠 (Hard Rubber) 為複製盤的材質，直接以模具壓制的方式，大量複製

柏林納將改良的留聲機稱為「Gram-o-phone」，中間字母以「-o-」代表，藉以和愛迪生與貝爾的留聲機有所區別。一八九五年，他成立「柏林納留聲機公司」(Berliner Gramophone Company)；一八九六年，柏林納找到更適合唱片材質的「蟲膠」取代硬橡膠的使用，這項革新影響唱片工業的發展，直到一九五〇年代，蟲膠才被塑膠取代。

後來柏林納又和機械工程師艾德里奇‧強生 (Eldridge Reeves Johnson)

柏林納。

柏林納的留聲機「Gram-o-phone」廣告。

一為每分鐘轉動七十八圈，稱為「七十八轉唱片」，日後成為唱片工業的定規。

商業競爭的展開

愛迪生發明留聲機（Phonograph）後，透過媒體宣傳各種邀約紛紛而來，他帶著「原型機」到處展示，讓許多人親眼看見這種神奇的機器。一八七八年，愛迪生錄話機公司設立，生產第一代商業留聲機，取名為「Demonstration Tinfoil Phonograph」（實地示範錫箔留聲機），從名稱來看，第一代留聲機主要是應付當時人們的好奇心，當時售價為四十元美金，約等同當時一名工人一個月的薪水，但因是初期產品，這台留聲機只能錄下五十個字左右的聲音，算是展示品而無法商業化。

後來，愛迪生推出新產品「Edison

Parlor Speaking Phonograph」（客廳留聲機）。這個產品還搭配廣告行銷，每台售價十五元美金，比第一代留聲機便宜許多，但只賣三百台左右。愛迪生認為留聲機並未帶來太多商機，就將目標移轉到電燈及電力傳送系統，沒想到有人看到了留聲機發唱片的潛在商機，這個人正是電話的發明人貝爾。自此，揭開了留聲機及唱片的商業競爭序幕。

（一）錫箔片 vs 蠟管

正當愛迪生逐漸對留聲機失去興趣時，貝爾卻踏入此領域，這即是愛迪生在唱片市場發展上的第一次失誤。

愛迪生錄話機公司成立時，貝爾的岳父加德納・哈伯德（Gardiner Greene Hubbard）即為該公司股東之一，貝爾購買了一台「客廳留聲機」，研究其構造。經過研發與嘗

合作，以「三球（triple ball）離心調速」設計，讓留聲機加裝彈簧儲存動能，驅動三個球型金屬配合滾輪，保持固定速度轉動，留聲機上的唱片在一定速度轉動下，能以正常速度播放。一九○○年代統

愛迪生早期的留聲機，仍是使用錫箔為錄音材質。

試，一八八五年，貝爾位於美國華盛頓D.C.的「沃爾塔實驗室」設計並製造出新型的留聲機，接著一八八六年成立沃爾塔留聲機公司，一八八七年改組為美國留聲機公司，正式投入市場。

此時，愛迪生認為貝爾侵害其專利權，向法院提起告訴，並於一八八七年改名為「愛迪生留聲機公司」（Edison Phonograph Company），繼續投入留聲機研究。

隨後更進一步將新型的留聲機配備電池（當時一般家庭的電力供應尚未普及），以電力驅動留聲機，不用再以手搖方式，跨時代的新設計見證了愛迪生不凡的想像力。

一八九〇年，愛迪生的新式留聲機上市，被命名為「The Class M」（M型）留聲機。

（二）商業體系的開端

就在愛迪生與貝爾開始競爭時，

一名美國商人傑西·李賓科特（Jesse Lippincott）在一八八八年七月設立「北美留聲機公司」（North American Phonograph Company），經營租賃留聲機等業務。李賓科特看準愛迪生與貝爾並不熟悉經營市場，透過管道取得二家公司的銷售權，並開創第一代「唱片工業」的商業體系。

在李賓科特的構想下，愛迪生與貝爾只要負責生產留聲機，至於商業用途則由他想辦法。條件談妥後，李賓科特開始做起生意，他將留聲機出租給政府、公司企業及商人，並找來音樂家、樂團、歌手錄製音樂唱片，甚至邀請當代詩人將其創作的「抒情詩」（Lyrics）錄製成唱片，當時著名的美國喜劇演員愛德華·艾德生·菲柏爾（Edward Addison Favor），也錄製不少唱片。

北美留聲機公司灌錄唱片之外，也將留聲機「出租」給下游的商人，這些商人則分別在美國各地成

立「地區性」留聲機公司，有人找了一些歌手錄音，灌錄演唱歌曲的唱片，例如成立於一八八九年的「哥倫比亞留聲機公司」（Columbia Phonograph Company），正是北美留聲機公司轄下的一家地區性公司，日後透過合作與兼併於一九〇〇年代逐漸壯大，並開始拓展海外業務，成為聞名全世界的唱片公司。

分，就能聽一個圓筒唱片，之後又有人將留聲機放置於車輛上，成為「移動式」的留聲機，到處播放給人們聆聽，並收取相當費用。在一八八九年左右，就產生「留聲機屋」（Phonograph Parlor）的新興行業。此商業行為是由個人經營，當時，留聲機設計特別加裝二根軟管，可以連接到聽眾的耳朵，類似於現今的「耳機」結構，只讓付錢的顧客可以聽見聲音。

由於新的經營模式創造新的市場，一八八九年左右，就產生「留聲機屋」的

在一個房間內擺設「投幣式留聲機」（Coin-operated Phonograph）讓人們付費聽取，每次只要投入五美

1897 年哥倫比亞留聲機公司（Columbia Phonograph）的廣告。

美國的「留聲機屋」。

"IDEAL" GIFT

The "Columbia" Home Graphophone is the most interesting, amusing and instructive of all gifts. Will delight the entire family. Better than a piano or any other musical instrument because it faithfully reproduces them all; talks, sings, whistles, and is the only machine which actually records and reproduces your own song and speech. All others are but toys in comparison to the Graphophone. Send for catalogue and price-list of Graphophones and 5,000 different records FREE.
The latest model "Columbia" is equal to the highest-priced machine in results, and only $25

Columbia Phonograph Co.
DEPT. C., WASHINGTON, D. C.
Broadway, cor. 27th st., N. Y.
110 E. Balto. st., Balto., Md.
720 and 722 Olive st., St. Louis, Mo.

位於戶外的移動式「留聲機屋」。

宣布破產。一八九六年，愛迪生設立「國家留聲機公司」（National Phonograph Company），他重新定位留聲機，改變李賓科特以「出租」為主的作法，而直接銷售到一般家庭，強調留聲機及唱片的「家用性」。這個策略也讓愛迪生以大量生產方式，將留聲機價格大幅調降，例如一八九一年售價一百五十元美金的機種，在一八九六年調降為二十元美金，讓一般家庭得以購買，達到普及的目的。

至於貝爾方面，一八九三年將公司轉與哥倫比亞留聲機公司，並將「Graphophone」商標給予使用。一八九〇年代，愛迪生的國家留聲機公司及貝爾提供技術的哥倫比亞留聲機公司成為市場上主要的競爭者，除此之外，另一位具有前瞻性眼光的發明家伯林納也發展新的唱片製作技術，為市場帶來另一場商業競爭。

但北美留聲機公司的業務經營並不理想，加上李賓科特因中風臥病在床，讓愛迪生直接收回銷售權，而北美留聲機公司也於一八九四年

1896年愛迪生推出「家庭用」機種，不但大幅降價到二十美元，更以小孩拿一把斧頭想要劈開留聲機，找尋聲音來源的逗趣圖畫，讓人們對產品有深刻印象。

（三）圓筒蠟管 vs 平圓盤蟲膠

一八九○年代，留聲機和唱片經過改良與演進，擺脫「原型機」的簡陋外觀，增添許多功能，但仍有需要改進的空間。以國家留聲機公司及哥倫比亞留聲機公司來說，當時都是使用圓筒唱片，唱片材質為「蠟」，錄音時必須一筒一筒錄製，無法大量複製。因此當時的音樂家為了灌錄唱片，必須一再重複演奏樂器或歌唱，才能錄製出一定數量的唱片，這種情況不但耗時費工，更無法維持製作的品質。

由於無法大量複製，唱片工業的發展因此受到阻礙。在當時，這個問題困擾著各大留聲機公司，但最後被柏林納克服。一八九一年，柏林納發展出製作平圓盤唱片（Flat Disc）及模具的技術，讓唱片市場迎向新的競爭。

他除了開發平圓盤唱片及模具製唱片技術外，還將留聲機的結構加以改良，一八九五年在美國費城成立「柏林納留聲機公司」，並邀請歌手、樂師錄音，其中在前文提及的黑人歌手強森，此時也再度灌錄「The Laughing Song」（大笑之歌），這次他已經不用一遍又一遍演唱，透過柏林納研發的新技術，可將演唱作品做為「母盤」，翻製成模具後，即能大量製造平圓盤唱片。

一九○一年時，柏林納將專利權讓渡給「勝利唱片公司」（Victor Talking Machine Company），開始大量生產平圓盤，這個創新的產品威脅到其他唱片公司的生存，原本製作圓筒唱片的「哥倫比亞留聲機公司」立刻加入平圓盤的生產行列，同時販售圓筒唱片及平圓盤唱片。

一九○二年，柏林納又發展出「黃金壓膜」（Gold-Moulded）技術，解決圓筒唱片不能大量複製的困境。但是，圓筒唱片和平圓盤唱片的聲音容量約為二分多鐘，圓筒唱

片受限於形狀，無法增加聲音的容量，而平圓盤唱片在初期受限於複製技術不佳，只有「單面」使用，稱為「單面盤」。一九○八年經過技術改良，「雙面盤」開始生產，聲音容量增加一倍，這項技術的開發，又讓愛迪生再度處於落後地位。

愛迪生的反撲

平圓盤唱片的「雙面盤」問世，讓圓筒唱片陷入困境，愛迪生必須再度急起直追。為了保持留聲機與唱片市場的占有率，愛迪生於一九一二年全面停產圓筒唱片，並推出「改良」版的平圓盤唱片，稱為「Edison Diamond Record」（愛迪生鑽石唱片）。

（一）鑽石唱片的優點

愛迪生推出的神器「鑽石唱片」是針對柏林納的平圓盤唱片缺陷加以改良。由於柏林納以「蟲膠」為唱片材質，此材質的缺點為容易破損、彎曲，加上當時的缺點必須使用鋼針播放聲音，磨損速度相當高，每當一面唱片結束時（當時為十吋盤，大約能放送三分多鐘時間）就必須更換鋼針。

愛迪生為了改良這些缺陷，花費許多功夫處理。材質方面，愛迪生在其實驗室的化學家協助下，以苯酚、甲醛、木料粉末、瓷土及溶劑混合而製成新材質，唱片厚度為四分之一英吋，相當堅實耐用，據說除非使用鐵鎚敲擊，否則難以破碎；其次在唱針上，愛迪生放棄當時留聲機使用的鋼針，而改用鑽石針，這種材質更細緻，唱片可以播放一千次以上，都不會造成音軌的損壞，更不用更換唱針；第三，「愛迪生鑽石唱片」一面可錄製五分鐘以上，日後經技術改良，甚至能錄上四十多分鐘的聲音，比柏林納的蟲膠唱片聲音容量增加許多，加上使用更細微的鑽石針播放，訊噪聲比較低，聲音品質高出許多。

為了宣傳效果，愛迪生在全美各地舉辦「聲音測試展演」活動，他要求從事錄製音樂的歌手及藝術家到各地的大禮堂，然後拉下布幕，讓歌手或藝術家和愛迪生鑽石唱片分別演唱及播放，由坐在台下的觀眾分辨何者為真人的聲音？結果大家都無法分辨出來。

這項宣傳大大提升愛迪生鑽石唱片的名氣，留聲機及唱片的銷售節節上升，再次創造新的商機，當時愛迪生也提出一句口號，他說：「唱片不僅是記錄聲音，而是『再創作』的演出！」顯而易見的是，愛迪生將唱片的錄音品質提升，讓哥倫比亞留聲機公司及勝利唱片公司等對手難以趕上，因而再度創造商機。

（二）鑽石唱片的缺點

愛迪生鑽石唱片的推出，震撼了當時的唱片工業，也搶奪到市場的占有率。然而鑽石唱片也存在不少缺點。

首先，鑽石唱片的厚度比平圓盤唱片多三倍，使用的原料更多，成本也高了許多，因此在價格上，鑽石唱片要多多二倍的售價。

其二，鑽石唱片必須使用愛迪生研發的留聲機才能播放，其他廠牌的留聲機一律不適用。在當時，最便宜的愛迪生鑽石唱片留聲機要價六十美元，而勝利唱片最便宜的「Victrola IV」型號留聲機卻只賣十五美元。

從價格來看，愛迪生鑽石唱片在市場競爭上相當不利，但因優點相當多，後來他又著手改造留聲機，設計出所謂「櫥櫃式」留聲機。這種設計是以桃花心木為材料，彫刻裝飾花紋，外觀相當高雅，可成為家庭中的擺設傢俱，種情況有點像現今的蘋果 iPhone 手機，不但價格比其他廠牌貴，而且還得使用專有的軟體系統，連充電器等配件都必須是原廠，無法和其他品牌搭配使用。

一九一二年推出「路易十五鑽石唱片留聲機」（Edison Louis XV Diamond Disc Phonograph），一台售價高達三百七十五美元。一九二〇年代後，愛迪生更與法國知名傢俱業者合作，生產更高級的「櫥櫃式」留聲機，售價竟然超過一千多美元（大約等於現今新臺幣一百多萬元）。

在社會富裕、景氣上升時，這種高價、高品質的物品銷路不會有問題，尤其第一次世界大戰結束後，全世界籠罩在一片經濟復甦的陽光下，愛迪生鑽石唱片此時推出，對於當時的美國民眾來說，可說是趨之若鶩，而所謂「炫耀性消費」（Conspicuous consumption）成為時代潮流，高價商品是用來凸顯個人身分、地位，商品的價格越貴，反而讓人越想要購買。

除了價格因素，第二個問題是鑽石唱片必須搭配特製的留聲機與唱針使用，與市面上的其他廠牌不能通用。換言之，如果買了愛迪生鑽石唱片的留聲機，才能聽愛迪生的鑽石唱片，而愛迪生鑽石唱片不能

一九二五年，景氣開始下降，愛迪生鑽石唱片的價格等缺陷逐一顯現，嚴重打擊銷路。一九二九年美國華爾街股市崩盤，爆發世界性的經濟大恐慌，愛迪生鑽石唱片及

留聲機受到極大影響，銷售一再下跌，最終以結束營業收場。

（三）爵士樂世代與電氣錄音技術的開發

除了價格及無法和其他廠牌通用等因素外，愛迪生鑽石唱片最大的對手來自爵士樂的崛起及新技術的開發，這成為壓倒愛迪生的「第二根稻草」！

二十世紀初期，唱片公司原以錄製古典音樂或歌劇為主，但也開始注意到龐大的庶民階級市場，錄製一些屬於庶民大眾的民謠或音樂。一九一〇年代，已有唱片公司發現美國南方的黑人新音樂的魅力，這種音樂稱為「爵士樂」，一九一七年，有一個在芝加哥演唱的樂團「正宗迪西亞爵士樂團」為唱片公司灌錄爵士樂，竟一炮而紅，唱片銷售量大增，使得傑出黑人爵士音樂家也加入唱片灌錄的陣容。

知名爵士樂歌手摩頓（Jelly Roll Morton）、路易‧阿姆斯壯（Louis Armstrong）、畢克斯‧貝德貝克（Bix Beiderbecke）、艾靈頓公爵（Duke Ellington）等人在一九二〇年代大量灌錄唱片，讓爵士音樂發揚光大，並流傳到世界各地，甚至日本東京、中國上海、英國殖民地香港及新加坡，都興起一股爵士音樂的風潮，臺灣也在此時透過日本的唱片公司輸入爵士樂唱片。

爵士樂成為現代流行音樂的先驅，不只影響歐美等國，甚至隨著跨國唱片公司的銷售網絡，讓全球掀起一片旋風，產生了「爵士樂世代」。但在此時，愛迪生仍然執著灌錄古典音樂、歌劇及鋼琴、小提琴等演奏音樂，不屑於錄製跳舞音樂及爵士樂。

有些研究者認為，愛迪生聽力不佳，對於聲音沒什麼感覺，他只喜歡簡單的旋律、和諧的合聲，對於不協調的爵士樂根本難以接受。因此愛迪生總是找義大利知名聲樂家克勞迪亞‧莫契歐（Claudia Muzio）等「巨星」，而對於弗萊徹‧漢德生（Fletcher Henderson）所率領的爵士樂團卻不屑一顧，讓漢德生成為其對手哥倫比亞留聲機公司的台柱，成為新一代的「巨星」，開創流行音樂發展。

除了對爵士樂的漠視導致商機喪失外，另一項新技術「Electrical Process」（電氣錄音）也被開發。

這項技術是一九二四年美國電報電話公司（AT&T）的研發機構「貝爾實驗室」（Bell Laboratories）透過電子式麥克風、電子信號放大器，將聲音收錄，聲波加以放大，過濾並進行平衡處理，收錄的聲音更能達到原音程度，錄音技術更上一層樓，讓愛迪生鑽石唱片原本領先的錄音技術也黯然失色，而哥倫比亞留聲機公司及勝利唱片公司於

愛迪生、貝爾、柏林納等人的商業競爭，讓唱片工業得以開展，也豐富了人類的生活。此為1920代的留聲機明信片，顯示唱片工業已進入家庭，改變我們的生活。

一九二五年取得默契，一起採用並推出「電氣錄音」唱片，讓愛迪生的競爭力不再。

雖然愛迪生的公司及留聲機退出商業舞台，他的唱片事業結束，淪落失敗命運。但是，愛迪生不僅發明留聲機，在長達半世紀的唱片工業競爭中，一再展露獨特的眼光及跨時代的思維，讓人不得不佩服其遠見。例如一九三○年代後，採用電力驅動的留聲機開始出現，但一八九○年時，愛迪生推出「M

型」（The Class M）留聲機，已採用電力設備，這證明愛迪生的眼光；

其次，愛迪生於一九二六年發展出「密紋唱片」技術，將鑽石唱片的聲音容量從原本的五分鐘提升到四十分鐘，這正是一九五○年代之後「長時間唱片」（Long player）的起源，愛迪生獨特的眼光，豐富人類生活，也為後世的唱片工業帶來長遠的利益。

歷史的轉盤不會因任何人而停止，愛迪生的事業終究遭到淘汰，

但他的貢獻卻無法抹滅。接下來，我將繼續討論臺灣的唱片工業是如何發展？在當時的臺灣人及臺灣社會，如何看待這項新科技——唱片及留聲機。

第三章
這是什麼西洋玩意？

留聲機（器）又稱為蓄音機（器），這是什麼西洋玩意？

一百多年前，人們首次看見這種玩意時帶著什麼樣的神情？在深入探討前，先來說三段故事。

首先，一九〇〇年代，有一位秀才洪棄生和沈姓友人聚會。閒談中，沈某提及一種來自西洋的「新玩意」——神奇構造的機器，在沒有樂隊演奏或藝人演唱時，能透過內部裝置的運行發出聲音，甚至播放一段戲曲音樂。

洪棄生本名洪攀桂，一八六六

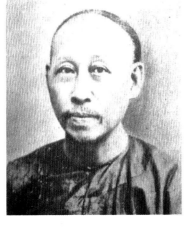

洪棄生大約攝於四十歲時的照片，此時他寫下了〈留聲器〉一文。

年出生於彰化鹿港，一八八四年考中秀才（正式名稱為「生員」），成為一時俊傑，在當時社會算是邁入了仕紳階級，沒想到臺灣割讓給日本，科舉考試制度遭取消。此時，洪攀桂有感於國亡族滅，遂改字號為「棄生」。

日本統治臺灣後，洪棄生閉門讀書，只與文學同好交流。一九〇三年的這次聚會，洪棄生與友人們閒談，他聽聞沈姓友人提及西洋的「新玩意」，雖未親眼看見卻很好奇，心中也有些疑惑與不解。他以所聽所聞，寫下一首題名為〈留聲器〉的詩詞，其中提及：

一彈再嘆有餘韻，一望無人無絲桐。

傳遞語音亦曲肖，又如楚巫翻譯出喉嚨，石言鬼語非謠童。購得人人矜奇器，聞者往往驚神工。

洪棄生天馬行空想像這個西洋玩意的神奇之處。詩詞中，他形容沒有樂器伴奏與演員演唱時，這台機器卻「唱」出戲曲。從機器裡傳出的聲音，仿佛中國周代時，中原南方楚國巫師祈神時的吶喊聲，又像石頭在說話（石言），或是鬼怪的語言（鬼語）。

當時將留聲機比擬成鬼怪的，並不只有洪棄生一人，接下來的二個故事，則與臺灣原住民相關。一九○五年十二月二日的《漢文臺灣日日新報》，刊登一篇標題〈歸山後太魯閣蕃〉的新聞，內文報導受邀到臺北參觀的花蓮太魯閣族原住民回到故鄉後的感想，其中有以下記載：

參觀總督官邸，市中家屋建築之壯麗。土地之平遠廣大、人民之饒多、物產之巨額、汽車之迅速、諸機械之精巧、蓄音器及活動寫真之不思議。日本人之妖怪變化，令人莫測端倪云云。聽者各掉舌。

此外，一九○六年十二月二六日，《漢文臺灣日日新報》刊載一篇標題〈臺東蕃觀光感想〉的新聞，內文也提及臺東原住民（可能是卑南族或阿美族）登上停泊在基隆港的大阪商船會社「臺中丸」輪船時，第一次看見留聲機的感想，報導中描述：

直欲上陸，乃移乘臺中丸，時

●歸山後太魯閣蕃

前日為觀光故。來府之大魯閣社蕃人。於去月十二日抵花蓮港。同日直歸該蕃社。前牽彼等來府之太魯閣公學校石田氏。是曹後藤長官。云彼一行之蕃人歸來。該社蕃人聞其歸來。各齊出歡迎欣閱其出山觀光之狀況各雀躍欲狂。據來觀光者之語。察彼之大感慨者。在觀督官邸。覩來家屋建築之壯麗。土地之平遠廣大人民之饒多。物產之巨額。汽車之迅速。諸機械之精巧。蓄音器及活動寫真之不思議。日本人之妖怪變化。令人莫測端倪云。聽者各掉舌。初長官豫充彼等疑懼之念。於守備軍隊。亦受非常之厚遇。事々物々。夢。於將來撫蕃上之利益。大概不少云。

《漢文臺灣日日新報》紙有關原住民來臺北參觀的報導，文中提及他們對於蓄音器的看法。

●臺東蕃觀光感想

本報已詳記之。今文閏與恒春蕃等同時來北。觀客各所。大既忽醉心次朗風氣也。即東蕃人之觀光感想。雖比之恒春蕃無大差。然其中亦有別趣味也。曩路沿其斑焉。▲彼等由幾路發蒙駛。直向基隆港一面。忽噗一驚。蓋彼等見航行東方面之沿岸輪船。此日大船體。宛如廣厦高堂。不覺驚愕也。▲今日來基隆。目說隆港。直欲上陸。乃移乘臺中丸。▲既入來臺中丸蓄音器具。一同非常驚怪曰。不是人亦不是動物。且似談蕃話。到底非人所為。實鬼物也。言次其恐怖。▲由其船搭火車

《漢文臺灣日日新報》紙有關東臺灣原住民來臺北參觀的報導，提及他們到輪船上聽蓄音器的看法。

在臺中九聽蓄音器，一同非常驚怪曰：「不是人亦不是動物，乃一無心器具，能發此巧

妙聲音，或語或歌，而且似談蕃話，到底非人所為，實鬼物也！」言次甚恐怖。

「臺中丸」輪船載重三千三百多公噸，為大阪商船會社所有，主要航線在東亞諸國，包括日本馬關、長崎、中國東北大連港、上海和臺灣基隆等港口。

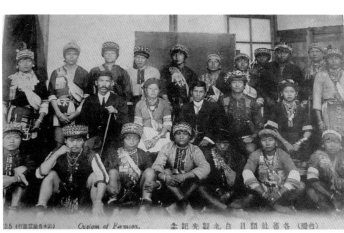

一九〇〇年代，臺灣總督府經常邀請各地原住民到臺北參觀，事後都拍照留念。

以上三則記錄都在一九〇〇年代發生。來自鹿港的洪棄生以詩詞形容留聲機為「石言鬼語」；來自後山的原住民，也大嘆其為「妖怪變化」及「鬼物」。由此可見，在百餘年前的臺灣島內，來自不同語言、文化與種族的人們，對於留聲機竟有同樣的看法。這樣的看法，若以整個唱片工業的歷史角度來說，卻也顯示出一九〇〇年代的臺灣社會裡，留聲機是多麼新鮮、神奇的「西洋」玩意兒！

新玩意出現了

一八七七年，美國發明家愛迪生首度公開播放他所設計的留聲機。一八七九年三月二十八日，日本東京木挽野町「東京商法會議所」也展現一台留聲機，播放著聲音，讓東方世界首度看見這個西洋玩意。在當時，日本的報紙以「言葉をし

まって置く機械」（放置聲音的機械），形容留聲機的功用。

隨後，留聲機開始引進東方，成為新奇、時髦又有趣的娛樂。

一八九○年六月，東京淺草公園的「花屋敷」張貼一紙廣告，上面寫道「フォノクラフー蓄音器」，而フォノクラフ一詞正是英文Phonograph（留聲機）的日文片假名拼音。接著在大阪、京都、靜岡、名古屋等大都市，陸續出現了留聲機的蹤影。也就是在這個時候，日本人開始以「ちくおんき」稱呼，漢字則寫為「蓄音機」。

當時的人們對留聲機充滿好奇，讓「商機」浮現了！首先有商人購買了一台留聲機及幾張唱片，在街頭張貼廣告，以收費的方式供人聽取音樂，當時收聽的方式很奇特，是用耳朵靠附在一根軟管上，管子則連接到留聲機上，除了聆聽者之外，其他人並不會聽到聲音，每次聽取的費用大約一、二錢左右，一般人還能負擔得起。不久之後，隨著留聲機的改良，擴音效果更佳，機器可以播放更大聲，人們不須再藉由軟管，即可直接聽見聲音。

此時，臺灣也出現了留聲機的蹤影。一八九六年六月七日，《臺灣日日新報》刊登一則〈琴戲奇觀〉報導，內容如下：

自格致之學與，幾於無奇不有。如日前廣東人攜一琴來大稻埕茶館演唱雜劇，生旦丑言語聲音件件逼肖，來觀者每人應銀一角，方得入閣，開場之時則先招呼一句：「請各位客官坐看」云云，然後次第演唱，但聞其聲而不見其人，所謂蓄音器者，內地多既製作也。

一八九八年時，新聞報導皆使用「半文言」寫作。文中所謂「格致之學」，即後世所謂「科學」，究其內文提及，有一位來自中國廣東（可能是香港）人士，他「攜一琴

琴戲奇觀　自格致之學與幾於無奇不有如日前廣.
東人攜一琴來大稻埕某茶館演唱雜劇生旦丑言語聲音
件件逼肖來觀者每人應銀壹角方得入閣開場之時則先
招呼一句請眾位客官坐看云云然後次第演唱但聞其聲
而不見其人所謂蓄音器者內地多既製作也

一八九六年六月七日《臺灣日日新報》刊登〈琴戲奇觀〉的報導，是目前發現臺灣最早有關蓄音器的記錄。

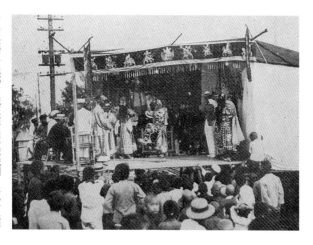

當時臺灣各地都有戲班演出傳統戲劇，每次上演都至少需要十位演員，此為當時演出的情況。

來大稻埕茶館演唱雜劇」，觀眾看見此人帶一把琴，卻無法理解他為何能一人演出傳統戲劇中小生、小旦及小丑等角色，做到「聲音音件件逼肖」的效果。

這則報導說明當時的臺灣人尚未見過留聲機，連全臺最繁華的臺北「大稻埕」，人們也難以想像，一個小小的木箱機器就能扮演整個戲班演員演唱戲曲。這位廣東人帶著留聲機及幾張傳統戲曲唱片四處遊走，讓民眾掏錢「買新鮮」，著實讓大家開了眼界！

臺灣出現留聲機的同時，有一位名叫樂濱生（Labansat）的法國人也將留聲機帶到中國上海，放置在街道旁供人聆聽。樂濱生播放的唱片名稱為《洋人大笑》，從留聲機傳出許多笑聲的唱片，聽取一次要收費一毛錢。一九〇三年，一位美國籍錄音師蓋斯伯格（Fred Gaisberg）到上海及香港找當地的藝師錄音，並將原始母盤送至歐洲製成唱片，再銷售到中國。至於將留聲機引進中國的樂濱生，也做起唱片生意，一九〇八年，他開設中國第一家唱片公司，並成為法國「百代唱片公司」的代理商，稱為「東方百代」。

二十世紀初，東方的中國與日本已經有唱片工業，不只販賣留聲機、錄製唱片，並有附隨的「新生意」，原籍臺灣的作家林海音，年幼時居住中國北京，其自傳小說《城南舊事》的書中有此描述：

其實那個唱話匣子的看見我跑進家去，當然就會在門口等

《洋人大笑》唱片在中國受到廣大歡迎，後由「上海百代」公司重新製作，此為一九二〇年代發行的唱片。

著，不得到結果，他是不會走掉的。講價錢的時候，門口圍上一群街坊的小孩和老媽子。講好價錢進來，圍著的人就會挨挨蹭蹭地跟進來，北平話叫做「聽蹭兒」。我有時大大方方地全讓他們進來；有時討厭哪一個便推他出去，把大門砰的一關，好不威風！

唱話匣子的人，把那大喇叭按在匣子上，然後裝上百代公司的唱片。片子轉動了，先是那兩句開場白：「百代公司特請梅蘭芳老闆唱宇宙鋒」，金剛鑽的針頭在早該退休的唱片上磨擦出吱吱扭扭的聲音，吱吱啦啦地唱起來了；有時像貓叫，有時像破鑼。如果碰到新到的唱片，還要加價呢！

林海音提及的「話匣子」正是留聲機；而帶著留聲機和唱片到處播放以收錢營利的商人，被稱為「唱話匣子」。這種「新生意」在歐美、日本、中國甚至於臺灣，都存續了一段時間，成為此時代的特色之一。《臺灣日日新報》一九〇〇年一月一日也刊登一則標題〈獨出新奇〉的報導，介紹這種「新生意」，其內容為：

昨日午後三時鐘頃，偶步艋舺祖師廟市場，見有一群人簇繞一物，余亦縱身內觀，見一內口，便人插耳靜聽，唱劇每一齣取價五厘。……上蓋寫一戲名，每台管一土色長圈，約長四吋，唱時將土圈貫於機上，另有一機如洋銀一般，中嵌鐵針一枚，將針頭刻定圈上而操其聲響，機動聲遊，由左至右緩慢遊行，遊完圓管聲乃自歇矣。

這則報導的地點是放置在臺北市的「艋舺」，留聲機是放置在玻璃罩中，從中有像現今耳機一樣的「皮管」，讓人可以插入雙耳聆聽；唱片為「土色長圈」，隨著唱針「由左至右緩慢遊行」。從以上描述可知，這應該是愛迪生發明的「滾筒式」留聲機，並可能是一八九八年出廠的「Standard」系列留聲機改裝而

一八九〇年代興起於美國的「Jukebox」。

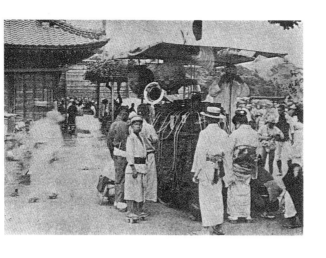

一九〇九年出現於日本大阪的「蓄音機屋」。

成。一八九〇年代開始，歐美也流行所謂「jukebox」（點唱機），收取固定的費用供人們聽留聲機；一九〇九年十月在日本出版的《風俗畫報》上，就有一張類似的照片，被人們稱為「蓄音機屋」。

留聲機來了

時序邁入二十世紀，留聲機開始出現在臺灣各個角落，引起人們的好奇與關注，更成為一些正式活動上的「新寵兒」。一九〇七年十月十二日，《臺灣日日新報》刊登一則標題《彰化片信》的新聞，描述當地政府官員在招待貴賓的宴會上，播放留聲機做為餘興節目，其內容如下：

新任小松廳長於六日招待管內重要之官民數十名於公園，舉開宴會時廳長起為新任敘禮，繼有杉本彰化郵便局長，為代表招待者敘禮。次喜顯榮氏，為本島人側代表者敘禮，然後開宴。在開宴中有二輪及蓄音器等之餘興，賓主十分歡悅，至午後五箇鐘，始盡醉而歸。

新聞中的「小松廳長」即是當時彰化廳長小松吉久，他於一九〇七年十月到任，在彰化公園（現今彰化縣議會所在地）舉辦宴會，招待當地官員、仕紳，當時臺灣的名人辜顯榮（彰化鹿港人）也到場參加，而宴會上「表演」的餘興節目，正是騎乘「二輪」（腳踏車）以及播放留聲機。

早在此報導之前，各種公私立機構、學校舉辦活動時，留聲機即是活動中的娛樂項目之一，藉以吸引大眾參加。一九〇三年二月十四日，臺北的淡水館舉辦「禁酒會」，主辦單位以「幻燈機」及留聲機做為餘興節目；一九〇三年四月四日晚間，臺北俱樂部舉辦音樂會，除了有落語（相聲）表演及琵琶演奏外，還有播放留聲機，當天參與人數多達七百多人；一九〇七年十一月四日，臺南廳長在官邸舉辦「慶祝天長節」活動，邀請外國領事、

一八九五年日本民間發行的《我軍斥候近窺臺北府》版畫。

民間紳士百餘人參加，餘興節目正是放煙火及播放留聲機。

當時尚未灌錄發行臺語或臺灣相關歌曲，播放的唱片應以日語為主，值得一提的是，一九〇〇年代日本已有不少自製唱片，部分唱片的內容與臺灣相關，尤其是一八九五年日軍攻打臺灣之戰事，例如主導此戰役的北白川宮能久親王在進入臺北城時，就曾經賦詩一首為記：

臺北融々仁政成，皇軍到處湧歡聲。
旭光將被臺南地，岬殲巨魁安萬生。

這首詩詞傳回日本，成為攻臺戰役中知名的文學作品，因此日本第一家唱片公司「三光堂」就曾經發行《臺北融々》的吟詩唱片，但當時日本自製技術剛起步，只能發

日本「三光堂」（Sankodo）發行的《臺北融々》吟詩唱片。

行「單面盤」（指唱片只有一面錄製聲音，另一面為空白），《臺北融々》應是最早與臺灣有關主題的唱片。

此外，日軍攻臺時遭遇民眾強烈抵抗，戰事並不順利，又遇水土不服等因素，造成軍中疫情頻傳，可謂相當艱辛。根據日本統計，當時派出三萬七千多名軍人攻打臺灣，在近半年內有一百六十四人陣亡、

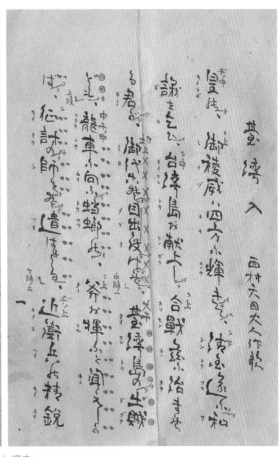

〈臺灣入〉唱本。

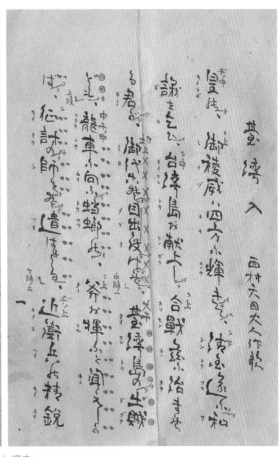

日本當地發行的〈臺灣入〉唱片。

四千六百多人病死，更有二萬六千多人染病住院，最後連指揮官北白川宮能久親王也感染霍亂而病逝於臺南。在占領臺灣後，就有日本民間藝人以琵琶演奏，將此戰役的經過編寫成〈臺灣入〉的說唱，也出版發行唱片。

從以上資料可知，二十世紀初期留聲機已出現在臺灣的各種活動、慶典上，成為「表演」項目，至於

當時播放的內容為何？一九○七年十二月十三日《臺灣日日新報》也刊登一則標題〈艋舺公學校新築落成式〉的新聞寫道：

是日式終之後，又欲開宴，款待諸賓。在各教室，則陳列生徒之手工品裁縫作文書法等，其他國語教授用具、算術教授用具、化博物之器械標本及掛圖等之教具，使諸賓縱覽之。更於翌十六日，許生徒父兄往觀，在大講堂設有蓄音器，自奏支那音樂。

初期建造木結構校舍，此新聞報導是當時新建工程完工後，舉辦慶祝活動，文中所謂「許生徒父兄往觀，在大講堂設有蓄音器，自奏支那音樂。」可猜測當時由日本官方主導的活動上，應該是主要播放日本音樂，但因學生都是臺灣子弟，校方為了讓前來觀禮的家長能欣賞，特別以蓄音機播放「支那」（中國）音樂，以符合民情所需。

「艋舺公學校」於一八九六年設立，現為臺北市「老松國小」，創校時先利用「艋舺學海書院」作為臨時校舍，一九○七年才遷至現址，並改稱「艋舺公學校」。學校

《漢文臺灣日日新報》在一九○七年十二月十三日〈艋舺公學校新築落成式〉的報導。

一九○○年左右中國發行的戲曲唱片。

開始做生意了

二十世紀初期，臺灣的留聲機大多透過日本、中國等地轉口貿易，而貨品來源都是美、英等國。當時留聲機除可以播放唱片，也被做為教育用途，產生了「新蓄音器教學法」，運用於教授外國語言。一九○一年十月，日本籍教育家添田博士受臺灣教育會邀請到臺北淡水館演說，即大力推崇美國在殖民地教育上，採用留聲機讓學生學習外國語。一九○二年十二月十三日《臺灣日日新報》以〈新發明語學教授法（蓄音器應用）〉為標題，有以下的報導：

近來美國開發出留聲機的教學方法，正是以留聲機來播放法國、德國、西班牙等語言，配合著書籍，讓學生得以反覆練習，而教師也可以藉此檢查學生的發音是否正確。目前這樣的一台留聲機的價格為六十七元五十錢，可以辦理分期付

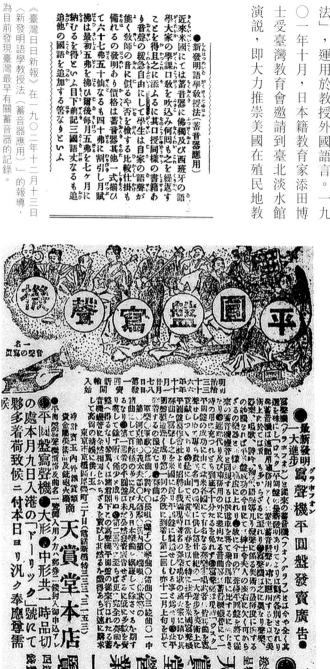

《臺灣日日新報》在一九○二年十二月十三日《新發明語學教授法（蓄音器應用）》的報導，為目前發現臺灣最早有關蓄音器的記錄。

明治三十六年（1903）日本天賞堂的「寫聲機」廣告。

明治三十六年（一九○三年）日本天賞堂的「寫聲機」廣告。

以當時留聲機售價來說，一台要價六十七元五十錢，算是昂貴的舶來品。依據一九○一年的記錄，當時一位在公學校擔任「僱員」（非正式教師）的臺灣籍人員，月薪大約在十二元至十七元間，而「訓導」（正式教師）則有十五元至二十二元間，以此基準來看，一台留聲機的價格至少要三到五個月的薪水才能買得起。

款，首次繳交四十元，之後每月繳交五元，七個月之後即可付清。

這種可以「錄音」的唱片，愛迪生發明留聲機時已推出，後來業者也製作「空白」的唱片，讓使用者可以錄音。一九○○年前後，留聲機引進中國、日本等地，當時以「母盤」，翻製成模具並大量製造唱片的技術尚未成熟，在中國的北京就有人找知名的京劇演員，一張接著一張唱片錄音，然後再販賣這些唱片。這種方式也在臺灣發生，新竹文人鄭鵬雲在一九一○年寫下題名為〈消夏閨詞〉的詩詞，將當時仕女們流行的事物加以描述，包括打羽毛球、騎腳踏車、泡溫泉、吃冰、彈風琴、吃西餐、吹電風扇等，其中也包括以留聲機錄音一事，其詩詞寫道：

涼月初升坐小亭，背人無語拜雙星。
雛姬剛學蓮歌罷，譜入留聲器裡聽。

詩詞中的「譜入留聲器」，正是將聲音錄製下來，當時稱為「寫聲」，還製作此類「寫聲機」及唱片。這種可「錄音」的留聲機，必須以「錄音」專用唱片，不同於一般的唱片，當時可錄音的唱片，除了做為教學使用（語言學習）外，也有傳統戲曲的藝人將戲曲錄製唱片，再透過管道販售。

但當時留聲機價格高昂且稀少，直到一九○七年，臺灣本地才有商店在「店面」內販賣。根據記錄，首年只有賣出六十二台，購買者多是酒家、鐘錶店及俱樂部等，後來臺北、臺中、新竹、臺南、嘉義、打狗（高雄）各大都市，漸漸有商家販售，讓留聲機的銷售管道增加。

還有一則有趣的報導，正是一九一○年八月間。此時正值中元普渡，但臺南在進行「市區改正」（都市計畫）工程，將拆除城牆以便利交通：又在城內大興土木、修築道路、重整河川，讓中元普渡演戲的戲台無法搭設。《臺灣日日新報》的「南部通信欄」刊登一則報導：

市內草花街時鐘店「時敏齋」，辦到新式蓄音機，其聲音高大，曲餅亦無奇不有，為近時所罕見，現遇蘭盆會，道路改良，演戲諸多不便，有用此機器以代者，該店擬將蓄音機出租，每曲餅一片，收稅金五錢云。

新聞中的「曲餅」是指平圓盤唱片，顯示時敏齋並非引進愛迪生的「滾筒式」留聲機，而是另一種新形式的機器。

「時敏齋」位於現今的臺南市區，由臺籍商人鄭老得經營，為當地知名的時鐘店，也附帶販賣留聲機。

出租留聲機的生意，並非臺南時敏齋所獨創，早在一九○九年四月間，臺北的八甲街（位於現今萬華區）也有一家「村田和洋樂器行」，除了販賣樂器之外，也兼營留聲機

●南部通信。（五日發）
▲新蓄音機。　市內興花街時鐘店時敏齋。辦到新式蓄音機。其聲音高大。曲餅亦無奇不有。為近時所罕見。現遇蘭盆會。道路改良。演戲諸多不便。有用此機器以代者。該店擬將蓄音機出租。每曲餅一片。收稅金●五錢云。

《漢文臺灣日日新報》在一九一○年八月九日有關臺南「時敏齋」的報導。

臺南「時敏齋」的廣告單，其上載明有設立「時計部」，販售「最高聲蓄音器類」、「各種音譜」及「南北調雙面唱盤」。

出租生意，以提供民眾舉辦活動或宴會時，做為餘興使用。

洪棄生到底「描述」了什麼？

從上所述，可知留聲機於十九世紀流傳到臺灣，經過十多年的演進，已廣為人知。回到本文前面提及臺灣文人洪棄生所寫的「留聲器」詩詞，我不禁有幾個疑問：

第一，洪棄生究竟在何時、何處聽到友人提及留聲機？

第二，這是哪一種留聲機？

第三，播放什麼唱片？

經過一番探尋，我從其詩文中找到一些蛛絲馬跡，進而推敲出答案。

（一）有關年代問題

此詩收錄在洪棄生所著《披晬集》中，根據其自傳資料得知，《披晬集》是一八九五年至一九○五年間所寫的作品。洪棄生在此詩詞的前言中寫道：「是器製自西洋，近日處處有之。僕尚未之見，聞諸沈君云。」

此中的「沈君」，據目前的研究應是指文人「沈夢達」。依據一九一六年發行的《臺灣列紳傳》記載，沈夢達字祝澄，彰化鹿港人，為清代秀才，曾於鹿港設立書房並收授學生，日治時期獲頒「紳章」，並於一九○三年三月去世，享年三十七歲。由此可推斷，洪棄生是在一九○三年或之前，曾聽到沈夢達提及留聲機。前言中也另有小註指出：「越明年，余數見之，而其製有少變者。」這與本文中引述的多則新聞報導時間相符，一九○三年之後，臺灣各地舉辦活動都會播放留聲機唱片，做為娛樂項目之一。

無獨有偶，同時代另一位臺灣文人林幼春也寫下一首〈聽留聲機器〉的詩詞，詩文中提及在沈夢達家中聆聽留聲機播放音樂時的感受：

山堂夜悄燈光沉，萬籟閉窈秋天陰。

忽驚雷雨破空至，哀絃急管喧繁音。

四座賓客皆竦立，或疑簷鐵風中吟。

歌聲婉轉拂席起，靜聽又似雲林深。

由此來看，林幼春親眼看見留聲機，並留下「目擊」記錄。可惜的是，林幼春的詩詞也未標註寫作年代，只在文中提及「秋天」季節。若是參照前述沈夢達於一九○三年三月過世的資料，可大膽推斷此文應是在一九○二年的秋天所作。

從以上資訊，我大致可推斷當時情況：一九○二年秋天，林幼春到沈夢達家拜訪，實際見過留聲機播放唱片，而洪棄生則是聽沈夢達提及留聲機的樣貌及播放唱片的情況，以詩詞詳加記錄，二人都為當時唱片工業進入臺灣的情況，留下了珍貴的記錄。

（二）留聲機型式：愛迪生「滾筒式」機種

沈夢達口述時，曾提及留聲機的樣貌及播放唱片的情況，因此洪棄生的詩詞中有一段「前言」，將機器外觀及運作方式寫得一清二楚，他寫道：

器之函，或高八寸，長八寸，廣半之。中藏機關樞紐。別有箎，三十或四十不一。

依其描述看來，這台留聲機高、長約八寸，寬「半之」（四寸），這個尺寸應為臺灣民間所使用的「臺寸」，一寸等於三公分，因此洪棄生所說的留聲機高、長、寬應為二十四公分、二十四公分、十二公分；另外，所謂「別有箎」則是指留聲機使用的唱片為「箎」狀，也就是「滾筒式」唱片。

以上資料整理後，並依據其所處之年代，我推測洪棄生的詩詞中描述的留聲機，可能是愛迪生於一八九六年之後推出「家庭用」（Home Phonograph）機種。

（三）唱片：演員直接錄音的唱片

洪棄生在「留聲器」詩詞中，提及「河滿子」、「風入松」，這是「曲牌」名稱，並非戲劇名稱，在京劇、粵劇、北管劇中都會使用，由此得知，當時在臺灣已經有中國的唱片傳入。「美國國會圖書館」保存了一份一九○三年三月號的《愛迪生留聲機月刊》，內文提及當年二月發行四十六個「滾筒式」中國戲曲唱片，包括了《斬四門》、《寡婦訴冤》等十多齣戲曲，由於當時一個唱片的容量只有二分多鐘，以《斬四門》一劇來說，就要十二「箎」唱片才能唱完。

洪棄生在詩文中描述的留聲機，可能是愛迪生公司的「家庭用」（Home Phonograph）機種。

這批唱片是愛迪生經營的「國家留聲機公司」所灌錄，也是最早的「滾筒式」中國戲曲唱片，目前仍有保存，全部為粵曲（廣東話），而「河滿子」、「風入松」曲牌，也為粵曲所引用，但參照前文中對於年代的推測，若是在一九○二年秋天，就不可能是一九○三年二月發行的第一批中國戲曲唱片。

既然不是愛迪生留聲機的戲曲唱片，那沈夢達的滾筒唱片又是什麼？前文中提及一九○○年左右，留聲機引進到中國，當時以「母盤」翻製成模具並大量製造唱片的技術，尚未成熟，中國北京就有人找了當時知名的京劇演員，一張接著一張唱片錄音，然後再販賣這些唱片。因此我推測，洪棄生和林幼春詩詞中提及者，有可能是這種直接由演員「錄音」的唱片。

臺灣的留聲機與唱片熱潮

一八九五年，臺灣成為日本帝國的殖民地，透過日本引進不少西方文化及新科技。在留聲機及唱片工業方面，當時日本並無國產的唱片公司，錄音及製造唱片的技術由歐美所掌握，唱片全由歐美生產，再回銷到日本販賣。因此，日本唱片的錄音、生產及製造過程全部遭到歐美的資本控制。

一八九○年代，日本業者已從歐美進口留聲機及唱片，並在東京等大都市販賣，之後又開始製作日本本土的歌謠唱片，但這些日語及進口的外語唱片較難被臺灣人接受。當時留聲機與唱片主要不是讓人在家裡獨自欣賞音樂的功能，而是以一項新興的科技產品，做為錄音、展覽、教學，甚至是慶典或迎神廟會時「表演」使用。換言之，當時的留聲機與唱片就像是馬戲團的大象、獅子等動物，做為吸引顧客上門的主角。

在探討臺灣人「第一次」留聲機的經驗時，可以發現當時的人們帶著驚異與不可思議的眼光，小心翼翼地看著會「發聲」的機械。他們無法想像，聲音可以被「保存」下來，能隨時隨地「重現」；也無法理解為何一只小木盒能「容納」整個戲班的角色，不但鑼鼓絲竹俱全，而生旦淨末丑也「一出台亮相。

這一切的一切，都源自新科技的發明及改良，接下來讓我們回到從前，探討愛迪生「發明」留聲機的過程，並觀察留聲機發展初期的商業競爭狀況及技術改良成果。

chapter 4

第四章

聲音，來到了臺灣

一九○八年，臺灣政壇發生一宗貪瀆案，此案件日後被稱為「橫澤事件」。

案件的主角是當時「基隆廳長」橫澤次郎，一九○八年五月二十四日，他被調職改任「澎湖廳長」，隔日隨即赴任。從基隆到澎湖，橫澤次郎雖然都是擔任廳長，但從臺灣本島調到外島，這樣的任命等同降職，一定有重大的原因。

不久，橫澤次郎在基隆的官邸遭府，長期擔任臺灣總督府官房祕書起政壇震動：緊接著橫澤次郎於六

月四日被命令休職，隔日即遭檢察官逮捕並收押，依偽造文書、監守自盜等罪名起訴。由於案件發展快速，牽扯出臺灣政壇的日本高官，引發媒體連日報導。

橫澤次郎是什麼樣的人？又為何涉及貪瀆案件呢？

根據相關資料，橫澤次郎於一八九六年跟隨日本首相伊藤博文來臺灣視察，隨後留任於臺灣總督府，長期擔任臺灣總督府官房祕書官。一九○六年，他升任基隆廳長，其中有一項是盜用「基隆小學校」基本金。

橫澤次郎被起訴的案情逐漸明朗，其中有一項是盜用「基隆小學校」基本金。

橫澤次郎來臺多年又都擔任要職，為何因貪瀆等罪遭到拔除官職？甚至面臨司法追訴？在媒體報導下，橫澤次郎被起訴的案情逐漸

溪區）免稅三年，當地民眾於一九○七年建立「雙溪保我黎民碑」，由鄉紳莊廷燦等人聯名，鐫刻頌揚橫澤次郎減輕鄉民負擔的德政，目前該碑文尚存於雙溪公園內，已列為「市定古蹟」。

橫澤次郎來臺多年又都擔任要職，為何因貪瀆等罪遭到拔除官職？甚至面臨司法追訴？在媒體報導下，橫澤次郎被起訴的案情逐漸明朗，其中有一項是盜用「基隆小學校」基本金。

原來在一九○○年前後，有一單因對轄區「雙溪」（目前新北市雙起臺北地方法院檢察官指揮搜索，引

位於雙溪公園的「保我黎民碑」（又稱「橫澤次郎紀念碑」），由鄉紳莊廷燦等人聯名，但戰後橫澤次郎的名字已被破壞。

里巷瑣聞

●應長被拘

橫澤次郎原任基隆廳長，自上月廿四日本命調補該廳長，趕日即赴新任。先是該官在基隆奉職時，曾有受賄之事覺。臺北地方法院松井加藤神檢察官，乃帶同書記三名，俟該官既赴澎。立割馳赴基隆廳。此作警察本署之闇野警部亦興之。因並傳令基隆廳警務課長。一面召喚該廳書務巡查。一面檢收其書類。而檢察丸而歸基隆者。蓋其官春前在基隆時。閱該官所記之簿冊。欲審究乘臺北往之去就。曾帶同警部一名。巡查四名乘小輪船。則俟其船抽入港。即帶傳令狀。欲令出張引狀。就船內出狀。使轉傳小輪船。鉤之至海峽恆慶授文。似偽造及監守官侵占委託之騙取等云。

新報》有一則標題〈留聲機熱〉的新聞，提供相關訊息如下：

本島人之流行留聲機始於明治四十年（一九○七年），同年中，臺北及臺南計銷售六十二台，購出者多出於酒樓、鐘錶店或俱樂部。

《臺灣日日新報》第一次報導留聲機播放是在一八九八年，本書前文中曾提及當時刊登一則〈琴戲奇

位「基隆內地人組合」解散前，曾決議將剩餘的二百二十餘圓捐贈基隆小學校，當作該校「生徒獎勵基本金」。換言之，這筆錢只能利用「利息」，不能支用「本金」，但橫澤次郎於一九○七年時，以廳長職權從銀行取出一百元，做為自己巡視管轄區的用途，為掩飾罪跡即要求部屬偽造文書，以「購入蓄音機及音譜（唱片）二十四枚，價金百元」名義報銷。

經過半年的審理，橫澤次郎一審被判刑五年，最後入獄服刑，上訴後仍被判刑三年，最後入獄服刑，結束官場生涯。

從以上的記錄來看，我無法評判橫澤次郎究竟是貪官還是清官？但卻能發現，他貪汙的證據為挪用公款卻能藉由購買留聲機和唱片名義，這也見證臺灣社會已有商店販賣唱片及留聲機，另外也顯示唱片工業已逐漸在臺灣生根、成長，進入人民的生活。

留聲機，走進了臺灣

從「橫澤事件」的貪瀆事證中，可知唱片與留聲機已在臺灣出現，但當時的販售情況如何？一九一二年十二月十七日，《漢文臺灣日日

●留聲機熱　本島人之流行留聲

機始於明治四十年。同年中臺北及臺南計銷售六十二臺。購之者多出於酒樓體錢店或俱樂部。國後家庭之人漸知愛用之目下臺北。新竹。臺南。臺中。嘉義。打狗各地。皆有販賣。瀰城之種類約十數種。價格二十圓以上百圓以下。曲板種頗。約六千種云。

《漢文臺灣日日新報》一九一二年十二月十七日〈留聲機熱〉報導。

觀）報導，可見剛引入時，留聲機及唱片被視為一種「表演用」道具。

從一八九八年至一九〇七年（明治四十年），購買留聲機者並非一般家庭，大多是政府機關、學校、軍隊、人民團體等，只有少數相當有錢的家庭才會購買。此外，購買者多是酒家、鐘錶店及俱樂部。

〈留聲機熱〉新聞中也提及當時販賣情況，內容如下：

嗣後，家庭之人漸知愛用之。目下，臺北、新竹、臺中、嘉義、臺南、打狗各地，皆有販賣。機器之種類約十數種，價格二十元以上、百元以下。曲板種類約六千種云。

一九一二年五月二十六日，《漢文臺灣日日新報》刊登〈浪花節之於留聲機〉新聞，報導住在臺灣卻愛好「浪花節」（一種以樂器伴奏的說唱藝術）的日本人，透過留聲機播放唱片，學習曲藝之事，其內容如下：

內地人之浪花節，近大流行。市中入夜必見三五成群，高吟淺唱，悠然有天上、地上唯我獨尊之慨，此誠不可思議也，浪花節研究常設館，每夜集同志數十，極意教授就中有師留聲機者，奈良九留聲機身價猶擅，現撫臺街留聲機店及新起街上田屋留聲機店，每日平均約賣五、六臺云。

報導中指出，一九〇七年之後，臺北、臺中、新竹、臺南、嘉義、打狗（高雄）各大都市漸漸有商家在販售留聲機。此報導也記錄一台留聲機的價格在二十元到一百元不等。這個價格究竟是多貴？根據一九一二年出版《臺灣總督府職員錄（明治四十五年）》的記錄，當時一名在公學校教書的合格教師，臺灣籍教師稱為「訓導」，月薪為十六元到二十元之間，而日本籍教師稱為「教諭」，月薪在二十五元到四十元之間，因此一台最便宜的留聲機（二十元），約等同一名臺灣籍教師一個月的薪水，若是最高價格的留聲機，則要五個月的薪水，以此價格來說，應當算是奢侈品了。

●浪花節之於留聲機　內地人

之浪花節。近大流行。市中入夜必見三五成群。高吟淺唱。悠然有天上地下惟我獨尊之概。此誠不可思議也。浪花節研究常設館。每夜集同志數十。極意教授就中有師留聲機者。奈良九留聲機身價猶壇。現撫臺街留聲機店。及新起街上田屋留聲機店。每日平均。約賣五六臺云。

《漢文臺灣日日新報》一九一二年五月二十六日〈浪花節之於留聲機〉報導。

1900 年代，日本興起「浪花節」（又稱為「浪曲」），樂師以三味線伴奏，加上節奏、彈唱、對話等方式，為民間說唱藝術，題材多以現今軍事、戰爭、社會事件等。此為 1910 年左右發行的《荒木奉書試合》唱片，由當時知名藝人「桃中軒雲右衛門」說唱，內容以論述「日本三大復仇事件」為主，也就是元祿赤穗事件、曾我兄弟復仇事件及鍵屋之辻決鬥事件，但此張唱片只能錄下寬永十一年（1634）渡邊數馬和荒木又右衛門為了替數馬的弟弟報仇之鍵屋之辻決鬥事件。
（徐登芳提供）

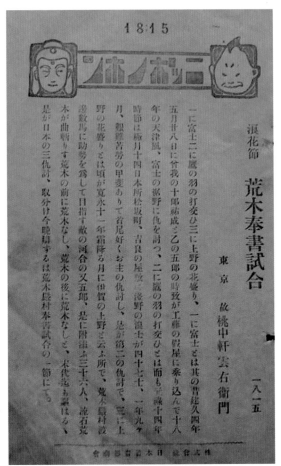

此報導提及一九一二年時，在臺北撫臺街留聲機店（應是「日蓄商會」）及新起街上田屋留聲機店，每天可販賣五、六台留聲機，以此數量計算，一個月就能銷售上百台留聲機，成長速度相當驚人，與一九〇七年臺灣整年只賣出六十二台的情況，已經相當不同，這也顯示留聲機不只是「展覽品」，也開始走入中、上階層家庭的生活、娛樂中。

一九一二年起，臺灣社會掀起一股「留聲機熱」，全臺的主要都市都有商家販賣留聲機及唱片，人們開始購買這項新興的科技產品，當這個「神奇的魔法箱子」展現在臺灣人面前時，令他們驚訝不已，因此他們為這個箱子取了一個很本土的名字——「機器音」，至於唱片則被稱為「機器曲」，這兩個新詞彙將留聲機及唱片的特性，傳神地表達出來。

此時的留聲機及唱片都是從日本或國外進口到臺灣，尤其唱片的內容，大都是日語的歌謠或西洋的歌劇，甚至是中國的京劇，對於大多數的臺灣人來說，構成「語言障礙」，根本聽不懂這些音樂或戲劇，使得唱片的吸引力並不大。因此對於本土音樂的唱片需求，成為臺灣唱片工業發展的一大契機。

生意，相中了臺灣

一九一四年，十五位臺灣籍藝師在日蓄商會「臺北出張所」負責人岡本樫太郎的帶領下，從基隆坐輪船抵達日本，到了東京市芝區櫻田本鄉町的「芝出張所」。這裡是日蓄商會在全日本三十四個出張所之一，日蓄商會在此設置亞洲第一座合乎標準的錄音室，並聘請美籍專業錄音師掌控錄音工程，這些臺灣藝師在此錄製臺灣音樂唱片原盤，製成唱片輸入臺灣銷售，這是臺灣音樂首次的錄音記錄。

為何日蓄商要錄製臺灣音樂唱片呢？必須從這家公司的創立談起。一九○七年之前，日本並無「國產」的唱片公司，錄音及製造唱片的技術由歐美所掌握，日本的唱片必須由歐美等國的唱片公司代為生產，再「輸回」日本販賣。一九○七年十月，日本第一家本土唱片公司「日米蓄音器製造株式會社」成立，日本人湯地敬吾也在當年開發出「平圓盤」唱片的製造技術，突破歐美唱片公司的壟斷，「國產」唱片始問世。

一九○九年四月，日米蓄音器製造株式會社開始生產「國產」唱片，隨後改組為「株式會社日本蓄音器商會」，生產唱片及留聲機，在技術改良下，逐漸能與歐美等國的唱片品牌相互競爭。

一九○九年十月，日蓄商會為拓展市場，派人載運唱片和留聲機來臺灣，在臺北北門街（現今博愛路、開封街一帶）的「日之丸旅館」（日之丸館）擺設，宣傳廣告上載明：「日本歌曲一千餘種，支那歌曲數百種」，此處所謂「支那」即是中國（大清帝國時期），顯見日蓄商會也開始看中中國的唱片市場，開始錄製中國的相關音樂、戲曲等唱片。

一九一○年四月，日蓄商會開發出「國產」的留聲機，打破由歐美

一九○九年十月卅一日，日蓄商會在《臺灣日日新報》刊登「出張大販賣」廣告。

一九一〇年代的臺北市撫臺街。

日蓄商會的「臺灣出張所」廣告，地址位於臺北市撫臺街。

等外國資本壟斷的局面。此時，正值第一次世界大戰前夕，日本經濟異常繁榮，人民生活及消費水準都提高，留聲機及唱片等消費產品因價格下降，市況大好，資本家也投注大量資金於唱片市場，日本國產唱片公司紛紛成立。

日蓄商會在日本各地設立據點，甚至遠及殖民地臺灣及朝鮮。臺灣的「臺北出張所」設立於一九一〇年十一月，地點在「撫臺街」（現今臺北市延平南路一帶），前面引述一九一二年五月二十六日《漢文臺灣日日新報》的〈浪花節之於留聲機〉報導中，提及「現撫臺街留聲機店及新起街上田屋留聲機店，每日平均約賣五、六臺云」，此所謂「撫臺街」留聲機店，應指日蓄商會「臺北出張所」（或稱為「臺灣出張所」）。

日蓄商會在臺北設立據點後，開始銷售留聲機及唱片，但當時並無臺灣音樂唱片，多是日本音樂及中國戲曲，甚至有西洋音樂唱片。此時，日蓄商會「臺北出張所」負責人岡本樫太郎有意拓展臺灣唱片市場，便找臺灣藝師到日本錄音。

根據唱片上的資料，只能得知這十五位藝師中七位的姓名，分別是林石生、范連生、何阿文、何阿添、黃芳榮、巫石安及彭阿增，這七人為新竹、苗栗一帶的客家戲班樂師及演員，當時錄音的唱片內容大都是客家八音、採茶等，也有早期的

「老歌仔戲」〈山伯（三伯）英台〉。

以目前臺灣各唱片收藏家及圖書館收集的唱片來看，這批唱片編號從「四〇〇〇」的〈一串年〉開始，一直到「四一二二」的〈調酒〉，當時應該錄製超過一百二十二面（六十一張）以上。至於前往錄音的樂師，也不全然為客家人，例如其中之一的何阿文，我曾訪問其孫子何義爐，據他表示，何阿文的祖籍是中國福建省晉水（在清代屬於泉州府晉江縣），出生於苗栗竹南，為戲班中的樂師，並非客家人，而且家族的母語為臺語。

日蓄商會出版唱片都會分類，正是「發賣番號」（唱片編號）。

根據川添利基所著的《日蓄（コロムビア）三十年史》（一九四〇年發行）一書記載，日本本土的音樂唱片分為三類，號碼分別是一至三十七、一〇〇〇至一七七九、二〇〇〇至二〇七四，五〇〇〇號

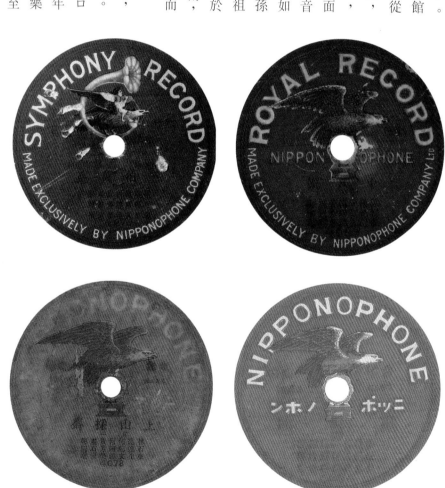

日蓄商會一九一四年發行的臺灣戲曲唱片，包括客家八音、吹奏音樂及老歌仔戲。（徐登芳、林良哲提供）

之後為美國輸入的外語唱片，六
○○○號之後則為韓國音樂（當時
稱為『朝鮮曲』）唱片，而臺灣唱
片的「發賣番號」是以四○○○號
起編。

這是臺灣音樂第一次的錄音記
錄，但根據呂訴上在〈臺灣流行歌
的發祥地〉一文的說法，這批唱片
的販賣成績並不好，因此，日蓄商
會結束臺灣音樂的錄音工作。但我
認為，以本文引述的新聞報導來
看，第一批錄製的臺灣音樂銷售不
佳的主因，應是當時臺灣只有臺
北、臺中、臺南等大都市才有留聲
機及唱片販賣店，而且因價格昂
貴，留聲機在當時仍算「奢侈品」。

為何如此推斷呢？日蓄商會
一九一二年發售的留聲機價格，
最便宜的「第二十五號」留聲機
二十五元，而較貴的「第五十號」
留聲機則要價五十元，一片「雙面
盤」唱片一元五十錢。

當時一名公學校的臺灣籍教師
（訓導），月薪十六元到二十元之
間，約等於現今四萬元到五萬元，
換算比率大約一比二千五百，而日
蓄商會最便宜的留聲機要二十五
元，換算成現今價格，約為新臺幣
六萬元以上；一張唱片一元五十
錢，大約等於新臺幣三千七百元。

因此，一九一○年代的臺灣，留聲
機與唱片都算是奢侈品，這也使日
蓄商會一九一四年第一次錄製的臺
灣音樂唱片，銷售情況不佳，呂訴
上才會提及：「這批唱片的販賣成
績並不好！」但這批唱片還是有幾
張銷路不錯，因此一九三○年代，
臺灣古倫美亞以「利家黑標」重新
再版。

由於第一次錄製臺灣音樂的銷
售情況不佳，讓後續的錄製工作暫
停十多年。此時，中國上海及英國
殖民地香港也有多家跨國唱片公司
進駐，包括百代、勝利、蓓開、索

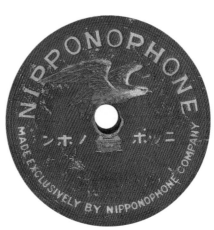

這張《懷胎》為吹奏音樂，一九一四年以「日蓄」
商標發行之後，一九三○年代又以「利家黑標」
商標發行販售。

諾風、奧迪恩等唱片公司在內，這些唱片公司大量錄製中國的戲曲，例如京劇、粵劇、南管等，日本的唱片公司「アサヒ」（朝日）蓄音器會社，推出「聲明」及「榮利」二種商標，專門錄製中國戲曲唱片，這些戲曲唱片行銷中國及東南亞各地，其中也包括臺灣在內。

一九一四年之後，臺灣從中國、香港及日本進口戲曲唱片，以滿足臺灣少數擁有留聲機者的需求，這種情況直到一九二六年才有變化。

市場，開始普及與降價

雖然一九一四年首次錄製臺灣音樂並不成功，但留聲機和唱片的發展卻未受到影響，反而愈來愈普及。主要原因為日本本國產品紛紛出籠，在商業競爭下，導致「低階」的留聲機與唱片價格愈來愈低廉。所謂的「低階」，是指單價最低、最容易削價競爭的留聲機款式。當時的商業市場中，留聲機和現今的手機一樣，在市場上區隔「高階」、「中階」及「低階」產品，較具規模的唱片公司，也如同現今手機大廠的經營策略，針對不同市場需求，推出不同價格、功能、品質的機種，但在「高階」市場中，各廠牌不易降價，通常最容易削價競爭的對象，都集中在「低階」產品。

在「低階」留聲機上，日蓄商會為當時日本最大的本土唱片公司。一九一四年，該商會推出二種新款式留聲機，並在報紙刊登廣告促銷，售價分別為十五元及二十元；隨即，有不同廠商推出新產品以更低價格促銷。一九一六年一月十六日，《臺灣日日新報》有一則「驚人的蓄音機」廣告，登載東京「玉光社音譜部」特價販賣留聲機，一台只要七元五十錢，一九一七年《臺灣日日新報》又有一則報導

1916 年 1 月 16 日《臺灣日日新報》的「驚人的蓄音機」廣告，一台只要七元五十錢。

1915 年 8 月 19 日《臺灣日日新報》的「最大蓄音器」廣告，一臺要九元八十錢。隔年八月又刊登廣告，降為八元五十錢。

〈國語獨習蓄音器〉，指出臺北「盛進商會」販賣的留聲機，一台只要十五元。

在此時期，最有趣的是「大阪音譜商會」的廣告，從中能看出留聲機的降價幅度。一九一五年八月十九日，大阪音譜商會在《臺灣日日新報》刊登「最大蓄音器」廣告，以「大景品附大割引」為號召，每台只賣九元八十錢。在日文漢字中，「景品」是指贈品，「割引」則是折扣，內文意思為：「此台留聲機品質良好，並且折價出售，適合商家或學校等機構做為贈品使用。」

一九一六年八月八日，大阪音譜商會又在《臺灣日日新報》刊登「最大蓄音器」廣告，同樣的產品竟降價成八元五十錢，這二則廣告刊登的時間相差約一年，但同一家公司販賣相同的留聲機，從九元八十錢降為八元五十錢，減少一元三十錢，降價幅度達到百分之十三·二七。

依據一九二六年出版的《臺灣總督府職員錄（大正五年）》，一名公學校的臺灣籍「訓導」，月薪已提高為十七元到二十五元之間，若以二十五元為基準，約等於現今五萬元左右，此時一元（日幣）的價格，大概是現在二千元新臺幣。因此一九一六年大阪音譜商會的「最大蓄音器」（八元五十錢），約為現今一萬七千元左右，可說價格下降不少，比較好一點的，臺北「盛進商會」販賣的留聲機要十五元，也等同現今的三萬元左右。

一九一二年至一九一六年間，「低階」留聲機價格出現巨大變化，若換算成現今新臺幣，可說從六萬元下跌到三萬元，甚至到一萬七千元的低價商品。這樣的跌價幅度，絲毫不輸現今的手機市場，主因在於留聲機與手機在當時都屬「高科技」產品，生產、製造具有豐厚的利潤，因此吸引眾多投資者加入競

爭行列，在大量生產下，造成價格下跌，這正是資本主義市場的常態。

除了留聲機跌價之外，唱片也面臨價格下降。以一九一二年的唱片廣告來看，當時日蓄商會的「雙面盤」一元五十錢，「單面盤」（只有錄製一面，另一面為空白）一元，但一九一六年大阪音譜商會刊登「最大蓄音器」廣告時，「特製盤」（十吋唱片）五十五錢，「並盤」（七吋「小唱片」）三十五錢。到了一九二六年，甚至有業者推出七吋「雙面盤」五十錢、六吋「單面盤」四十錢，四吋「單面盤」二十錢的超低價格。

二十世紀剛開始引進臺灣時，留聲機以「新科技」名義被引進臺灣，成為各種活動中的「娛樂」項目，甚至成為「展覽品」，以供人們大開眼界、一窺究竟，而「聲音」可以被保存，也可以被一再播放，甚至能「留傳」到天涯海角、後世後代。

初期在臺灣販售的留聲機及唱片，因物以稀為貴，一般家庭根本無力購買、消費，因此一九〇七年臺灣開始販賣留聲機時，第一年只有賣出六十二台的紀錄，但隨著「國產」留聲機及唱片的生產，價格逐漸低廉，到了一九二〇年代留聲機的銷售量大增！

一九二六年九月十二日，《臺灣

1926 年，又有業者推出更便宜的唱片，甚至下殺到二十錢。

日日新報》的〈蓄音器界を風靡す
る 小形物臺灣歌謠レコート〉（風
靡留聲機界的臺灣歌謠小唱片）指
出：「今春以來，小型蓄音器進貨
恐怕已有二萬台以上。」從此報導
看，經歷二十年的歲月後，留聲機
已從高不可攀的商品，變成一般家
庭都能買得起的用品了。

但這種小型機因相當簡陋，被戲
稱為「玩具」，可見品質不佳。然
而，正是靠著這種「破壞價格」的
商業競爭，才能大幅降低留聲機及
唱片的單價，讓一般人買得起，也
讓臺灣的唱片工業得以發展。

而本章開頭提及的「橫澤事件」
中，那位偽造文書並宣稱購買留聲
機及二十四張唱片的前基隆廳長橫
澤次郎，最後的結局究竟如何？也
要給個交待。

根據記錄，橫澤次郎在二審判處
有期徒刑三年，立刻入獄服刑，其
家人則回到「相州小田原」（現今

神奈川縣小田原市）老家居住，服
刑期滿之後，橫澤次郎獲釋出獄，
憑藉其政經人脈，開始籌組農業公
司在臺灣種植棉花，可惜推廣不
利。

一九一八年，前臺灣總督府民
政長官後藤新平等人，為紀念前臺
灣總督兒玉源太郎的貢獻，在神奈
川縣興建「兒玉神社」，並由橫澤
次郎擔任「宮守」，負責募款、興
建及管理等事宜。由於橫澤次郎認
為兒玉源太郎對其有恩，不但全力
支援，並一直在該神社工作，直到
一九三八年十一月，因腦溢血過世
為止。

在探討唱片工業進入臺灣的最
早階段之後，接下來讓我們回到
一九二六年的臺灣，挖掘當時唱片
市場的首次商業競爭。

進入章節主題之前，先講一段故事，這個故事發生於一九二六年，距離留聲機的發明已將近半個世紀。

一九二六年六月十七日晚間，臺北市最熱鬧的「榮町」商店街，將舉辦「聯合大賣出（拍賣）」活動。為了吸引顧客上門，店家們不但提供商品折扣，還舉辦「店主變裝猜謎」比賽，由十位當地的店鋪老闆「改變」造型，穿上不同人士的衣物，在商店街走動，若有民眾能從一群人中「找」到他們，並說出其商號名稱，就能獲得該商店提供的獎品。

這項「店主變裝猜謎」比賽中，十位店主分別打扮成日本婦女、老人、公務人員、街頭苦力等，《臺灣日日新報》成為此活動的配合媒體，先在報紙上刊登店主們的照片及其商號，以供民眾辨識。而參與變裝的其中一人，正是在「榮町」開設商店的「日本蓄音器商會主」栢野正次郎。

身為負責人的栢野正次郎，為何要費力打扮參加活動呢？回顧報紙的記載，此次「榮町」商店舉辦「聯合大賣出」活動，是為了要促銷商品，而此時日蓄商會正好在臺灣推出新產品，栢野正次郎為拓展生意

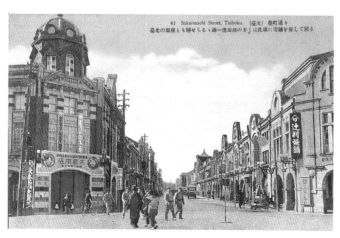

41 Sakaimachi Street, Taihoku. (臺北) 榮町通り
臺北の銀座とも稱せらるゝ處一流商店の多くは此處に店舗を有して居る

一九二〇年代的臺北榮町通。

一九二〇年代中期（大正末年）的臺北市榮町通商店街，可說人潮洶湧，商況相當好。

榮町各商店聯合大賣出しの餘興／變裝者探しの第三回は十七日夜／舉行されるが今回の變裝店主は／左の十名である

（上）渡多野玩具店主／（下）大倉吳服物店主
（上）鐘野時計店主／（下）栖月菓子店主
（上）前田硝子店主／（下）日本蓄音器商會主
（上）楠田時計店主／（下）中林陶器店主
（上）柴田和洋食糧食店主／（下）舘木吳服店主

《臺灣日日新報》刊登變裝活動的新聞，「日本蓄音器商會主」栢野正次郎（右三上）也在其中。

意，才會勞心費力參與「店主變裝猜謎」比賽，不但配合「聯合大賣出」活動，更趁機推銷。

一九二五年，栢野正次郎於從姊夫岡本樫太郎手中頂下日蓄商會「臺北出張所」的經營權，在臺北市做起生意。前一章曾提及岡本樫太郎於一九一四年時帶領十五位臺灣藝人前往東京錄製音樂，製作首批臺灣音樂唱片，經營多年後，將經營權轉手給栢野正次郎。就在此時，栢野正次郎面臨一個抉擇，他是否要再度製作臺灣音樂的唱片？

這是一個重大的抉擇，因為日蓄商會一九一四年首次的錄音經驗，銷售成績不佳，臺灣音樂唱片製作從此中斷。十二年後，唱片市場已經改變，原本昂貴的留聲機一再降價，尤其是「低階」產品，價格更是跌落谷底，留聲機不再是有錢人才買得起的娛樂用品，甚至有業者推出「分期付款」方式，讓一般民

眾也能買得起。

柏野正次郎接手後，一九二六年五月，他再度灌錄臺灣唱片，六月開始販售，此時正好「榮町」商店舉辦「聯合大賣出」活動。柏野正次郎藉此次機會參加「店主變裝猜謎」比賽，不但能將自己的照片刊登報章上，也能夠藉此打廣告，增加店鋪的知名度。

但是，柏野正次郎的如意算盤也面臨挑戰！除了日蓄商會之外，另一家唱片公司也磨刀霍霍，看準機會再度灌錄臺灣音樂唱片，準備搶奪商機，攻占唱片市場。

我是一隻小小鳥：金鳥印

一九二六年九月十二日《臺灣日日新報》以〈蓄音器界を風靡する 小形物臺灣歌謠レコート〉（風靡留聲機界的臺灣歌謠小唱片）為標題，報導一九二六年的年初，日本阪神地區的「金鳥敷島印」等備來臺灣錄音，並找臺灣藝人總共錄製「百回」（指一百多面）唱片。

「金鳥敷島印」簡稱為「金鳥印」，這是一家位於日本兵庫縣尼崎市（在大阪與神戶之間）的公司，名稱為「特許レコード（唱片）製作所」（以下稱為「特許唱片」）。此公司資本額只有十萬元，算是一家小公司，商標上有一隻彩色的小鸚鵡，標籤則有「金鳥印」字樣。

特許唱片於一九二五年成立，主力發展「小型物レコード」（小唱片）。一般唱片的直徑為十英吋，而小唱片是七英吋唱片，中間使用一張厚紙為底料，僅塗上一層蟲膠，唱片縮小且材料縮減，成本自然降低，可以「低價」上市。

當時的日本，一般唱片的售價為七十錢到一元二十錢之間，英美等

1926年9月12日《臺灣日日新報》關於〈蓄音器界を風靡する 小形物臺灣歌謠レコート〉的報導。

一九二六年特許唱片「團扇」廣告，把唱片變成扇面。目前已有「團扇」的唱片出土，只不過扇柄已遺失，無法組成一把扇子。（徐登芳提供）

右：特許唱片的廣告。
下：特許唱片推出八元五十錢低價的留聲機。

西方國家及中國的進口唱片，必須課徵關稅，價格更加昂貴，但特許唱片的十英吋盤，十英吋每片價格八十錢，七英吋五十錢，甚至還有「四英吋」單面盤，超低價只要二十錢。

除了價格便宜，特許唱片還推出一個花招，製作出所謂的「團扇レコード」（圓型扇子的唱片），這種特殊規格的唱片特別製作成藍色或紅色等顏色，除了可以播放音樂之外，若裝上一個手把，就能變成一把扇子，相較於傳統的唱片公司來說，其「花招」可說相當獨特。

為了搶奪市場，特許唱片不只在唱片製作上節省成本，更開發出小型的留聲機。這種小型留聲機相當便宜，一台僅要八元五十錢，根據〈蓄音器界を風靡する 小形物を灣歌謠レコート〉報導，一九二六年春天，這台低價的留聲機在日本已經賣出二萬台，因此特許唱片所開發的留聲機，相較於每台至少要二十元以上的其他品牌留聲機，顯得更有競爭力。

一九二六年初，特許唱片注意到臺灣市場，臺北「資生堂藥局」成立臨時錄音室，邀請多位臺灣藝

位於臺北市榮町的文明堂書店，是特許唱片「金鳥印」的全臺第一手代理店，發售的唱片都有蓋上藍色印泥的店章。（徐登芳提供）此為一九三五年文明堂的外觀，並懸掛「蓄音器」看板。

人，總共錄製超過一百面的音樂。

根據目前出土的特許唱片臺灣音樂唱片來看，錄音的內容包括歌仔戲、北管、南管、客家採茶及臺灣風俗歌（民謠），代理店為臺北市京町的廣濟堂，而「第一手發賣元」（大盤商）則是臺北市榮町的文明堂。

以特許唱片在報紙刊登的廣告來看，至少在臺灣發行二回唱片，第一回是一九二六年春夏之交，第二回在一九二七年的二月，但比照出土唱片，發現有報紙廣告之外的唱片出現，推測應該有第三回的發行。

特許唱片最大特色是號稱不會破損，甚至以「蹈んでも叩いても破るめ」（用腳踩或用手打，都不會破）為宣傳口號，算是一項革新的發明。在當時，唱片的材質為蟲膠，不但製作成本較高，而且唱片掉到地上或用力壓就會破損。而特許唱

特許唱片以「蹈んでも叩いても破るめ」（用腳踩或用手打，都不會破）為宣傳口號，並在報章刊登廣告。

片不但不會破損，價格還較其他廠牌低廉，在商業的行銷上自然有利基。

但「一分錢、一分貨」是商場定律，特許唱片的蟲膠僅有薄薄一層，播放時聲音效果比一般唱片差，唱針與唱片的磨損較嚴重，一張唱片可重複聽的次數也比一般唱片還要少。以目前出土的唱片來看，聲音品質都很不好，與日本蓄音器商會發行的唱片，在品質上不可同日而語。一九二八年後，特許

唱片不再發行臺灣音樂唱片，從臺灣的唱片市場撤退。

但特許唱片的發行目錄及唱片上，有一種新劇種正在臺灣誕生，那正是源自於臺灣本土的「歌仔戲」。其實，一九一四年日蓄商會錄音的唱片上，就可以看見〈三伯英台〉（梁山伯與祝英台），仔細聆聽發現，此時的歌仔戲與現存於宜蘭的「老歌仔」較為相似，全以「七字仔調」貫穿而沒有換調，但一九二六年特許唱片出版的劇目，除〈三伯英台〉外，還有〈孟姜女〉、〈陳三五娘〉等，演唱者包括藝人許成家、林氏伴、李氏王燕等人，這些藝人為臺灣第一代的歌仔戲職業藝人，都是在野台或內台（戲院）表演，早已頗有聲名。

另外，盲眼藝人陳石春也灌錄唱片，他以演唱臺灣民謠及勸世歌為主，在特許唱片也錄下不少的「唸歌」及傳統的「臺灣風俗歌」。

臺灣錄製、發行特許唱片（金鳥印），包括勸世歌、客家採茶、北管、京劇小調及歌仔戲等。
（徐登芳、林良哲提供）

歌」），其中包括〈安童賣菜〉、〈孟姜女〉等，推出後受到歡迎。

初試啼聲的狂鷹：飛鷹標

有關栢野正次郎的訊息，目前能找到的資料並不多，但他在臺灣商界奮鬥多年有成，被譽為「八面玲瓏の人」，形容其在商場應對自如；此外，他因在唱片行業引領潮流，也被譽為「臺灣レコード（唱片）界的大先輩、功勞者」。

栢野正次郎於一九二五年承接日蓄商會「臺北出張所」的經營權，開始規劃臺灣的事業，搶攻唱片市場。而栢野正次郎為何看中臺灣音樂？並展開錄製、販賣呢？根據一九二六年九月二十三日《臺南新報》的〈新製臺灣曲盤〉報導指出，留聲機普及後，臺灣人開始購買唱片，而市面上並無臺灣音樂相關的產品，只能由中國進口，但因進口

關稅（當時中國算是外國）及附加奢侈稅（唱片算是奢侈品）之故，中國唱片的零售價格每張就要四元，而且唱片品質不佳，讓消費者難以接受。

中國進口的唱片價格高昂，臺灣又沒有錄製本土音樂，這讓栢野正次郎看見商機，開始協調日本總公司支援。一九二六年五月二十四日，《臺灣日日新報》有一篇標題〈印製蓄音器之歌曲盤〉的新聞，報導內容指出：

日前來臺之日本蓄音器商會大阪副支店長片山、技師出川、文藝部員藤井氏，為印製臺灣獨特之歌曲，攜有吹入機械，自去十六日以來，每日招請臺北集弦堂、共樂軒音樂員，及本島藝妓數名，在市內明石町臺北麥酒樓上，印製御前演奏之百鳥歸巢及獻地圖、蓮英託夢，小曲嘆煙花、八月十五等臺灣歌曲，其原板已於十八日送去，來月當能製成云。

《臺灣日日新報》以〈印製蓄音器之歌曲盤〉為標題，報導日蓄商會派技師來臺進行錄音工作。

從這則報導可得知，在栢野正次郎的努力下，日蓄商會於一九二六年五月十六日派專人到臺灣進行錄音。所謂「吹入機械」，是指錄音器材，而錄音地點在臺北市明石町（現今臺大醫院、二二八紀念公園附近）的「臺北麥酒」樓上。至於錄音者為「集絃堂、共樂軒音樂員，本島藝妓」。

在此必須說明，「集絃堂」為臺北大稻埕的南管子弟社團，「共樂軒」則是大稻埕的北管子弟社團，而南管演奏輕悠文雅，又有「御前清音」之譽，而北管則高亢熱鬧，深受當時民間人士喜愛。至於文中〈百鳥歸巢〉為南管音樂曲牌，而〈獻地圖〉、〈蓮英託夢〉則是北管、京劇之戲劇，至於〈嘆煙花〉、〈八月十五〉（全名為〈八月十五賞月光〉）則是京劇中的「小曲」，當時的臺灣，不少酒家的藝旦擅長演唱京劇，甚至能粉墨登台。

一九二六年九月十二日，《臺灣日日新報》以〈蓄音器界を風靡する　小形物臺灣歌謠レコード〉（風靡留聲機界的臺灣歌謠小唱片）為標題，報導此次的錄音工作：「要在唱片市場上領先，必須了解臺灣音樂的特色，而且要找到一流的藝人錄音，才能獲得消費者的青睞，而臺灣音樂最大的特徵就是『哀調』，一流的藝人則是在『藝旦間』（酒家），這些身處風月場所的藝旦，從小就在臺灣音樂的環境下長大，並有專業樂師的訓練，因此其技藝可說是相當優秀。」

報導中也說明，當時參與錄音者為大稻埕的「江山樓」、「東薈芳」二家知名酒家的藝旦及藝師，他們都曾於日本皇族訪問臺灣時擔任代表演工作，一九二三年日本皇太子（日後的昭和天皇）來臺灣訪問，這些藝人都曾經出場演出，讓參訪貴賓聆聽臺灣音樂。而報導中也記錄當時錄音的曲目，除了南管、北管、京劇小曲之外，還有所謂的「俗謠三伯英台」，這正是歌仔戲《三伯英台》（梁山伯與祝英台）戲齣，但因唱片聲音容量限制，只能錄製其中一小段。

根據出版的唱片及目錄，可知當時參與錄音的「江山樓」及「東薈芳」藝旦，包括金蓮、阿㯈、鱸鰻、大金治、網市、雲霞、烏肉網市、阿好、阿蕊、阿珠等人；臺北市著名的北管子弟社團「靈安社」及「共樂軒」也參與錄音，再加上當時著名的歌仔戲演員汪思明、溫紅塗、游氏桂芳及施金水等人都加入錄製的音樂中，藝旦大部分錄製京調（京劇）及當時所流行的小調，而靈安社及共樂軒則錄製傳統的北管戲曲；歌仔戲方面，則是早期的「四大戲齣」（指《三伯英台》、《陳三五娘》、《李連生與白玉枝》、《呂蒙正得繡球》）。

一九二六年日蓄商會以「鷹標」發行臺灣相關的戲曲唱片，包括京劇、北管、南管及歌仔戲（當時稱為「戲歌」），更找來臺北知名酒家江山樓、東薈芳的藝旦，以及知名的北管子弟社團靈安社、合義軒等。（徐登芳、林良哲提供）

一九二六年十月，日蓄商會以「鷹標」（英文標示「Nipponopone」，即是以「日本的蓄音器」為名稱）為代表性商標，刊登大幅廣告及印製精美的目錄，目錄廣告標題中即宣稱：「真正本島名班、頭等華音曲盤」，內容則強調：

謹啟者，本社不惜巨資於本年五月中特派技術員到本島招聘特色藝妓及有名曲師，撮唱最新流行歌曲，品質堅牢、聲音明亮之十吋大曲盤，與他品大相懸殊，茲將藝術者及曲名列於別行，又本社發賣鷹標蓄音器，係應用最新技術，為國內第一良品，誠蒙惠顧，當以確實價格以應雅命。

這則廣告中，日本蓄音器商會除了說明發售的唱片是十英吋「曲盤」（唱片），更強調唱片品質優於其他公司，明顯想與「金鳥印」

左：日蓄商會在《臺灣日日新報》所刊登的唱片目錄及廣告，標題宣稱「真正本島名班、頭等華音曲盤」。
右：1926 年日蓄來台錄音情況。

的產品有所區隔，藉此稱霸臺灣的唱片市場。

日蓄商會以「鷹標」發行第一回唱片後，發現特許唱片發行的「金鳥印」唱片以低價特許行銷有一定的市場，也採用價格區隔策略，後來發行時區分「Nipponopone」（鷹標）（唱片上的英文「Nipponopone」，圖案為老鷹）及「駱駝標」（英文為「Orient」，即「東洋」之意，日本稱為「ラクダ印」），「鷹標」價格最高，而「駱駝標」則是低價唱片，價格還比特許唱片的十吋盤便宜，希望能爭奪臺灣唱片市場。

雙雄爭霸下的臺灣唱片工業

一九二六年十月二十五日，日本知名音樂家田邊尚雄搭乘「信濃丸」輪船到臺灣進行音樂考察及演講，從基隆登岸之後，前後在臺灣待了二十天左右，十一月中旬才離

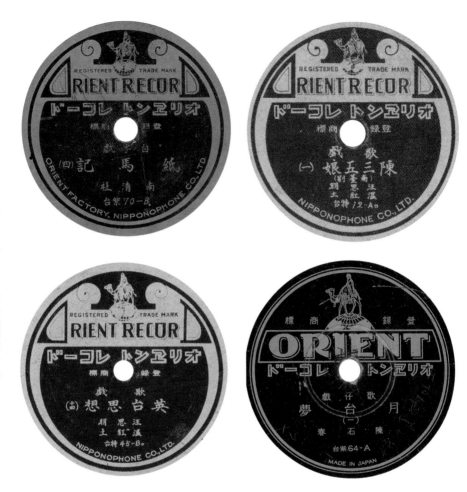

1926 年臺灣販售的唱片價目表

唱片公司	商標名稱	唱片大小	價格	備註
Columbia		10 吋	5 元 50 錢	國外輸入唱片
Victor		10 吋	5 元 50 錢	國外輸入唱片
Polydor		10 吋	4 元 50 錢	國外輸入唱片
特許唱片	金鳥印	7 吋	60-70 錢	小型唱片
特許唱片	金鳥印	10 吋	80 錢	
日本蓄音器	鷹標	10 吋	1 元 20 錢	紫標
日本蓄音器	駱駝標	10 吋	70 錢	

開。事後，田邊尚雄於一九二七年出版《島國の唄と踊》（島國之歌與舞蹈）一書，其中提及他一九二六年來臺灣訪問，曾接受招待到大稻埕聆聽藝旦「小紅緞」演唱，還特地購買其唱片做為紀念。

從田邊尚雄的記錄，得以一窺當時臺灣音樂唱片的銷售管道！當時發行的臺灣音樂唱片，除了在本地販賣滿足臺灣消費者的需求，也成為日本來臺灣觀光人士喜愛的「土產」。

一九〇八年臺灣縱貫鐵路開通後，日本皇族及名人紛紛來臺灣參觀，掀起一股「臺灣觀光」的熱潮，尤其在第一次世界大戰時，日本本國景氣很好，人民經濟情況改善，到外地觀光旅行成為不少家庭的娛樂，臺灣成為當時日本人喜愛旅遊的地點。為了滿足觀光客的購物慾望，各地紛紛推出特色「土產品」，例如臺中的「蓬萊漆器」、臺南的

「銀製臺灣帆船模型」、「陶製布袋戲頭偶」等，而臺灣音樂唱片也是其中之一。

另外，田邊尚雄所記載的藝旦「小紅緞」本名為「莊金治」，是當時臺北知名的藝旦。她除了曲藝高超外，更是公認的「美人」，照片還被刊登在報紙上。至於田邊尚雄購買的唱片，應該就是日蓄商會以「鷹標」發行的《嘆煙花》、《八月十五賞月光》、《蓮英託夢》及《天女散花》等唱片，這些唱片都是由「小紅緞」所演唱。

一九二六年臺灣的唱片市場上，「小紅緞」只是其中之一。她的演

音樂行脚に 田邊尚雄氏 本月下旬來臺

1926 年 10 月 15 日，《臺灣日日新報》刊登田邊尚雄來臺灣的新聞。

小紅緞（右）是當時臺北東薈芳酒家的知名藝旦。

小紅緞 泰順

出以京劇的「小曲」為主，這也顯現當時臺灣音樂的主流。很難想像的是，一九二六年臺灣（以臺北為代表）的娛樂市場上，中國的京劇是上流社會最喜愛的表演藝術，當時臺北知名的「四大酒家」江山樓、東薈芳、春風得意樓及蓬萊閣，都有藝旦演出京劇戲目或演唱小曲；大稻埕的永樂座、臺北新舞臺、臺中樂舞臺、臺南大舞臺等戲院，也經常上演京劇，演出者則是來自中國的戲班，他們演唱的語言是北京話，台下的臺灣觀眾雖然大多聽不懂，卻因其演藝精湛、特效驚人，讓不少臺灣人趨之若鶩，甚至有民間的子弟社團，也開始學唱京劇。

因此，一九二六年由日蓄商會和特許レコード所發行唱片中，京劇占有重要地位，但兩家唱片公司選用的音樂演奏班底卻不相同。以兩家公司都發行的〈嘆煙花〉唱片來看，日蓄商會選用「東薈芳音樂團」，這是東薈芳酒家附屬的音樂演奏團體，一九二三年日本皇太子來臺灣時，曾演奏音樂為貴賓娛樂，可說聲譽卓著；而特許レコード方面則是「遊華園音樂團」，屬於民間自組的業餘演奏團體，曾擔任大稻埕城隍出巡時的「陣頭」演出。相較之下，東薈芳音樂團的演出水準當然高出許多。另外，日蓄

小紅綢所灌錄的〈八月十五賞月光〉唱片，可能是田邊尚雄來臺灣時買到的唱片。

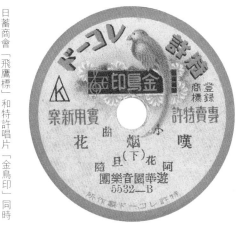

日蓄商會「飛鷹標」和特許唱片「金鳥印」同時都發行〈嘆煙花〉唱片。（徐登芳提供）

商會也找來當時臺北知名的京劇老師趙炎甫、趙芝山錄製〈孔明祭東風〉、〈賜福天宮〉、〈黑風帕〉等曲目，演唱水準當屬一流。

南管・二北

自伊去 其一

施可樓 唱

鹿港知名藝旦施可樓（鹿港阿樓）曾在日蓄商會灌錄南管唱片。（徐登芳提供）

除了京劇和小曲外，臺灣傳統的南管及北管也是日蓄商會和特許レコード發行的重點。當時原本就有不少業餘的子弟社團，從事南管、北管的演奏以及戲劇演出。日蓄商會找了臺北的靈安社、共樂軒錄製北管唱片，南管方面則由「鹿港阿樓」演唱〈花婆斷〉、〈記得當初〉等曲目，「阿樓」本名施可樓，為鹿港地區知名藝旦，曾加入南管子弟社團，後場樂師有多人來自鹿港「遏雲齋」。

歌仔戲方面，二家唱片公司也都有錄製。日蓄商會找歌仔戲演員汪思明、溫紅塗、游氏桂芳、施金水、呂秀等人參加錄音，錄製《英台思想》、《英台拜墓》、《陳三五娘》、《呂蒙正》、《李大（渡）公》等唱片，這些戲齣皆為早期「四大齣」歌仔戲（《梁山伯與祝英台》、《呂蒙正得繡球》、《李連生和白玉枝》（又稱《白扇記》）及《陳三五娘》（又稱《荔枝記》）。值得一提的是，錄製歌仔戲的宜蘭籍藝人游氏桂芳，是當時最著名的歌仔戲旦角，人稱其綽號為「宜蘭笑」，而她也是第一代上台演出的歌仔戲演員，每次演出都相當轟動；而施金水的綽號為「擔水仔」，和游氏桂芳為夫妻關係，以演出丑角著稱。而特許唱片方面，則由許成家、林氏伴等藝人演唱，曲目也是以早期歌仔戲「四大戲齣」為主。

此時期的錄音，除了戲曲之外，

還有少量的「笑話」唱片，這是類似雙人相聲的表演，內容以口白為主，日本蓄音器商會找來高貢笑、滿臺紅二人，演出《北兵拉路鰻》、《烏貓格烏狗》等劇目。以《北兵拉路鰻》來說，「北兵」是指妓女，「路鰻」則是指一位錢盡財空的浪蕩子弟，二人在路上相遇，並以言語互相挑釁，其中夾雜不少下階層人民的語彙，例如「雕骨董」（為難）、「激稍皮」（找麻煩）、「宋販」（傻瓜）等，不但以伶俐的對白相互嘲罵，而且句句押韻，逗趣又能反映社會現實面，而這張唱片銷路應該不錯，一九三○年代時，再度以「利家黑標」商標發行再版。

來點新鮮的，好嗎？

特許唱片低價策略在臺灣唱片市場掀起風潮，而對手日蓄商會卻憑藉雄厚資本及人脈，製作出品質優良、價格低廉的臺灣音樂唱片，讓特許唱片無法對抗，最後退出臺灣市場。

施金水、游氏桂芳夫婦共同灌錄的歌仔戲《三伯英台作詩》唱片。（徐登芳提供）

高貢笑、滿臺紅灌錄的《北兵拉路鰻》、《烏貓格烏狗》唱片。

獲勝，可是一九二七年，日蓄商會與美國「コルムビア」（哥倫比亞）唱片公司，在臺灣翻譯為「古倫美亞」）唱片公司合作：一九二八年，「日本コルムビア蓄音器株式會社」（以下簡稱「日本古倫美亞」）成立，將日蓄商會納入，成為跨國公司的一環，臺灣唱片工業不但與日本接軌，更能與歐美的唱片公司合而為一。

日本古倫美亞成立後，臺灣唱片市場也出現變化。特許レコード不再推出新產品，日本古倫美亞也改換商標，一九二八年發行「イーグル」（即英文Eagle，老鷹之意，又稱為「新鷹標」），以及「飛行機標」（英文為「Hikoki」，即日文的飛機之意，日本稱為「ヒコーキ印」）兩種新商標的唱片，與日蓄商會時代不同，新發行的唱片在圓標內都標示著「コルムビア製」的字樣。

面對市場的詭異多變，業者必須推陳出新因應時代所需，此時歐美、日本及中國的市場，興起一股「流行歌曲」潮流，其中以美國本土誕生的「爵士音樂」（JAZZ）蔚為風潮，透過唱片的發行，讓全世界掀起「爵士熱」，而日本的「新民謠」於一九二〇年代開始傳唱，中山晉平、佐佐紅華等作曲家的作品，透過新一代歌手的錄音與唱片的發行，蔚為新式潮流。

一九二七年四月四日，日本作詞家野口雨情、作曲家中山晉平及歌手佐藤千夜子等人，接受《臺灣新聞社》邀請來臺。當時中山晉平和野口雨情創作的〈船頭小唄〉一曲，在日本受到歡迎，並掀起所謂「新民謠」潮流，他們三人的到來，獲得臺灣音樂界人士的歡迎。此後，臺灣也有日本人推動「新民謠」運動，甚至官方開始重視，認為這是

日蓄商會遭合併之後，日本古倫美亞唱片成立，並發行「飛行機標」唱片。

在臺灣發展日本文化的契機。

一九二八年十月，臺灣總督府文部局所轄的「臺灣教育會」主辦「臺灣の歌」募集活動，募集說明中指出「希望藉由這樣的民謠讓人民得以認識鄉土，並藉由歌詞內容，讓島外人士了解臺灣，而島內人士的心向能更趨一致。」募集總共三百零八件投稿作品，經過評選，由臺北市的植山勵朝（當時臺灣總督府植產局長內田氏的筆名）獲得「一等賞」（第一名），值得注意的是，這些歌詞入選者都是在臺灣的日籍人士，並無任何一人為臺灣人，而歌詞幾乎都是日文。

「臺灣の歌」選拔活動後，臺灣教育會安排在臺北、新竹、臺中、嘉義、臺南、高雄等地盛大公開演出，還邀請各地的學校師生觀賞。

到了一九二九年六月，並由日本古倫美亞以「臺灣の歌」選拔活動中的六首歌曲灌錄唱片，並於八月四

日在臺北「鐵道旅館」舉辦試演會，首次公開播放這些唱片並在臺灣銷售。然而，這些唱片為日語發音，雖然歌詞描寫的是臺灣景色、特產等，卻未在市場上有好的表現。

一九二九年五月間，中山晉平與佐藤千夜子再度合作，搭配新進作詞家西條八十發表〈東京行進曲〉，成為同名電影的主題曲，一舉創下二十五萬張的銷售量。〈東京行進曲〉的歌詞內容與之前的「新民謠」有所不同，內容強調都會景觀、城市生活、戀愛與心情，瞬間擄獲人心，日文歌詞及翻譯如下：

臺灣教育會發行的《臺灣之歌》歌本。

昔恋しい 銀座の柳（昔日懷念的銀座之柳）

仇な年増を 誰が知ろ（有誰能知婀娜多姿的半徐老娘）

ジャズで踊って リキュルで更けて（隨著爵士音樂跳舞，通宵喝著酒）

恋の丸ビル あの窓あたり（念念不忘的洋樓圓窗邊）

明けりゃダンサーの 涙雨（天亮時，舞女之淚如雨落下）

泣いて文書く 人もある（有人一面哭泣，一面寫信）

ラッシュアワーに 拾った薔薇を（交通尖峰時刻撿拾的玫瑰）

せめてあの娘の 思い出に（至少可回想，那位心愛的女子）

ひろい東京 恋ゆえ狭い（廣大的東京，要戀愛卻很狹隘）

粋な浅草 忍び逢い（到高雅的淺草去密會吧！）

あなた地下鉄 わたしはバスよ（你搭地下鐵去，我就坐公共汽車）

恋のストップ ままならぬ（戀情的中止，人生無法盡如人意）

シネマ見ましょか お茶のみましょか（看電影吧！喝茶水吧！再來就是）

いっそ小田急で（寧可搭乘小田急線鐵道）

逃げましょか（我們一起逃跑）

かわる新宿（到了新宿）

あの武蔵野の月も（武藏野的月兒）

デパートの 屋根に出る（從百貨公司的屋頂升起）

伴隨著〈東京行進曲〉的歌聲，一股新的潮流興起了。在唱片工業發展的過程中，都會的景色及都市的生活，無疑是市場的主流價值，而有關愛情與心情的描述，更引起人們的關注，這首歌曲隨著唱片流傳到臺灣，開啟了一個新的樂章。

回顧一九二六年的臺灣唱片市場，爆發「金鳥大戰飛鷹」的商業競爭，結局是資本額高達二百萬日元的日蓄商會，發行「飛鷹標」唱片引領風騷，而且推出低價的「駱駝標」唱片做為利器，讓資本額只

有十萬日元的特許唱片發行的「金鳥印」，黯然退出臺灣唱片市場。

這場商業競爭帶來臺灣唱片市場的新氣象，也帶動唱片工業的發展，但隨後的發展卻令人跌破眼鏡，意氣風發的日蓄商會，竟然在社會景氣持續不佳下，引入外國唱片公司資本，成立「日本コルムビア蓄音器株式會社」。

本章最開始時曾提及，日蓄商會臺灣負責人栢野正次郎參加臺北「榮町」商店街舉辦「聯合大賣出」活動，並費心打扮自己成為「店主變裝猜謎」比賽的主角。當時，「榮町」位於現今臺北「二二八和平紀念公園」以西，大約是中正區的衡陽路、寶慶路、秀山街的全部及博愛路、延平南路的一部分。

現今的衡陽路，當時名為「榮町通」，是臺北最繁華的區域，因而有「臺北銀座」之稱，日蓄商會在「榮町通」有一家店面，一九三〇

1930 年代在臺北榮町，商店紛紛裝設霓虹燈，古倫美亞唱片「音符」商標也在其間閃亮著。

年代，當地商店紛紛裝設霓虹燈，日蓄商會的古倫美亞唱片「音符」商標，也在這裡閃閃發亮。

一九二六年六月參加「榮町」商店舉辦「聯合大賣出」活動的栢野正次郎，大概無法想象在數年之後，他將稱霸臺灣唱片市場，而讓他「登上」事業頂峰的項目，即是臺語流行歌與歌仔戲唱片。

第六章

留聲機，我家也有！

一九三○年代的臺北近郊，農民在耕田時必須小心翼翼地走在農田裡，為何要如此小心？因為只要一不小心，腳底就會受傷。在當時不論是耕田、除草或整理、採摘農作物，農民一不小心就會割傷腳底，有時被利針刺入，或被利刃割傷，敷藥後好幾天不能下田。

一九三○年五月八日，《漢文臺灣日日新報》刊登一篇標題〈郊外農民足多負傷〉的新聞，附標題為〈蓄音器針及安全剃刀投入便所與肥料汲去，農家噴有煩言，市人須重公德〉，內容提及在臺北大直、重公德〉，內容提及在臺北大直、

戰前臺灣農民耕種農田的景象。

郊外農民足多負傷

——蓄音器針及安全剃刀
投入便所與肥料汲去——

農家噴有煩言
市人須重公德——

臺北市東北部大直中崙方
面農家。最近足痛不能耕
而農家。市勸業課。詢諸農
者衆。則謂除草採穫之時。
有五六分腐針之物。刺於
足底。或受長七八分。蓋
一寸五六分之薄外所傷。
此乃蓄音器之針或安全剃
刀之外也。農夫必為所傷
一至田間。農夫必為所使
而距都會稍遠之農家皆懼
免此禍。人直方為農民。

大為呻唫。市衛生課。亦
無山分離此等金屬物。一
般家庭。須守公德。切勿
投入便所也。

永山前知事
告別部下

永山前 臺南州知事既依願
免官。而嘉南大圳之管理
者辭令又發。二十六日午
前十時。召集州屬員一同
告別。

《漢文臺灣日日新報》〈郊外農民足多負傷〉的報導。

留聲機使用的鋼針相當銳利，一不小心會被刺傷。戰前 Victor（勝利）和 Columbia（古倫美亞）唱片所發售的留聲機鋼針，一盒有二百根針。

中崙（現今中山區、松山區）一帶的農民，下田時經常被利器割傷，經追查發現，這些農民所使用的肥料來自臺北市區各家戶的糞坑，部分城裡的住戶將用過的留聲機鋼針及安全剃刀丟棄在糞坑內。

當時的農田大多未使用化學肥料，而是以人、畜排泄的糞便、尿液為主。臺北市內都是由市役所（市政府）衛生課出動水肥車，定期到府收取，然後放置水肥場，再標售給農民使用。然而，從抽取水肥到處理標售的過程，並未將水肥內的金屬物品分離，農民買了水肥就潑灑到農田做為肥料，金屬物不會腐化，導致下田耕種時，一不小心腳底就被割傷。

這種案例一再發生，政府又無法遏止，讓農民怨氣難消。依據新聞記載，農民只能大為「咀咒」，用三字經、五字經大罵那些城裡人沒有公德心！

我們可以想像一下，農民遇到此事無緣無故受傷，因而耽誤農事，必定相當憤怒。但從中也能發現，一九三〇年代時，因留聲機和唱片的售價已經降低不少，不再是有錢人才買得起的玩意，變得較為普及了。

不少城裡的公務人員、醫師、老師、商人或鄉間的小地主，都能買得起留聲機及唱片。以日本全國（包括臺灣及朝鮮）來說，一九一〇年開發國產留聲機，各大唱片公司也投資設廠，到了一九二八年，全日本一年的留聲機產量已達到十三萬台，具有經濟規模，價格也因供給提高，自然會降價。

還有一個問題，為何留聲機的鋼針會被亂丟？簡單來說，當時留聲機播放唱片使用的鋼針，長得就像現在的小鐵釘，但鋼材不夠堅硬，

因此播放唱片時會發生
磨損,一根鋼針播放一
面唱片(約四分鐘)後
已有磨損,若再播放其
他唱片,聲音會變得較
不清晰,唱片也容易會
損傷,所以當時播放唱
片後都會更換鋼針。若
勤儉一點,可以使用細
沙紙打磨,但鋼針價格
便宜,一個盒裝有一百
枚至二百枚,不少人把
用過的鋼針丟棄或直接
丟到糞坑,才會發生農
民受傷的事。

留聲機與唱片的普
及,讓農民耕作時經常
受傷,但這也帶動臺灣
唱片工業的發達。究竟
是什麼力量?或什麼組
織結構讓留聲機普及
呢?除了價格下降之

林屋商店在 1929 年與日蓄商會簽訂的特約店契約書。(林平泉提供)

外,其實還有別的原因。在商業體
系的運作下,跨國性資本帶來留聲
機與唱片,這種新科技產品帶給人
們新的視野,更帶來新的商機。

這裡在賣留聲機和唱片:
代理店與販賣店

一九二九年(昭和四年)二月,
宜蘭街南門「林屋商店」收到一封
信,寄件人為臺北市榮町的「臺北
日蓄商會」,林屋商店店主林金土
打開信封,看見裡面一張紙,以藍
色墨水打印著字體,原來這是日蓄
商會發出的「特約店」證明書。從
這天開始,林屋商店正式成為日蓄
商會「第二百號」特約販賣店,可
以銷售其發行的唱片及留聲機。這
封信還附有「有關販約店相關說明
事項」,分明以英文與日文詳細羅
列。

二〇〇一年九月三日,我走訪

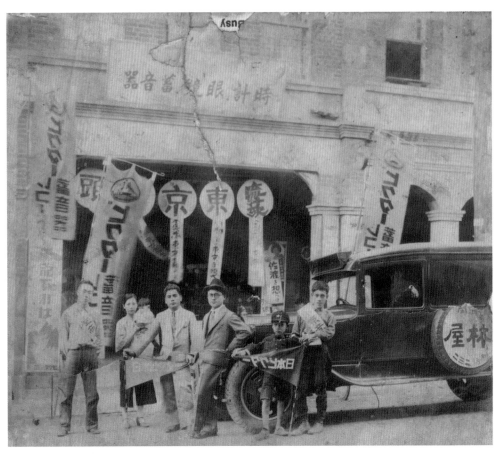

1934 年的宜蘭林屋商店。（林平泉提供）

宜蘭市的林屋商店，從林金土的兒子林平泉手上，拿到這幾張薄薄的證書，這些證書不但代表臺灣唱片工業發展的重要里程碑，更見證自一九二六年後，日蓄商會在臺灣發展的過程。

從「有關特約店相關說明事項」中，得以了解當時日蓄商會如何與販賣店建立契約關係。尤其是「古倫美亞零售店的折扣與價格」，內容提及：

對於新設立的零售店，公司提供二個月的時間，讓其得以購買足夠的唱片做為庫藏，唱片種類如下。

如果一次訂購二千元到三千元之間，折扣百分之二‧五，三千元到六千元折扣百分之四，六千元到八千元之間折扣百分之五，八千元到一萬元之間折扣

品牌	尺吋	標籤色	零售價格	批發價格
Columbia	10 吋	黑	1.5	1.05
Columbia	10 吋	藍	2.0	1.40
Columbia	12 吋	黑	2.5	1.75
Columbia	12 吋	紫	4.0	2.80
Orient（駱駝標）	A		0.75	0.50
Orient（駱駝標）	B		1.0	0.70
新製法ワシ（鷹標）	10 吋	赤	1.5	1.05
新製法ワシ（鷹標）	10 吋	海老茶	2.0	1.40
舊製法ワシ（鷹標）	10 吋	赤	1.3	0.90
舊製法ワシ（鷹標）	10 吋	海老茶	1.7	1.08

1929 年古倫美亞唱片零售價及批發價。

間折扣百分之六，一萬元以上折扣百分之九。

在此說明中，當時販賣有關臺灣本地音樂的唱片只有駱駝標與鷹標，駱駝標分為 A、B 二種，而鷹標有「新製法」和「舊製法」，又分為「赤」（紅色）和「海老茶」（絳紫色），這六種價格不一，零售價從七十五錢到二元不等。但在臺灣相關音樂上，目前沒發現新製法鷹標的「海老茶」。

一九四○年出版的《日蓄（コロムビア）三十年史》書中說明，一九二七年五月英國古倫美亞公司和日本蓄音器商會達成「商業聯盟」（日語漢字寫為「提攜」）協議。一九二八年一月，美國紐約古倫美亞公司派 L. H. White 到日本擔任日蓄商會「社長」一職，開始重整商會業務。一九二八年十月開啟「新營業方針」，廢止以往的代理

店制度，改以「直接販賣店」，並清楚界定販賣店的販售利潤。以此來看，宜蘭的林屋商店正是適用新社長上任後所推動的「直接販賣店」制度。

其次，在「有關販約店相關說明事項」中，鷹標唱片有「新製法」和「舊製法」的差別，駱駝標唱片也有 A、B 兩種不同的規格，這到底是什麼呢？在《日蓄（コロムビア）三十年史》書中指出，一九二八年開始採用美國古倫美亞公司取得專利的「唱片製作新方式」，此方法是在中間放一張厚紙，上下注入粉末狀的材料，金屬原盤將材料挾住後加熱、加壓，讓唱片上下注入粉末狀的材料，金屬原盤的耐久力增大、破損率減少，更能讓播放時的雜音降低，忠實呈現「原音」。

由於「新製法」是由美國古倫美亞公司提供專利技術，因此唱片

上會印製「コロムビア」字樣，就目前發現的唱片中，可以清楚區別「新製法」和「舊製法」的差別，而駱駝標唱片A、B不同的規格，其實也是「新製法」和「舊製法」的區分。

後來日蓄商會被納入日本古倫美亞，林屋商店成為「コルムビア（日本古倫美亞）蘭陽總代理店」。「蘭陽」是指一九二〇年（大正九年）臺灣地方行政制度改制，日本政府將「宜蘭廳」改編為宜蘭、羅東、蘇澳三郡，與現今宜蘭縣範圍相當，一般稱為「蘭陽三郡」，隸屬於臺北州之下。換言之，在現今宜蘭縣的範圍內，林屋商店擁有日本古倫美亞的總代理權，可以販賣該公司生產的留聲機及唱片。此外，林屋商店也代理日本勝利唱片與日本ポリドール（Polydor），為其特約販賣店。

根據林平泉回憶，他的父親林金

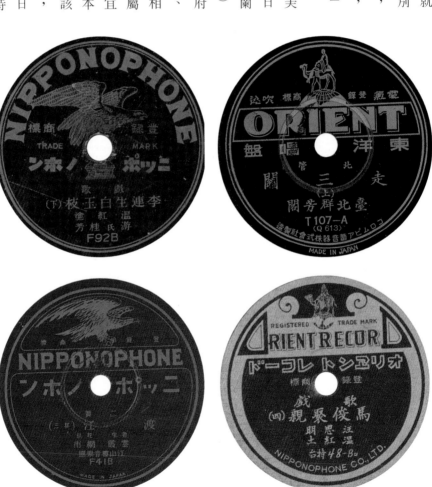

右上：駱駝標B唱片，零售價一元。右下：駱駝標A唱片，零售價七十五錢。左上：舊製法鷹標（海老茶）唱片，零售價一元七十錢。左下：舊製法鷹標（赤）唱片，零售價一元三十錢。（徐登芳、林良哲提供）

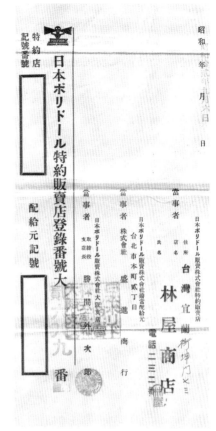

土出生於一九○五年，就讀公學校五年級時，到宜蘭「打田時計店」學習修理鐘錶的技術。一九一八年，店主有意結束宜蘭的生意，林平泉的祖母籌募資金頂下店面及庫存，交給其父親經營，並將店名改為「林屋」。林屋商店起初只賣鐘錶兼賣眼鏡，一九二五年左右，才開始賣留聲機及唱片，後來日蓄商會的員工來招攬生意，才加入成為其販賣店。

除了宜蘭林屋商店之外，臺中

市「大宗公司」也是唱片公司的代理店，一九九九年五月間，我曾拜訪該店鋪第二代店主趙水木（一九一五年出生，目前已過世），據他表示，他的父親趙作霖原本經營「漢藥店」（中藥），因平素喜愛傳統音樂，還會拉「弦仔」（胡琴），尤其熱衷「正音」（京戲），只要有「正音戲」（京戲），來臺中市的戲院表演，趙作霖還能上場和樂師們合奏。由於喜愛戲曲，趙作霖在店鋪內也開始販賣唱片，而趙水木在臺

林屋商店和日本ポリドール（Polydor）唱片簽訂的契約書。（林平泉提供）

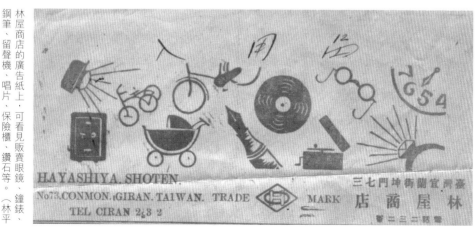

林屋商店的廣告紙上，可看見販賣眼鏡、鐘錶、鋼筆、留聲機、唱片、保險櫃、鑽石等。（林平泉提供）

台灣オーケーレコード新普發賣

（ＫＯＫＥＨ）　賣發普新ドーコレーケーオ灣台　（ＫＯＫＥＨ）

第五回新曲發賣

● 御待チ兼ネノ皆サン
オーケーレコード

種類	本數	曲名	
歌戲曲	二本	火燒百花臺	（李文則神號元）
歌戲曲	二本	火燒百花臺	（李文則粗局）
歌戲曲	二本	火燒百花臺	（李文則結局）
歌戲曲	二本	李勇和解語翁結局	（李文到結語局結局）
歌戲曲	三本	金魁生	（一）
歌戲曲	三本	金魁生	（二）
歌曲	三本	金魁生	（三）
歌曲	三本	金魁生	（四）
悲情歌曲	二本	陳東初祭梅	（梅良玉思想起元配結局）
悲情政曲	二本	陳東初祭梅	（杏元屍骨先天地哭梅姬）
哀情政曲	二本	陳東初祭梅	（王瑞仙狀天阿伯相原討親）
改編相褒	二本	陳東初祭梅	（人心與土水格鬧廳）
喜哀樂	音樂配置分明	英臺遊三伯	（梅花孤風東打害）

歌戲曲唱片之王

發賣期日　昭和八年十一月初旬

男女唱片吹込歌手大募集
1、男女不論約二十餘名
2、聲音明瞭自己愛的歌手
3、報酬相當

陳英芳蓄音器合資會社
オーケー臺灣レコード文藝部 謹

臺灣總發賣元
臺北市永樂町二丁目
陳英芳蓄音器商會

臺灣州一部分代理店
臺中市大正町五丁目廿三番地
合資會社 陳英芳蓄音器商會

《臺灣新民報》刊登奧姬唱片廣告，其中有「臺中州下總代理趙氏蓄音器商會」等介紹。

中州立臺中一中畢業後，接手店鋪生意，繼續販賣留聲機及唱片，直到第二次世界大戰之後，因無唱片可販賣才結束營業。

除了趙水木的口述回憶，根據《臺灣新民報》等報章資料顯示，一九三二年，趙作霖和臺北市「陳芳英蓄音器商會」簽約，成為「オーケーレコード」（奧姬唱片）的「臺中州下總代理」。「陳芳英蓄音器商會」位於臺北太平町三丁目，在臺灣人聚集的「大稻埕」，該商會起初只有批發各大唱片，並代理中國的大中華、新月等公司以及日本「オーケーレコード」。「オーケー」是日文譯音的「Okeh」，「レコード」為唱片，「Okeh」唱片的漢字為「奧姬」。「臺中州下總代理」是指在當時臺中州轄區內，由趙作霖統籌唱片銷售，範圍約等同現今臺中市、彰化縣、南投縣。為此，趙作霖成立「趙氏蓄音器商會」，負責奧姬唱片的銷售事宜。根據趙水木說，趙作霖熱衷傳統音樂，從一九二二年起，他就在自己開設的「漢藥店」內騰出一個角落，開始販賣唱片及留聲機。趙水木說，當時賣的唱片都從中國進口，直到後來有「鷹仔標」（鷹標）唱片，才開始販賣臺灣本土的音樂唱片。

趙作霖在藥房兼賣曲盤，後來中藥生意愈來愈不好，才全力經營唱片生意。一九三二年，趙作霖成立了「趙氏蓄音器商會」，與陳英芳蓄音器商會簽約，成為「奧姬唱片」臺中州的總代理，趙水木從臺中州立臺中第一中學校畢業後，接手經營擴大生意，取名為「大宗公司」，專門販賣唱片及留聲器，並擴大代理古倫美亞、勝利等唱片公司，直到戰後因唱片來源短缺，才轉行做其他生意。至於和趙作霖合作的陳英芳蓄

臺中市的大宗公司店面及櫥窗，在櫥窗上，懸掛一張勝利唱片發行的〈島の娘〉廣告，該歌曲是 1933 年發行，因此推測此照片拍攝於 1933 年左右。（趙水木提供）

音器商會，起初批發各大唱片，接著拿下中國「大中華」、「新月」兩家唱片公司的臺灣代理權，又擁有「奧姬唱片」（Okeh）代理。

一九三〇年代的臺灣，類似大宗公司的唱片代理商不少，將不同品牌的唱片引進臺灣銷售，例如臺中市的「中央書局」為中國「勝利」唱片代理商，臺北市片、「高亭」唱片代理商，臺北市的「泰平」唱片，而臺北市「廣濟堂」則代理日本「特許レコード製「臺灣蓄音器合資會社」代理日本

一九三五年中央書局的廣告，顯示有販賣「蓄音器」。

作所」的金鳥印唱片。透過這些代理商，將各國所生產的留聲機及唱片，帶到臺灣各地。

深入城市與鄉間：小賣店

一九三○年代，除了代理商之外，還有位於都會區或鄉鎮的「小賣店」，對於留聲機與唱片在臺灣的普及，可說功不可沒。

這些小賣店原本有自己的生意，並非專營留聲機及唱片。以宜蘭林屋商店來說，主要經營鐘錶業，負責人林金土起先在「打田時計店」學習修理鐘錶的技術，後來頂下這家店鋪，依舊從事鐘錶買賣、修理的生意。據林金土的兒子林平泉回憶，當時的蘭陽地區，除了林屋商店販賣留聲機、唱片外，羅東街還有一家「泰平堂」（約一九三三年設立）商店也在賣唱片，到了一九三五年，宜蘭有一家販賣鐘錶、眼鏡的「精工堂」商店也賣起了唱片，當時全宜蘭就只有這三家商店在販賣唱片。

一九三○年代的臺中市，販賣唱片的商鋪也在增加。根據大宗公司負責人趙水木回憶，當時臺中市有好幾家商店在賣唱片，有的商店是日本人開設的，有些則是臺灣人，臺灣人開的商店除了大宗公司外，在現今臺中市繼光街附近有一家「金枝金物店」，這家店主要販賣五金、傢俱，店主是「福州人」，後來「金枝」不賣唱片後，他的廖姓男又開一家「鑄成商店」，也賣起了唱片；而日本人方面，有一家專賣「Victor」（勝利唱片）的商店名為「杉山時計店」，位於現在市府路和中正路一帶。

趙水木回憶，臺中市有四家販賣留聲機及唱片的商店，但根據一九三七年臺中市役所發行的《臺中市商工人名錄》一書中，有關販賣「蓄音機」商店的資料顯示，當時臺中市有八家商店販售，除大宗公司、金枝金物店、鑄成商店、杉山時計店之外，還有千代時計店、慶春商店、精美堂、林聲樂館等。該書也記載，金枝金物店的老闆名叫「陳金枝」，而鑄成商店的老闆名為「廖枋根」。

其實這些位於城市及鄉間的小賣店，主業大多不是經營唱片行，而只是「兼營」。以臺中市的大宗公司來說，第一代店主趙作霖原本開設中藥店，一九三二年開始「兼營」

3 蓄音機

蓄音器	卸、小	綠川町三ノ一	千代時計店	千代仙之助	1,00	大正 8.11
同	〃	榮町四ノ五	大宗公司	趙蔡氏監		昭和元.9
同	〃	同 四ノ五	金枝金物店	陳 金 枝	66	
同	〃	大正町五ノ四	鑄 成	廖 枋 根		昭和 9.10
同	〃	柳町五ノ三二	慶 春	蔡氏玉雙		
同	〃	大正町二ノ四	精 美 堂	石渡忠義	813	昭和 9.8
同	〃	賓町三ノ一九	杉山時計店	杉山隼太	632	明治41.6
同	小	榮町三ノ五	林聲樂器	林清七郎（呼出シ1,020）		昭和11.7

唱片生意，成為唱片的小賣店，到了第二代店主趙水木時代，不但全面轉型並成立公司專營唱片生意，並「升格」成為代理店。

除了少數商店能成為代理店外，其餘小賣店還是採用「兼營」方式，例如臺中市「金枝金物店」本業為五金行，卻兼賣「鶴標」唱片；宜蘭市「精工堂」商店原本販賣鐘錶、眼鏡，後來也賣起了唱片。

二〇〇〇年前後，我在新竹市香山地區收購一批大約四十張的泰平及奧姬唱片，這些唱片是一九三〇年代中期發行的歌仔戲唱片，賣方是一位八十歲左右的黃姓老人家。

據黃老先生說，一九三〇年代他在香山開設一家「柑仔店」（雜貨店），專賣各種罐頭、香煙、酒類，有時也賣水果、蔬菜，但有唱片公司的業務前來招攬生意，因此進貨歌仔戲唱片，銷路還算不錯，有些鄉下的保正（類似現今的里長）、

甲長（類似現今的鄰長）或學校老師都會來購買，而筆者買到的這批歌仔戲唱片，正是當時未賣出的「存貨」。

總體來說，日治時期臺灣的唱片工業，正是透過各地的這種「小賣店」販賣留聲機及唱片，這些店鋪以本業經營鐘錶、眼鏡者居多，因為留聲機為機械構造，必須利用發條（彈簧）轉動，構造原理與鐘錶

金枝金物店所賣出的唱片，圓標上蓋有店章。

類似，因此本業經營鐘錶的業者，較能應付留聲機的維修工作；至於五金行來說，因販賣各種零件、材料，也與留聲機較相近，得以成為小賣店。

除此之外，樂器行也是小賣店的主力，畢竟唱片與音樂相關，在樂器、樂譜與唱片販賣上，可說駕輕就熟；在一般鄉間可能連鐘錶行、樂器行、五金行都找不到，此時連雜貨店都派上用場，賣起各式各樣的唱片。

留聲機和唱片要怎麼賣出去？

日治時期的臺灣唱片工業的體系架構，雖然有代理商、特約店及小賣店，在第一線販賣留聲機和唱片，究竟要怎麼賣？

臺中市大宗公司負責人趙水木說，以唱片來說，若公司訂價一張一元五十錢販售，唱片公司給予

的正常利潤是「三割」（百分之三十），進貨成本是一元五錢；若是「箱型蓄音器」，大約要四十元或五十元，最便宜是「手提蓄音器」，一台約二十五元左右。當時一般人一個月薪水二十多元，留聲機算是奢侈品，許多人買不起，但有些人會找朋友、同事，一起合買一台留聲機，然後再分別購買一些唱片；有些人則以「分期付款」方式購買，可能要三、四個月以上，甚至要半年才能償還。

林平泉又說，當時林屋商店的留聲機，大多是學校、官廳購買，生意做得很廣，甚至做到太平山、三星、蘇澳一帶，為了要做生意，林平泉的父親林金土於一九二七年買了一輛哈雷摩托車「出張」（出外人的需求，所以投資成本很大。

至於留聲機方面，價格較唱片高出許多。林平泉說，最貴的是「電氣蓄音器」，不但可以聽唱片，也

可以聽收音機，一台要七十元或八十元，甚至超過一百元；第二種是日本人的老闆就會遵照規定價格販賣，但臺灣商人會削價競爭，拚到一元三十錢賣唱片，甚至也有人賣一元二十錢，相互搶生意。

林屋商店的林平泉回憶道，不管留聲機或唱片，都是火車從臺北貨運送來，唱片是用一只長約二十五公分的木箱裝著，一次必須叫貨達十二片以上才運送，包裝相當完備，不會發生唱片碎裂的情況。當時販賣唱片的利潤大約是二、三割左右（指百分之二十至三十），雖然利潤不錯，但唱片的成本很高，販賣種類要齊全，不但要有洋片（指西洋音樂唱片），還要有歌仔戲、流行歌、軍歌等，才能應付客人的需求，所以投資成本很大。

勤），這輛摩托車的價格是八百元，以當時來說，這個價錢可在宜蘭郊區買一棟房子。

林平泉也記得，父親林金土於

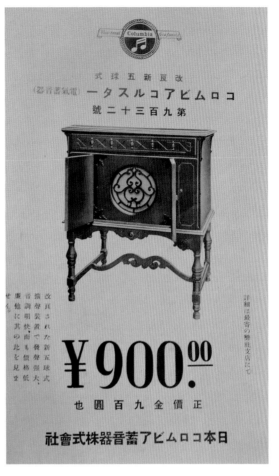

一九三〇年代古倫美亞發售的各式留聲機，最貴的「電氣型」要價九百元，而最便宜的「桌上型」也要四十五元。

一九四〇年代曾處理一宗無法繳納分期付款的案例。他回憶道，當時有位姓「木村」的日本人，他來自日本北海道，任職於四結的「製紙會社」（戰後改為「中興紙廠」，現為「中興創意文化創意園區」），向林屋商店買一部「電氣蓄音器」，不只能播放唱片，還能收聽廣播，價格高達一百八十元，原本約定分四期付款，首期支付六十元，沒想到木村先生來臺灣水土不服，時常出入醫院，醫藥費用龐大而無力償還。

為了此事，林金土特地跑到其工作場所，得知木村先生一天工資約五元，若加夜班以及日本人來臺工作的加給津貼，一個月收入約三百元左右（日本人來臺灣任職通常都有至少本薪六成以上的加給），但因大多花在醫藥費，所以無力支付剩餘欠款一百二十元。林金土認為處理這狀況不能用「硬」的，要用

1927 年林金土買了一台摩托車做生意。（林平泉提供）

「軟步」，因而心生一計想到用「收買人心」的方法。

林金土發現木村先生有二位女兒，分別是三歲、五歲。有一天他去木村家，帶她們到街上，花了五分錢買一包牛奶糖，又買一毛錢一支的鈴噹給她們玩。沒想到某天夜晚，木村和家人不告而別離開宜蘭，聽說回去故鄉北海道，林金土原本以為這人所積欠的一百二十元，應該無法回收了。

沒想到他的「收買人心」策略成功，三個月後，林金土收到一封來自北海道的信件，寄件人正是不告而別的木村先生，信封裡面還有一張一百二十元的匯票。木村在信上寫著：「感謝你這麼疼我的女兒，回來家鄉後她們常惦記著你，稱呼你為『鐘錶行先生』！時常吵著要找你。我不告而別，真是失禮！目前工作已有著落，身體也康復了，所以把錢寄還給你。」

唱片宣傳與推廣：登台演唱、試聽會與電影中場播放

除了販賣留聲機及唱片，發行新唱片時要如何宣傳？又如何讓大家都知道並快速銷售呢？

一九三三年五月十三日，臺北永樂座戲院上映由中國上海「明星電影公司」拍攝的默片電影《懺悔》，臺灣古倫美亞唱片擔任該片「後援」，發行主題歌曲，並由主唱人「純純」（本名「劉清香」）隨片登台演唱，不但帶動電影放映的熱潮，更吸引民眾購買唱片。

這種登台演唱的方式在日本早已展開，而臺灣是一九三三年之後才開始「流行」。除了《懺悔》一片之外，同年五月二十日也在永樂座上映《倡門賢母》電影，演唱主題歌曲的「純純」再度隨片登台演唱。

二〇〇一年九月，我曾經訪問與純純同一時代的歌手「愛愛」（簡歌手」，月薪高達六十元，可是一次要簽下三年的合約。

其實《懺悔》與《倡門賢母》二部電影都是默片，臺灣古倫美亞唱片月娥）。她在一九三四年三月加入

片找來在永樂座工作的李臨秋負責作詞，並請傳統藝師蘇桐作曲，唱片上的名稱為〈懺悔的歌〉及〈倡門賢母的歌〉，這兩首歌曲都在同一張唱片，銷路還算不錯。為打響知名度並推銷唱片，主唱者純純還製的唱片反應最好，當時公司老闆郭博容找我簽約當「專屬

博友樂唱片第一回錄音後，公司舉辦「試聽會」，讓臺北地區的小賣店試聽，結果我所錄製的唱片反應最好，當時公司

「博友樂唱片」，開始灌錄臺語流行歌和歌仔戲唱片，據她回憶：

〈倡門賢母的歌〉唱片推出之後，主唱歌手純純「登臺」，在臺北永樂座演唱，此為當時發行的唱片及報紙廣告。

我簽約後開始為唱片做宣傳工作。當時臺北地區還沒有興建「第一劇場」，戲院只有大稻埕的「永樂座」而已。我們都是利用放映電影的空檔休息時間，大約有半小時，由我們上台「打歌」，演唱臺語流行歌並為新唱片做宣傳。

宣傳時因多位歌手沒有出席，不少歌曲就由我上台演唱。當時「永樂座」的樂隊指揮正是王雲峰，演唱會是採用「現場演唱」方式，演出時必須穿著正式的禮服出場。

為了要參加演唱會，老闆叫我要自己做禮服。但當時禮服的價格很貴，一套要數十元，我覺得禮服應該由公司負擔，因為其他歌手的禮服費用都是

1935 年日本古倫美亞派技師檜山保（前排右 4）來臺北錄音，在完工之後他回到日本前，臺灣古倫美亞公司負責人栢野正次郎（前排右 5）為他舉辦歡送會，前排尚有歌手純純（右 3）、愛愛（左 3）。（鄭恆隆提供）

公司出錢製作，所以我就和郭博容理論，但他不願妥協，揚言跟我解約，我就答應退出博友樂唱片，隨後經他人介紹到「古倫美亞」唱片工作。

從愛愛女士的訪談，可知當時不少流行歌曲為電影主題歌曲，因此歌手以「隨片登台」方式到戲院演唱流行歌，藉此方式「打歌」。至於愛愛所言的試聽會究竟是什麼？針對此問題，二〇〇一年十月間，我訪問曾經在日治時期服務於臺灣古倫美亞唱片的王維錦。一九三九年（昭和十四年）他進入該公司，負責管理倉庫及庫存，據他所說：

當時的演員及歌手灌錄聲音成母片後，日本總公司會先製作「見本盤」（樣本唱片），有的稱為「宣傳盤」。這種「見

1934 年左右，臺灣古倫美亞公司經理黃韻柯（第二排左 4）率領歌手及樂師前往日本東京錄音，第一排女性歌手由左至右分別為愛愛（簡月娥）、阿秀（呂秀）、純純（劉清香）及阿葉。（鄭恆隆提供）

「見本盤」是白色標籤，與一般唱片不同，不能賣給客人。

「見本盤」寄回臺灣後，公司的銷售員就會拿到臺北、臺中、臺南、高雄等都市，在當地召集各個小賣店老闆，並在酒家等場所舉辦「試聽會」。試聽完後，小賣店可以電話向臺北的公司下訂單，然後臺北再向日本總公司「注文」，確定大家反映的情況，總公司才會決定唱片生產的數量。

另一種方式是將「見本盤」交給「小賣店」，請他們放給客人聽，而有一些「小賣店」會和當地的戲院合作，在放映電影的空檔時，拿出留聲機播放這些「見本盤」。在臺北市，臺灣古倫美亞公司和戲院直接連絡，提供這些唱片給戲院播

放。至於戲院為什麼要和唱片公司合作？這是因為戲院放映電影時，都是一次放映二部影片，第一部影片放映完畢後，就有所謂的「休息時間」，同時準備第二部影片的放映工作，此時安排一些娛樂給觀眾欣賞，聆聽唱片乃成為第一優先的選擇，而唱片公司在戲院播放將要出版的唱片，不但可以彌補這段空檔時間，更可以達到宣傳效果，可謂一種互惠的辦法。

王維錦所說的「試聽會」、「見本盤」以及戲院播放的情況，與臺中市大宗公司趙水木所言情況一樣。趙水木說：

唱片公司會在唱片出版時邀集各個唱片行，在其營業所內舉辦「試聽會」。唱片公司有時

會運用宣傳策略，製作「宣傳盤」分送給每個唱片行。以大宗公司來說，由於顧客較多，唱片公司每次都會贈送四片「宣傳盤」，這些「宣傳盤」會再分送給「臺中座」（戰後改名為「臺中戲院」）、「娛樂館」（戰後改名為「成功戲院」）及「天外天」（戰後改名為「國際戲院」）等三家戲

唱片發行之前，公司發給小賣店的「宣傳盤」。

院來播放，而店內會存留一片，以便隨時給顧客聆聽。

為什麼要送這些戲院「宣傳盤」？因為當時可以一次看二部電影，二部電影放映中間會有休息時間，稱為「間奏時間」，也就是戲院放唱片的時間。戲院每次要印製「本事單」（電影劇情簡介）時，都會保留一個空白處給「大宗公司」填寫，內容就是電影放映時「間奏樂時間」要播放何種唱片，以及哪位歌手演唱的歌曲，而提供者則寫上「大公司無料提供」（指免費提供）的字樣。

這種唱片行與戲院的關係是相得益彰的，因為唱片行可藉此向顧客推銷新唱片，戲院也可在空檔時提供客人音樂娛樂。

但當時所提供的唱片以日語流行歌居多，偶爾會有臺語流行歌出現，至於歌仔戲需要多張唱片才能演奏完畢，因此沒有在戲院播放。

一九一〇年，日本開發出國產留聲機；同年，以日本本國資金設立的日蓄商會也成立，投注資金設廠生產留聲機及唱片，開創唱片工業。隨後，各家唱片公司紛紛設立，到了一九二八年時，全日本的留聲機年產量達到十三萬台，一九三三年更突破二十萬台。留聲機數量增加，各公司相互競爭，讓留聲機的售價開始下降。

在市場競爭下，價格低廉的留聲機也開始銷售。一九二七年，日本古倫美亞唱片公司（資本額為二百八十萬元）及勝利唱片公司（資本額為二百萬元）設立，這兩大跨國唱片公司挾雄厚資本進入日

本設廠，不但對留聲機市場造成衝擊，更造成唱片價格下降。

在留聲機及唱片成為大眾化產品後，唱片的銷售量增加不少。一九二〇年代之前，一張新唱片若賣到三千張，就算成績不錯，若銷售量達五千張時，則是相當暢銷，但一九二七年之後的日本唱片市場上，銷售量達到五萬張的唱片經常可見，而〈君戀し〉、〈東京行進曲〉及〈酒は淚か溜息か〉等唱片，甚至超過二十萬張以上，銷售量如此激增，唱片市場逐漸成熟。

但這些唱片的通路，必須靠各地代理店、小賣店，唱片公司也藉由歌手隨片登台演唱、舉辦試聽會與電影中場播放等方式，讓唱片的「見光度」提高。經過這一番的努力，唱片工業漸漸在臺灣奠基，一九三〇年代，臺灣的流行歌及歌仔戲唱片得以大量製作，興起另一波新潮流，影響至今。

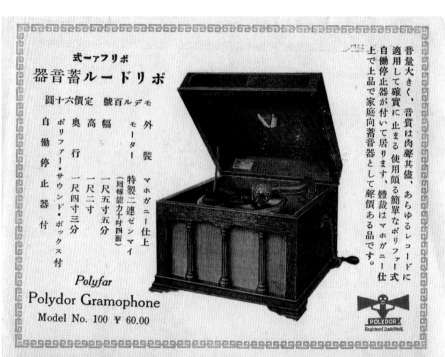

式一ァフリポ
器音蓄ルードリポ

音量大きく、音質は肉聲其儘、あらゆるレコードに適用して確實に止まる 使用頗る簡單なポリファー式自働停止器が付いて居ります、體裁はマホガニー仕上で上品で家庭向蓄音器として廉價ある品です。

圓十六價定　號百ル　デモ　外　裝　マホガニー仕上
　　　　　　幅　　　モーター　　特製二連ゼンマイ
　　　　　　　　　　　　　　　　（同轉能力十時四面）
　　　　　　高　　　　　　　　　一尺五寸五分
　　　　　　奧　　　行　　　　　一尺二寸
　　　　　　　　　　　　　　　　一尺四寸三分
　　　　　　　　　　ポリファー・サウンド・ボックス付
　　　　　　自働停止器付

Polyfar

Polydor Gramophone
Model No. 100　¥ 60.00

POLYDOR
Registered Trade Mark

1930 年代古倫美亞手提式留聲機廣告。

第七章

下一站，流行歌！

一九二八年六月起，日本知名小說家菊池寬在《キング》（KING）雜誌上開始連載小說「東京行進曲」，一推出就受到大眾喜愛。隔年，該小說由甫出道的導演溝口健二拍攝成同名電影；同時由西條八十作詞、中山晉平作曲、佐藤千夜子演唱電影電影主題曲。

這齣電影的劇情設定在一九二〇年代，一段發生在東京的男女愛恨情緣。故事講述有位富豪「藤本」放蕩不羈，年輕時對女子始亂終棄，該女子產下一女，並在過世前將藤本的一枚戒指交付其女；後來其女為生活所迫賣身為藝妓，藝名「折枝」，沒想到竟和藤本相遇。

某日，藤本藉酒想強暴折枝，突見她手上的戒指，才得知是自己的女兒，他為了贖罪便拿錢為折枝贖身。

沒想到造化弄人，藤本的兒子「良樹」打網球時也認識了折枝，在不知情的情況下，愛上同父異母的妹妹。同時，良樹的好朋友佐久間也愛上折枝，折枝夾在兩人之間進退兩難，而良樹的妹妹百合子對佐久間也心生愛意，形成複雜的四角關係。最後，良樹選擇離開日本到美國，故事到此結束，給觀眾留下無限的想像空間。

以現今的觀點來看，這種「灑狗血」的劇情很適合晚間連續劇，但在當時，都市風景、人力車、網球場、電車等影像的劇情，讓這部愛情、倫理的戲劇感動人心，成為昭和初年大賣座的電影，而同名電影主題曲由日本勝利唱片發行並賣出二十五萬張，銷售成績相當突出。有關〈東京行進曲〉

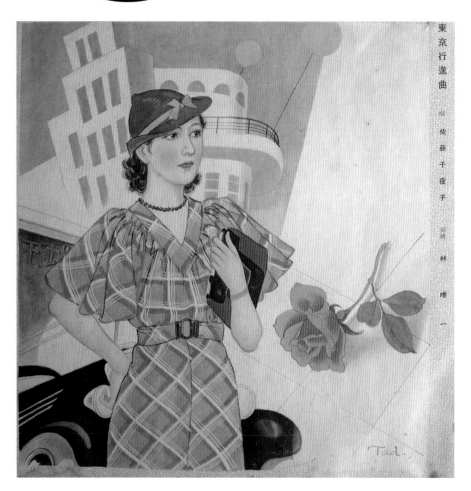

的其他內容，已在本書第五章中已有敘述，大家可以回顧參考。

就在〈東京行進曲〉唱片走紅並大賣之際，臺灣的唱片業者開始思考，如何開發在地的「流行歌」？其中最積極者，當為「日本コロムビア蓄音器株式會社」在臺北的負責人栢野正次郎，他經過一段時間的摸索，終於在一九三二年五月製作出第一張達到「流行」程度的臺語流行歌〈桃花泣血記〉。

一九二九年日本勝利唱片發行的〈東京行進曲〉，創下超高銷量。其後唱片公司搭配彩色插畫，推出再版唱片。

東京行進曲　唱 佐藤千夜子　邱繪 林唯一

我的挑戰：栢野正次郎

在前章節中多次提及栢野正次郎，他曾被譽為「臺灣レコード（唱片）界的大先輩、功勞者」。

為何栢野正次郎能獲此讚譽？

首先，他於一九二五年承接日蓄商會「臺北出張所」的經營權，開始規劃臺灣的事業搶攻唱片市場：一九二六年，栢野正次郎為日蓄商會在臺灣的唱片事業，大量錄製傳統音樂唱片，包括北管、京劇、歌仔戲、客語採茶等，甚至還有新產品「笑話」唱片：後來，在栢野正次郎帶領下，日蓄「鷹標」與特許的「金鳥印」唱片相互競爭而獲得勝利。

但栢野正次郎也不是沒有遭遇失敗，一九二八年〈東京行進曲〉等流行歌唱片在日本熱銷時，臺灣總督府希望藉由類似的日語歌謠達到「教化」的目的，開始籌劃製作「臺灣新民謠」。一九二八年十月，臺灣教育會主辦「臺灣の歌」募集活動，栢野正次郎看見商機，參與此次唱片製作。

「臺灣の歌」邀請有志於新民謠的作詞、作曲者投稿參賽，「一等賞」（第一名）獎金高達三百元，以當時的物價水準來看，幾乎是一位臺灣籍國小老師八個月的薪水，若換算成現今的價值，大約等同新臺幣三十萬元，可說是一項高額獎金的競賽，最後由臺北的植山朝朝（當時臺灣總督府植產局長內田氏的筆名）獲得，其他入選者有十九人，分別頒發二百元到十元不等的獎金。

值得注意的是，這些歌詞入選者都是在臺灣的日籍人士，並無臺灣人，而且歌詞全以日語寫作，至於作曲者也只有二位臺籍人士。選拔活動揭曉後，一九二九年六月，古倫美亞唱片公司以「臺灣の歌」選拔活動中的六首歌曲灌錄唱片，包括〈お二人さん〉、〈南の島〉、……

《臺灣日日新報》在一九二八年十二月四日刊登標題為「臺灣の歌 締切期日迫る」（臺灣之歌的截止日期將近）報導，內容提及第一名獎金高達三百元。

更、三更、五更」以及「月照門」、
「摸心肝」等臺語字詞，其餘歌詞

の唄〉、〈蕃山の唄〉等；同年八
月四日在臺北「鐵道旅館」舉辦試
演會，首次公開播放，並在臺灣公
開銷售。一九三一年，古倫美亞唱
片公司又將「臺灣的歌」選拔的四
首入選作品以及〈北投小唄〉等新
作品灌錄唱片並發表；後來甚至以
「臺灣新民謠」的名義公開徵求作
品，挑選出〈臺北小唄〉、〈基隆
セレナーデ〉（基隆小夜曲）、〈安
平エレジー〉（安平哀調）、〈高
雄シャンリン〉、〈大稻埕小夜曲〉
（應是「大稻埕」的筆誤）、〈五
更鼓〉、〈阿里山小唄〉、〈蕃山
小唄〉、〈慕はしや南の國〉、〈バ
バヤの子供〉（椰子之子）等灌錄
唱片。

這些唱片的內容雖與臺灣相關，
但大多是日語歌曲，只有〈五更鼓〉
以臺語演唱，主唱卻找來日本歌手
「天野喜久代」，他唱歌咬字不清，
我聆聽多次原唱片，只能聽出「一

實在難以聽懂。因此這些唱片在臺
灣發售並未獲得回響，讓栢野正次

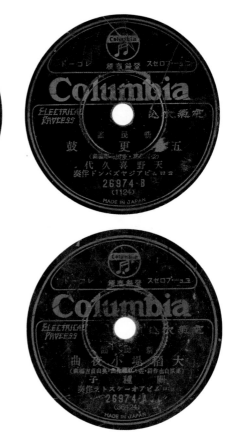

1929 年至 1931 年間，古倫美亞發行「臺灣的歌」及「臺灣新民謠」唱片，大多以日語發音，只有〈五更鼓〉一曲是以臺語演唱。（徐登芳提供）

郎首次嘗試的流行歌以失敗收場。

面對這次的失敗，栢野正次郎多方檢討，他發現在以臺灣人為主的市場中，日語歌曲的接受度並不高。以一九二九年出版的《臺灣總督府第三十三統計書》來看，臺灣人口為四百五十二萬八千多人，其中「內地人」（日本人）有二十二萬九千多人，佔總人口的百分之五，而本島人（臺灣人）有四百一十九萬八千多人，就占了百分之九十二‧七，其餘為原住民及外國人，可見在臺灣發展唱片市場，必須贏得臺灣本地人的認同。

此時，栢野正次郎面對挑戰，他想製作臺語為主的流行歌唱片。

曾經在栢野正次郎手下工作的陳君玉，描述當時的情況：

栢野正次郎確確實實是一位企業家。他知道，要在臺灣擴大唱片的銷路，非灌製臺語片不可。所以他很認真地研究臺灣固有的音樂與戲劇。於是「亂彈」也看，「四平」也看，「歌仔戲」也看，終於製作了西皮、福路、山歌、採茶、歌仔戲等唱片。後來臺語流行歌這塊園地，也是他用心倡導而開墾起來的。

念給公司的職員聽，不但聽不懂，給他們讀也不能十分明白。原因是內容太深奧，非舊學有素的人是不懂的。於是他揣想假如搭配曲子拉長字音云，怎會有流行的可能性，這種唱片的商品價值可想而知。

一九三三年，陳君玉受聘於栢野正次郎經營的「臺灣古倫美亞」，他近身觀察、了解當時的情況。他描述，「西皮、福路、山歌、採茶、歌仔戲等唱片」應該就是一九二六年後日蓄商會錄製的臺灣音樂，「西皮」、「福路」為北管戲不同的派別，「山歌」與「採茶」則是客家音樂，全都屬於臺灣傳統音樂。陳君玉又說道：

聽他（栢野正次郎）說，初期曾委託舊詩人作詞，可是把它

陳君玉說的情況應該是指一九三〇年左右。當時栢野正次郎發現必須製作臺語流行歌，起初展開計畫時，這位日本籍的生意人實在不知道如何選擇，也找不到合適的歌詞。

此時，臺語流行歌是古倫美亞唱片以「新鷹標」（或稱為「改良鷹標」）商標發行的新產品，從一九三一年發行〈烏貓行進曲〉、〈烏貓烏犬團〉、〈業佃行進曲〉、〈五更思君〉、〈跪某歌〉、〈臺灣小作慣行改善歌〉、〈毛斷女〉等唱片。目前這些唱片也陸續出

土，我們發現其歌詞尚未脫離傳統的「七字」結構，每句七個字且前後句押韻，與傳統的歌仔戲歌詞相似，並無創新歌詞，而且這些歌曲的曲調多以傳統五聲音階，後場樂器多是絲竹樂器。這樣的嘗試並未引起消費者的興趣，因此這些歌曲幾乎都無傳唱，只有〈業佃行進曲〉的曲調流傳下來，一九六○年代被重新填詞，改編為〈鹽埕區長〉，成為流傳極廣的臺語流行歌，但作曲者姓名已被遺忘，誤植為他人。

由於首次嘗試並不順利，栢野正次郎只好改弦更張尋找別的方法，根據陳君玉的說法：

因此他（栢野正次郎）不得不另換方向，在老詩人以外蒐羅其他的作詞家，條件是描寫不深奧而要淺顯易懂。於是在大名鼎鼎的文人墨客之外，不論工人、醫生、辦事員，凡是好

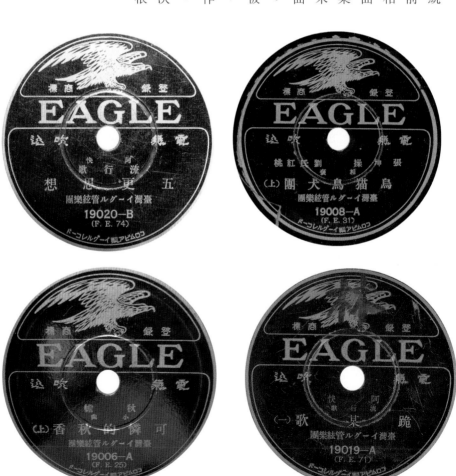

一九三一年，臺灣古倫美亞唱片以「新鷹標」（或稱為「改良鷹標」）商標發行的唱片，包括流行歌、流行小曲、男女相褒、宣傳歌等。（徐登芳、林良哲提供）

於相褒的人，甚至上街頭走唱及打拳賣膏藥的走江湖之流，只要符合他的條件，有興趣作俗歌者，無不在他羅致之下作起流行歌。

栢野正次郎的策略帶來一個新的方向。陳君玉說，他也加入作詞的陣營嘗試創作臺語歌詞。此時有一首臺語歌曲受到眾人喜愛，即是古倫美亞唱片於一九三一年發行的〈雪梅思君〉唱片，由當時知名藝旦「幼良」演唱。根據臺南文人王開運（筆名「花仙」）於一九三二年四月二十三日在《三六九小報》的「花叢小記」專欄記載，幼良一九一三年出生於「三角湧」（新北市三峽區），年幼時因家貧被賣入煙花，初為臺北「太平町」莊氏駕鴦的「苗媳」（指從小收養並培育為藝旦），她色藝雙全，歌聲響徹雲間：一九三三年七月，幼良獲

一九三一年發行的〈雪梅思君〉唱片。

《三六九小報》的「花叢小記」專欄報導藝旦幼良。

邀在臺北放送局演奏揚琴，並透過廣播中繼站向日本本國各地放送，一夕間名揚東瀛，一九三四年十月二十日更獲得《臺灣日日新報》的大幅報導。

一九三一年八月二十九日及九月七日，任職於臺北江山樓的郭秋生在《臺灣新民報》發表一篇文章〈建設臺灣話文一提案〉，主張以漢字表記的臺灣話建設臺灣話文，從而引發臺灣文學史上第一次的「臺灣話文運動」與「鄉土文學論戰」。郭秋生以〈雪梅思君〉歌曲為例，駁斥「臺語無法寫成文字」的論點，文章中指出：

到底臺灣語沒有字可寫的有若干呢？這可說是我提案臺灣話文的生命問題！把目下最流行的民歌「雪文（應是「梅」字之誤）思君」一篇當作實料來看。

歌姫—幼良さんに
内地から絶讃の手紙
レコード會社も招聘申込み
楊琴獨奏の内地放送て

猛烈な手紙も
來てゐるわ
幼良さんが語る

幼良さん

1934 年 10 月 20 日《臺灣日日新報》的報導，不但刊登幼良彈奏揚琴的照片，更報導她錄製唱片的經過。

唱出一歌分您聽，雪梅做人真端正。

甘願為夫守清節，人流傳好名聲。

勸您列位注意聽，著學雪文這路行。

不通學人討客兄，無翁生子呆名聲。

正月算來人迎翁，滿街人馬鬧匆匆。

前街鬧熱透後巷，人娶人看迎翁。（下略）

打算這篇歌，在中南部的勞動兄弟曉得念的人不少，全篇八百四十三個字。

郭秋生把〈雪梅思君〉形容為「目下最流行的民歌」，又說「中南部的勞動兄弟曉得念的人不少」，可見這首歌曲成功開創臺語流行歌市場。但光靠這首歌，栢野正次郎必須找出新方向，更要找出適合臺灣人「口味」的歌曲。

在此之前，唱片工業已在歐美、日本等國奠定基礎，並依照唱片的「載量」發展新產品「流行歌曲」，但是屬於臺灣本土的流行歌曲尚未誕生，栢野正次郎一直在找尋臺灣的流行歌到底是什麼？他希望從當地傳統文化發展「臺語流行歌」，就找來不同階層的人們寫作，希望找到一條出路。

「找尋屬於臺灣的流行歌」，不僅成為栢野正次郎人生中的挑戰，也是他在唱片事業的轉折點。以唱片編號來看，可以看出栢野正次郎的努力，約在一九三○年時，他開

始錄製、發行臺語流行歌，找不同階層的作詞、作曲者嘗試寫歌，但這些唱片出版後，卻沒有得到消費者的青睞，直到〈桃花泣血記〉一曲的出現，才讓栢野正次郎的挑戰獲得勝利，更讓臺灣古倫美亞唱片邁向高峰。

《桃花泣血記》影片於一九三二年三月十二日至三月十四日在臺北大稻埕「永樂座」放映。在此之前，由詹天馬作詞、王雲峰作曲的〈桃花泣血記〉歌曲，已在臺北市大街小巷廣為傳唱。根據目前得知，古倫美亞公司將〈桃花泣血記〉歌曲灌錄成唱片並發售，卻要等到當年的五月。

一九三二年，栢野正次郎並非將全部的希望「押注」〈桃花泣血記〉上，而是分別錄製、發行不同種類的流行歌，希望從中「摸索」到消費者的喜愛。當時除了〈桃花泣血記〉外，還有採自日語、英語及中

文流行歌曲調，填寫臺語歌詞的唱片，例如〈燒酒是淚也是吐氣〉為日語歌曲〈酒は涙か溜息か〉所改編，與〈桃花泣血記〉唱片同時發行，但銷路卻不如後者，因此栢野正次郎找到新方向，即所謂「影戲（電影）主題歌」。

從〈桃花泣血記〉熱賣後，栢野正次郎確定臺語流行歌必須與電影業結合，因此他又選擇《怪紳士》、《懺悔》、《倡門賢母》等影片，為其「量身訂做」主題歌曲並灌錄，使「影戲（電影）主題行歌「打頭陣」。這種「異業結盟」，為臺語流行歌成為「先鋒部隊」，為臺灣唱片工業與電影業雙贏的局面，也開創臺灣唱片工業與電影業雙贏的局面。

我的賭注：詹天馬

一九三二年，歲次壬申，世界經濟大恐慌進入第三年，全球景氣

仍哀鴻遍野，臺灣也不免於難。但這一年的農曆新年前後，對於當時三十二歲的詹天馬來說，他正要在事業上下一個大賭注。

詹天馬本名詹逢時，一九○一年出生於臺北，年少時曾在臺北名儒趙一山開設於大稻埕的「劍樓書塾」學習漢文，後來他透過自學成為「活動寫真辯士」。一九二九年五月，詹天馬與王雲峰等人組成「聯映影片合記公司」，開始從中國進口電影，此時詹天馬在「永樂座」講解的中國電影《火燒紅蓮寺》造成大轟動，幾乎場場爆滿，甚至一九三○年八月間，他還受邀到臺灣總督府交通局遞信部成立的臺北放送局，以廣播方式講解《火燒紅蓮寺》影片。

一九三一年十月，臺北永樂座因管理不善造成虧損，股東們評估現實情況，決心改革虧院組織，設立直轄的「興行（娛樂）部」與「茶

年輕時代的詹天馬。

房部」，其後又組織「巴里影片公司」，聘任詹天馬擔任「主任」一職，直接掌握上映影片。一九三二年一月，詹天馬從基隆搭船到中國上海挑選新上映的影片帶回臺灣，當時正逢經濟不景氣前代，詹天馬決心賭一把，透過報紙等媒體炒熱臺北的娛樂市場，吸引觀眾購票入場觀賞電影。

一九三二年一月三十日，巴里影片公司在《臺灣新民報》刊登廣告，標題為〈新到高級中國影片招租〉，其中包括《戀愛與義務》、《恒娘》、《桃花泣血記》、《清宮祕史》、《離婚》等五部影片。

除了將影片出租給他人放映收取租金外，擔任主任的詹天馬，面對公司投資不少成本，希望電影賣座，因此刊登報紙廣告為宣傳；後來媒體又報導永樂座完成大改造，將上映《桃花泣血記》等影片。

《桃花泣血記》是其中一部電影，影片時間長達一小時二十八分鐘，由中國上海「聯華影業公司」於一九三一年拍攝的黑白默片，男女主角分別是知名演員阮玲玉及金焰。詹天馬將這部影片引進臺灣，於一九三二年三月十二日至三月十四日在臺北大稻埕「永樂座」放

《臺灣日日新報》於一九三二年十月二十八日刊登永樂座進行大改造的報導。

支那映畫の「永樂座」
內部大改造
興行、茶房の兩部も
會社の直營にする

臺北町大稻埕にある支那映畫常設館「永樂座」は大正九年本島人有志の醵金によって建設されたものであるが、從來…が各部との二部に分れ夫々別の人がそれを經營してゐたため、同業者の利害一致せず興行、茶房兩部を會社の直營に關する事、この際永樂座內部の大々的の修繕をなす事、左記の如く決議した。

一、從來の興行と、茶房兩部を會社の直營にする事
一、この際永樂座內部の大々的の修繕をなす事

…その他かやかや…なり闘ひでその…

劣惡に
本年末

…二十五日より著手され本年末までに落成せしむる…その高壓顧に民に十…

1932 年 1 月 30 日《臺灣新民報》刊登的影片招租廣告。

映。為此，他將《桃花泣血記》的劇情簡化，寫了十段歌詞，並委由王雲峰作曲，聘用樂隊在大街小巷演奏歌曲，做為宣傳影片，希望能創造新的商機。

一九三二年三月十三日《臺灣日日新報》的「夕刊」（晚報），不但以日文刊登《桃花泣血記》的「本

此時，詹天馬應該萬萬沒想到《桃花泣血記》電影的宣傳歌曲，不但讓他的電影事業登上高峰，更開創臺灣唱片工業另一個的新時代。

臺北永樂座巴里影片公司訂自十二日起三日間，上映上海聯華影片公司最新影片桃花泣血記。是劇以一株桃花起興，描寫喜怒哀樂、忠孝節義，無不盡備，加添王雲峰氏作曲、詹天馬氏作歌，大有一顧之價值云云。

開創者：桃花泣血記

《桃花泣血記》唱片發行時，正是全球經濟大恐慌的年代。一九二九年十月，美國華爾街股市崩盤，波及全世界：一九三〇年，日本的生絲價格大跌六成，連帶造成米、麥等農產品跌價；一九三二年，日本大學畢業生三人中就有一人找不到工作。在當時的報紙上，充斥著《要有不景氣的準備》、《臺灣茶葉價格已經跌落到谷底》、《砂糖業消息多半悲觀》等新聞標題，此時的不景氣已經嚴重影響各項消費，造成人民失業增加、生計困難。

透過報紙的宣傳，電影相當賣座。但在中國拍攝的《桃花泣血記》原為無聲默片，電影放映時必須由「活動寫真（電影）辯士」在現場講劇情，當時並無「電影主題歌」，因此新聞報導使用「加添」的字眼，描述這部電影的與眾不同。然而詹天馬為何要如此費心寫歌呢？這無疑是他下賭注的其中一部分！

但是，當時生活在臺灣的日本女子

永樂座重修 面目一新
使用人大改革

臺 北
改革從茶弊端
開映上海影片

臺北市永樂町永樂座。巴里影片公司經營以來。約費一節月間。將星內屋外。重行粉飾。一經入口兩側。培植樹木。堅揭示所。項目一新。且如多年積弊之茶園所。大為改之。由公司自經營。大為改革使用人等。蓋因座內改用人。若能保於其他影片用人。擬極從廉切。入場料雜保無影警及公司。故欲使之脫離。又誠座座由詹天馬氏。親往上海。探捧中國之一流影片。若「恒娘」「戀愛與義務」及「桃花泣血記」。皆捧定義正元旦起。在該座連續上映云。

《漢文臺灣日日新報》（上）與《臺灣新民報》（下）分別於一九三二年二月五日、六日，報導永樂座大改造之後，將上映中國的影片。

竹中信子在《日治台灣生活史》一書中卻說：

不景氣來愈嚴重，民眾似乎也成為即時享樂主義者，沉迷酒色的人跟著增加，因此市內飲食店愈來愈繁盛，繁華街道的攤子、咖啡廳、曖昧店家（來路不明的買賣）、酒吧等，到處都擠滿客人，特別是熱鬧的咖啡廳裡，還可看見走在時代尖端的收音機和留聲機。

……娼妓業正朝著透明、簡便的方向改變，過去受歡迎的娼妓逐漸走下坡，而咖啡廳正要進入全盛時代，電影院前也經常擠滿人潮。

臺南「明月樓」的藝娼妓穿著圍裙，以女招待的裝扮接待客人，……臺北也進入女招待

……盛夏的臺灣，由於不景氣似乎頗為冷清，臺北繁華大街見不到幾個人，唯獨咖啡廳及酒吧生意興隆，農家的經濟也很困窘，而位於高雄的「共榮汽車公司」為了節省成本，將十七名男性車掌解雇，改用薪

的全盛時代，料理屋的宴會減少，飄出爵士樂和烈酒香氣的咖啡廳日益繁盛，經常可見咖啡廳的開業廣告。

一九三〇年九月，臺北有三位申請舞廳的業者，在西洋料理和 LION 咖啡廳樓上舉辦舞蹈試演會，臺灣古倫比亞公司以「舞蹈觀賞音樂會」的名義，舉辦爵士音樂舞蹈會，出場的卻是義大利人和六十位女招待開始跳舞，內地人與本島人也跟著跳起舞來。

資較低的女性充當車掌工作。

從竹中信子的描述中可以得知，經濟不景氣不代表全部行業都一蹶不振，具有創新的娛樂事業，例如有女招待服務的咖啡廳、男女跳交誼舞的舞廳、推陳出新的唱片業以及電影院等，在不景氣的年代反而異軍突起，成為時代寵兒。

在這個時刻與環境下，《桃花泣血記》脫穎而出引領一個時代的前進。然而，《桃花泣血記》當時沒有其他競爭者嗎？難道沒有遭遇任何挑戰嗎？我比較《桃花泣血記》與古倫美亞唱片發行的其他流行歌曲，發現其實不然！以當時的情況來看，歌手和樂師們從臺灣基隆搭乘輪船到日本東京錄音，需要數天才能到達，因路途遙遠，錄音時一定要一次錄製多首歌曲，而且流行歌與歌仔戲都要錄音；等到發行出版時，則將這「一批」錄

音的唱片在同一天推出，在日本稱為「每月新譜」，不但印行目錄，而且在報章刊登廣告。

古倫美亞也是一樣，當時發行〈桃花泣血記〉時，也同時發行其他臺語流行歌曲，以古倫美亞唱片發行總目錄來看，〈桃花泣血記〉編號為八〇一七二，同時期一九三二年五月發行的流行歌有〈戒嫖歌〉（八〇一六九）、〈烏貓新婦〉（八〇一七〇）、〈掛名夫妻〉（八〇一七〇）、〈燒酒是淚也是吐氣〉（八〇一七一）等，而在一九三三年八月又發行〈臺北行進曲〉（八〇一七四）、〈去了的夜曲〉（八〇一八五）、〈ザッツ才ーケー（That's OK）〉（八〇一八五）等。但除了〈桃花泣血記〉之外，其他歌曲都沒有留傳下來，這又是為什麼？

討論上述歌曲的差異時，我發現栢野正次郎當時在嘗試「找尋」

一九三二年間與〈桃花泣血記〉同時期發行的臺語流行歌唱片。
（徐登芳、林良哲提供）

幾個方向，其中他引進日本已經走紅的流行歌曲，並找人填寫臺語歌詞，灌錄唱片出版。〈燒酒是淚也是吐氣〉（八○一七一）即是以日語流行歌〈酒は涙か溜息か〉（唱片編號二六四八六）重填臺語歌詞，〈酒は涙か溜息か〉這首歌是一九三一年「松竹映畫」發行的電影《想ひ出多き女》之主題歌曲，當時票房大賣座，唱片也賣出八十萬張，捧紅作曲家古賀正男，但翻譯成臺語歌曲卻默默無聞，直到戰後再度填詞為《秋風女人心》（周添旺作詞、吳晉淮演唱），才走紅歌壇。

儘管推出〈酒は涙か溜息か〉歌曲失敗，栢野正次郎並未放棄，還是想將熱門的日本流行歌曲，直接填寫臺語歌詞灌錄唱片，因此又推出〈去了的夜曲〉（八○一八五），但也未獲得市場青睞。此歌曲原為日語流行歌〈嘆きの夜曲〉（唱片編號二六六九八）由西岡水朗作詞、古賀正男作曲，並由知名歌手關種子演唱。

一九三二年，栢野正次郎經過多次嘗試，發現〈桃花泣血記〉的模式可能是一條成功的路徑。簡單來說，這個模式就是以中國電影搭配臺語主題歌曲，藉由電影在臺灣各地放映，主題歌曲也能順勢引起人們的注意，增加唱片的銷售機會。此一模式在一九三三年臺灣上映的《懺悔》、《倡門賢母》電影中也獲得成功，更搭配主唱人純純「隨片登台」演唱，炒熱整個唱片市場，確立臺語流行歌曲以「影戲主題歌」發展的方式，而其他唱片公司也開始仿效，例如一九三三年設立的「博友樂」唱片，以中國電影《人道》推出同名主題歌曲唱片，相當受到歡迎。

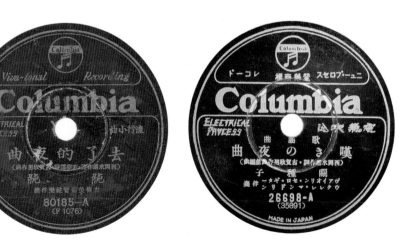

一九三三年發行的臺語流行歌〈去了的夜曲〉（左），是以日語流行歌〈嘆きの夜曲〉（右）的曲調改編。

〈桃花泣血記〉開創了流行歌的年代

每當夜深人靜之際，我將〈桃花泣血記〉唱片放在留聲機上，將唱頭上換了一枚新的鋼針，開始轉緊發條。

留聲機的轉盤由慢而快，每分鐘達到七十八轉的速度，輕輕放下唱頭，此時一陣高昂的喇叭聲音傳出前奏音樂，隨後來自一九三二年的女聲，以略帶泉州腔的臺語唱著：

「花有春天再開期，人若死去（ku）無活時。」而這個悽美的愛情故事，後來又由李臨秋編寫「新劇」，並灌錄成唱片發售。

〈桃花泣血記〉的成功，也帶動臺灣流行歌曲的發展，奠定唱片工業的新方向，更重要的是，在〈桃花泣血記〉誕生後，臺灣的唱片工業面臨「百花齊放」的競爭，在此階段取得勝利果實的栢野正次郎，

又如何帶領著臺灣古倫美亞走向一個光明的未來？

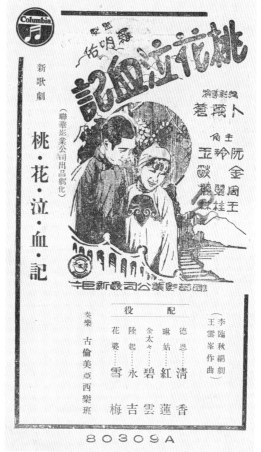

〈桃花泣血記〉的新劇唱片及歌單。（徐登芳提供）

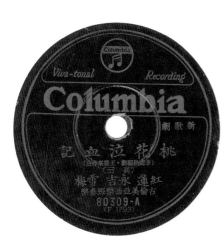

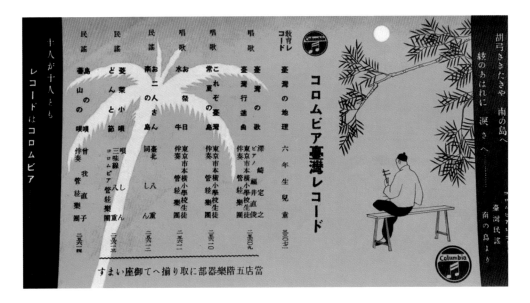

上：1930 年代日本勝利唱片有八個支店，
包括臺北。

下：1929 年日本古倫美亞發行的〈臺灣の
歌曲〉唱片，但歌詞都是日文。

第八章
唱片界，霸主現身

chapter 8

日本漫畫家平原敬造曾訪問臺灣古倫美亞唱片公司負責人栢野正次郎，這次會面讓他印象深刻。

一九三七年九月，平原敬造在臺北出版《漫畫訪問記》一書。在書中，他不但將栢野正次郎的外形以漫畫形態呈現，更以標題〈八面玲瓏的人〉形容其為人之特色，內容中提及栢野正次郎是一位爽朗的人，是臺灣唱片界的「大先輩」、「功勞者」。

訪問中，平原敬造認為古倫美亞唱片在臺北已有穩固的地盤，栢野

《漫畫訪問記》中對於栢野正次郎之描繪及真實寫真。

正次郎對臺灣唱片界有巨大貢獻，更邀請日本歌手例如赤坂小梅、中野忠晴來臺灣演唱，據說還獨自出資五百元促成此事，成為臺灣「放送界」（廣播）的恩人。

一九三七年四月十二日《臺灣日日新報》有一篇標題〈森永名流競演会の一行來臺〉的報導，內容是「森永製菓」主辦的演唱會，邀請赤坂小梅、中野忠晴等知名歌手從日本搭「朝日丸」輪船來臺灣，在臺北公會堂舉辦演唱會，並由廣播電台現場播音。

話上手の聞き上手
八面玲瓏の人
＝＝栢野コロムビア支店長＝＝

赤坂小梅、中野忠晴都是一九三〇年代日本古倫美亞唱片最紅的歌手，能到臺灣演唱，可說轟動一時，栢野正次郎促成此事，顯見他在當時的影響力，難怪被稱為臺灣唱片界的「大先輩」、「功勞者」及臺灣「放送界」（廣播）的恩人。

平原敬造也在文中提及，栢野正次郎「很會說話、也很能聽別人意見」，顯然平原敬造認為栢野正次郎的成功，來自他個人的特質。在一九三〇年代，臺灣古倫美亞唱片確實已經掌握市場的大半江山，成為當時最具影響力的唱片公司，但栢野正次郎是如何經營？又為何能讓臺灣古倫美亞唱片崛起、成長並壯大呢？

不凡與遠見

一九二五年，栢野正次郎在日蓄唱片臺北出張所擔任業務工作，

讓這家公司在臺灣唱片市場打下基礎，後來他接手經營權，開始大量錄製北管、京劇、南管、歌仔戲等音樂。一九五四年一月，臺灣戲劇學者呂訴上於〈臺灣流行歌的發祥地〉文中提及：

音器商會的英文譯音）的特約業務，是由岡本氏的妹夫栢野正二郎（栢野正次郎）承辦，名稱叫做「日蓄」，在城內榮町。他是一位企業家，由日本聘錄音技術者來臺灣灌錄臺語唱片。受聘者是當時臺灣一流藝旦，如幼良唱小曲〈雪梅思君〉、秋蟾唱流行歌〈黑貓行

同年（指一九二五年）臺灣ニッポノフォン唱片（日本蓄

1931年位於臺北的古倫美亞唱片公司外觀。

進曲〉、鮑仔桂唱流行歌〈五

更思君〉等。

呂訴上所謂「岡本氏的妹夫栢野正二郎」即是「栢野正次郎」，而文中提及「由日本聘錄音技術者」一事，正是一九二六年五月來臺錄音的日蓄商會大阪副支店長片山、技師出川等人。此次發行的唱片非常成功，為臺灣唱片工業奠定基礎，也為日蓄商會在臺灣的發展打下江山。

此外，在出版於一九三〇年的《島都評判記》一書中，羅列了當時在臺北市（島都）各大小商業公司，其中在「株式會社日本蓄音機商會出張所」欄目中載明其位於「榮町」，並且提及：

明治四十三年十一月以資本額貳佰壹拾萬元設立，主要經營蓄音器及其他附屬產品，總公司在東京，由外國人ゲアリー（Gary）擔任社長，在川崎和京都皆有工廠，是全國（指日本）最有勢力的唱片會社，而臺北出張所的所長栢野正次郎也是當地紳商，商業手腕和人格值得稱讚，由於業績良好，成為臺灣首屈一指的唱片商店。

日蓄商會臺北出張所位於「榮町」，也就是現今臺北市中正區的衡陽路、寶慶路、秀山街的全部及博愛路、延平南路的一部分，衡陽路在日治時期名為「榮町通」，是當時臺北最繁華的區域，一到夜晚時分，各家商店的霓虹燈亮起，形成「不夜城」景觀，因而有「臺北銀座」之稱。一九三〇年代，日蓄商會已和日本古倫美亞合併，因此店面也裝設古倫美亞「音符標」的霓虹燈，在整條街道上閃閃爍爍，吸引眾人的目光，更象徵唱片市場的繁華。

另外，依據日本藝能史研究者倉田喜弘在一九七九年出版的《日本レコード（唱片）文化史》一書中，將日蓄唱片與古倫美亞唱片合

一九三〇年代臺北最繁華的「榮町通」，一到晚時分，各家商店的霓虹燈亮起，日蓄商會的店面也裝設古倫美亞「音符標」的霓虹燈。

作的背景清楚交待。日蓄商會於一九二六年一月面臨經濟不景氣等問題，造成大量裁員引發內部衝突：一九二六年七月，由「外資」古倫美亞唱片提供資金協助，並引進唱片製作新技法與電氣錄音等專利，協助其渡過難關。該書更引述一九二七年七月二日《大阪朝日新聞》報導指出：

在英國、美國、德國的古倫美亞唱片公司，開發出電氣錄音技術，原本都是從外國輸入唱片到日本，但在與日蓄唱片合作後，開始在國內（日本）製作，第一次發行四十四張，十英吋唱片只賣一元五十錢，這是破天荒的廉價。

由此可見，栢野正次郎於一九二六年五月聘請技師來臺錄製臺灣音樂時，日蓄商會正面臨危機，但他還是看準臺灣唱片市場的潛力。該年七月，由於「外資」古倫美亞唱片加入合作，讓日蓄商會得以轉型，更引進電氣錄音等技術，使得唱片品質更加完善，奠定在臺灣的發展。

除了把握時機，以當時的唱片來說，發行臺灣相關音樂唱片為拓展市場的不二法門。古倫美亞與日蓄商業結盟，灌錄不少種類的音樂，例如南管、北管（又分福路、西皮）、京劇（正音）、客家採茶、福州曲、相褒、勸世歌、笑話等，甚至還有童謠、樂器獨奏，但這些項目並非「主流」。其後，日蓄商會「隱身」於後，全部採用古倫美亞唱片的商標，在臺灣主要銷售的項目，以臺語流行歌與歌仔戲唱片為大宗，但兩者有時難以區別，尤其是在流行歌發展的早期，兩者密不可分。一九五五年八月，陳君玉在〈日據時期臺語流行歌概略〉一文中，曾提及歌仔戲的「歌仔調」與「流行歌」的區別，他說道：

後來歌仔調有不同的曲調，例如六孔哭、七孔哭、正哭調、臺南哭……。而且為了灌錄唱片，由歌仔曲先生創作許多新歌仔調，但僅供演唱歌仔戲的曲調。

愛唱者為一般青年男女，歌仔戲的愛好者大部分是不識字階級，或老人、婦女居多。是故，歌仔調不能和流行歌相提並論。

但它具有的價值，就是在近二、三十年中（以此文發表日期而言，當指從一九二○年代到一九五○年之間），它與流行歌成為臺灣民間娛樂的二大主流。

陳君玉的文章將歌仔戲中的「歌仔調」（使用於戲劇中的曲調）與

母心愛子是天性，艱難受苦損自身，教子有方人可敬，倡門賢母李妙英。

而〈懺悔的歌〉的歌詞如下：

懺洗前非來歸正，棄暗投明是正經，人無墜落歹環境，不知何路是光明。

前甘後苦戀愛路，勸恁不可做糊塗，若有翁婿咱都好，一馬兩鞍起風波。

後悔莫及是梅氏，臨渴掘井有卡遲，牡丹當開糖蜜甜，花落無人相看見。

從以上兩首歌詞來看，可見作詞家以三到四段的結構加強完整度，不但擺脫〈桃花泣血記〉的「宣傳」性質，更加入「量身訂做」的風格，以整齣電影的結構，讓片中主角的「個人特質」突顯出來，為後續的

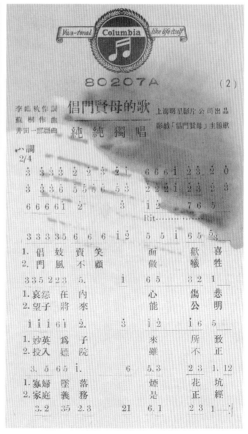

〈懺悔的歌〉及〈倡門賢母的歌〉唱片發行時，歌單上附有「簡譜」。（徐登芳提供）

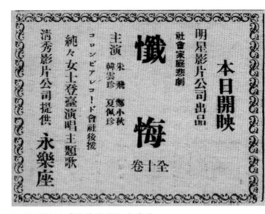

1933年古倫美亞發行〈懺悔的歌〉唱片，以及歌手純純「隨片登臺」之廣告。

相關的流行歌曲。

（二）「新臺語歌詞」的誕生

雖然《桃花泣血記》奠定臺語流行歌的樣貌，但歌詞型式仍維持傳統的七字四句方式，《懺悔的歌》及《倡門賢母的歌》也是相同的歌詞結構，但同中有異，這些「差異」處即是「新臺語歌詞」誕生的契機，主要有以下幾個方面。

1、量身訂做

《桃花泣血記》的成功，讓電影主題歌曲模式獲得確定，然而從內容來看，《桃花泣血記》還不能算是影片的主題歌，只能說是宣傳歌曲而已，雖然歌詞敘述不少電影劇情，但在最後一句寫道：「結果發生啥代誌，請看桃花泣血記」，顯示為「宣傳」使用。

但《懺悔的歌》及《倡門賢母的歌》卻是道道地地的影片主題歌曲，歌詞內容是以影片中的主角「量身訂做」而成，不但只有四段，又符合流行歌曲中深刻描寫劇中主角的心情。這兩部影片於一九三三年五月在臺北永樂座上映時，主唱人純純以「コロムビア（古倫美亞）專屬歌姬」身分，隨著電影放映而登台演唱主題歌曲，這是目前所知臺灣最早的「隨片登台」記錄，為電影及流行歌的結合創下首例。《倡門賢母的歌》的歌詞如下：

娼妓賣笑面歡喜，哀怨在內心傷悲，妙英為子來所致，寡婦墜落煙花坑。

門風不顧做犧牲，望子將來能光明，投入嫖院雖不正，家庭義務是正經。

賢明模範蓋世希，出生入死為子兒，可惜小鳳無曉理，反責因母做不是。

平澤平七雖是日本人，卻擅長漢文，並以研究臺語、客語為主，曾任職於臺灣總督府編修課，著有《臺灣俚諺集覽》等書，為早期研究臺灣歌謠並發表相關研究論文、專書者。在文章中，他將〈桃花泣血記〉與〈金色夜叉〉相提並論，《金色夜叉》原是日本大眾小說家尾崎紅葉的作品，故事中的女主角阿宮是男主角間貫一的未婚妻，她卻因為見錢眼開，拋棄未婚夫投奔銀行家兒子懷抱，間貫一為了復仇，轉成為放高利貸的金錢（金色）之鬼（夜叉）。此故事反映了現實的社會，因而受到當時日本民眾的喜愛，從一九一二年起，不少電影以《金色夜叉》為腳本來拍攝，甚至產生電影主題歌曲。

〈桃花泣血記〉也是搭配電影的宣傳，這兩首歌都是電影的主題歌曲，藉由電影的宣傳引起大眾的喜愛：另一方面，這兩首歌也是描述愛情，最後的結局同樣以悲劇收場，可說是賺人熱淚。

〈桃花泣血記〉唱片獲得成功後，一九三三年二月十八日臺灣「良玉影片公司」所拍攝的《怪紳士》電影在臺北永樂座上映，這是早期首部由臺灣自產自製的電影，古倫美亞唱片公司與良玉影片公司推出同名的影片主題歌，以輕鬆的曲調及趣味的歌詞獲得消費者的喜愛。

一九三三年五月又有二部中國上海的電影來臺灣上映，即是《懺悔》及《倡門賢母》，古倫美亞唱片公司依循前例，由在永樂座工作的李臨秋作詞、傳統藝師蘇桐作曲，完成〈懺悔的歌〉及〈倡門賢母的歌〉，找歌手純純以「隨片登台」方式，在臺北永樂座放映電影時演唱歌曲，銷路同樣不錯，這也讓臺語流行歌搭配電影的行銷方式受到肯定，而其他唱片公司看到此模式的成功，也紛紛仿效，推出與電影

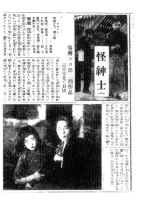

《臺灣日日新報》刊登《怪紳士》電影的情節介紹與劇照，其中作曲家王雲峰也上場演出。同名唱片由古倫美亞灌錄發行，林清月作詞、王雲峰作曲、純純演唱，並搭配歌單發售。

流行歌做出區別，他也更進一步肯定，當時臺灣民間最喜愛的音樂，正是歌仔戲與臺灣流行歌。然而，陳君玉為何會如此敘述呢？其實，這與古倫美亞唱片在臺灣的拓展有相當的關係。

流行歌的推行

在前一章中，已提及臺語流行歌〈桃花泣血記〉發展的經過。這首歌歸類為「影戲主題歌」（電影主題曲），透過電影宣傳使歌曲一炮而紅，進而創造臺語流行歌搭配電影宣傳的時期，也將古倫美亞唱片推向第一個高峰。

（一）電影主題曲時代

一九三二年五月，《桃花泣血記》電影受到歡迎，也帶動唱片的銷售成績。平澤平七（又名「平澤丁東」）於一九三四年在《臺灣時報》一篇文章〈臺湾語の流行歌〉，評論臺語流行歌曲優劣，他提及當時流行的歌曲〈桃花泣血記〉：

唱片開始發行後，流行歌隨著大眾傳播的擴大，而一層一層地更加擴張，這種新的流行發展模式，臺灣也沒有被遺漏，

流行歌曲在民間流傳而出名，能夠提升唱片的發行，新作品也藉由唱片發行，更能促進流行。〈桃花泣血記〉就是一個例子，我們判斷其成為一部影片主題曲的作法，正傳達出如同紅葉（尾崎紅葉）的〈金色夜叉〉的效果。

台湾語之流行歌　平沢丁東

臺灣語の流行歌？左様、本國の其の如く歌詞に、節に、薪又新、奇又奇と目まぐろしく移り疑ひ物を歌詞に作り變へたものとか、或は社會の變遷、世相の推移を連れて逐間の商白いものや變つたものはある。然し歌ふ調子や節などは、別に變つたものも無く、傳統的な在來の型で歌つて居つて、臺灣語の流行歌はこれにも適用されてゐる樣であるから、臺灣語の流行歌として、如此き題材や歌詞に、新しい處、珍奇な點があつて、大衆に喜ばれ、歌はれ、臙かれ、興がられ、感じられ、傷まれる遡般のものに、其の名義が許されるならば多少是れでもない。一體流行歌と云ふものは、大衆に一時ばあ──と沸騰り、麥酒の泡の如く忽ち消えて無くなり、實質的の通は生命的な價値あるものは渺い樣で、臺灣ののも其の通特に感心される樣なのは渺いのである。曾て本誌の險白を汚したことのある「臺灣の民謠」にも少しく述べた通り、臺灣で現今流行してゐるものに烏狗烏猫の歌がある。之には堅み續き物の物語になつてゐる長いのが多い。今其の中の一つを原歌に

1934 年，平澤丁東在《臺灣時報》的文章。

流行歌奠定基礎。此外，在唱片發行時，古倫美亞還特別在歌單上附上西洋的「簡譜」，方便消費者學習演唱。

2、情感的抒發

雖然〈懺悔的歌〉及〈倡門賢母的歌〉擺脫〈桃花泣血記〉冗長的歌詞形態，採用三或四段完成，並為電影「量身訂做」，但另一方面，這二首歌曲仍維持傳統民謠「七字四句」的寫作模式。

為進一步發展流行歌，臺語歌詞必須再突破舊有窠臼，才有發揮的空間。一九三四年七月廖漢臣（筆名「毓文」）在〈新歌的創作要明白時代的課題〉中，認為傳統民謠不足以因應社會需要，他指出：

> 我們看這些歌曲，最容易感受到的是歌曲內容的凝滯與形式的單純。歌詞形式大都固定一句七字，四段一首，而句腳通韻，以致雖有好的內容，但因受到形式的束縛，遂如七言五言的舊詩般削足就履，而不能充分表現。情歌的主詞大部分使用第三人稱，前二句必先言景，然後敘情者居多；又歌唱的曲調沒有變化，全部襲用過去陳腐的曲調，比如新春調、五更調、大調、悲調、小文明等，惟有使人感覺卑俗淫佚與倦厭，莫怪近年來的大家，尤其是文化水準比較高度的階級層，對這些歌漸抱反感，漸起離叛，而渴望新歌出現的浪潮，一日一日地擴大起來。

廖漢臣所說的情況，正是傳統民謠與流行歌的「過渡期」，也是當時作詞家努力的目標。他在文中所謂的「新歌」，即是新形態的臺語流行歌，在其文章刊登前，其實已突破傳統民謠的限制，歌詞轉以描述個人情感為主軸，其中最先出現的，就是一九三三年年底發行，由周添旺作詞的〈月夜愁〉，其歌詞如下：

月色照在三線路，風吹微微，
等待的人那未來。
心內真可疑，想未出彼個人，
啊……怨嘆月暝。

甘是註定無緣份，所愛的伊，
因和乎阮放未離。
夢中來相見，斷腸詩唱未止，
啊……憂愁月暝。

更深無伴獨相思，秋蟬哀啼，
月光所照的樹影。
加添阮傷悲，心頭酸目屎滴，
啊……無聊月暝。

其實不只〈月夜愁〉突破傳統歌詞的窠臼，同一時間由陳君玉作詞的〈跳舞時代〉、廖漢臣作詞的〈琴韻〉、李臨秋作詞〈紅鶯之鳴〉、蔡德音作詞〈怪紳士〉等，也都符合「新臺語歌詞」的定義，不再拘泥於傳統的「七字四句」結構，其中最引人注意的歌曲當為〈望春風〉，而這些歌曲的唱片都是由古倫美亞唱片出版。

必須一提的是，廖漢臣在〈新歌的創作要明白時代的課題〉一文中認為，〈月夜愁〉、〈望春風〉等歌曲，並不具備「新歌」的意涵，因為太偏重愛情的描述且缺乏深刻性。從後來的發展來看，廖漢臣的見解或有個人好惡，但實際的發展上，〈月夜愁〉、〈望春風〉等歌曲已開創出不同於傳統民謠的格局，獲得消費者的認同，流傳迄今仍傳唱不歇，成為「新形態」臺語流行歌的典範。

古倫美亞發行的〈月夜愁〉、〈望春風〉唱片及歌單。（徐登芳提供）

歌仔戲的創新

在流行歌發展呈現新局時，古倫美亞唱片在歌仔戲的「改良」上也有所著墨，甚至引領戲劇的發展，讓臺灣歌仔戲更加多元，而且藉由唱片的銷售，豐富歌仔戲的曲調及劇目種類，讓歌仔戲的發展奠定了

基礎。

歌仔戲大約在清代中晚期（一八八○年代）從宜蘭崛起，起初只有《三伯英台》（梁山伯與祝英台）、《陳三五娘》、《呂蒙正》等戲齣，而且是「子弟」（業餘）形態，又稱為「落地掃」，意即演出並非在戲台上，而是在台下臨時圍出一塊區域，提供成員演出，並非正式戲劇形態，屬於一般農家子弟在農閒時的娛樂項目，在迎神慶典上，偶爾也會客串演出。

草創時期，歌仔戲的後場打擊樂器只使用「四塊仔」（又稱為「四板」，是使用雙手拿四塊竹板，二二相互敲擊），前場演員以「醜扮」上場，意即扮演「小生」者只穿著傳統的「臺灣衫」，「小旦」則以「車鼓旦」（車鼓戲）裝扮應付。到了一九○○年代，歌仔戲從宜蘭傳入臺北，經過多次改良，後場增添鑼、鼓等打擊樂器，演員的

一九二○年代末期歌仔戲演員的裝扮，與現今仿效京劇之歌仔戲演員不同。

40（製複許不）　� 俳 人 灣 台

妝扮及「腳步手路」（肢體動作）則仿效京劇，並增加演出劇目，漸漸受到人們的喜愛，開始有「半職業」戲班及演員：一九二○年代，女性演員加入歌仔戲陣容，「職業」戲班的產生，受到臺灣人民的喜愛。

在歌仔戲演變成「職業化」時，剛好是臺灣唱片市場發展初期。

一九二六年，日蓄商會及特許唱片（金鳥印）在臺灣錄音，聘用不少歌仔戲演員參與錄音並發行唱片。這個時期演員們只是將歌仔戲「原封不動」從表演舞台移進錄音室，保留聲音、捨棄肢體動作，還談不上「創新」階段。當時第一代走上舞台的歌仔戲演員都進到錄音室，

將他們的聲音「保留」在唱片中，也留存最「原汁原味」的歌仔戲唱腔，至於歌仔戲的創新，則是等到一九三〇年代展開。

（一）新歌戲：劇目與曲調的創新

一九三〇年代，歌仔戲已成為臺灣人娛樂的主流之一，甚至流傳到南洋諸國及中國福建一帶。古倫美亞唱片負責人栢野正次郎正視此發展情況，開始製作所謂「新歌戲」（又稱為「新歌仔戲」或是「歌曲戲」）。

當時的「新歌戲」不同於一九二〇年代的歌仔戲。古倫美亞唱片聘請專業編劇新編劇本，除舊有劇目《三伯英台》、《陳三五娘》、《呂蒙正》之外，又從中國古代的章回小說中，改編《七俠五義》的劇情而出版《包公審梅花》、《審郭槐》、《李臣妃》（李宸妃）睏窯等劇，還有民間傳說改編的《詹典

嫂告御狀》、《臺南烈女記》、《彰化奇案》等。

劇目新編之外，由樂師創作歌仔戲「新調」也成為「新歌戲」的重要構成部分。其中一位重要樂師即是出身臺北的杜蚶。筆者於二〇〇一年十月訪問杜蚶的長子杜雲生，據他所說：

我的父親編過不少的歌仔戲新

調，如〈破窯一調〉、〈三盆水仙〉等。破窯二調〉、〈破窯

父親說，他在古倫美亞唱片公司擔任「專屬」樂師時，每月領固定月薪，公司規定每位樂師每個星期都要交出一首新曲調，每創作一首新曲調，公司就會再給付七元。

由於每個星期要寫一首新曲，一些樂師苦無靈感，例如林石

南就常常抱著頭面對牆壁，想了老半天還是沒有靈感。最後還是父親幫助他填寫才渡過難關。這些新曲調都要錄製在新調交給公司，經過公司的認定後，開始教歌仔戲演員演唱。

據我了解，當時這些樂師都沒有讀書，也沒有受過學校教育，完全是根據自己的才能創作出新的歌仔戲曲調。

創作新調必須要有一個「好頭殼」，以父親創作的〈三盆水仙〉來說，這首曲調是他在日本錄音時創作的。當時他曾去日本京都著名的「金閣寺」遊覽，看見寺內水池各種顏色的水仙花在微風中搖曳，因此產生靈感譜下這首曲調，其後的〈金水仙調〉、〈白水仙調〉（又稱為〈銀水仙調〉）也是在此情況所創作的。

就目前出土的唱片來看，杜蚶創作的〈破窯一調〉（又稱為〈破窯調〉）因首次運用於劇本《李宸妃眠窯》（古倫美亞唱片編號八〇三調，為〈破窯一調〉，之後又有類似的曲〇二至八〇三〇五，共四片）而得名。「李宸妃」是北宋真宗皇帝的妃子「李宸妃」之筆誤，民間傳說她生下皇子後，遭劉貴妃陷害，以「狸貓」換取嬰兒，並謊稱她產下妖孽，致使皇帝將她打入冷宮，後來又流落民間，只能與義子在破窯生活。

依據唱片資料來看，編號八〇三○三唱片的B面，正是〈破窯一調〉首次使用的情節，歌詞中李宸妃唱道：

哀家受苦睏破窯，三頓都無一頓燒。
順子有孝亦可惜，那無餓死在破窯。

唱片劇情中，李宸妃身處破窯唱出自己悲苦的命運，日後才被命名為〈破窯調〉，之後又有類似的曲調，為區分二者的不同，改名為〈破窯一調〉，迄今仍為歌仔戲班所使用。杜雲生也說道：

我的父親創作不少歌仔戲的「新調」，他創作的曲調都是屬於比較悲哀的類別，這些曲調透過唱片發行而風行全島，有不少曲調就被「歌仔戲班」取去演唱，成為歌仔戲的一部分。

另外，在古倫美亞唱片擔任歌手的「愛愛」（簡月娥），也灌錄不少歌仔戲唱片，她回憶道：

當時歌仔戲唱片的劇本，大部分都是「加走先」所寫，他本

名陳玉安，是一流的寫作劇本人才，像《詹典嫂告御狀》、《李宸妃睏窯》等劇本都是他寫的。他編好劇本後就分角色，再拿給我們讀，大家讀熟後再來「合」（排戲）。

在「安歌」（在戲劇中對曲調的布局）部分，也是由陳玉安處理，他編好劇本後就會寫上曲調名稱。唱片的曲調，有不少都是蘇桐、陳秋霖等人創作，在此以前，歌仔戲大概只有〈七字仔調〉、〈哭調〉，〈七字仔調〉再分為〈正七字〉、〈七字仔哭〉；〈哭調〉也分為〈正哭調〉、〈艋舺哭〉、〈宜蘭哭〉、〈新哭調〉、〈臺南哭〉等。

蘇桐、陳秋霖的師父是陳石南，陳石南的「修行」很高深，另一位綽號「蚶先」（本名杜蚶）也是歌仔戲後場的先輩，

陳秋霖和蘇桐也拜他為師。陳石南及杜蚶都是「歌仔底」，我也曾經被杜蚶教過，他教學相當嚴格，而其「殼仔弦」拉得很好。當時陳秋霖等人還是「半桶師仔」而已，他寫出新曲再教我們歌手演唱，常常教錯而被我們指正，陳秋霖笑著說：「我就是教學嘛！是教順便學！」

從以上的記錄，可得知在一九三○年代，透過對於歌仔戲的曲調及劇目種類之創新，古倫美亞唱片的「新歌戲」唱片引領了潮流，當時開始錄製歌仔戲唱片時，已經有編劇陳玉安及第一代歌仔戲編曲家陳石南、杜蚶，他們更帶領徒弟陳秋霖、蘇桐等人進入歌仔戲編曲領域，日後，陳秋霖、蘇桐也涉獵臺語流行歌的作曲，並獲得相當的成就，絲毫不遜於研習西洋音樂出身

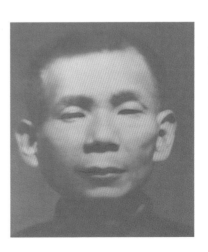

歌仔戲早期的「新曲」創作後場樂師杜蚶。（杜雲生提供）。

古倫美亞副標「黑利家」所發行的杜蚶獨奏唱片。

的作曲家鄧雨賢、姚讚福等人，成為新一代的流行歌作曲家。

（二）精裝版唱片：包裝上的創新

面對嚴酷的市場競爭，古倫美亞唱片並非一成不變，而是有所突破。由於歌仔戲唱片出版時，一齣戲目需要好幾張唱片才能容納，為讓消費者方便收納保存，古倫美亞唱片在出版的規劃上，特別花心思設計包裝副廠牌「紅利家」唱片，出版《審郭槐》和《詹典嫂告御狀》二套歌仔戲唱片。

《審郭槐》取自武俠小說《七俠五義》，以第十八回「奏沉痾仁宗認國母，宣密詔良相審郭槐」及第十九回「巧取供單郭槐受戮，明頒詔旨李後還宮」的劇情改編，這也是「狸貓換太子」奇案的下半部故事，承續《李臣妃（李宸妃）睏窯》唱片的劇情。內容描述劉貴妃擔心懷孕的李宸妃，日後會生下男嬰成為太子，因而吩咐太監郭槐以「狸貓」換取男嬰，並誣陷她生下妖孽，並將其所生之子殺害，幸虧宮女寇珠與總管太監陳琳不忍，便將男嬰帶出宮外，交由八賢王收養，日後宋真宗無子，以八賢王之子繼位，正是宋仁宗。宋仁宗為查出自己的身世，將當年涉案的太監郭槐交由包拯審理，起初郭槐堅不吐實，由謀士公孫策獻計，押郭槐到獄王廟，夜裡包拯扮成閻羅王，官兵假冒牛頭馬面，讓郭槐在閻羅殿受審，受到驚嚇的郭槐，最終坦承一切犯行。

《七俠五義》原名《三俠五義》，為中國清代咸豐年間（一八五〇年代）說書人石玉崑的口傳創作，後有人改編出版成章回小說。雖然小說的情節與真實歷史有所出入，但因劇情高潮迭起，連當時的京劇也將此故事情節加以改編，並搬上舞台演出。

古倫美亞副標「紅利家」唱片，出版《審郭槐》和《詹典嫂告御狀》二套歌仔戲唱片外盒封面。

古倫美亞唱片以副廠牌「紅利家」出版《審郭槐》歌仔戲唱片，分為上、下集包裝成盒，總共十一張唱片，錄音時間多達一小時二十分鐘，並由陳玉安編劇、林石南編曲，可說是「不惜成本」製作，而這樣的新劇本、新編曲，也為臺灣早期歌仔戲發展奠立基礎。

人才的發崛與培養

除了唱片內容的創新，人才的多寡及優劣也涉及唱片事業的成敗，古倫美亞唱片對於人才的選取、培育相當費心盡力。曾在古倫美亞文藝部工作的陳君玉，在提及臺語流行歌的發展時如此說道：

所以民二十三年（指一九三四年），我受聘到文藝部以後，多方設法把鄧雨賢拉入文藝部，與剛辭去牧師職務且有作

曲與趣的姚讚福共同擔任歌手的教習。除了他們再加上專屬的蘇桐，作曲陣容已見充實，於是栢野（正次郎）便計劃大規模灌錄臺語流行唱片。

歌手除專屬的純純（劉清香）之外，又聘到臺南的林是（氏）好，由桃園聘的青春美，又介紹來林月珠，男歌手則有尚在專賣局服務的王福。

作詞方面有林清月、李臨秋、吳得（應為「德」）貴、周若夢、蔡德音、廖漢臣（筆名「文瀾」）、陳君玉等人。

除了作詞的，這些人每天都集合在古倫美亞三樓的文藝部，一邊練習歌唱，一邊創作，經過半年多，新創作的詞曲不下數十支。新舊作加起來將近有一百首的流行歌，這段期間都由歌手分擔練習演唱，最後由黃經理率領東渡到東京古倫美

亞本公司錄音。

陳君玉描述的過程，就是古倫美亞第一次大規模錄製臺語流行歌的情況，他在文章中稱此時期為「形骸初具的時期」。換言之，此時的臺語流行歌發展已逐漸具有一定規模與形式。依據陳君玉的記錄，此次錄製的流行歌在市面上有幾首較為流行，包括《月夜愁》（唱片編號八〇二七四）、《望春風》（唱片編號八〇二八三）、《老青春》（唱片編號八〇二五〇）、《怪紳士》（唱片編號八〇二五〇）、《跳舞時代》（唱片編號八〇二七三）、《紅鶯之鳴》（唱片編號八〇二七三）等歌曲，依據這些歌曲的唱片編號，可推測是在一九三三年年底至一九三四年年初所發行。

古倫美亞唱片對於人才的培育，引進「專屬」制度。此制度是以每月固定薪資支付簽約人，愛愛（簡

月娥）曾經回憶道：

我在一九三四年五月底進入古倫美亞唱片，馬上就成為「專屬」歌手，每月薪水六十元，同時「登台」的禮服、制服都由公司提供，待遇相當不錯。當時古倫美亞的「專屬」歌手只有我和「純純」（劉清香），純純一個月可以領七十元，比我多十元。

除了薪水外，我也到「放送局」演唱歌曲，每月又多二十元的收入。當時我只有十六歲，每個月就可以賺八十元，而新莊郡的郡守每月的「月給」只有四十八元，我一個小女孩賺得比日本籍的郡守還要多許多，這件事也轟動整個新莊街，人們都在議論此事。

從愛愛（簡月娥）的回憶中，可見「專屬」歌手的收入頗豐。但其說法有些偏差，根據一九三四年出版的《臺灣總督府職員錄（昭和九年）》記錄，當時的新莊郡守為日本籍官員「金子辰太郎」，官階為六等六級，月薪並無註明多少錢，但他屬下日本籍的庶務課員月薪六十元，因此職等高於課員好幾級的「新莊郡守」職位，月薪不可能低於六十元，更不可能如同愛愛所言，只有四十八元。

雖然如此，愛愛（簡月娥）月薪六十元，比在公學校擔任「訓導」（正式教師）的臺灣人還要多，這對於剛出社會的年輕人來說，確實深具吸引力。以作曲家鄧雨賢來說，根據《臺灣總督府職員錄》的記錄，一九二八年他在臺北「大龍峒公學校」（現今大龍國小）擔任「訓導」，月薪有五十元，一九三一年到臺中地方法院擔任「雇員」，月薪還是五十元，但一九三三年他受聘於古倫美亞唱片擔任「專屬」作曲，月薪提高到七十元，每寫一首歌曲被採用並錄製唱片，還能多賺五元，薪水確實比當時的一般公務人員或老師還要高。

在「專屬」制度的保障下，古倫美亞唱片能募集更多人才，並且避免人才外流被其他唱片公司所用。

《臺灣總督府職員錄》在一九二八年的記錄中，鄧雨賢在臺北「大龍峒公學校」擔任「訓導」，月薪有五十元，而林郭氏玉蘭（藝名「雪蘭」）也是「訓導」，月薪為四十七元，她是歌手兼作曲家（知名作品為〈南京夜曲〉，目前已改名為〈南都夜曲〉），後來和鄧雨賢都進入古倫美亞。

古倫美亞唱片也從其他唱片公司挖掘人才，例如鄧雨賢曾在學校擔任老師，一九三一年到臺中地方法院擔任「雇員」，但不久即離職回臺北，卻回未到學校，反而加入文聲曲盤（唱片），發行臺語流行歌〈農家歌〉、〈夜裡思情郎〉及日語歌曲《大稻埕行進曲》等，受到古倫美亞唱片的重視，並與他簽約，成為「專屬」作曲家；愛愛（簡月娥）也是一樣，她原本是博友樂唱片的簽約歌手，卻因細故與老闆郭博容鬧翻，在古倫美亞唱片的力邀下，與原公司解約，然後加入古倫美亞唱片並成為「專屬」歌手。

除了制定「專屬」制度，給予固定月薪吸引人才加入之外，古倫美亞唱片也在其他方面提高歌手的身分地位，愛愛（簡月娥）就此曾說：以前的歌手比較樸實，公司要求也相當嚴格，穿著、打扮都

古倫美亞的社長栢野正次郎為了提升歌手的地位，對於衣著十分講究，每次回日本就會到「三越」等著名百貨公司，購買當地流行的服飾，並帶回臺灣讓我們上班時穿著。每當我們要從臺灣到日本錄音時，栢野社長都會製作每件六十或七十元的絲絨旗袍，讓我們穿去日本錄音，一件衣服的價錢就等於一般人三個月的工資。

從陳君玉與愛愛的回憶中，可見古倫美亞唱片以簽約方式（專屬制度）培育的人才，主要是作曲家與歌手。就目前資料來看，專屬的作曲家有鄧雨賢、姚讚福、蘇桐等人，歌手則有純純、愛愛、林氏好、林月珠、青春美、王福等人，然後由鄧雨賢、姚讚福擔任老師，教導歌手演唱技巧。

必須展現與眾不同的氣質。古倫美亞的社長栢野正次郎為

陳君玉說過，第一次大規模灌錄臺語流行歌（一九三四年）時，在臺灣古倫美亞三樓的「文藝部」（位於現今臺北市博愛路與衡陽街一帶）籌備和演練，正是因為有建立專屬制度，這群人才能放心地投入排演，在足夠的磨練與準備下，創作出新的臺語流行歌曲。

從一九三二年起，古倫美亞負責人栢野正次郎展現商業手腕，不但到處挖掘人才，鞏固公司在臺灣唱片界的領先地位，更推出流行歌與新歌戲，帶動臺灣唱片的發展，讓古倫美亞稱霸市場，成為難以撼動的基礎。然而，長江後浪推前浪，在商業競爭下，正所謂強中自有強中手，接下來稱霸臺灣唱片市場的古倫美亞，將遇見怎樣的對手？而臺灣的唱片市場又將有什麼變化？

第九章　挑戰者來了

一九二九年十二月十七日，臺北大稻埕多位臺灣商人合資組成「株式會社同榮商會」（簡稱「同榮商會」），地址設立於太平町三丁目（大約現今延平北路二段與南京西路口），主要經營「電氣工事設計」（例如電線配設）、「電氣機械」（例如電燈、電扇等），除此之外，同榮商會也是日本ビクター（Victor）蓄音器會社（日本勝利唱片）以及米國（美國）勝利唱片的特約店。

同榮商會的社長一職，起初由出身臺北士林的邱木擔任。邱木畢業於臺灣總督府國語學校，曾經擔任公學校老師及士林庄協議會員，在他的號召下，同榮商會開始營業，販賣唱片也是其中項目。除了邱木之外，這家商會還有一位重要股東，就是臺北大稻埕茶商郭博容。

郭博容出生於一八九五年，是大稻埕知名茶商郭春秧的姪兒。郭家發跡於東南亞，在清代末期，郭春秧與叔父郭河東到南洋做生意，並將臺灣生產的包種茶，出口到荷屬爪哇（印尼）、新加坡等地，其家

一九三四年出版的《臺灣人士誌》中，介紹郭博容的背景及家世。

族在南洋各地及中國廈門、上海開設商號，在臺灣則以「錦茂茶行」為主，郭博容為郭河東之孫，在一九二〇年代，他擔任「錦茂茶行」總經理，二十多歲已是雄霸一方的商界人士。

郭博容除了經營家傳的茶葉生意外，對新興流行文化很感興趣，一九三二年時，他在大稻埕開設「カフエー孔雀」（孔雀咖啡廳）聞名一時，一九三四年又擔任同榮商會社長。一九三四年四月二十九日，《臺灣日日新報》有一則報導，標題為〈蓄音機流行，唱片盛製，多自內地移入〉，其中提及：

島內近年來，蓄音機大流行，中上之家或地方公共團體，用之者眾，而商人尤多，以招顧客。即有娛樂用，有商業用，有語學用，市內太平町共榮商會（應為「同榮商會」之誤）趁此機會，特派能手十數人，前往京阪著名工廠，學製臺灣最新流行唱片，凡數十日，去（上月）二十九日已歸臺，目下正與各地大賣元（經銷商）交涉擴張，希望商人尚可與其接洽，以圖一般普及云。

1932年，郭博容在臺北太平町開設「カフエー孔雀」，「カフエー」為法文中「Café」，翻譯成日文外來語。此為贈送顧客的火柴盒外包裝，當時稱為「火花」。

蓄音機流行
唱片盛製
多自內地移入

島內近年來。蓄音機大流行。中上之家。或地方公共團體。用之者尤多。以招顧客。即有娛樂用。有商業用。有語學用。市內太平町共榮商會。樂此機會。特派能手十數名。前往京阪著名工場。學製臺灣最新流行唱片。凡數十日。去廿七日已歸臺。目下正與各地大賣元。尚可與之接洽。以圖一般普及云。

《臺灣日日新報》有關〈蓄音機流行，唱片盛製，多自內地移入〉報導，內容提及同榮商會有意進入唱片市場。

此時，同榮商會的社長已由郭博容擔任，他在商會內成立「博友樂唱片股份公司」。郭博容為何想要錄製臺灣唱片販賣呢？因為一九三二年四月〈桃花泣血記〉唱片轟動後，興起一股錄製唱片的風潮，一九三三年二月，栢野正次郎以十五萬元為資本登記成立「臺灣コロムビア販賣株式會社」（臺灣古倫美亞），稱霸臺灣唱片市場，

隨後也有多家唱片公司成立，想要瓜分新興的唱片市場，搶奪這塊「大餅」，而郭博容的博友樂唱片，正是其中之一。

虎視眈眈的「挑戰者」

古倫美亞唱片的臺語流行歌、歌仔戲等唱片，創下銷售佳績後，其他唱片公司如雨後春筍般，在一九三○年代紛紛設立，並開始製作歌仔戲、臺語流行歌、笑科（笑話）、南北管、勸世歌等唱片，甚至有「新劇」（現代劇）的產生。

當時臺灣的唱片公司大小不一、良莠不齊，存續期間也大多不長，有些公司只發行一、二回就結束營業，唱片根本不具「能見度」。但在一九三○年代，這些唱片公司的主事者看見古倫美亞的興起，也發覺到唱片工業已經在臺灣奠定，因

汪思明是知名的歌仔戲及勸世歌藝人，這是他於一九六○年代的照片。（汪碧玉提供）

此想要趁勢加入，甚至有意挑戰古倫美亞唱片的「霸權」地位，現依其成立的年代，整理如下：

（一）鶴標唱片（Tsuru，負責人汪思明）

鶴標唱片的「母公司」為日本朝日蓄音器株式會社，該公司成立於一九二五年，以飛鶴為商標，在一九三○年來臺灣設立據點，但當時臺灣人將其商標稱為「鶴標」，因此在臺灣的公司名稱也稱為「鶴標唱片」，並以漢字印在唱片標籤上，與日本母公司的標籤一樣，直接寫「TSURU」。

鶴標唱片出版不少南北管音樂及歌仔戲唱片，也有少數的臺語流行歌唱片。實際負責人汪思明為民謠歌手，也是早期的歌仔戲藝人，他於一九二六年加入日蓄唱片公司，灌錄歌仔戲唱片。

在鶴標唱片公司中，他也自編、自彈、自唱民謠並灌錄「勸世歌」

鶴標唱片發行的《烏貓烏犬俗歌》。

唱片，最有名的是〈烏貓烏犬俗歌〉，歌曲內容是將當時穿著新潮、行為大膽的青年男女在公園約會等情況，編寫嘲諷的歌詞，獲得大眾的喜愛，汪思明的名氣也跟著水漲船高。

而鶴標唱片較為特殊之處，則是發行不少南管唱片，這些南管唱片的演奏樂團，以彰化鹿港的「遏雲齋」為主。「遏雲齋」位於鹿港北頭「郭厝」目前仍弦音不輟，一八八五年由郭來龍發起，陳貢接任館主後，才為曲館正式命名為「遏雲齋」，取自中國唐代《樂府雜錄》書中提及「氣」對歌唱的重要性，有一句「遏雲響谷之妙」。遏雲齋目前仍持續各種演練與演出活動，根據該網站記載：

遏雲齋曾經有過光輝的歷史，大約在民國二十年（一九三〇年代）左右，郭來龍、陳貢、

萬良、黃生、施碟（阿樓）、「水晶千梅」等人，曾經到日本錄製南管唱片。

遏雲齋網站上的內容，應該就是一九三一年古倫美亞唱片灌錄的南管唱片，以及鶴標唱片灌錄的二十多張南管唱片。根據目前發現的鶴標唱片標籤來看，當時主唱者為「鹿港阿樓」、「阿梅」，郭龍演

奏「二弦」、陳貢彈奏「琵琶」、萬良吹奏「簫」、黃生則拉「三弦」。唱片標籤上的文字記錄，雖與遏雲

鶴標發行的南管唱片，由鹿港「遏雲齋」錄製，並由「鹿港阿樓」、「鹿港阿梅」主唱。

鶴標發行的流行歌〈愛玉自嘆〉及歌單。（徐登芳提供）

齋網站上提到的人名有些出入，例如郭來龍為「郭龍」，水晶干梅為「阿梅」（施阿梅），而「鹿港阿樓」為在唱片上登記為「施可樓」，與過雲齋網站上所記錄不同名。

鶴標唱片以發行臺灣傳統戲曲唱片為主，較少涉及臺語流行歌，以目前發現的唱片來說，唱片標籤上標示的流行歌，只有〈愛玉自嘆〉、〈紫菜歌〉、〈彩樓配〉、〈喜成雙〉等，分析曲調及歌詞內容，都是偏向傳統民歌或歌仔戲。

（二）陳英芳商行（羊標唱片、奧姬唱片）

陳英芳為臺北大稻埕商人，一九三一年在臺北「太平町」（現今大同區延平北路一段至三段）設立「合資會社陳英芳商行」，並設立「蓄音器部」，代理古倫美亞的「鷹標」唱片。根據一九三三年發刊的《臺灣會社銀行錄》記載，該商行資本額只有二千元，販售各類留聲機及唱片，並代理中國的大中華及新月唱片。

一九三二年，陳英芳商行自創「羊標」唱片發行，主要以歌仔戲、笑科、勸世歌為主。後來羊標唱片發行三回後停止，改以「Okeh」（奧姬）商標發行唱片，該公司在中部地區的總代理則是臺中大正町的「趙氏蓄音器商會」（後改名為「大宗公司」，負責人為趙水木）。

奧姬唱片創立之初，找來陳玉安等人負責編寫歌仔戲劇本，也發行相當數量歌仔戲唱片；此外，離開古倫美亞唱片的作曲家姚讚福，也

一九三三年《臺灣會社銀行錄》中對於「陳芳英商行」的記載。

羊標唱片之廣告（右）：奧姬（Okeh）唱片之廣告（左）。

曾於一九三三年來到奧姬唱片，發行〈風微微〉、〈新婚旅行〉、〈月兒歌〉〈童謠〉、〈遊子吟〉、〈暴雨梨花〉等歌曲。一九三三年十月，《臺灣新民報》刊載一篇文章〈唱片界的光輝—OK唱片〉，內容指出：

大稻埕向來缺乏娛樂場所，但陳英芳在太平町三丁目開設合資會社陳英芳商會。開幕以來，發行國產唱片業績很好，而且不論臺北的發行狀況，在臺灣島內已相當普及，目前發行四回，第一回三萬片，第二回四萬片，第三回五萬片，第四回有六萬五千片。三個月前該會社還有男女歌手四十多名在練唱，近來已前往日本內地錄音。

雖然報紙刊載唱片銷售量增加，但仍不敵資本雄厚的大公司，

一九三五年時，因經營困難被日東蓄音器株式會社合併，唱片版權全部轉移，部分唱片曾由日東唱片再度發行。

奧姬（Okeh）唱片發行的歌仔戲。（徐登芳提供）

（三）文聲唱片

文聲唱片（文聲曲盤公司）是臺灣資本設立的在地公司，一九三二年設立於臺北市「日新町」（現今臺北市大同區甘州街、華亭街、重慶北路一段與二段一帶），負責人為江添壽，委託日本「帝國蓄音器商會」（日語為「テイチク」，英文為「TEICHIKU」）製作唱片，並以

文聲唱片於一九三三年時在《臺灣新民報》刊登的廣告。

本日新譜全島一齊發賣

文聲曲盤公司

其標籤發行臺灣的各類音樂唱片。

依目前的資料來看，江添壽是一位多才多藝的公司負責人，推測他可能是傳統藝人出身，不但能演奏、作詞，更能親自演唱。文聲唱片最大的「亮點」在於挖掘出新一代臺語流行歌作曲家鄧雨賢。鄧雨賢於一九二五年畢業於臺北師範學校，後來在臺北日新公學校擔任老師，卻一心想要創作音樂，曾放棄教職前往日本學習，之後又在臺中地方法院服務。

鄧雨賢加入後，一九三二年錄製日語歌曲《大稻埕行進曲》及臺語流行歌《夜裡思情郎》、《十二步珠淚》、〈挽茶歌〉、〈農家歌〉、〈秋夜懷人〉等。其中〈夜裡思情郎〉與〈農家歌〉二首歌曲，是由江添壽本人演唱。鄧雨賢在文聲唱片的優異表現，讓古倫美亞唱片看中其潛力，因此高薪「挖角」。

除了流行歌，文聲唱片也錄製不

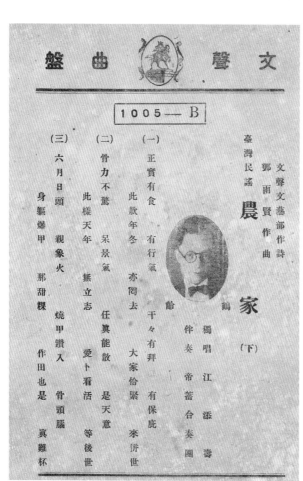

文聲曲盤

1005—B

臺灣民謠

文聲文藝部作詩
鄧雨賢作曲

農家（下）

鶴齡

獨唱　江添壽
伴奏　帝蓄合奏團

（一）
正實有食　有行氣　千千有拜　有保庇
此款年冬　亦冏去　大家恰緊　來併世

（二）
骨力不驚　呆景氣　任真能散　是天意
此樣天年　無立志　愛卜看活　等後世

（三）
六月日頭　親象火　燒甲鑽入　骨頭腦
身軀爆甲　那甜粿　作田也是　真難杯

文聲唱片以「帝蓄」（TEICHIKU）為商標發行的流行歌與「文化劇」（歌仔戲）唱片及歌軍。（徐登芳、林良哲提供）

少傳統戲曲，更推出「文化劇」唱片。然而，這批唱片雖以「文化」做包裝，內容卻是道道地地的歌仔戲，陳君玉在評判歌仔戲與流行歌的區別時，曾如此說道：

文聲唱片的〈三伯遊西湖〉雖是該社的代表作，頗受歡迎，可是那首歌完全是歌仔戲的歌詞結構，並且是舊歌仔調，任何人聽決不會認為它是流行歌。

雖然如此，但文聲唱片的〈三伯遊西湖〉卻相當受到歡迎。該劇由知名「歌仔先」梁松林編詞，江添壽作曲，由梁松林、江鶴齡、幼緻、秀英等人演唱，銷路不錯，但正如陳君玉所言，這應該算是歌仔戲唱片。

（四）博友樂唱片

博友樂唱片於一九三四年由郭

博容設立，聘請陳君玉到文藝部工作。一九三四年四月二十九日《臺灣日日新報》的〈蓄音機流行，唱片盛製，多自內地移入〉報導中，得知博友樂唱片當年三月派歌手及樂師到日本錄音，灌製臺語唱片，包括流行歌、新劇、笑話、歌仔戲等。

一九三四年七月，博友樂唱片在臺灣文藝協會發行的雜誌《先發部隊》刊登「第一回出品目錄」廣告，其中由李臨秋作詞、邱再福作曲的臺語流行歌〈人道〉，一推出即轟

博友樂唱片於一九三四年七月，在臺灣文藝協會發行的雜誌《先發部隊》刊登「第一回出品目錄」廣告。

一九三四年剛進入博友樂唱片的「愛愛」，以本名「簡月娥」簽名（簡月娥提供）。愛愛進入唱片界所灌錄的第一首流行歌〈黃昏約〉。

動。此外，以「愛愛」為藝名的簡月娥剛出道時，就是加入博友樂唱片公司，並灌錄第一張流行歌唱片

〈黃昏約〉，也在第一回出品目錄中。根據她的回憶：

十六歲時，我進入「博友樂」，那時是一九三四年三月間。當時「博友樂」的歌手除了我之外，還有「青春美」、「春代」等人，但只有我簽約「專屬歌手」，進入公司不久，就到日本錄唱片，包括流行歌及歌仔戲。流行歌方面只有邱再福作曲的〈人道〉大為暢銷，演唱人是「青春美」。

歌仔戲方面則是《馬寡婦哭子》大為轟動，這套歌仔戲唱片是我錄音的；我也錄了一首〈黃昏約〉，這是我錄製的第一張臺語流行歌唱片。當時臺灣並沒有錄音設備，一定要到日本才能錄製唱片。

當時，「博友樂」公司老闆郭博容帶領我們一行人到日本京都錄製第一回的唱片，我們從基隆上船，坐了四天三夜的輪船才抵達神戶，再由神戶坐火車到東京，再由東京的錄音室協調不順利，才又改去京都錄音。

我成為專屬歌手後，必須做唱片宣傳的工作。當時臺北的「第一劇場」尚未興建，戲院只有大稻埕的「永樂座」，利用放映電影空檔的半小時，由我上台「打歌」演唱臺語流行歌，並為新發行的唱片做宣傳。

博友樂唱片第一回發行時，引進不少人才及新人，例如負責文藝部的作詞家陳君玉、新進作曲家邱再福、新人歌手簡月娥（愛愛）以及〈望春風〉的作詞家李臨秋等人，因此第一回發行的成績算是不錯，也引起市場的注目。

但後來博友樂唱片發生經營問

博友樂唱片所發行的流行歌、笑話及歌舞唱片。
（徐登芳、林良哲提供）

題，導致旗下歌手、作詞家及作曲家紛紛出走，人才無法留住。例如唯一的專屬歌手簡月娥（愛愛）於一九三四年五月底離開，跳槽到臺灣古倫美亞，而作詞家李臨秋也在一九三四年七月回到臺灣古倫美亞，最後連作曲家邱再福也離開。博友樂唱片在人才難覓下，

一九三五年五月間又發生一起抗議事件，根據當時報章的報導，博友樂唱片發行《內山查某》唱片，涉及諷刺「走水業者」（販賣水貨或舶來品），有五、六十人到老闆郭博容開設的「孔雀咖啡店」抗議，最後雙方協議收回唱片。

或許就是在人才流失及發行唱片引發的爭議下，博友樂唱片於一九三五年結束營業，將版權賣給日東唱片。

（五）泰平唱片（Taihe）

一九三二年五月，泰平唱片的母

公司，日本兵庫縣「太平蓄音器株式會社」在臺北本町設立據點，為「太平蓄音器會社臺灣配給所」，做為臺灣總代理店。第一回出唱片時，就以臺灣音樂為主，包括流行歌、勸世歌及戲曲唱片，並於《臺灣日日新報》刊登廣告「新曲盤出現了」，宣傳即將發行的唱片。

一九三三年六月，泰平唱片合併新高唱片、擴增業務，當時還在《臺灣新民報》刊登廣告。值得一提的是，泰平唱片的母公司雖是日資，但文藝部的負責人為文化、社運界人士趙櫪馬。趙櫪馬本名趙啟明，思想先進，他進入泰平唱片之後，

一九一二年出生於臺南，一九二九年七月參加「赤崁勞働青年會」，發起「反對中元普渡」運動，為人

泰平唱片於一九三四年七月刊登之廣告。

泰平唱片發行的流行歌〈教學仔先〉，由楊守愚作詞。

以實際行動支持臺灣新文學運動的相關雜誌，一九三四年七月在臺灣文藝協會發行的雜誌《先發部隊》創刊時，更刊登廣告慶祝創刊，並撰寫歌曲及出版唱片加以支持。在《先發部隊》雜誌上，刊載了一首蔡德音的新詩〈先發部隊〉，然後泰平唱片就出版〈先發部隊〉歌舞唱片。

趙櫪馬除了在文學雜誌刊登廣告外，更找來當時臺灣文化界人士加入臺語流行歌的作詞工作，尤其是參與新文學運動與臺灣話文運動

者。以目前的資料來看，除了趙櫪馬之外，還有黃得時、陳君玉、蔡德音、楊守愚、黃石輝等人，其中黃得時作詞、朱火生作曲的〈美麗島〉唱片，因描寫臺灣風光而傳唱至今；出身於彰化的楊守愚也以擔任私塾教師的經驗，寫了一首臺語歌曲〈教學仔先〉，歌詞相當有趣：

開嘴詩云甲子曰，之乎也者一大拖，束脩六票連紅包，教學仔先真硬頭。

有牌著愛去加鋪，無牌又驚無頭路，有牌著煩無又苦，教學仔仙面烏烏。

落衰做到教學先，一世人著拖屢連，學生教到一大遍，一年賺無幾個仙。

楊守愚於日治時期在彰化市開設私塾維生，他的日記中，經常記載教學的無奈與不甘，甚至是學生的不受管教以及其父兄的勢利嘴臉，〈教學仔先〉的歌詞應是他本人的寫照，其中第三段第一句「有牌著愛去加鋪」，是指一九二二年後，日本政府要求「書房義塾」的教師必須通過「書房教員檢定」考試，才能取得資格開設書房，之後還要定期參與由各州廳政府舉辦的「書房教員講習會」，歌詞中的「有牌著煩無又苦」的「牌」，是指通過「書房教員檢定」才能獲得設立許可。

而泰平唱片的銷售量到底如何？

林氏好原本是臺灣古倫美亞的「專屬歌手」，後來跳槽到泰平唱片，一九三四年十二月間接受《臺灣新民報》專訪，她曾說道：

比以前（指她在臺灣古倫美亞時期）好多了，如目下的〈紗窗內〉、〈月下搖船〉都是少見的大好評，發賣數量或許超過〈紅鶯之鳴〉（古倫美亞發行的唱片）以上，也未可知。

林氏好在臺灣古倫美亞唱片期間，灌錄唱片銷售最好的是〈紅鶯之鳴〉，她說銷量約一、二萬片，但後來〈紗窗內〉、〈月下搖船〉銷量是否高於〈紅鶯之鳴〉？目前並未找到統計數據。不過在流行歌方面，泰平唱片發行超過八十首，卻少有達到流行程度的唱片。換言之，泰平唱片對於臺語流行歌市場止。

投注不少心血，但卻無法取得領先地位。

雖然如此，泰平唱片製作、發行的產品卻有其特色，不同於當時市場主流，並展現出社會寫實與對底層人民的關懷，以致於有三張唱片遭政府宣布禁止發售。第一張是一九三二年發行的唱片〈烏貓烏狗〉，內容涉及年輕男女的交往，被認為有「猥褻」的成分，日本政府以「違反公眾良俗」為由加以禁止；第二張是一九三三年發行的勸世歌唱片〈時局解說─肉彈三勇士〉（汪思明作詞、作曲並演唱），內容描述當時在上海事變中犧牲的三位日本軍人，但被認為是歌詞涉及侮辱日本軍方，而遭到查禁的命運；第三張為一九三四年出版的〈街頭的流浪〉臺語流行歌唱片，因涉及描述失業的情況，日本官方認為「歌詞不穩」被以查禁歌單方式禁止。至於這三張唱片的詳細內容，

將在後續的章節中介紹。

（六）其他唱片公司

除了上述唱片公司的設立之外，還有不少資本一九三○年代初期，或發行量較小的唱片公司成立，帶動了臺灣唱片工業的興盛，並培育新一代的作曲、作詞及歌手。

這些小資本的公司在面對擁有雄厚資本的古倫美亞、勝利、日東等公司時，不論在製作技術、人才及銷售管道等各方面都遠遠不如，因此發片幾次後就退出市場競爭行列。由於這些唱片公司的發行量甚少，留存至今更加難得，計有新高唱片（一九三二年成立）、三榮唱片（一九三五年成立）、金城唱片（一九三八年成立）、美樂唱片、高塔唱片、月虎唱片、思明唱片等。

在這些唱片公司中，以演唱勸世歌聞名的汪思明算是箇中翹楚。汪思明於一八九七年臺北出生，自小學唱歌仔戲等戲曲，擅長彈奏月

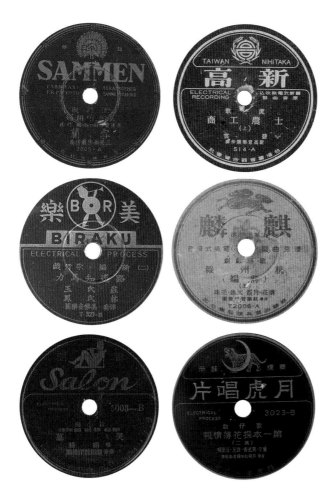

戰前臺灣有不少小型唱片公司，都發行臺灣傳統音樂、戲曲、流行歌等唱片。（徐登芳、林良哲提供）

琴、大廣弦與三弦，一九二〇年代先後在特許唱片、日蓄唱片等公司灌錄唱片，他不但擅長樂器，更能自編自唱，因此新唱片公司成立時，都會找他去錄音，後來更自創「思明」與「三榮」唱片，並編寫「歌仔冊」發行；戰後，他在電臺自彈自唱「勸世歌」，也受到觀眾的喜愛。

值得注意的是，三榮唱片和美樂唱片發行為數不少的客語唱片，是少數發行客語唱片的本土公司，而三榮唱片另外發行副標「三龍」，則以歌仔戲唱片為主。

古倫美亞的不敗傳奇

面對來自各方的挑戰，古倫美亞唱片不但網羅更多的人才，還增加新的產品因應市場需求，設立「副品牌」積極應戰，在資本雄厚、人才備齊及不斷創新，最後仍能矗立於臺灣唱片市場，立於「不敗」之地。

（一）網羅人才

本書第五章提及，古倫美亞唱片負責人栢野正次郎對於人才的發掘與培養，打造臺語流行歌市場以及擴大歌仔戲唱片的銷路，尤其是為

了「留住」好的人才，更以「專屬」制度高薪聘用，創造出古倫美亞唱片的輝煌時期。因此陳君玉曾說：

我受聘到文藝部後，多方設法把鄧雨賢拉入文藝部來，與剛剛離開牧師職務，而且有作曲興趣的姚讚福共同擔任歌手的老師。除了他們再加上專屬的蘇桐，作曲陣容已見充實，於是栢野（正次郎）便計劃大規模灌錄臺語流行唱片。

歌手除專屬的純純（劉清香）之外，又聘到臺南的林是（氏）好，由桃園聘的青春美，又介紹了林月珠，男歌手則有尚在專賣局服務的王福。

按照陳君玉的說法，一九三二年五月發行《桃花泣血記》唱片後，一九三三年五月配合中國電影《懺悔》及《倡門賢母》，由蘇桐完成任作曲工作，受到古倫美亞唱片的

〈懺悔的歌〉及〈倡門賢母的歌〉作曲並發行唱片。這二首歌曲是作曲家蘇桐「初露頭角」的作品，發行後「一鳴驚人」，成為繼〈桃花泣血記〉之後，所謂「臺灣第二、第三的流行歌」，而栢野正次郎發現臺語唱片市場已經擴展起來，一九三三年開始準備大規模錄製臺語流行歌，因此聘請陳君玉到文藝部，然後開始網羅人才。

首先在作曲方面，蘇桐已經在一九三三年之前，就在古倫美亞唱片工作，又從文聲唱片挖角鄧雨賢，另外新聘曾經擔任臺灣基督長老教會傳道師的姚讚福、青春美、林月珠，以及男歌手王福。

鄧雨賢一九二五年畢業於臺灣總督府臺北師範學校，起先在臺北日新公學校擔任教職，後來因對音樂有興趣，辭去教職並到日本學習作曲，一九三一年回臺之後，在臺中地方法院擔任通譯職務，一九三二年搬離臺中，來到臺北文聲唱片擔任作曲工作，受到古倫美亞唱片的

注目而聘為「專屬作曲」；而姚讚福一九三一年畢業於臺灣基督長老教會臺北神學校，受派到臺東池上「講義所」（現今池上長老教會）擔任傳道師，卻因生活艱巨、興趣不合與路途遙遠等因素，沒幾個月就辭職回臺北，一九三三年時，古倫美亞唱片正需要作曲人才，姚讚福因此成為其「專屬作曲」。

除了作曲之外，歌手的選拔也很重要，依據陳君玉的說法，純純好、青春美、林月珠，以及男歌手王福。

但根據目前出土的古倫美亞唱片總目錄來看，應該還有雪蘭（郭玉蘭）、玉葉、省三、福財（本名「鍾福財」），戰後以「矮仔財」為藝名，主演不少臺語電影）、張傳明（本名張永吉，原本為歌仔戲演員）等人，但主要歌曲的演唱還是以純

純、林氏好和青春美三人為主。到了一九三四年後，古倫美亞唱片開始挖角，愛愛從博友樂唱片跳槽，加入古倫美亞唱片的陣容。就此一過程，愛愛回憶道：

此時，正好是博友樂第一回唱片發行時，因為我是「專屬歌手」，要為唱片做宣傳工作，公司就選擇在臺北「永樂座」，利用放映電影的空檔休息時間，由我上台「打歌」，但演出時必須穿著正式禮服出場，老闆郭博容叫我自己花錢做禮服，但我覺得禮服的錢應該由公司負擔，就和他理論，沒想到郭博容認為我很好欺負而「吃人夠夠」，揚言要和我解約，我一聽很高興，立刻同意解約，隨後和古倫美亞唱片簽約。

愛愛加入後，古倫美亞唱片繼續挖掘新人，其中甚至還有日本女歌手。據愛愛的回憶，當時有一位藝名「靜韻」的日本人，也能唱臺語流行歌，〈河邊春夢〉就是由她演唱的，她本名為「靜江」，唱臺語流行歌時口音很重，咬字不清晰，因此〈河邊春夢〉這首歌曲在當時並不流行，戰後有人再度翻唱，才能流行全臺。

在作詞方面，除了陳君玉之外，還有林清月、李臨秋、吳德貴、蔡德音、廖漢臣（筆名「文瀾」）、周若夢等人。當時年僅二十初頭的李臨秋，寫下〈望春風〉歌詞，受到後世的肯定，傳唱迄今受到眾人喜愛，他的兒子李修鑑在〈我的父親李臨秋〉一文中，提及其父親對於歌詞寫作的看法，強調作品欲被社會大眾接受，除了「三分雅、七分俗」之外，更要體察社會脈動，真實傳達社會心聲，才能留芳百世、千古不墜。

除了李臨秋之外，一九三三年加入古倫美亞唱片的周添旺也是知名作詞家。周添旺原本在古倫美亞擔任職員，因緣際會下投入作詞工作，第一首作品〈月夜愁〉就受到肯定，奠定其創作基礎，之後又有〈雨夜花〉、〈河邊春夢〉等作品，也相當知名。

就在作曲家、作詞家及歌手等人才齊備下，古倫美亞發行的臺語流行歌唱片，不僅擴大唱片市場，締

Viva-tonal Columbia Gra-fonola
80312
流行歌曲
河邊春夢
（詞曲作）黎添旺明
唱 靜韻
古倫美亞樂班 奏樂

〈河邊春夢〉是由藝名「靜韻」的日本歌手所演唱的臺語流行歌。

造臺語流行歌的輝煌時期，更讓古倫美亞唱片穩固地位。

（二）新產品的誕生

除了臺語流行歌之外，古倫美亞唱片也沿襲日本蓄音器會社時期的傳統，錄製不少歌仔戲、南北管、京劇、客家採茶等傳統戲曲，以及笑話、相褒，為了因應市場開發及消費者的需求，又增加「新產品」，根據一九三八年發行的「古倫美亞、利家唱片總目錄」來看，可以區分如下：

1、新歌劇與新劇

新歌劇與日本明治末期（大約在一九〇〇年代）發展的「新劇」（しんげき）有所不同，後者是日本受歐洲近代演劇影響所產生的戲劇，相對於舊劇（指歌舞伎等）的區別，一九一〇年代臺灣也受到日本的影響，有人組織劇團並演出新劇。

一九二〇年代，「臺灣文化協會」成員為宣揚理念，組成劇團在臺灣各地演出的文化劇，也屬於新劇，劇情多是諷刺社會制度或激發民族意識的作用。古倫美亞唱片發行的「新歌劇」唱片則與新劇不同，以目前所知，大多是以已經發行並具「流行」程度的電影主題歌曲或流行歌曲為依據，再進行劇本編寫，在演出時穿插古倫美亞唱片發行的流行歌曲，其劇名包括《桃花泣血記》、《倡門賢母》、《紅鶯之鳴》、《雨夜花》、《望春風》、《月夜愁》等，這些都是古倫美亞唱片已經發行的流行歌曲所改編。

另外，古倫美亞唱片的副標「黑利家」也有「新劇」產品，其中賣得最好的是《運河奇案》。這套唱片有二張，內容描述一九二九年五月間臺南市的藝旦「金快」（陳氏快）與男子「吳海水」（吳皆利）因無法結成連理而相約跳入臺南運河輕生，此事在當時相當轟動，連報紙都刊出新聞，歌仔戲班也將此劇情改編，這套《運河奇案》唱片中，首先以旁白介紹故事背景，之後飾演女主角「金快」的演員陳述自身淪落煙花的經歷，並以歌仔戲的「吟詩調」演唱，這一套三張的唱片大多使用傳統曲調，與「新歌劇」唱片使用流行歌曲調有所不同。

〈運河奇案〉唱片。

2、影片說明

古倫美亞唱片的「新歌劇」內容部分取材於電影，例如《桃花泣血記》、《倡門賢母》等，可見這些影片在當時對臺灣社會的影響力。這些電影都屬於無聲的「默片」，影片在戲院上映時必須由「辨士」擔任解說工作，讓觀眾更能了解劇情發展，因此古倫美亞唱片也邀請「辨士」錄音，講解電影的故事內容。

以目前出土唱片來說，只有《可憐的閨女》一套二張的唱片屬於「影片說明」項目。這部電影為一九二五年中國明星影片公司出版，故事內容敘述一名騙子，以「英雄救美」的假戲誘騙一位富家小姐上當，拿錢資助還離家出走。這套唱片由當時擔任辨士的詹天馬以臺語講解，在一九三一年發行。

3、福州曲以及廣東曲

在創立初期，古倫美亞唱片只

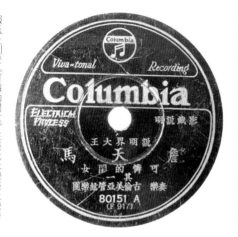

報紙上刊登《可憐的閨女》在臺北永樂座上映時，由詹天馬負責說明。《可憐的閨女》解說唱片。

在臺灣灌錄發行傳統戲曲，例如南北管、歌仔戲、京劇、客家採茶等，但隨著時代的發展，唱片市場必須開發新項目來增加銷售。這個時期，與臺灣鄰近的福建福州、廣東等地，因商業往來與人民遷移較易，在臺灣已有固定人口居住。

福州為中國福建省的省會，語言與臺灣不同，人民以「福州話」（閩東話）為主，廣東則地處嶺南，語言也和臺灣不同，說的是「廣東話」（粵語），因此其戲曲也和臺灣有所差異。古倫美亞唱片於一九三四年左右，開始發行廣東與福州音樂唱片，但數量並不多。

4、童謠

在唱片市場形成的初期，童謠為其中一項，以日本來說，從一九二○年代開始即有童謠唱片發行，市場反映不錯，而知名的作詞家野口雨晴在一九二四年發表童謠〈證誠寺の狸囃子〉，之後由作曲家中山晉平譜曲，於一九二九年由日本勝

利唱片發行，銷量相當好，因此在日本的唱片市場，童謠唱片的數量不少。

由於童謠唱片在日本具有相當市場，古倫美亞唱片在臺灣也灌錄臺語的童謠唱片，以目前來看，至少灌錄五張唱片、十首歌曲，但成效似乎不好，目前出土的數量不多。

（三）發展「副標」以區隔市場

面對新的唱片公司崛起以及市場競爭壓力，古倫美亞唱片必須有所因應，才能面對市場的變化。因此，古倫美亞唱片發行「副標」（副品牌），以不同價格的方式，做出市場區隔。

以一九三三年的各廠牌唱片來說，當時和古倫美亞處於競爭關係的泰平唱片每張只要一元，奧姬（Okeh）唱片一元二十錢，而古倫美亞唱片每片售價就要一元五十錢。這個價錢等於比泰平唱片

古倫美亞唱片發行的臺語童謠〈時鐘〉和〈小鳥在樹枝〉。（徐登芳提供）

貴百分之五十，比奧姬貴百分之二十五。在一九三三年時，古倫美亞唱片首度發行「利家」（Regal）商標唱片，以每片八十五錢的價格為區隔，以便搶奪較低價位的市場。

利家唱片最早發行黑色標籤，稱為「黑利家」，一九三四年又發行紅色標籤，稱為「紅利家」。在品質上，「紅利家」比「黑利家」還要好，價格上也比較貴。一九三八年時，古倫美亞唱片每張售價一元六十五錢，「紅利家」為一元二十錢，「黑利家」則是九十錢，在市場區隔下，古倫美亞唱片公司才能在價格上與同業競爭。

精益求精，取得領先

一九三〇年代，正是臺灣唱片市場大幅成長的時代，除了古倫美亞唱片一枝獨秀外，新加入的唱片

1933 年臺灣各廠牌唱片價格（整理自《臺灣新民報》廣告）

唱片	價格	備註
古倫美亞	一元五十錢	
高亭	一元五十錢	中國進口唱片
奧姬	一元二十錢	
利家（黑標）	八十五錢	古倫美亞副標
泰平（金標）	一元	
泰平（黑標）	八十錢	
美樂	九十錢	
麒麟	一元	泰平副標

公司也相繼崛起，讓整個唱片市場產生競爭，進一步加速市場的「成熟」，也增加了消費者的選擇性。面對市場的變化，古倫美亞唱片資金雄厚，因此在吸收人才、拓展商品多樣性上，都較其他唱片公司具有優勢，此外更擁有母公司的資源，錄音及品質都較其他競爭者優異，因而贏得消費者的信賴與支持。古倫美亞唱片在唱片技術上的

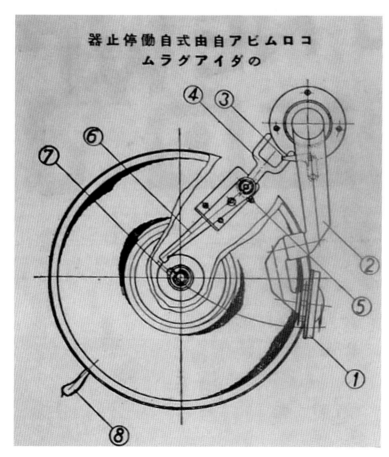

古倫美亞唱片在月刊上對於「自動停止器」原理之介紹。

發展，更是不容小覷，其中「自動停止裝置」的發明，即是一例。

所謂「自動停止裝置」為留聲機上的特有設備，以往留聲機播放唱片的方式，是藉由唱針在唱片細微的溝紋上移動，這些溝紋會形成向心螺旋，唱針循軌移動時，逐漸朝向唱片中心位置，如此聲音可持續播放，但唱片一直向中心移動，最後到了沒有溝紋之處，將會刮傷唱片的圓標造成破壞。為了解決這個問題，除了在製作唱片時設計可持續轉圈的溝紋之外，古倫美亞出廠的留聲機又有「自動停止裝置」，讓唱針抵達固定位置時，直接利用裝置牽動唱盤上的「剎車」，讓唱機停止轉動。

雖然「自動停止裝置」是留聲機上的小零件，卻是古倫美亞唱片精益求精的表現。二十世紀知名的現代主義建築師路德維希·密斯·凡德羅（Ludwig Mies van der Rohe）在評論自己的成就時，曾說：「魔鬼藏在細節裡」（Devils are in the details），誠然如此，古倫美亞唱片對於小細節的重視，讓其生產的留聲機更為與眾不同，日益精益求精的精神，也讓古倫美亞唱片在面對唱片市場上層出不窮的挑戰者時，能一一克服，維持領先的地位。

第十章
勝利的勝利

一九三四年五月二日，在臺灣總督府專賣局工作的王福向上級長官遞交一封「辭職願」（辭職書），內容說明自己因病而欲辭職，並附上一份醫生證明，證明病情為「神經衰弱症」，醫生建議他安靜治療。

王福的長官收到辭職書後，一直慰留他。畢竟王福是以技術人員身分進入專賣局，主要負責酒類的設備、器材，一九三三年他協助將「麥酒」（啤酒）納入專賣事宜，獲得專賣局頒發「賞金」予以表揚。

此時王福已在專賣局工作十二年，貢獻不少心力，因此長官希望

他繼續留任，甚至立即將他「升職」，從原來的「雇員」調為「技手」，最後在一九三四年五月二十一日離官」（技術員），月薪也從六十五元提高到七十五元。但王福仍決定離開，為何王福要堅辭專賣局的工作？他當時專賣局的工作收入穩定，最後在一九三四年五月二十一日離職，領取八十五元的「離職賞金」。

王福自書的履歷表，寫明他出生於明治三十九年（一九〇六年）。王福就醫後醫生開立「神經衰弱症」證明，他據此向專賣局申請辭職。（王一山提供）

真的有「神經衰弱症」嗎？事隔近九十年，已難以追查原因，但依據後續發展，得知王福離職後立刻加入日本ビクター（Victor）蓄音器會社（日本勝利唱片）臺北營業所，擔任流行歌歌手並搭船到日本錄音，絲毫沒有「神經衰弱症」的情況。一九三四年年中，勝利唱片推出〈春風〉一曲，即是由王福擔任演唱，之後又演唱〈思酒〉、〈無奈何〉、〈同甘苦〉、〈黎明〉等臺語歌曲。

一九三五年，王福接下勝利唱片「文藝部長」一職。他重用陳達儒、姚讚福、陳秋霖、蘇桐等詞曲創作

王福剛進入勝利唱片的照片，以及他所灌錄的流行歌曲〈黎明〉、〈春風〉唱片。（徐登芳提供）

者，還從歌仔戲班與酒家發掘秀鑾、根根、牽治、岡市等歌手，發行不少膾炙人口的流行歌曲。王福從專賣局辭職「轉業」進入臺灣的唱片界，他的新事業也獲得成功。王福的「轉業」成功，也是勝利唱片的「轉型」成功。

勝利的轉型

一九三五年二月六日，日本ビクター（Victor）（日本勝利唱片）臺北營業所在《臺灣日日新報》刊登一則廣告，公開募集「臺灣語」（臺語）歌詞。此廣告顯示日本勝利唱片有意跨足臺語流行歌唱片市場，廣告內容如下：

一、歌題隨意，歌體為流行歌。
二、入選者備有薄謝，另函通知。
三、不限期日。

四、投稿處：臺北市本町一丁目
「日本ビクター─蓄音器會社
文藝部」收。

勝利唱片刊登這則廣告之前，曾在一九三四年發行臺語流行歌唱片，但銷量不佳。這次公開募集的活動，應是針對當時臺灣唱片市場的霸主古倫美亞，冀望能開拓臺灣的唱片市場，打破由古倫美亞壟斷的局面。

一九三○年代初期，古倫美亞面臨眾多唱片公司的競爭，卻能靠著雄厚的資金、優秀的人才與完善的銷售管道脫穎而出，贏得霸主地位，但同樣具有雄厚資本的勝利唱片有備而來，無異是古倫美亞的新挑戰。因為兩家公司都是「跨國」企業，不論在歐美或日本，兩家公司不但處於競爭地位，而且是對方最大的「敵手」。

（一）在日本本土的競爭

一九二○年代中期，Victor（勝利唱片）和 Columbia（哥倫比亞唱片）是世界屬一屬二的品牌大廠，在各國都設有分公司，不但在唱片、留聲機市場上相互競爭，而且在東亞的日本也相互競爭。一九二七年，勝利唱片先在日本橫濱設立「日本ビクター」（日本勝利唱片）；同年，「美國コロムビア」和日本蓄音器商會合作，在一九二八年又設立「日本コロムビア」（日本古倫美亞），日蓄商會被納入其中，並承續其原有的組織架構。

在日本的唱片市場，勝利和古倫美亞的競爭是有目共睹的，人才的選拔更是相當用心。以日語流行歌為例，勝利唱片在一九二九年發行電影主題歌〈東京行進曲〉，搭配電影播放在全日本造成轟動，成為當時最知名的流行歌曲，此歌曲由中山晉平作曲、西条八十作詞，由

西条八十（左）與中山晉平（右），1931 年攝於熱海。

1950 年代的中山晉平。

於深受大眾喜愛，一時間可說「唱遍」全日本。

〈東京行進曲〉的作曲家中山晉平出生於一八八七年，師範學校畢業後，他在小學校擔任老師，但他對音樂充滿興趣，因此辭去教職就讀「東京音樂學校」，一九一二年畢業後再度成為音樂老師，並從事歌曲創作。一九一四年，他開始參與唱片製作，寫出不少受歡迎的新民謠、童謠等，他在勝利唱片進入日本之時，即成為其「專屬」（簽約）作曲，其作品曲風被稱為「晉平節（節奏）」。

勝利唱片得知中山晉平的才能，在〈東京行進曲〉發行時，甚至給予「版稅」（日文稍為「印稅」），依據唱片的銷售數量，讓中山晉平抽取一定比率的金額。根據倉田喜弘在《日本レコード文化史》（一九七九年由東京書籍株式會社發行）一書記載，中山晉平在〈東京行進曲〉發行三個月後，即收到七千元版稅，而當時一般人月薪在三十元上下，因此中山晉平的三個月版稅收入，可說相當豐厚。

另外在古倫美亞唱片，最知名的作曲家當屬古賀政男。古賀政男出生於一九○四年，早年學習曼陀林琴（Mandolin），其作曲才能先被勝利唱片發掘，一九三一年一月發行由古賀政男作詞、作詞的〈影を慕いて〉（思慕的形影），唱片銷售不佳，因此他離開勝利唱片，並成為古倫美亞的「專屬」作曲，與歌手藤山一郎合作，一九三一年九月發行三首流行歌曲，分別是〈酒は淚か溜息か〉（酒是眼淚還是嘆息）、〈丘を越えて〉（越過山丘）及〈影を慕いて〉（思慕的形影），都獲得極佳的好評，也奠定古賀政男在流行歌壇的地位。古賀政男的曲調被譽為「古賀メロディー（旋律）」，風靡全日本。

從中山晉平和古賀政男的發跡過程來看，唱片公司對於發掘人才必須相當重視。這種情況也在臺灣發生，尤其是當時處於劣勢的勝利唱片，在面對古倫美亞的商業競爭下，必須羅網人才，才能與其平起平坐。因此，勝利唱片在臺灣發展，也必須將人才的吸收列為首要任務。

1950 年的古賀政男

（二）處於劣勢的勝利唱片

勝利與古倫美亞二大唱片公司相繼在日本設立據點，當時屬於日

本殖民地的臺灣，也成為其商業重點。一九三一年，日本古倫美亞以「新鷹標」商標，在臺灣錄製不少戲曲及流行歌唱片，更推動臺語流行歌的發展：一九三三年二月，原本在日蓄商會臺北出張所負責業務的栢野正次郎，以十五萬日圓為資本登記成立「臺灣コロムビア販賣株式會社」（臺灣古倫美亞）。

臺灣古倫美亞唱片設立後，栢野正次郎透過人才培育與商業發展，獨霸臺灣唱片市場。古倫美亞於一九三二年推出《桃花泣血記》等臺語流行歌唱片，獲得市場青睞，並開創臺語流行歌市場：到了一九三三年，古倫美亞大舉聘用作曲、作詞及歌手，除了鞏固新開創的流行歌市場，並積極錄製歌仔戲等不同類型唱片，拓展新的領域。古倫美亞唱片在臺灣的成功，勝利唱片卻無法追及。一九二八年，勝利唱片與臺北板橋的「日星商

會」簽下代理合約，一九三一年派員到臺北設立「出張所」，以直營方式在臺灣設立據點，但唱片銷售仍不見起色，因為該公司是以日本唱片為主，延續日本本土的發展模式，並未針對臺灣市場錄製當地消費者喜愛的歌曲或戲曲，因此銷量無法和古倫美亞相提並論。

由於古倫美亞在臺灣唱片市場取得獨霸的地位，一九三四年勝利唱片改弦更張、急起直追，重新調整臺灣的業務發展，在《臺灣日日新報》刊登廣告，公開募集「臺灣語」流行歌。值得觀察的是，調整策略的勝利唱片要如何急起直追？在勝利唱片的「威脅」之下，古倫美亞又是如何面對此一競爭？以這兩家公司在日本發展的過程來看，最主要在於人才的養成，因此勝利唱片也必須找到適當的人選來推動這項工作。

（三）張福興的加入

一九三四年間，勝利唱片找來音樂家張福興，聘用他擔任「文藝部長」一職。張福興是臺灣第一代到日本學習西洋音樂教育的人，一八八八年他出生於現今苗栗縣頭份鎮，總督府「國語學校」畢業後，一九○八年獲得推薦保送到「東京音樂學校」，一九一○年畢業。

值得注意的是，張福興與勝利唱片在日本的「專屬」作曲家中山晉平，都是「東京音樂學校」的畢業生，兩人年紀相若，而且都是先在學校教書一段時間後，因為對音樂

年輕時的張福興。

產生興趣，才會進入該校就讀。依據一九二六年發行的《東京音樂學校卒業生氏名錄》一書來看，兩人都畢業於「本科器樂部」，而張福興比中山晉平早兩年畢業。

張福興畢業回臺之後，任教於「臺灣總督府臺北師範學校」，一九二二年應總督府之邀，開始進行臺灣原住民音樂調查，並發表〈水社化蕃（日月潭邵族）杵音歌謠〉。此外，他也對臺灣漢族的音樂進行記錄、採譜，一九二四年自費發行《支那樂東西樂譜對照—女告狀》一書，就是以從中國傳來臺灣的京劇為研究對象，並將傳統工尺譜與西洋五線譜分別記錄。

張福興不但對於臺灣傳統音樂相當了解，也是最早從事田野調查的音樂家之一，他到勝利唱片任職之後，針對人才發掘及唱片發行，都有不同的策略方針，希望找到一條突破之路，讓勝利唱片在臺灣唱片市場上擁有一席之地。

張福興調查臺灣音樂之後，1924 年自費發行《支那樂東西樂譜對照—女告狀》。

策略：必勝的招式

勝利唱片有意進軍臺灣唱片市場，必須有得力的主導者，而這位主導者正是張福興，他於一九三四年年中左右進入勝利唱片，開始一連串的改革措施，對其後續的發展有二項貢獻。

（一）發掘人才

一張暢銷的唱片在製作之前，必須投注一定的人力與成本，尤其是作詞、作曲及歌手，因此張福興積極找尋新人才，才能壯大勝利唱片的陣營，並讓唱片受到歡迎。

剛開始時，張福興自己負責作曲，後來找上當時臺灣的京劇大師薛祖澤，寫了幾首流行歌，而他在臺北師範學校的學生陳清銀，也被找來擔任作曲工作；另外，原本在古倫美亞的作曲家姚讚福及歌仔戲藝師陳秋霖也跳槽過來，豐富了作曲工作。作詞方面起先找到知名「歌人醫師」林清月，以及任用一位當時才十九歲的年輕人陳達儒；而在歌手方面，原本在古倫美亞的王福及聲樂家柯明珠都加入陣容。

其中，姚讚福、陳達儒和陳秋霖，成為勝利唱片未來發展的支柱，而歌手王福繼張福興之後，成為勝利唱片的文藝部長，這四人的經歷簡介如下：

1、作詞家陳達儒

陳達儒一九一七年出生於艋舺（臺北市萬華區），他雖然只有「公學校」（小學）的學歷，但年輕時在私塾修習「漢文」（指三字經、百家姓以及四書、五經），當時的「漢文」都是以臺語教學，所以他對於傳統的漢文學及文雅的臺語詞彙，擁有一定程度的認識。

一九三五年，張福興主持勝利唱片文藝部，邀請「歌人醫師」林清月擔任歌詞創作和遴選工作，但因清月擔任歌詞創作和遴選工作，但因清月發行的唱片歌詞不合時宜，張福興想到鄰居陳達儒並不賣座，張福興想到鄰居陳達儒的漢文有一定的底子，邀請他擔任作詞，陳達儒當時只有十九歲，卻寫出〈重婚〉、〈女兒經〉、〈快樂〉、〈黃昏怨〉、〈怨恨〉等歌詞，流行歌唱片發表後大受歡迎，讓陳達儒踏入創作之路。

此後，勝利唱片出品的不少唱片都相當暢銷，這些歌詞幾乎都出自陳達儒的手筆，例如〈心酸酸〉、〈農村曲〉、〈我的青春〉、〈悲戀的酒杯〉、〈日日春〉、〈青春嶺〉、〈白牡丹〉等，成為當時勝利唱片的「台柱」。

2、作曲家姚讚福

姚讚福於一九〇八年出生於「牛罵頭」（臺中市清水區），父母皆是虔誠的基督徒，他從小在教會的環境成長，一九三一年畢業於長老

教會「臺北神學校」，專長為聲樂及鋼琴，曾短暫到臺東「新開園」（池上鄉）擔任傳道工作，文藝部並積極尋找人才，姚讚福隨即加入。在這家新公司中，姚讚福不斷有傑出歌曲問世，包括〈望春風〉、〈雨夜花〉等，讓姚讚福心生退意，離開古倫美亞，並轉赴奧姬（Okeh）唱片。

就在此時，張福興主持勝利唱片文藝部並積極尋找人才，姚讚福隨即加入。在這家新公司中，姚讚福

一九三三年的姚讚福。

發現年紀小他九歲的陳達儒，竟能寫出文雅又不失通俗的歌詞，而張福興也讓二人開始合作。陳達儒發現，姚讚福因基督教的成長背景，所以創作的歌曲和一般臺灣人熟悉的「氣味」不合，當然無法引起共鳴，就建議他創作必須具有「臺灣味」。

至於什麼是「臺灣味」？姚讚福想了許久都無法找到答案。有一天，他聽見窗外傳來歌仔戲的音樂，原來附近有歌仔戲班演出，他突然恍然大悟，沒錯！這就是「臺灣味」。

因此，姚讚福開始到戲台下看戲、聽戲，並採擷其樂譜，經過吸引、轉換之後，成為創作的泉源。

經過這番努力，姚讚福創作的〈心酸酸〉獲得市場好反應，據說賣得相當好，數量達到八萬片，成為日治時期賣得最好的臺語流行歌，甚至外銷到南洋（新加坡、馬來西亞、菲律賓），深受當地閩南

一九三三年加入古倫美亞唱片，並成為「專屬」作曲，但因作品不受青睞，而與他同時加入的鄧雨賢卻

語系的漢人喜愛，而姚讚福的獨特曲風，也被稱為「新式哭調」，甚至被歌仔戲班採用。

3、作曲家兼歌手王福

王福於一九〇六年出生於「大龍峒」（臺北市大同區），一九二三年畢業於「臺灣商工學校」（現今開南商工）工科的機械分科，隨後進入臺灣總督府專賣局任職雇員，主要工作是研發與維護製酒機械設備。

一九三三年時，王福因對於流行歌很感興趣，加入臺灣古倫美亞唱片擔任歌手，接受訓練後將前往日本錄音，卻因職務之故無法前往，因此失去發片的機會。隨後，他在專賣局因任職多年且表現良好，升任為「技手」（技術員），月薪高達七十元。

一九三四年五月王福以「神經衰弱症」，必須安靜修養為由，從專

賣局離職。但是他隨即加入勝利唱片，不但成為張福興的助手，協助處理唱片製作、發行等事務，更擔任作曲及歌手等工作。

4、作曲家陳秋霖

陳秋霖於一九一一年出生於「社子」（臺北市士林區），因喜愛傳統音樂，十七歲時即跟著戲班到處演出，啟蒙老師為「大舌軒仙」〈據「愛愛」回憶即為「陳石南」）。一九三三年，在老師帶領下，陳秋霖和同門師兄弟蘇桐進入臺灣古倫美亞，他不但擔任歌仔戲唱片錄製時的後場樂師，更負責創作新戲曲，編創新的「歌仔戲調」，用於歌仔戲唱片的錄音。

據陳秋霖回憶，他在古倫美亞唱片錄製歌仔戲時，曾多次遠赴日本，其間認識一位日籍老師，這位老師教他看譜、寫譜（指西洋樂譜），陳秋霖也試著寫流行歌。

一九三五年他轉至勝利唱片，在張福興的鼓勵下開始寫流行歌，陳秋霖有傳統音樂的底子，他創作的曲調符合張福興要求的「流行小曲」形式，並以一曲〈海邊風〉獲得成功，也成為陳秋霖從歌仔戲藝師轉入流行歌壇的契機。

（二）確立「流行小曲」與「流行歌」的發展模式

一九三四年，張福興進入勝利唱片，將自己採集的原住民音樂加以改編，發行〈臺灣日月潭杵音及蕃謠〉唱片，其後也以採錄的音樂改編為臺語流行歌〈路滑滑〉，並發行唱片。

張福興的加入，對勝利唱片而言是一個新的嘗試，他除了將舊有音樂改編為新歌曲之外，並大量運用「小曲」風格的歌曲。所謂「小曲」是指民間歌謠的曲調，具民族特色且簡短易學，可在數分鐘之內聽完，適合當時七十八轉唱片的載量，所以張福興開始嘗試以「小曲」創作臺語流行歌。而陳君玉在〈日據時期臺語流行歌概略〉一文中，提及此時勝利唱片第一次發行三十多首流行歌，其中寫道：

> 其中以流行小曲〈路滑滑〉、〈海邊風〉、〈夜來香〉及流行歌〈半夜調〉等四曲風靡全省，而且流行小曲已經壓倒以前不倫不類的小曲。

從陳君玉的說法中，可以看見張福興的唱片布局以「流行歌」、「小曲」並重，「流行歌」較接近古倫美亞發行的曲調，都以鋼琴、小提琴等西洋樂器伴奏；至於「流行小曲」（或稱為「新小曲」），則偏向傳統音樂，伴奏多以洞簫、揚琴等傳統樂器。

為顧及市場需求，張福利用唱

陳君玉認為勝利唱片推出的「小曲」唱片，撼動當時的臺灣唱片市場。此為他所推崇〈路滑滑〉、〈海邊風〉唱片。（徐登芳、林良哲提供）

片有「雙」的特性，製作時一面為「流行歌」，另一面則是「流行小曲」。以陳君玉提及當時有四首最流行的歌曲中，〈海邊風〉和〈半夜調〉為同一張唱片（編號為F1058），其中〈海邊風〉標示為「小曲」，〈半夜調〉則標示為「流行歌」。

以「流行歌」和「流行小曲」合為同一張唱片的發行模式，成為勝利唱片的特色，新形態的「流行小曲」更受到青睞，其中一首〈路滑滑〉非常成功，此歌曲被列為「流行小曲」，唱片標籤上載明作曲者為「張福興」，而且註明「編（曲）」，使得曲調的主要來源引起探討。鄭恆隆、郭麗娟合著《臺灣歌謠臉譜》一書中提及：

日本錄音兩次，在日本錄音時認識一位日籍老師，這位老師教他看譜、寫譜，陳秋霖也試著寫歌。一九三五年，受聘入勝利唱片，曲子寫好後，因自卑於本身只有國小學歷，不敢用自己的名字發表，所以這首〈路滑滑〉雖是陳秋霖所寫的第一首臺灣創作歌謠，掛的卻是張福興的名字。

不管如何，〈路滑滑〉是第一以「流行小曲」獲得成功的歌曲，也開啟了勝利唱片進入臺灣流行歌市場的第一步，

值得注意的是〈路滑滑〉這首歌，據陳秋霖生前自述，他任職於古倫美亞唱片時，一年到

改革：王福的策略

一九三四年，勝利唱片開始拓展臺灣市場，雖在張福興的協助下奠定基礎，但對於古倫美亞的「霸權」而言，勝利唱片並未能撼動。依陳

君玉的說法，只有〈路滑滑〉、〈海邊風〉、〈夜來香〉，〈半夜調〉造成轟動，帶動流行小曲的風潮，真正有影響力的「重量級」作品卻不見蹤影，直到張福興離職之後，才有〈日日春〉、〈白牡丹〉、〈窗邊小曲〉、〈我的青春〉、〈悲戀的酒杯〉、〈心酸酸〉、〈青春嶺〉、〈雙雁影〉等歌曲出爐，讓勝利唱片的銷售量直線上升。

張福興奠定勝利唱片臺語流行歌的基礎，他離職之後，由王福接手「文藝部長」一職，創造出勝利唱片好業績，足以和古倫美亞相抗衡。依據研究者林太崴的說法，這是「去張福興化」的成果！他在《玩樂老臺灣》一書中寫道：

王福上任時間應為一九三五年農曆年前後，他大幅度調整文藝部人事及發行業務。某方面來說，他上任後的動作可說是

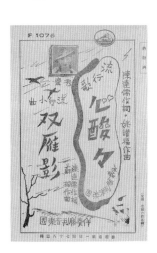

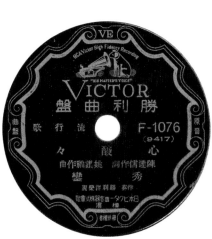

勝利唱片推出的流行歌，受到市場青睞，讓古倫美亞倍感威脅。（徐登芳、林良哲提供）

〈心酸酸〉據傳有八萬張的銷售量，成為日治時期銷路最好的唱片，此為其唱片圓標及歌單。（徐登芳、林良哲提供）

很有商業頭腦，也可說帶有某種殘酷，因為第一件事，就是進行「去張福興化」。

林太崴推測，勝利唱片於一九三五年二月六日在《臺灣日日新報》刊登一則公開募集「臺灣語」（臺語）歌詞廣告，即是王福上任之後的改革，但所謂「去張福興化」之推測，目前仍無直接證據，僅是作者個人意見。若依據陳君玉的說法，張福興於「民二十五年」（一九三六年）退出勝利唱片後，才有〈日日春〉、〈白牡丹〉、〈悲戀的酒杯〉、〈心酸酸〉、〈青春嶺〉等「重量級」歌曲出版。

依據林太崴的說法，張福興以「留日高知識分子」的角度，設定所謂的「臺灣音樂」，卻曲高和寡，而且張福興任用「歌人醫師」林清月選擇歌詞，當時二人都已四十多歲，但流行歌的聽眾多是年輕人，二人的認知與年輕世代有所差距，造成唱片出版後，流行程度不高。

在上述因素下，張福興在歌手的選擇上取用女聲樂家柯明珠，但她演唱的歌曲並未走紅，王福上任之後，柯明珠即退出，王福重用藝旦或歌仔戲班出身的歌手，卻能一戰成名，與古倫美亞相抗衡，甚至加以超越。

針對勝利唱片的歌手，目前所得的資料並不多，筆者曾經訪問「愛愛」（簡月娥），據她回憶說：

「狗標」（指勝利唱片）剛開始是由張福興擔任文藝部主任，都是找藝旦當歌手，像是「牽治」、「根根」，她們來唱〈海邊風〉之類的小曲，但是都沒有太出名。

除了原本為藝旦出身的「牽治」、「根根」之外，歌仔戲班出身的張永吉（又名「張傳明」）與妻子「下玉」也加入勝利唱片，再加上新進的歌手「秀鑾」、「鶯鶯」，連王福本人也繼續演唱歌曲，使得勝利唱片的陣容足以和古倫美亞匹敵。

在作詞家方面，原本不少歌詞是由林清月、趙櫪馬、楊松茂（楊守愚）、陳君玉等人所寫，文學氣息較為濃厚，後來王福主掌文藝部，重用新進作詞家陳達儒，其歌詞平易近人又具文學性，更重要的是，年輕的陳達儒寫出來的歌詞，較能反映年輕人的心聲，尤其是情愛相關的歌詞，更能打動年輕人的心。

其後，勝利唱片所發行的流行歌曲，幾乎有四分之三的歌詞都出自陳達儒之手。

在目前出土的勝利唱片歌單中，可見王福擔任文藝部長時，歌單設計不單調並增添許多插畫，讓原本應為唱片「附屬品」的歌單，仿佛有了「新生命」，變得鮮活起來。目前並無資料顯示，這些插畫是哪

F 1075

白牡丹　等君挽　希望惜花頭一層

無嫌早　無嫌慢　甘願給君插花瓶

啊！　甘願給君插花瓶

（三）

F 1075

桃花鄉　桃花鄉是戀愛城

滿面春風　双々合唱歌聲

春風吹入城　我的心肝　你的心肝

心肝按定　心肝按定　相愛相痛

永遠甜蜜　有妹有兄

啊！　桃花鄉是戀愛城

滿面春風　双々合唱歌聲

（B）

位藝術家的作品？但從熟練的筆法與構圖，可見勝利唱片之用心。

此外，一九三五年三月勝利唱片也推出「廉價」留聲機搶奪市場。當時的廣告標榜「最廉價的大眾蓄音器」，宣稱將高價位的「家庭用留聲機大幅降價，只賣三十五元，滿足民眾對於「聲音」的享受。

在王福的努力下，勝利唱片終能發行「重量級」的流行歌，因此陳君玉在〈日據時期臺語流行歌概

勝利唱片的歌單，插畫相當有質感。（徐登芳提供）

報紙所刊登的勝利唱片廣告，宣傳「三十五元」廉價留聲機。

略〉一文中寫道：

最堪注目的是幾年來稱霸流行歌市場的古倫美亞，從此一直走下坡，沒有轟動世人的作品出現。反之，勝利唱片則扶搖直上，占據古倫美亞流行歌的王座。

一九三四年十月，《臺灣時報》刊登一篇〈臺灣レコード界の展望〉（臺灣唱片界的展望），文章中說明勝利唱片在張福興擔任「學藝（文藝）部長」之後，開始聘用新人擔任歌手，終於錄製「第一回」唱片並開始販售，對於勝利唱片的發展有很大的期待，最後發展成古倫美亞和勝利二大陣營的對抗。

這篇文章發表於勝利唱片「第一回」發行之後，也就是在一九三四年十月。當時勝利唱片的銷量仍無法與古倫美亞一較高下，但該文仿佛是「預言」，經過一年後，勝利唱片果然直飛而上，在臺語流行歌的唱片市場上戰勝古倫美亞。

勝利唱片發行的歌曲中，最知名的當屬〈心酸酸〉一曲，正如前文所言，此歌曲的作曲家姚讚福曾經待過古倫美亞、奧姬（Okeh）等公司，其創作的歌曲無法獲得市場認同，直到〈心酸酸〉一曲走紅，才獲得肯定。而姚讚福的成功，同時也是勝利唱片的成功，因此陳君玉

說：「姚讚福至此才脫離讚美歌式的作風，如〈悲戀的酒杯〉、〈心酸酸〉那樣，唱起新式的哭調仔了。無疑他這一哭，竟哭得滿城風雨，全省到處哭著〈心酸酸〉呢。」

勝利唱片之廣告，強調「選曲盡善盡美，收音精益求精」。

主導拍攝電影《望春風》的吳錫洋。

chapter **11**

第十一章

掌聲響起，已是謝幕時

一九三六年十月，吳錫洋接任「第一映畫（電影）會社」社長一職，開始籌劃拍攝電影事業，希望製作優秀的本土電影，能與日本本國及中國上海一較高下。

講起吳錫洋的家世，可說是富商。吳錫洋的曾祖父陳澤栗原在中國廈門經商，認識了擔任英商「怡記洋行」（Elles & Co.）買辦的李春生，跟隨李春生到臺北大稻埕販賣木炭，供應茶商使用；陳澤栗之子陳天來即是吳錫洋的外祖父，他發現茶行有利可圖，於是一八九一年在臺北開設「錦記茶行」。

吳錫洋的父親吳培銓畢業於臺灣總督府國語學校，娶了陳天來的長女陳寶珠，結婚後生下長子吳錫洋。吳培銓為臺北知名米穀商，又投資運輸事業，一九二二年成立「新莊自動車商會」，事業跨足不同領域。

一九一七年，吳錫洋出生在臺北。他的外祖父陳天來於一九二三年投資興建臺北「永樂座」，為當時臺北最新式的劇院，上演京劇、歌仔戲及電影，一九三二年三月，上海電影《桃花泣血記》即在此上映，永樂座的辯士詹天馬和王雲峰

也分別作詞、作曲，寫出同名的臺語流行歌，古倫美亞唱片發行之後，轟動一時。

一九三五年，陳天來又投資興建「第一劇場」，社長為其長子陳清波。第一劇場的建物與內部裝設十分考究，戲院舞台寬闊，三層樓的座位，可容納近二千人，劇場內部二、三樓為「第一咖啡店」，四樓則是「第一舞廳」，因而贏得「本島唯一的綜合娛樂殿堂」之美譽。

此外，陳天來還設立「第一映畫會社」，以其四子陳清汾為社長，負責電影進口事務，但陳清汾為臺灣第一位去法國巴黎學習繪畫的畫家，作品曾於一九二八年入選「巴黎秋季沙龍展」，並被推為「沙龍會員候選人」資格，他從法國返臺後仍從事繪畫，作品多次參加臺灣官方舉辦的美展，因此他對於商業不感興趣。

一九三六年十月，吳錫洋從舅舅

陳清汾的手中接任社長，將會社擴大成立「第一映畫製作所」，當時他只有二十歲，卻憑藉「富四代」的背景，承擔起拍攝電影的工作。這部電影是以古倫美亞唱片發行的臺語流行歌〈望春風〉為依據，作

一九三四年發行的臺語流行歌〈望春風〉唱片（左上）及歌單（右下），由純純（右上）演唱。一九三五年發行的《望春風》新劇，一套二片，由純純、愛愛、艷艷、張傳明、詹天馬等人錄音演出（左下）。（徐登芳提供）

詞者李臨秋在〈望春風〉走紅之後，一九三五年曾以歌詞為範本，編寫一齣「新劇版」《望春風》，也由古倫美亞發行，此次又應邀編寫電影劇本，依然以歌曲情境編寫，再由鄭得福編為電影腳本，而導演為日本人安藤太郎，電影於一九三七年六月二十五日開拍，一個多月之後，《望春風》影片殺青。

電影公司為《望春風》拉抬聲勢並大力宣傳，不但在《臺灣公論》、《臺灣藝術新報》雜誌刊登廣告，而且在《臺灣婦人界》及《臺灣日日新報》有所報導，並計劃於八月初舉辦首映會，但不知何故，直到一九三八年一月中旬，才在「永樂座」舉辦首映。

值得一提的是，飾演男主角的吳楷棟於一九一二年出生於新竹，年幼時即赴日，在撞球界闖出名號，一九三七年回臺拍攝《望春風》，後來又到日本謀生，迎娶日本女子

為妻，戰後歸化為日本人，改名「新田棟一」。當時，吳楷棟看準戰後大量文物流入市場機會，留在日本經營骨董生意而致富，並以收藏佛像聞名。二〇〇四年，吳楷棟捐贈三百五十八件銅鎏金造像給臺北故宮，院方除了舉辦特展，還新闢「楷棟堂」來紀念；二〇〇六年吳楷棟逝世，家屬再將銅鎏金造像四十八件贈予臺北故宮。

就在《望春風》電影拍攝的同時，臺灣的唱片市場又有新的變化。當時古倫美亞與勝利唱片為市場上的「霸主」，面對雙雄的霸權之爭，一九三七年誕生一家新的唱片公司，讓臺灣唱片市場更加變化多端，這家新公司就是由呂王平經營的「日東唱片」。

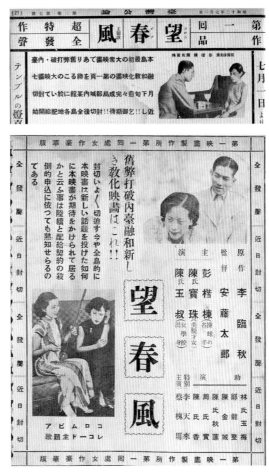

《臺灣公論》、《臺灣藝術新報》所刊登的《望春風》電影廣告及劇照。

力爭上游：日東唱片的努力

有關於日東唱片的負責人呂王平，目前所知的資料不多，大部分都是來自陳君玉在〈日據時期臺語流行歌概略〉一文中的記載，他寫道：

民二十六年（一九三七年），城內的泰平唱片也結束了日本公司直營的業務，將販賣權讓給該社的外交員呂王平包辦，改牌號為「日東唱片」，而且連結束後的「博友樂唱片」的盤底，也讓給他發售。所以呂王平得大賣其唱片，於同年便計劃灌製新片。

其實，呂王平取得經營權之前，日東唱片（日東蓄音器株式會社）已於一九二一年成立，設立資本為五十萬日圓，唱片工廠位於大阪市南部的「住吉」地區，每月可生產

十五萬張唱片。當時位於東京的日本蓄音器會社（日蓄）可說獨霸日本唱片市場，資本額二百萬日圓，因此設立之初，日東再版博友樂的暢銷唱片，改以日東商標發行，如此一來節省不少費用。

目前得知，日東唱片再版的臺語流行歌〈人道〉、〈籠中鳥〉、〈黃昏約〉及笑話〈萬業不就〉等，都是博友樂唱片一九三四年所發行，也是較受歡迎的唱片。日東唱片將母盤再度翻製，除了不用支付作詞、作曲者使用費，更省下樂師、歌手往返日本錄音的費用。因此陳君玉才會寫道：「連結束後的博友樂唱片的盤底，也讓給他發售，所以呂王平樂得大賣其唱片。」

東合併，一九三七年在臺灣設立日東唱片，等於取得博友樂的版權，日東成為唯一能與之抗衡的同業，因此被日本媒體譽為「東（關東之東京）西（關西之大阪）の對立」。

一九三五年九月，日本的「太平」（泰平）與日東二家唱片公司合併，成立「大日本蓄音器會社」，但二家公司的商標並未廢除而繼續沿用，並在東京設立錄音室及唱片製作工廠。一九三七年，臺灣則以「日東」為主，由原先在泰平唱片的「外交員」（外勤業務）呂王平接手，稱為「日東唱片機唱片股份有限公司」。此時，呂王平展開多項商業手段，希望能拓展業務、增加銷售額。

（一）再版暢銷唱片

泰平唱片於一九三五年取得「博友樂」唱片的版權，其後泰平、日

（二）挖角

日東唱片在設立之初，找來陳君玉擔任「文藝部長」，負責統籌唱片發行等事宜，陳君玉不但自己寫詞，也找來勝利唱片的陳達儒協助

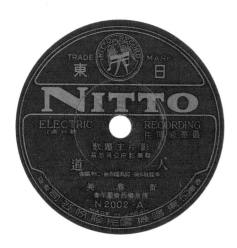

鄧雨賢（鄧泰超提供）

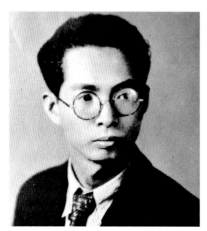

日東將博友樂較知名的唱片再版發行，有〈人道〉、〈籠中鳥〉等。（徐登芳提供）

陳，陳秋霖（勝利唱片）、姚讚福（勝利唱片）、鄧雨賢（古倫美亞）、蘇桐（古倫美亞）、陳水柳（後改名為「陳冠華」，勝利唱片）也來擔任作曲工作，歌手則由「青春美」（本名林春美）擔任。

據陳君玉的回憶，這次作品包括〈鏡中人〉、〈農村曲〉、〈隔壁兄〉、〈琵琶春怨〉、〈新娘的感情〉、〈日暮山歌〉、〈田家樂〉等臺語歌曲，以目前出土唱片來

187 │ 第十一章 掌聲響起，已是謝幕時

看，還有〈殘春〉、〈水蓮花〉、〈望鄉調〉等歌曲，唱片編號都以「WS」開頭。從這些歌曲中可見，當時日東唱片「挖角」古倫美亞及勝利唱片的作詞、作曲家，製作臺語流行歌的策略成功，包括〈農村曲〉、〈隔壁兄〉、〈新娘的感情〉等歌曲相繼走紅，獲得市場的肯定。

除了挖角作詞、作曲家之外，日東唱片一九三七年「第二回」錄音，還將古倫美亞的臺柱「純純」（劉清香）找來錄製歌仔戲唱片，而勝

一九三七年，日東唱片「挖角」劉清香，並在歌單封面標示「清香專屬入社第一回作品」。

利唱片另一位歌手「下玉」，也來日東錄音。此次唱片編號為「N」開頭，在歌仔戲《杭州報》（唱片編號 N3001 到 N3012）的歌單中，明確標示「清香專屬入社第一回作品」等字，顯示日東唱片已經成功「挖角」劉清香，成為該公司的「專屬」（簽約）歌手。

此外，日東唱片也邀請純純錄製多首臺語流行歌，包括知名的〈四季紅〉、〈送君曲〉、〈姐妹愛〉等歌曲。雖然陳君玉曾指出，日東唱片只有「二回」錄音，但這次的唱片編號為「A」開頭，與前文所述的「WS」、「N」不同，這次是否「第三回」錄音？目前不得而知。

（三）節省成本

除了再版暢銷唱片及挖角人才之外，日東唱片還「節省」成本製作唱片，陳君玉在《日據時期臺語流行歌概略》一文中提及：

日東唱片錄製第二回流行歌，也有〈姊妹愛〉、〈四季紅〉等傑作。（徐登芳、林良哲提供）

他（指呂王平）採用本多利的辦法，在臺灣將歌、曲準備好，用航空郵便先送到東京給青春美練習（那時的青春美，隨其夫滿先生在東京開照像館），及到一切準備停當，呂王平才到東京指揮收音。

陳君玉提的情況，應該是指一九三七年「第一回」錄音。由於當時日東唱片處於開創初期，因此採用這種方式節省成本。但在「第二回」錄音時，即聘用不少歌手、樂師，以前文提及的歌仔戲《杭州報》來說，不但有多位歌仔戲演員加入，甚至還組成「日東漢樂團」擔任演奏，並無採取「第一回」錄音的節省方法。

（四）錄製聖詩唱片

除了一般商業唱片之外，日東也錄製臺語聖詩唱片，目前得知有二張唱片八首歌曲，分別是〈救主我來就爾（你）〉、〈至好朋友就是耶蘇〉、〈十字架〉、〈向我吹靈氣〉、〈人若渴了〉（人若嘴乾）、〈歸家吧〉、〈靈光的釋放〉、〈天父必看顧汝〉。這些聖詩歌曲是由臺灣基督長老教會於一九三〇年代收錄的《聖詩》詩歌，都是牧師陳泗治編曲，並由醫生林澄沐（曾就讀東洋音樂學校，主修聲樂）演唱。

日東唱片錄製、發行的臺語聖詩歌曲。（黃士豪提供）

（五）灌錄長篇的歌仔戲唱片

日東唱片除了灌錄臺語流行歌外，也從其他公司挖角歌仔戲人才，例如純純（劉清香）來自古倫美亞、編劇陳玉安，編曲則有原本在勝利唱片的陳水柳（陳冠華），日東唱片有了堅強的演員、編劇陣容，開始出版長篇的歌仔戲唱片，如《杭州報》、《石平貴》、《藍芳草探監》、《孝子姚大舜》、《秦

日東唱片發行的歌仔戲目錄，每套最多十二張唱片。歌仔戲唱片的封面。

上：日東唱片發行的歌仔戲目錄，每套最多十二張唱片。

下：歌仔戲唱片的封面。

世美反奸》等全套歌仔戲，每套都有十二張唱片。由於部分劇目為新編，加上演員陣容堅強，雖在古倫美亞及勝利等大唱片公司獨霸市場的不利條件下，日東唱片還是能闖出一片天。

（六）最後的日東

一九三七年至一九三八年間，日東唱片灌錄大約四十多首臺語流行歌及二百多張歌仔戲唱片，成為

繼古倫美亞、勝利唱片之後，第三家崛起的臺灣唱片公司，但因規模不同前二家，日本母公司的資本額也難以匹敵，後續難以為繼。

一九三八年後，面對戰爭逐漸擴大等因素，唱片市場也逐漸消沉，日東唱片也消失在臺灣的唱片市場上。

但奇妙的事還是會發生，一九五〇年代臺灣經歷戰爭的洗禮之後，日治時期的唱片公司早已煙消雲

散，連古倫美亞、勝利等公司都瓦解，而新興唱片公司則一一設立，沒想到在此時，日東唱片卻「起死回生」，重新發行歌仔戲唱片。以目前所出土的戰後日東唱片來看，幾乎都是三十三轉的「蟲膠」材質唱片，這些歌仔戲劇目與日治時期一模一樣，歌仔戲演員也是同一批人，顯示應該是從日治時期灌錄的母帶重新發行。

因此，日東唱片是臺灣唯一從日治時期延續到戰後初期的唱片公司，可惜的是，在女王、寶島、歌樂、亞洲等新一代唱片公司的競爭下，日東唱片並未延續太久，因為只是再版日治時期的歌仔戲唱片，無法獲得消費者的青睞，最後在臺灣的唱片市場消聲匿跡。

不甘認輸：古倫美亞的反撲

在勝利及日東唱片的崛起下，原

本稱霸臺灣唱片市場的古倫美亞沉寂了一段時間，尤其是多位歌手、作曲家被「挖角」之後，古倫美亞原有的市場逐漸被瓜分，勝利及日東唱片分別推出臺語流行歌與歌仔戲唱片，日東唱片更不惜成本，斥資製作精美的「盒裝」歌仔戲唱片，搶奪古倫美亞的市場。面對不同的挑戰，古倫美亞也有所改變，開始展開不同的商業手段。

仔戲唱片也有斬獲。

在此情況下，古倫美亞必須有所改變，在「文藝部長」周添旺的領軍下，改變以往策略，開始將臺語流行歌唱片以利家（紅標）發行。

在此必須說明，古倫美亞原本在臺灣發行三種商標，包括古倫美亞（紫標）、利家（紅標）及利家（黑標），這三種商標的唱片價格不同。

以一九三八年（昭和十三年）的價格來看，每張十吋唱片售價分別

一九三八年古倫美亞總目錄的價格表。

◇古倫美亞唱片◇
十二吋 大形盤（海老茶標）
每片 金二圓七角半

十吋（海老茶標）
每片 金一圓六角半

◇利家唱片◇
紅標
每片 金一圓二角

◇古倫美亞唱針◇
鐵針
最高級金色針（低音）每盒 金五角
最高級金色針（中音）每盒 金七角
最高級金色針（高音）每盒 金九角
鍍金針（每支可使用一百回而）（一支金五角）

（一二〇支盒）每盒 五圓
（二五支盒）每盒 一圓二角
（七支盒）每盒 五角

（一）再度灌錄臺語唱片

前文提到，勝利唱片推出「流行小曲」後，在唱片市場造成轟動，〈白牡丹〉、〈雙雁影〉、〈日日春〉、〈心酸酸〉、〈窗邊小曲〉等歌曲十分風行，而臺語流行歌也不遑多讓，〈我的青春〉、〈青春嶺〉、〈悲戀的酒杯〉等歌曲也很轟動，讓古倫美亞一時難以招架。

後來日東唱片於一九三七年崛起，不只流行歌贏得市場青睞，連同歌

一九三七年之後，古倫美亞以副標「紅利家」灌錄不少臺語流行歌。（徐登芳、林良哲提供）

是一元六角半（一元六十五錢）、
一元二角及九角，原本臺語流行歌
大多以古倫美亞（紫標）發行，但
在一九三七年，不少流行歌唱片改
以利家（紅標）發行，例如〈滿面
春風〉、〈五更譜〉、〈南國花譜〉
〈春春謠〉、〈春宵夢〉、〈迎春曲〉
等，流行歌唱片的價格從古倫美亞
（紫標）的一元六十五錢，降價為
利家（紅標）的一元二十錢，降價
幅度接近三成。

（二）製作「臺灣在地」日語唱片

一九三三年，日本本土興起一
股以「音頭」為主的流行風潮。當
時配合日本傳統「盆踊」舞蹈，民
間衍生跳舞文化，日本古倫美亞唱
片公司及勝利唱片公司分別出版
〈東京祭〉及〈東京音頭〉唱片，
獲得極大的回響，後來勝利唱片於
一九三四年二月發行〈さくら（櫻
花）音頭〉唱片，更創下銷售佳績。

一九三四年起，古倫美亞灌錄多首以臺灣背景為歌詞的日語流行歌。

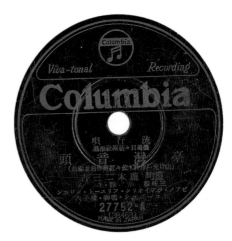

所謂的「音頭」（おんどう或是おんど）類似一種「領唱」，是日本傳統歌謠獨唱和齊唱交互進行的歌唱型態，在起頭之時，由主唱者獨唱，其他人則搭配吆喝或合音。

一九三三年，「音頭」成為流行音樂，可說是引領一時風騷，而且還一直延續下來，成為日本流行音樂中不可忽視的力量。一九六四年的東京奧運主題曲，曲名是〈東京五輪音頭〉，其中的「五輪」是指奧運旗幟；二〇一七年，東京市為爭取二〇二〇年奧運主辦權，將〈東京五輪音頭〉重新編曲，公布新版本的「東京五輪音頭二〇二〇」，並得到原填詞者宮田隆家屬的同意，把原來歌詞稍作修改。

由此可見，「音頭」在日本流行歌壇的重要性。而「音頭」民謠曲風的唱片在日本創下佳績後，一九三四年一月，日本古倫美亞唱片公司發行〈臺灣音頭〉及〈臺北音頭〉歌曲的唱片，以迎合臺灣市場。這張唱片以「臺灣」為符號，唱片編號二七七五二，使用「二」開頭，代表是日本古倫美亞發行，並非臺灣古倫美亞所用地「八」開頭，這些唱片也銷售到臺灣市場。

一九三四年，臺灣總督府文教局特別聘請日本著名詩人及作詞家北原白秋來到臺灣，針對臺灣各地的景物撰寫「臺灣の歌」，其中挑選一首〈林投節〉做為臺灣教育會選定民謠，一九三五年一月，由古倫美亞唱片發行。同年十月，臺灣總督府為慶祝「始政四十週年」在臺北市舉辦大型博覽會，紀念臺灣成為日本的領土四十週年，博覽會舉辦之前，臺灣總督府舉辦會歌選拔活動，得獎作品即由古倫美亞公司出版〈躍進臺灣〉、〈臺灣よいとこ〉二首歌曲的唱片，古倫美亞還在博覽會「產業館」會場，矗立大型看板做廣告。

一九三五年「始政四十週年臺灣博覽會」，古倫美亞矗立大型廣告看板。

上述的日語歌曲，都是日本古倫美亞發行，作詞、作曲及歌手多為日本人，直到一九三九年，作曲家鄧雨賢加入日語歌曲寫作行列，以

「唐崎夜雨」為筆名，在日本古倫美亞發行〈蕃社の娘〉一曲，由臺灣出生的佐塚佐和子（藝名「サワサッカ」）演唱，當時在臺北公會堂舉辦「首唱會」，同張唱片的另一首〈想い出の蕃山〉，則由日籍音樂家竹岡信幸作曲。

佐塚佐和子於一九一三年出生於南投霧社，父親為一九三〇年在霧社事件中殉職的霧社分室主任佐塚愛祐，母親是泰雅族白狗群總頭目泰木・阿拉依的長女亞娃依・泰木，她在臺中高女畢業之後，進入日本東洋音樂學校專攻音樂，一九三五年畢業並成為日本古倫美亞的專屬歌手，於一九三九年錄製〈蕃社の娘〉。此曲在戰後由莊奴（本名王景義）填寫為華語流行歌〈十八姑娘一朵花〉，另外亞洲唱片的歌手文夏（本名王瑞河）也填寫為臺語流行歌〈十八姑娘〉。

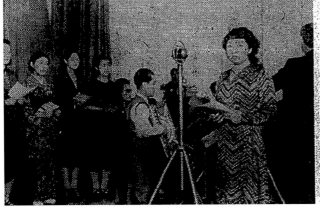

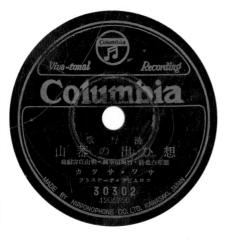

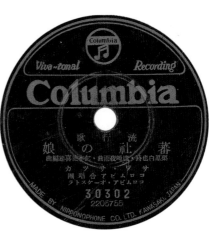

《臺灣日日新報》於一九三九年六月間，報導佐塚佐和子錄製〈蕃社の娘〉的新聞。古倫美亞發行的〈蕃社の娘〉、〈想い出の蕃山〉唱片。

（三）配合「國策」，製作時局歌曲及愛國歌曲

除了一般「與臺灣相關」的日語流行歌外，古倫美亞也配合國家政策，開始規劃「時局歌曲」與「愛國歌曲」，這些歌曲有的以臺語演唱，由臺灣古倫美亞發行，但大部分是以日語演唱，就由日本古倫美亞發行。至於詳細情況，將在以下章節再做說明。

燦爛火花：東亞唱片誕生

一九三八年，陳秋霖設立東亞鋼針唱片公司，地址位於臺北市永樂町二丁目五十四番地，以當時的地圖來看，應該在永樂市場斜對面（現今南京西路）。

陳秋霖於一九一一年出生於臺北士林，十多歲時加入戲班，擔任歌仔戲的後場樂師，對於傳統戲曲相當在行，一九三一年，他為古倫美

亞錄製唱片，並編寫不少歌仔戲新調。後來他加入勝利唱片，開始創作臺語流行歌曲，以一曲〈海邊風〉獲得成功，之後又以〈白牡丹〉、〈柳樹影〉等歌曲受到肯定。

一九三八年，陳秋霖和友人組成東亞唱片公司，並以「虎標」商標問世，隨即灌錄歌仔戲及臺語流行歌唱片，例如〈夜半酒場〉、〈可憐的青春〉、〈南京夜曲〉（戰後改名為〈南都夜曲〉）、〈港邊惜別〉等歌曲。東亞錄製的歌仔戲唱

片也有《桃花女》、《包拯招親》、《英台思想》等，另外還有北管唱片《薛平貴看血書》、《李廣救國母》等。

早期的東亞唱片因錄製唱品質的問題，後來改用「帝國蓄音器會社」商標，已發行的流行歌唱片在當時造成轟動，但發行之際遇中日戰爭開打，日本政府為了準備戰爭，在臺灣推動「皇民化運動」，

仔戲的後場樂師，對於傳統戲曲相當在行，一九三一年，他為古倫美

值得注意的是，東亞唱片發掘一位作曲家兼歌手的吳成家。吳成家於一九一六年出生於臺北，早年到日本東京就讀「私立日本大學」文學部，但他對音樂很感興趣，畢業後留在日本發展，曾加入日本古倫美亞唱片當專屬歌手。一九三五年，吳成家從日本返臺，進入臺灣古倫美亞唱片擔任歌手，並以本名灌錄一首臺語歌曲〈無愁君子〉（李臨秋作詞、王雲峰作曲）。

吳成家大約在一九三六年加入東亞唱片，除了作曲《阮不知啦》、《心忙忙（茫茫）》、〈愛國花〉、〈東亞行進曲〉之外，並演唱〈港邊惜別〉。〈港邊惜別〉歌詞敘述

亞錄製唱片，逐漸對臺語唱片進行管制，東亞唱片只好於一九三九年結束營業。東亞唱片成立之時，臺灣已進入「皇民化運動」階段，為配合「國策」，東亞唱片也製作時局歌曲及愛國歌曲，並發行「皇民化新劇」。

一對因父母反對而無法結合的男女戀人，最後在港口分離的場景，在郭麗娟、鄭恆隆合著的《臺灣歌謠臉譜》書中曾訪問吳成家，據他回憶，一九三五年以前在日本歌謠界演唱時，使用藝名「八十島薰」（唱片標示為「八十島」），回到臺灣後仍沿用。

在該文中，吳成家回憶他在日本發展歌唱事業的期間，曾因胃痛住醫院，卻意外愛上一位日本女醫師，兩人感情迅速發展，女醫師為吳成家生下一名男嬰，但是這段異

臺北から
ジャズ・ソング
八・五〇

唄　吳成家

一、コン・ゴリラ（フォックス・ストロット）
二、ドラルガロ（タンゴ）
作詞、横山肯
二種曲
三、お休みなさい（入江艸造訳）
四、憎らしい程
五、今宵ミミは（同右）
阿麗な（同右）
六、スペインの姫君（入江艸造訳）
詞、秋鹽一作曲
以上台北ジャズ・バンド伴奏に依る吳成家さんのジャズ・ソング四曲

1937 年 4 月 26 日，《臺灣日日新報》刊登吳成家將在電台演唱。

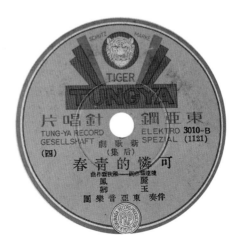

由陳秋霖籌組的東亞唱片，除了發行流行歌外，也有新劇和歌仔戲。（徐登芳提供）

東亞鋼針唱片　流行歌　6001-A
夜半的酒場
詞作陳達儒·曲作陳秋霖
鳳卿
東京亞音榮團　奏伴

東亞鋼針唱片　流行小曲　6001-B
你真無情
詞作陳達儒·曲作陳秋霖
麗玉
東亞音樂團　奏伴

東亞鋼針唱片　新歌劇（后集）（四）　3010-B (1121)
可憐的青春
詞作陳達儒—曲作陳秋霖
鳳卿　麗玉
東亞音樂團　奏伴

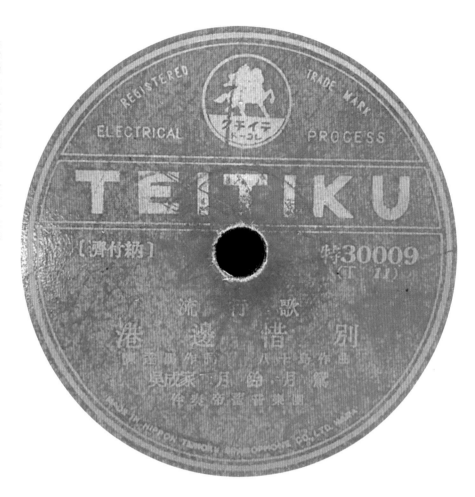

由吳成家作曲的〈港邊惜別〉唱片（潘啟明提供）

國戀情卻遭到雙方父母強烈反對，兩人被迫分離，吳成家獨自回到臺灣，心中卻對日本女醫師情繫心念，因此將這段苦戀故事告訴作詞家陳達儒，並將寫好的曲交由陳達儒填詞，吳成家發表畢生最經典的作品〈港邊惜別〉，重現當年這對為情所苦的熱戀男女被迫分離的情景。

最後來回顧前文所說的電影《望春風》。此片於一九三八年一月中旬在「永樂座」舉辦首映，這是一段悲苦戀情的故事。

農村少女秋月家貧如洗，她和年輕男子黃清德相戀，此時秋月的父親身受重傷，急需一筆醫藥費用，秋月只好賣身成為藝旦，黃清德無法接受，遠赴日本留學，離開傷心地。數年後，黃清德學成回臺，任職於大東紅茶公司，他有意找尋秋月的下落，此時大東公司董事長也有女兒惠美暗戀黃清德，董事長也有

意招清德為婿。

在慶祝大東公司成立十五週年的園遊會中，秋月以藝旦身分參加演唱，與黃清德相遇，兩人舊情復燃，而喜愛秋月的蔡祕書也緊追不捨，禁不住傷心落淚，後又暗中幫助秋月贖回賣身契，讓秋月恢復自由。

秋月獲悉內情深為感動，她為了清德的前途，故意投入蔡祕書的懷抱，黃清德忍痛割捨這段感情，秋月悲傷難耐，竟然臥軌自殺，雖為人所救送醫治療，但仍回天乏術。

秋月臨終時祝福清德和惠美婚姻美滿，最後請藝旦彩鳳唱一曲〈望春風〉，才黯然離世。

這部電影雖以臺灣為背景，又以臺語流行歌〈望春風〉為劇本內容，鋪陳整個情節，但在當時的背景下，電影以日文發音，劇情以古倫美亞於一九三四年發行的〈望春風〉為基礎，由原作詞者李臨秋編

寫劇本。以往臺語流行歌與電影關係密切，許多歌曲都是「電影主題歌」，歌詞內容根據電影而創作，可說是「先有電影、再有歌曲」，等於是電影的「附屬品」，但〈望春風〉卻打破傳統作法，歌曲走紅後，再拍攝同名電影，主從關係就此轉變，這也說明臺語流行歌已經成為娛樂主流。

然而，電影《望春風》放映前的一九三七年十二月間，日本攻占中華民國首都南京市，國民政府被迫遷都，日本與中國的戰爭愈來愈激烈，《望春風》首映之後，一九三八年二月二十三日中午左右，十二架蘇聯生產的「圖波列夫SB轟炸機」漆上青天白日國旗，從中國武漢起飛，越過臺灣海峽來轟炸臺北「松山飛行場」及附近「內湖」一帶，造成三人死亡、五十三人受傷，這是中華民國首度對臺灣轟炸的事件，也是日本面臨的第一

次領土被轟炸事件，象徵戰爭的攻擊已經延燒到臺灣。

就在戰爭的威脅下，臺灣社會將會有極大的轉變，面對這些轉變，臺灣的唱片市場以及喜愛音樂的人們，又將如何因應？

第十二章 總督府不准販賣

提起汪思明，大多數人應該不知道他是誰，但在一甲子之前的臺灣，汪思明可說是廣播界的名人！臺灣知名的「歌仔先」，在北部各電台都有播放他演唱「勸世歌」的節目。

汪思明不但能編寫及演唱勸世歌，他也是臺灣歌仔戲界的「第一代」藝人，將歌仔戲從原本為農村的閒暇娛樂，帶上專業舞台表演。

另外，在臺灣的唱片市場上，汪思明三十歲左右即出道灌錄唱片，他創作的〈烏貓烏狗歌〉，以戲謔方式唱出年輕男女的新潮觀念，讓當時的人們朗朗上口。

但汪思明也有不光彩的記錄，日治時期他曾涉及社會案件，上過二次報章新聞，甚至照片被刊登在報紙上，以當時的社會氛圍來說，這根本是罪犯！

汪思明第一次上報紙新聞，是在一九一五年十月二十六日。《臺灣日日新報》以〈借金の刃傷沙汰〉（因債務爭執而持刀傷人）為標題，報導汪思明借錢給一名男子陳導。

《臺灣日日新報》對汪思明涉及傷人案件的報導。

高松，因對方多次拒絕還錢，他去討債時與陳男發生衝突，對方將汪思明的月琴打破，他瞬間「捉狂」，手持刀子刺向陳男右手，造成對方右手一時深的傷口，而且深可見骨。事後，汪思明因案逃逸，不久被警方逮捕歸案。

在這篇報導中，汪思明與陳高松爭執時，對方將其月琴損壞，造成他持刀傷人。一般人或許覺得汪思明太小題大作。僅因一把月琴就吃上官司，背負傷人罪責，但平心而論，當時汪思明年僅十九歲（報紙誤記為二十六歲）平時以「走唱」維生，並加入「賣藥班」在北部四處演出，月琴被人打壞，等於毀損「生財器具」，當然引發不滿，因年輕氣盛難控制怒氣，可能為此才會持刀傷人。

二〇〇六年時，我曾撥打越洋電話到美國，訪問汪思明的養女汪碧玉。據她回憶，汪思明原名「汪乞

1926 年汪思明和溫紅土（塗）灌錄唱片的廣告及二人灌錄的〈安童賣菜〉（「賣菜」應為「買菜」）唱片。
右下：1930 年代汪思明錄製勸世歌唱片廣告。

食」，一八九七年出生於臺北大稻埕，其父以「補鼎、補鍋」（俗稱「牽風櫃」）維生，家境清貧，他上過四年私塾，而無接受正式的學校教育，少年時出外謀生，並學習歌仔戲前身的「落地掃」及各種樂器，擅長月琴、大廣弦和三弦。汪思明年輕時自組「賣藥團」四處演出，不但能自彈自唱，還能自編新劇目與新曲調。

汪碧玉的回憶與一九一五年《臺灣日日新報》的報導對照，有不少符合之處。首先，報導內容提及汪思明為「汪溪」的長男，汪溪是「鑄掛職」，此日文漢字之意為「以補鼎為職業」，與汪碧玉所言一致；另外，報導中載明汪思明住在「井仔頭街五十二番地」，大約在現今臺北市大同區重慶北路二段與歸綏街一帶，正是屬於「大稻埕」範圍與汪碧玉所回憶的汪思明出生地也是一樣。

我不知道汪思明後來是否因此案件遭牢獄之災？或有無與對方達成和解？但後來他的演藝生涯卻是大放異彩。一九二○年代，汪思明在臺北各地表演，受到民眾的歡迎；一九二六年，汪思明與溫紅塗等人開始為日蓄商會灌錄臺灣戲劇唱片，以早期的歌仔戲劇目為主，包括《李連生白玉枝》、《雪梅教子》、《三伯英台讀書記》、《呂蒙正》等戲齣。透過唱片銷售，他的名聲廣為人知，一九二九年臺北放送局設立後，他多次到電台現場演出，透過廣播放送，汪思明的名氣更加響亮，然而在電台的演唱事業也成為他一輩子的工作，到老年時，他仍然彈著月琴、拉著大廣弦在北部的各大電台「唱唸」，可說是「弦歌」不輟。

至於汪思明涉及的第二宗社會案件為何？他又怎會開上社會新聞版面？這一切要從臺灣總督府對於唱片出版的管理法令談起。

唱片出版的管制與禁歌

唱片發展初期，日本政府及相關機關並未審查唱片的內容。以日本來說，大正天皇在位時代（一九一二年至一九二六年），日本社會逐漸開放，各種思想大鳴大放，被稱為「大正民主期」，直到一九三○年代初期，仍然延續此一情況，因而留聲機與唱片逐漸進入普羅大眾的生活中，甚至政府進行人口普查時，要求調查人員必須了解各個家戶是否擁有留聲機。

唱片逐漸進入一般人的生活中，留聲機則成為家戶必備的娛樂器材，日本的政治及社會變遷，政府開始加強對內容的管制，這種管制並非只針對殖民地臺灣，而是源自日本本土的轉變。首先，一九三二

年五月十五日，日本首相犬養毅對中國採取溫和的態度，引起極右派的海軍基層軍官不滿，竟然進入犬養毅的官邸內將其槍殺，史稱「五一五事件」。後來民間掀起一些新發行的唱片，也暗藏支持或同情刺殺者的意味，讓政府相當緊張。

當時，不管日本或殖民地臺灣，對於唱片的管制只是依照違反治安警察法及出版法處置，唱片出版之前，政府並無法審查，只在出版、發行後，再以內容涉及危害治安、妨害秩序、紊亂風俗等理由加以查禁，而且不是針對「有聲」的唱片，只是扣押沒收「解說書」（歌單）。換言之，當時並無查禁「有聲」唱片的法律，只有針對刊載文字的「解說書」加以沒收，但「解說書」為唱片的附屬品，與唱片一起發賣，因此查扣「解說書」，就等於一併查扣唱片。但這種方式簡直是兒戲，日本政府在「依法行政」的原則下，還是要制定唱片管制相關規範。

一九三四年，日本修改出版法，增添「レコード」（唱片）取締條文，凡歌詞內容涉及破壞政體、冒瀆皇室尊嚴、破壞風俗及妨害秩序安寧等，即可禁止唱片販售。一九三四年九月，朝日唱片的「Tsuru」（鶴標）發行《軍隊ナンセンス　朗らかな兵隊さん》」（軍隊笑談——爽朗的士兵先生），

朝日新聞

狙擊されて重傷の犬養總理大臣遂に逝去

未曾有の帝都大不穩事件

各閣僚の暇乞ひ

近親者一同の温やかな通夜

輸血も效なく昨夜十一時過

政界の巨星，兇彈に斃る

鈴木侍從長　天機を奉伺

「五一五事件」的隔日，日本報紙以頭版大幅報導首相遇襲致死的新聞。

TSURU
TRADE MARK
ELECTRICAL PROCESS
6559-A
軍隊ナンセンス
朗らかな兵隊さん
（上は唄が共い手上）
有馬三郎
今村豐三郎
株式會社ヒサゴ蓄音器商會

VE
Orthophonic Recording
VICTOR
流行歌
53663
(7283)
忘れちゃいやよ
最上洋　詩・細田義勝　曲
渡邊はま子
日本ビクター蓄音器株式會社

朝日唱片發行的《軍隊ナンセンス　朗らかな兵隊さん》（軍隊笑談　爽朗的士兵先生）以及勝利唱片發行的《忘れちゃいやよ》（算了吧！唉唷——），都遭政府查禁。

以相聲演出軍隊中的笑談，被認定有損軍人尊嚴，即遭到禁止：

一九三五年，帝國蓄音器會社發行〈のぞかれた花嫁〉一曲，也被認定違法而禁止發售，後來唱片公司更改部分歌詞，才得以再度發行：

一九三六年，勝利唱片發行〈忘れちゃいやよ〉（算了吧！唉唷—）一歌，被認定歌詞過於嫵媚而遭到禁止發行的命運。在此之後，唱片公司即自我約束，發行唱片前必須仔細衡量，以免有違法之虞，這種考量之下，不能違反國家政策的「時局歌曲」遂成為唱片市場的主流商品。

日本本土一轉變，臺灣也隨之改變，但法令實施情況卻有些不同。

當時臺灣屬於日本殖民地，日本設立「臺灣總督府」統治，而總督府針對所謂「臺灣之特殊性」，得以直接制定並頒布法令。一八九六年，日本帝國議會通過「法律第六十三

號『有關應施行於臺灣之法令之件』—ド（唱片）取締規則」（府令第四十九號），才能開始實施。

在「臺灣蓄音機レコード取締規則」中，除了要求製作、販賣、輸入、輸出、小賣等唱片相關行業必須登記之外，主要是唱片公司發行唱片之前，必須先將唱片的名稱、內容及解說單送審。同時仿效日本出版法的增訂條文，凡歌詞內容涉及對政體的破壞、皇室尊嚴的冒瀆、風俗的破壞、秩序安寧的妨害等，即可禁止唱片販售。

「臺灣蓄音機レコード取締規則」的施行，正式宣告臺灣總督府可以「事先」審查唱片內容，但在此之前，臺灣已有唱片發行後遭禁賣命運，也就是所謂「事後」審查。

依目前所知，「臺灣蓄音機レコード取締規則」施行之前，臺灣總督府還是依一九〇〇年公布的「臺灣出版規則」，透過警政系統以「敗壞風俗」、「妨害秩序」等理由，

號『有關應施行於臺灣之法令之件』，臺灣總督府更直接擁有立法權。

則」中，臺灣總督府於一九〇〇年公布「臺灣出版規則」，其中第十一條規定：

觸犯左列事項之一者，禁其文書圖畫之發售頒布，並扣押其刻版及印本：

一、將有冒瀆皇室尊嚴、變壞政體或紊亂國憲者。

二、妨害秩序之安寧，或敗壞風俗者。

三、違背第九條及第十條者。

由於臺灣與日本本土適用法令不同，因此一九三四年日本本國所修改出版法，並不適用於臺灣，臺灣總督府於一九三六年七月一日公布「臺灣蓄音機（留聲機）レコ

對已發行唱片的「解說書」（又稱為「歌單」）發布「禁止」及「扣押」的處分，但卻不及唱片（有聲資料）。當時政府如何對唱片工業進行管制？將在以下進行討論。

要怎麼禁？要禁什麼？

前文提及，一九三六年七月一日「臺灣蓄音機レコード取締規則」開始實施前，臺灣總督府已對唱片工業有所管制，卻是依一九○○年公布的「臺灣出版規則」，對唱片的「解說書」發布「禁止」及「扣押」的處分。經過多方搜集資料，目前得知至少六張（套）唱片遭警方發布處分，現依時間順序分敘如下…

（一）第一首遭禁的歌曲：一九三二年泰平唱片〈新烏貓烏狗歌〉

一九三二年五月二十八日，泰平唱片在《臺灣日日新報》刊登廣告，以〈新曲盤出現了〉為標題，介紹即將發行的唱片，其中排名最前的唱片〈新烏貓烏狗歌〉，由汪思明演唱，泰平唱片發行的總目錄中，也有記錄這張唱片（唱片編號為T201至T206，一套有三張唱片）。

一九三二年六月二十七日，《臺南新報》有一篇標題為〈太平レコード，黑貓黑狗盤，發賣を禁止される，本島で之が初めて〉（太平唱片的〈黑貓黑狗〉唱盤，禁止販賣，這是臺灣本島首例）的報導，文中

泰平唱片總目錄中，清楚記載〈新烏貓烏狗歌〉為一套三張唱片。

《臺南新報》刊登太平唱片的〈黑貓黑狗〉唱盤遭禁止發售的報導。

記錄「臺北南警察署」（位在大和町一丁目，管轄臺北市南部區域，現為臺北市政府警察局局本部）發現京町「河合蓄音器」為泰平唱片的大盤商，其販賣《黑貓黑狗》唱盤內容涉風俗敗壞，已於六月二十日禁止發售。

新聞報導中的「黑貓黑狗盤」，即是一九三二年五月由泰平唱片發行的《新烏貓烏狗歌》。「烏貓」與「烏狗」二個詞彙為當時新興的流行語，起源於大約一九二○年代，一九三一年古倫美亞「新鷹標」唱片中，已有《烏貓烏狗團》一曲；一九三一年由小川尚義主編的《臺日大辭典》（臺灣總督府發行），也收錄此臺語詞彙，並以片假名注音，「烏貓」是指「不良少女」，「烏狗」則是「跟著女人屁股後面跑的不良少年」。

一九三二年〈新烏貓烏狗歌〉遭禁售，迄今仍未見出土唱片，因此無法得知內容。同年中國廈門「會文堂」出版《最新烏貓烏狗歌》歌仔冊，內容標示由汪思明「唱唸」，林谷聲「譯錄」。這套歌仔冊未註明出版月分，總共有三集，與泰平唱片遭禁售的〈新烏貓烏狗歌〉有不少雷同之處。

首先是數量相符，遭禁賣的唱片有三張，而歌仔冊則有三集：第二，雖然無法看出發行或出版的先後順序，但都在一九三二年；第三，兩者記錄作者都是汪思明。廈門會文堂發行的歌仔冊，有標註「林谷聲譯錄」等訊息，應該就是「林谷聲」聽過〈新烏貓烏狗歌〉，然後把歌詞記錄下來。至於林谷聲為何人？根據廈門「會文堂」發行的其他歌仔冊來看，他應該是廈門當地人，專門為「會文堂」負責編輯書籍。

依據以上訊息推測，一九三二年五月，泰平唱片發行〈新烏貓烏狗歌〉唱片，六月二十日遭禁賣，但賣出的唱片流傳到中國廈門，由廈門人林谷聲以「譯錄」方式，將〈新烏貓烏狗歌〉的歌詞轉換為文字並出版。

廈門會文堂出版的《最新烏貓烏狗歌》，首句即是：「大家卜聽著靜靜，我是臺北汪思明」，即為一位走唱藝人的「開場白」，歌詞內容有二個故事。第一個故事講述一對情侶出門約會，引起女方家長不滿，斥責女兒恬不知恥，不讓她出去，沒想到女兒還是偷跑出去，後來男方請媒婆前來提親，女方卻要求一千元聘金（折合現今市價超

民國廿一年印　上本
最新烏貓烏狗歌
會文堂書局發行

一九三二年由中國廈門「會文堂書局」發行的《最新烏貓烏狗歌》。

過一百萬元新臺幣），男方費盡全力只籌措到七百五十多元。眼見聘金不足，女方父母竟以「誘拐罪」控告對方，女兒感到絕望，最後在家中自縊身亡，男方也投水而死，二人雙雙殉情；另一故事內容比較簡單，描述一對男女朋友遵照傳統習俗，也尊重雙方父母，由媒人說親，最後二人有好姻緣，結局圓滿。

由上述內容來看，遭禁止發售的〈新烏貓烏狗歌〉唱盤中所謂「內容涉風俗敗壞」一事，應指第一段故事中男女殉情（女方上吊、男方投水），劇情，被日本執政當局視為不妥內容，並禁止唱片販售。這段描述殉情的歌詞，引述如下：

烏貓聽著應烏狗，返去一家亂
抄抄，

我是存辦卜吊豆，烏狗去跳大
橋頭。

頭：指臺北大橋

橋頭。（吊豆：上吊；大橋

烏貓廣然做伊返，是大不肯乎入門，（是大：即「序大」，指長輩或父母）

烏狗哀影伊吊豆，烏狗去跳大橋頭。（哀影：知道）

她家）

因兜，（罕：喊；治因兜：在

隔日通街罕透透，烏貓吊死治

中央。

唇邊隔壁走來勸，烏貓吊死房

由於泰平唱片發行〈新烏貓烏狗歌〉唱片尚未出土，演唱方式到底如何？在此之前，汪思明曾在朝日唱片的「鶴標」出版〈烏貓烏狗歌〉二張一套，前面歌詞內容與一九三二年廈門會文堂出版的《最新烏貓烏狗歌》一模一樣，前面四段歌詞都是：

相探即知間。

兄弟欲聽豎卡偎，這扮都是烏狗歌，一隻烏貓若飼大，烏狗結咧歸大拖。

現時人置講烏狗，店置公園火車頭，頭毛留到耳仔後，身分格甲成緣投。

咱人予講烏狗派，行路的確無大才，不管生份亦熟識，起腳動手濫滲來。

大家欲聽著靜靜，我是臺北汪思明，番地門牌我有訂，卜去

從朝日唱片出版的〈烏貓烏犬俗歌〉發現，汪思明是以「口白」方式，唸出上述歌詞內容，直到後面才演奏「大廣弦」，演唱「江湖調」鋪陳歌詞內容。

從以上推測可得知，汪思明大約於一九三一年前後，先在朝日唱片「鶴標」出版〈烏貓烏犬俗歌〉，因深受大眾歡迎，一九三二年泰平唱片發行〈新烏貓烏狗歌〉，卻因涉及「男女殉情」的劇情，政府下令禁止發售，但究竟是禁止唱片販賣？還是只禁止「解說書」？目前並不清楚。

（二）劇情聳人聽聞：一九三三年羊標唱片《殺子報》

《殺子報》又名《通州奇案》或《南通州奇案》，原是發生在清代江蘇省「通州」（現今「南通市」）的一宗人倫案件，寡婦王徐氏與僧人納雲私通，因奸情被兒子王官保發現，惟恐姦情敗露，狠心殺子並分屍，劇情駭人聽聞，情節更是曲折離奇。清代浙江文人景星杓於一七一六年出版的《山齋客譚》書中，有一件「母淫殺子」的時事記載，與此劇情頗為類似，並指出此案發生於「康熙乙未」年（一七一五年）；但有關此案件的小說是一八九七年（清光緒二十三年）由敬文堂出版的《繪圖殺子報清廉訪案》，此書共有六卷二十回，並無作者姓名。

由於故事曲折，劇情又涉及淫蕩、殺子等，使得這宗命案的劇情為京劇所採用，之後又有粵劇、福州戲、潮州戲及歌仔戲等劇種加以演出，甚至還有說書和相聲等表演。依據《臺灣日日新報》的報導，一九○六年八月，中國戲班福州「三慶班」（京劇）獲邀來臺灣演出，當年十月的演出劇目中，由上海「花旦」金翠英演出《殺子報》折子戲：

一九○七年福州「祥陞班」與「大吉陞班」也來臺灣，演出全本《殺子報》時，經常全場客滿，顯見此戲劇具有吸引人之處。

一九一○年代至一九二○年代，臺灣已有從中國傳入的「歌仔冊」，例如廈門會文堂《殺子報》、廈門博文齋《最新通州奇案殺子報全本》及廈門文德堂《最新通州奇案殺子報全本歌》等。

縱觀上述資料，可見《殺子報》的劇情已深入臺灣民間。一九三○年代，正是臺灣歌仔戲走入戲台的階段，急需大量的新劇本因應演出，因此有人加以改編演出，並灌錄唱片販售。一九三三年三月一日《臺灣警察時報》中《本島出版だより》（臺灣島主要出版品）一文，提及遭到禁賣「解說書」的唱片，羊標唱片的套裝歌仔戲唱片《殺子報》中的二張唱片（全套唱片至少五張），也被以「風俗」之由，同年

一月六日及一月十七日，分別遭到
「發賣頒布禁止」及「差押」（扣押）
處分。

禁賣，但其他唱片公司仍然發行相
關唱片，例如三榮唱片《南通州奇
案》、泰平唱片《殺子報觀寶（官
保）出現》，但並未遭到禁止發售
的命運，而羊標的《殺子報》唱片
只禁賣其中二張，其他三張可以發
售，這是為什麼呢？

這套《殺子報》唱片由寶玉珠、
陳玉安、攸玉安演唱，其中陳玉安
又名陳加走，與汪思明為師兄弟關
係，不但能唱能演，更編寫不少歌
仔戲劇本，也是日治時代知名的「戲
先生」。這套《殺子報》唱片由陳
玉安編劇，他參考的資料，推測應
是廈門會文堂或博文齋的「歌仔
冊」，或是來臺灣演出的京劇戲班。

值得一提的是，《殺子報》戲劇
不只在臺灣的唱片被禁，在中國也
被列為「禁戲」，不准戲班演出。
早在一八八五年（清光緒十一年）
上海租界官方發布禁演的「淫戲」
戲碼中，就有《殺子報》，但卻履
禁履演，無法杜絕，直到一九五〇
年時，中華人民共和國文化部公開
禁止該劇演出。

雖然羊標的《殺子報》唱片遭

我想，應該與內容有關！全齣劇
情中，最令人震驚的橋段應是母親

電影《魔窟殺子報》的剪報。

泰平唱片的《殺子報觀寶出現》以及三榮唱片的
《南通州奇案》（徐登芳提供）。

殺子並分屍，若是描述太過寫實，甚至為了吸引觀眾而加油添醋，將母親凌虐兒子的情節一一描繪，最後還坐在兒子身上並壓死。這種情節在劇場中演出，或在戲曲中演唱，應該不會被當局所容許，認為有礙風俗教化而加以禁止。

由於劇情駭人聽聞，雖然政府明令禁止上演，卻仍然傳唱不已，一九五九年甚至還拍攝成電影《魔窟殺子報》（有華語及臺語二種配音版本），並由歌手紀露霞演唱臺語插曲，只不過這部電影是將「清代」改編為「現代」，但劇情內容卻大同小異。

（三）引發社會爭議：一九三三年〈時局口說：肉彈三勇士〉

一九三二年一月二十八日，日軍發動戰爭進攻上海等地，即所謂「一二八事變」（或稱「淞滬戰爭」），日本方面則稱為「第一次上海事變」），戰爭進行中，日本陸軍獨立工兵第十八大隊負責進攻「廟行鎮」（現今上海市寶山區），遭遇中國第十九路軍以鐵絲網阻止其前進，日本派出一等兵江下武二、北川丞、作江伊之助等三人，一起抱著爆破筒前進，最後以爆炸方式順利破壞鐵絲網，但三人也因而身亡。

此事經《東京日日新報》等媒體大肆報導，日本國內一片讚揚，一九三二年三月起，即有《肉彈三

江文也 作曲家 聲樂家 （舊名 文彬）（現）東京市大森區南千束町

臺灣出身的音樂家江文也演唱的《肉彈三勇士の歌》及彩色歌單。

勇士》（新興キネマ製作）、《忠魂肉彈三勇士》（河合映畫製作）、《忠烈肉彈三勇士》（東活映畫製作）、《昭和の軍神爆彈肉彈三勇士》（赤澤映畫製作）、《譽れもたかし爆彈三勇士》（日活製作）、《昭和軍神肉彈三勇士》（福井映畫製作）等五部電影上映。

除了電影外，《大阪每日新聞》與《東京日日新聞》公開徵求「肉彈三勇士の歌」歌詞，而《大阪朝日新聞》與《東京朝日新聞》則是公開徵求「爆彈三勇士の歌」。〈肉彈三勇士の歌〉於三月間由日本古倫美亞發行，〈爆彈三勇士の歌〉則是四月間由ポリドール（Polydor）唱片發售。值得一提的是，古倫美亞發行的〈肉彈三勇士の歌〉，是由出生於臺灣的江文也演唱，這也是他出道的作品，唱片上直接標明為「愛國歌」。

在媒體報導與電影、唱片的推波助瀾下，「爆彈三勇士」（又稱「肉彈三勇士」）事件喧騰一時，這三人更被比擬為「新軍神」，東京市還矗立起他們三人抱著爆破筒前進的銅像。這個風潮也影響了臺

東京市矗立起三位軍人，抱著爆破筒向敵方陣地前進的銅像。

銅像の大尉三勇士光榮遺跡の圖（大東京）
Bronze statue of the three Human Bullets (Greater Tokyo)

泰平唱片在報紙刊登廣告，其中有汪思明演唱的〈新鳥貓鳥狗歌〉及〈時局口説：肉彈三勇士〉。

灣，一九三三年五月二十八日，泰平唱片在《臺灣日日新報》刊登廣告，以〈新曲盤出現了〉為標題，介紹即將發行的唱片，除了前述由汪思明演唱的〈新烏貓烏狗歌〉外，還有同樣由汪思明主唱的〈時局口說：肉彈三勇士〉（唱片編號T208~T209）。

一九三三年五月，〈時局口說：肉彈三勇士〉唱片出現在廣告上並開始發售，賣了半年多，到了一九三三年一月十九日，卻被以「妨害安寧秩序」為由，遭到警方「押收」（扣押、沒收）。一九三三年二月三日《臺灣日日新報》以「爆彈三勇士を侮辱する臺灣語のレコード 本島人が吹込んで全島に頒布したが 一月末發見され全部押收」（侮辱爆彈三勇士的臺語唱片 由本島人錄音並發行全島 一月末發見全部押收），此新聞報導中，雖將汪思明誤寫為「王思明」，

卻刊登他本人穿著長袍並經營店鋪的照片，直指他為「非國民」。當時的日語，所謂「非國民」是指行為違背國民性，通常指反國體和反戰活動及言論的人，以及不服從政府方針的人、有特定的思想和價值觀的人等，此一詞彙在當時的社會，具有仇恨、責備、侮辱等意義。

根據《臺灣日日新報》的報導，〈時局口說：肉彈三勇士〉唱片內容不妥，主要有二點。第一，內容中指明「三勇士」是抽籤出列，最

《臺灣日日新報》及《漢文臺灣日日新報》都刊登〈時局口說：肉彈三勇士〉唱片，涉嫌汙辱軍人而遭扣押的新聞，並將汪思明的照片刊登在報紙上。

後為皇國犧牲，並非出自於自願；第二，三位軍人為國犧牲後，各界捐款蜂擁而來，讓他們的家庭一夕致富。為了怕臺灣人不明白，《臺灣日日新報》隔日又在「漢文版」刊登此新聞，其中寫道到該唱片於昭和七年（一九三二年）四月灌錄，二個月後出版，大概有三百片運送到臺灣，分散在全臺八十多家店鋪販賣，但銷售狀況不佳，直到一九三三年一月遭到警方查扣、沒收。

此新聞發布後，多位讀者投書到報社，不但直斥汪思明為「非國民」，還指責他的行為不佳，乾脆滾去「支那」（中國），甚至有人要求陸軍部，直接用刑法起訴他。但也有為汪思明叫屈的聲音，例如一九三三年三月一日發行的《臺衛新報》有一篇〈臺日の誤報王思明を殺す―レコード吹込事件〉（臺灣日日新報的誤報殺了王思明：唱片寫道：

片灌錄事件）的新聞，內文中指出〈時局口說：肉彈三勇士〉的內容雖有可議之處，但如果了解本島人（臺灣人）社會普遍存在著「拜金主義」，對於金錢的觀念有所不同，並非有意汙辱三勇士，而且代理商「河合樂器店」主事者，對於臺語並不熟悉，沒注意到其中部分內容可能有問題，才會灌錄成唱片。

由於〈時局口說：肉彈三勇士〉唱片尚未出土，無法得知其內容，但臺灣大學圖書館的「楊雲萍文庫」中，收藏一本一九三二年七月二十五日由「秀明堂」出版的《盡忠愛國新歌》歌仔冊，我則收藏一本臺中「瑞成書局」（未註明年代）發行的《盡忠報國三勇士新歌》歌仔冊，比較二本歌仔冊的內容後，發現只有在起頭的字句不同，後面描述三人為國犧牲及獲得國民敬崇的情節，幾乎都是一模一樣，其中內容相似。

各位官吏去參拜，新聞影戲做出來。（影戲：電影）

各位富戶甲會社，大家參拜去因靴。（靴，音hia，指「那裡」

恰早因厝是散赤，各位賞金今好額。（因厝：他們家）

各位會社甲團體，却錢賞賜因三分。（却錢：指「捐款」）

老母妻子甲老父，每日賞金通好提。

是咱帝國大福蔭，三位勇士真感心。

這二本歌仔冊的內容中，都有「恰早因厝是散赤，各位賞金今好額」，描述三人的家境原為貧困，但為國犧牲後，因各界捐款蜂擁而來，讓他們的家庭一夕致富。此為《臺灣日日新報》新聞報導中，所謂「時局口說：肉彈三勇士」唱片描述的內容相似。

從以上資料推測，汪思明因〈時

局口說：肉彈三勇士」唱片內容不當，得罪了當局，導致唱片遭到查扣、沒收，但「秀明堂」出版的《盡忠愛國新歌》，以及臺中「瑞成書局」發行的《盡忠報國三勇士新歌》卻逃過一劫。雖然無法直接證實，這二本歌仔冊與汪思明〈時局口說：肉彈三勇士〉唱片有關，但從其中的歌詞，卻能看出當時社會氛圍。

（四）打情罵俏不敵政治正確？

一九三三年利家唱片《桃花過渡》

《桃花過渡》（唱片編號T109-T110）為二張一套，由利家唱片「黑標」出版，唱片標籤上註明為「車鼓戲」，由藝名「高貢笑」及「正人愛」的男女演員主唱，但一九三三年七月《臺灣警察時報》第二一二期刊登消息，以「擾亂風俗」為由禁止發賣並扣押「解說書」，處分時間為一九三三年五月

臺中「瑞成書局」發行的《盡忠報國三勇士新歌》歌仔冊，內容描述三人的家境原本貧困，為國犧牲後各界捐款蜂擁而來，讓家庭一夕致富。

十六日。

《桃花過渡》取材於傳統「車鼓戲」，屬於南管系統，戲中主角一男一女，男為「撐渡伯」、女為「桃花」。一位名為「桃花」的姑娘要過河，「撐渡」的老伯和她開玩笑，要求以對歌方式一決勝負，結果機警的「桃花」姑娘略勝一籌。整齣戲曲著重在男女的打情罵俏與「桃花」姑娘的機智聰慧，在民間流傳許久，藝人們在廟會及各種慶典上表演，成為知名的戲曲，甚至被歌仔戲所吸收。

在臺灣民間，不只閩南系統的「車鼓戲」有《桃花過渡》，連客家採茶戲也有這一齣，可見受歡迎的程度，在傳統歌詞上，都是從正月起唱，以男女各演唱一段方式表演，有一大段的劇情，其中「撐渡伯」想娶「桃花」為妻，歌詞中極力鼓吹她下嫁，還誇大、張揚自己的家世背景，其中有一段唱道：

（男）正月人迎尪囉，單身娘

子守空房。
嘴吃檳榔面抹粉，手提珊瑚等待君。

（女）二月立春分囉，無好狗拖撐渡船。
船頂食飯船底睡，水鬼拖去無神魂。

一般而言，都是從正月直唱到十二月，二段之間以「伊都咳仔囉咧咳！噯仔囉咧噯！噯仔囉咧噯仔伊都咳仔囉咧咳！」做為「過門」。

唱完後，「撐渡伯」唱輸「桃花」，只好免費為她撐渡，讓「桃花」姑娘順利渡河。但在利家唱片《桃花過渡》中，唱完十二月之後，卻還有一大段的劇情，其中「撐渡伯」吹她下嫁，還誇大、張揚自己的家世背景，其中有一段唱道：

東京的總督是我結拜，北京的皇帝是我親大兄待君。

「東京的總督」是指從日本東京來臺灣就職的「臺灣總督」，也就是當時臺灣最高的統治者。我個人認為，《桃花過渡》唱片雖以「擾亂風俗」為由遭禁賣，內容雖有涉及「情色」，卻非過於明顯，只是以影射方式提及，但因提及臺灣總督部分，不但已達「不敬」程度，甚至有揶揄的成分，侵犯其權威，因此遭到禁賣命運。

雖然《桃花過渡》於一九三三年遭禁賣，但此表演方式及歌詞形式卻一直延續下來，並未遭到嚴重打擊。戰後，這首車鼓歌曲仍深受民眾喜愛，不但有多家唱片公司繼續灌錄，一九五六年十月，由郭伯榮導演、編劇《桃花過渡》電影上映，捧紅新明星「小艷秋」；一九六八年又由陳揚導演《新桃花過渡》電

影，演員有矮仔財、陳淑貞、周遊等人。

1933 年由利家唱片「黑標」發行的〈桃花過渡〉唱片。1956 年 10 月，由郭伯榮導演、編劇《桃花過渡》電影。

而且媒體也不斷報導，並封他為「飛天梟賊」、「稀代の兇賊」等，更有在基隆獅球嶺圍捕記錄，警方率百餘人搜山，還是被廖添丁逃走。

（五）義賊或是罪犯？一九三三年新高唱片《臺灣實話 廖添丁》

一九三三年七月《臺灣警察時報》第二一二期，不但刊登利家唱片「黑標」《桃花過渡》的解說書遭禁止發賣並扣押，還有新高唱片《臺灣實話 廖添丁》（唱片編號五四〇、五四一）的解說書也遭禁賣並扣押，處分時間同樣為一九三三年五月十六日。

廖添丁於一八八三年出生在現今臺中市清水區，一九〇二年因竊盜罪遭臺中地方法院判刑，此後又因偷竊、強姦、搶劫等罪入獄服刑，但他卻未改過自新，不但履履犯案，而且案件愈來愈大。一九〇九年七月起，廖添丁接連犯下「士林街茶商王文長金庫搶案」、「大稻埕日新街派出所警槍彈藥與佩刀被竊案」、「富商林本源家槍案」、「密探陳良久命案」及「八里五股坑莊保正李紅搶案」等，案件引人注目，

（一）蓄音機レコード解説書
新高曲盤　臺灣實話　廖添丁
541　B
540　A
540　B
541　A　（四）（三）（二）（一）

發行所　東洋蓄音機合資會社

右は風俗を紊乱するものと認め、昭和八年五月十六日附發賣頒布禁止並差押處分に附せらる。

（二）蓄音機レコード解説書
利家唱片　車鼓戲　桃花過渡
高批乱　桃花過渡
正人愛
T109　A　其壹
T109　B　其貳
T110　A　其三
T110　B　其四

右は昭和八年五月十六日附前同樣處分に附せらる。

《臺灣警察時報》刊登利家唱片〈桃花過渡〉以及新高唱片的《臺灣實話 廖添丁》，解說書遭禁止發賣並扣押。

●朝日座の新藝題　朝日座臺灣正劇は相變らず好人氣なるが今夜よりの替り藝題として「兇賊廖添丁」を出演せるがこれは彼が跳梁猖獗時の事實より途に警官の爲に銃殺さるゝに至らせでを勸善懲惡的の脚色としたるものにて全部は多くの齣數となれるものなるが全部は之を二度に分ち引績き下編の兩日にて開演すべしと云ふが同正劇は之を以て一先閉演し隆座に移り開演と同時に目下同座に於て開演中なる東京新吉原藝妓連の一行は朝日座に乗込み來る豫定なりと

《臺灣日日新報》刊登朝日座演出《凶賊廖添丁》的報導。

當時廖添丁犯案等事蹟經常出現在報章上，《臺灣日日新報》亦有相關報導。他於一九〇九年十一月十九日遭同夥「楊林」殺害。同年十一月二十一日出刊的報紙中，日文版以《稀代の兇賊廖添丁の最期》為題，漢文版則以《積惡身亡》作標，都報導廖添丁於十九日身亡的消息。

廖添丁已死，其屍骨無人「認領」，被埋葬在現今八里區的墓地，但他的「傳奇」故事卻開始流傳。一九〇九年十二月間，警方率「壯丁團」（類似現今「守望相助隊」）於舊曆年前後實施防衛治安措施，以提高警覺，加強戒備，稱為「冬防」，沒想到臺北大稻埕一帶居民，竟然風傳警察又在圍捕廖添丁。此外，據說參與圍捕廖添丁的日本警察松本建之，其妻子突然罹患怪病，群醫束手無策，後經鄉人規勸，他在廖添丁屍骨下葬處立上一塊石碑，上刻「明治四十二年十一月十九日　神出鬼沒廖添丁之墳墓　松本建之」等，並加以祭拜，不久之後，其妻竟然不藥而癒，此後，該處香火鼎盛，而且有不少人到此祈禱、求助，並傳出相當靈驗，甚至有人還請戲班來此演戲，並供奉祭品。但日本政府認為此舉相當不妥，不但將石碑拆除，也不准民眾祭拜，直到一九五八年因當地民眾集資興建「廖添丁祠」才被挖掘出來。

自此，廖添丁的「傳奇」開始在民間傳開了！一九一一年八月，臺北「朝日座」演出臺灣正劇〈凶賊廖添丁〉，引起民眾的好奇，票房大賣座，此劇直到一九一七年仍有演出記錄。「臺灣正劇」又稱為「臺灣改良戲」，與傳統戲劇不同，而是源自於日本的「新劇」，採用西方的布景、道具形式，以臺語演出。

從以上描述可知，新高唱片發行的《臺灣實話 廖添丁》應有所本，但內容為何？在唱片迄今尚未出土下，並無法得知，也不知道劇本是何人編寫？我收藏一套一九五五年五月由臺北「義成圖書社」發行的《臺灣義賊新歌廖添丁》歌仔冊共六集，由知名的「歌仔先」梁松林編著。

梁松林為臺北人，與前文所提及

一九五五年，臺北「義成圖書社」發行的《臺灣義賊 新歌廖添丁》歌仔冊。

的汪思明同輩，也曾經為唱片公司灌錄唱片，而在《臺灣義賊新歌廖添丁》中，不但描述廖添丁武藝高強、神出鬼沒及日本警察多次圍捕失敗等場景，更寫出廖添丁劫富濟貧的英勇行為，可見廖添丁在民間的「形象」，已從「凶賊」變成「義賊」，若新高唱片的《臺灣實話廖添丁》也是如此，在日本統治時期應該會引起警方注目，如此「言論」定會被「管制」。

（六）不景氣與失業：一九三四年泰平唱片〈流浪的街頭〉

一九三四年十二月，泰平唱片出版的流行歌〈街頭的流浪〉（唱片編號八二○○三），由「守真」作詞、周玉當作曲、青春美演唱。由於歌詞內容寫實，不僅描述經濟不景氣及失業的情況，更吐露民眾的心聲，一句又一句：「唉唷！無頭路的兄弟！」喚醒當時人們對於一九二九年以來，影響全世界的「經濟大蕭條」的切膚之痛。

「經濟大蕭條」從美國開始，一九二九年十月二十四日股市下跌，幾天後引發華爾街股災，瞬間席捲全世界，不僅股市重挫，更造成失業率增加，以美國來說，失業率上揚到百分之二十五，部分國家甚至達到百分之三十三，造成社會持續動盪，貧困人口也不斷增加。

當時臺灣為日本殖民地，無法逃脫這波影響全世界的「經濟大蕭條」。一九三○年代，臺灣的失業率上升，造成不少社會問題。

一九三二年五月十九日起連載於《臺灣新民報》的小說《新聞配達夫》（中文翻譯命名為《送報伕》，為楊逵（本名楊貴）寫的一篇日文小說，主人翁是一位來自臺灣的年輕人「楊君」，他從故鄉來到東京，正好遇上高失業的時期，楊君幸運地找到一份送報的工作，卻遭老闆惡劣對待，努力工作二十天後被迫辭職，連事先繳納的契約保證金也遭到沒收。

面對嚴酷的不景氣，不僅出現剝削勞工的情況，更有人因無法生活下去而走上絕路，因此當時的報章，都以「殺人的不景氣」來形容。一九三四年十二月發行的流行歌〈街頭的流浪〉，其歌詞如此寫道：

景氣一年一年夕，生理一日一日害。

頭家無趁錢，轉來食家己。

唉喲！唉喲！無頭路的兄弟。

有心做牛拖沒犁，失業兄弟行滿街。

寒時無得睡，歹時無得啼。

唉喲！唉喲！無頭路的兄弟。

母是大家歹八字，著恨天公無公平。

唉喲！唉喲！無頭路的兄弟。

日時遊街去，暝時恬路邊。

唉喲！唉喲！無頭路的兄弟。

泰平唱片發行的〈流浪的街頭〉。（黃士豪提供）

一九三四年十一月發行的流行歌〈街頭的流浪〉，不到二個月的時間，進口二萬張唱片，竟賣出一萬張，顯示歌曲受到歡迎程度。但一九三五年一月二十日的《臺灣日日新報》，以〈警察で大弱りの歌詞不穩な曲盤沒收も出來ぬ「街路的流浪」やつと解說書だけ發賣禁止〉（警察無力可為，歌詞不穩的唱片不能沒收，「街路的流浪」只有解說書禁止販售）為標題，報導該唱片的歌詞內容對社會具有不安定的影響，因「整個歌詞都充滿頹廢的生活氣氛，與一種難以形容的受壓迫觀，並具有許多虛無主義的自暴自棄要素」。

所謂「歌詞不穩」，是指歌詞內容對社會所造成的影響，具有不安定的成分。報導中也強調，日本已實施相關法令，可以管制唱片發行，但在臺灣尚無相關法令可約束，因此不能沒收唱片，只能禁止發賣「解說書」（歌單）。

陳君玉在〈日據時期臺語流行歌概略〉一文中，曾提及〈街頭的流浪〉遭禁之事，但他將歌曲名稱誤記為〈失業兄弟〉，應該是取歌詞

警察で大弱りの
歌詞不穩な曲盤
沒收も出來ぬ"街路の流浪"
やつと解說書だけ發賣禁止

出版規則の
缺陷です
係員の談

《臺灣日日新報》報導〈流浪的街頭〉因歌詞不妥當，解說書遭警方禁止販售。

中「失業兄弟行滿街」一句。對於作詞者「守真」，陳君玉並無提及其經歷，因此我懷疑「守真」應是筆名，而日治時期的臺語流行歌中，「守真」只寫作這麼一首歌詞，並無發現其他創作。

有關日治時期臺灣文學研究中，「守真」卻有其他作品，目前發現二首新詩，都是以中文書寫。第一首是一九三三年十月二十四日《臺灣新民報》中，「守真」發表一首名為〈公然賭博場〉的新詩，痛斥社會上有人以「俱樂部」名義，公然聚賭之事，其中寫道：「法律上是不許你存在，不曉你有什麼勢力？更會延續至今，唉喲！人家被你害得疊疊重重，兄弟不合，妻子離散，處處較鬧的聲音，都是中了你的迷魂局。」在此詩中，註明「鹿港 守真」，顯示他應為彰化鹿港人士。

另外，「守真」還有作品刊登在

守真在《臺灣新民報》發表新詩作品，署名為「鹿港」、「鹿津」等，顯示他出身於彰化鹿港。

一九三五年三月五日發行的《臺灣文藝》（第二卷第三號），題名為〈感懷〉：

我沒有什麼色彩，我沒有異想天開
因為人生是乾燥，社會是落伍
我明知不幸的生存，是不如永遠的沉淪
總是我的心還未死，我還要留些殘喘
去看這社會的推移。
我不是無情動物，總是我不會可憐
因為我不是一時的
死！我是不會悲哀
因為在ＸＸ下的死者，不知幾千萬個
何況當這小小的一個人
希望是一個畫餅，人生是被哄騙的蠢動物
我已經明白，我想不再去踏這個覆轍

新詩中的「ＸＸ」，是雜誌出版時刪除的二字。作家「蕭蕭」（本名蕭水順）在《優遊意象世界》（二○○六年聯合文學出版）一書中，推測應是「殖民」二字，因為涉及批評日本統治，所以審查後遭到刪除。

縱觀「守真」的作品，內容都相當寫實，充

分反映當時社會底層的黑暗，以及做為一個小人物的悲哀與無奈，我們回頭來看，汪思明正是守真筆下的那些小人物之一。他出生時，日本已經統治數年，因家境貧困無法接受日本的現代學校教育，只學過私塾，卻打下漢文基礎，能識文斷字，更能彈曲編詞，成為一代「走唱大師」。

此外，他年輕時也遇上台灣唱片工業的萌芽期，不但成為唱片界的「寵兒」，更以「勸世歌」的形式，編創出許多精采故事，一段「烏貓穿裙無穿褲，烏狗穿褲激拖土，烏貓欲做烏狗某，烏狗欲做烏貓奴」的七字歌詞，雖然語帶嘲諷，但歌詞卻令人們朗朗上口，更深刻描繪出一九三〇年代，一些年輕男女打破傳統婚姻觀念的思潮，沒想到以「諷刺」手法真實描繪社會現象的唱片，卻遭到禁止發賣的命運。汪思明編唱的〈時局口說：肉彈三勇

士〉唱片，以「妨害安寧秩序」為由，遭到警方「押收」。最後他像是「重大罪犯」，照片被刊登在報紙上，更有人指責他是「非國民」，還被傳喚到警察局問話。

汪思明的處境，可看出當時臺灣唱片工業發展的限制。一九三〇年代，留聲機與唱片價格愈來愈低廉，人們逐漸買得起，並引起政府及相關單位產量增加，認為有些唱片的內容「不妥」，影響社會安穩及人心思潮，就下手「整頓」，汪思明的創作就在這種氣圍下遭到打壓，成為社會新聞的焦點。

隨著戰事日益擴大，臺灣總督府開始嚴格管控社會輿論，一九三六年制定「臺灣蓄音機レコード取締規則」，唱片公司發行唱片前，先將唱片的名稱、內容及解說單送審。在新法令的實施下，就算政府尚未審查，唱片公司也會事先「自我審

查〕，以免因違反法令而遭禁止出版的命運。

「臺灣蓄音機レコード取締規則」實施後，政府的掌控日益嚴格，對於唱片的內容要事先審查，這對臺灣的唱片工業來說，不啻是敲響警鐘，隨著日本對中國的戰事愈來愈擴張，臺灣唱片的內容與型態也跟著改變，國家的利益將凌駕於人民的生活娛樂之上，換言之，唱片工業也必須為國家「服務」了。

第十三章

愛國，成了唯一的聲音

戰爭帶來恐懼、殘酷與殺戮，也營造出愛國與遐想。面對這種氛圍，許多不可思議的事，就在秋氣蕭殺、戰火頻仍的年代，發生在臺灣，先來說二則故事，二者看似毫無瓜葛，卻隱藏著千絲萬縷的牽連。

第一個故事發生一九四〇年九月初。在那個季節，盛夏之島臺灣依然炎熱，但颯颯的北風卻吹進人們的心裡，臺北大稻埕商店街迎來一波警方取締動作，取締對象竟是放置在店頭展示的假人模特兒。

當年九月十日《臺灣日日新報》刊登一則報導〈紅毛マネキン人形から一掃〉，「マネキン」是法文「mannequin」為宣傳廣告的模特兒，「人形」為「戲偶」或「玩偶」，「紅毛」是指西洋人，「北署」則是「臺北市北警察署」的簡稱，整句話意思為「西洋的假人模特兒從店門口消失，被北署一掃而空」。新聞內容指出，大稻埕商店街陳列的假人模特兒，都是金髮碧眼的西洋人形

為符合「時局」，北署警方出動，要求店家全部撤換為日本風格的模特兒，整個行動共清除六十間店家、二百一十二個西洋模特兒。

令人質疑的是，警方為何要取締西洋假人模特兒？這個答案留到最後再來解答。

第二個故事，發生在一九四一年四月。當時擔任臺灣總督的長谷川清，頒贈一只銅鐘給住在現今宜蘭南澳的一位泰雅族少女「サヨン」

象，幾乎沒有日本風格的模特兒

韻和當地年輕人為其搬運行李，從「利有亨社」出發，卻在途中遇傾盆大雨，莎韻行經獨木橋時，不慎滑倒跌入溪中，經過一個多月的搜救行動，仍一無所獲。

對於莎韻不慎落溪，當年九月二十九日《臺灣日日新報》刊出一則報導〈番婦落入溪流，目前行方不明〉，但未引起太大的迴響，直到一九四一年四月，臺灣總督長谷川清頒贈給莎韻的親屬一只銅鐘，將莎韻型塑為「愛國乙女」（日語裡「乙女」是指未婚的年輕女孩），不但有日籍畫家鹽月桃甫專程從臺北到有利亨社找尋作畫的素材，隨後又有小說、「紙支居」（紙劇場）、「浪曲」（說唱表演）的出現，而莎韻「為國犧牲」的故事，更被編寫為學校教材，在一九四四年出版的國民學校初等科國語教科書第五冊第十七課，名稱為「サヨンの鐘」。

（Sayun，翻譯漢字為「莎韻」、「莎鴛」或「莎勇」），放置在其故鄉「利有亨社」，紀念她「義務勞動」（指為政府提供不支領酬勞的工作）時為國犧牲的情操。

莎韻為何會遭難？當地警察兼「蕃童教育所」老師的田北正記，接到軍方徵召入伍，準備動身啟程，一九三八年九月二十七日清晨，莎

鐘」。

紅毛マネキン人形

店頭から姿を消す

北署で管內から一掃

新秋に誕生して來た北大稻埕の店頭から紅毛碧眼の人形モデルが姿を消す事になつた、恰も大稻埕方面の人形モデルには日本人風のものは殆んど無く凡て米人風のものは六十餘、百十一面に上つてゐるが、近く都紅毛碧眼のモデルは一掃の凡米……

《臺灣日日新報》對於臺北警方取締假人的西洋模特兒之報導。一九三○年代，日本各大都市的商店街店面櫥窗，都會擺設展示用的假人模特兒，而且大多是西洋人的金髮碧眼造型。

右：臺灣總督長谷川清致贈「サヨンの鐘」的照片。

左：「サヨンの鐘」的故事，上演紙芝居。

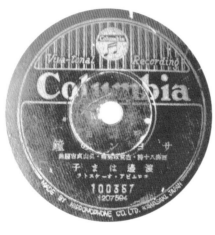

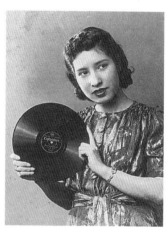

右：渡辺はま子的照片。左：〈サヨンの鐘〉歌

曲由西条八十作詩、古賀政男作曲。

一九四一年十月，日本古倫美亞

唱片公司發行〈サヨンの鐘〉（西

条八十作詩、古賀政男作曲、渡辺

はま子演唱）一曲，造成轟動，這

個源自臺灣的少女愛國故事，很快

引起注意。同年十二月七日，日本

對美國太平洋主要基地珍珠港發動

突襲，引爆「太平洋戰爭」，日本

大力鼓吹愛國主義，由臺灣總督府

情報部資助民間業者（松竹映畫與

滿洲映畫）拍攝電影《サヨンの

鐘》，由導演清水弘執導，當紅影

歌星李香蘭擔任女主角，一九四三

年在臺灣中部的霧社開拍，之後又

由古倫美亞唱片公司灌錄〈サヨン

の歌〉〈莎韻之歌〉及〈なつかし

の蕃社〉（懷念的蕃社）二首歌唱

片，行銷全東亞。

面對戰爭愈來愈激烈，政府全力

推動愛國主義，成為社會主流思潮。

而唱片市場從一九三六年七月起，

臺灣總督府公布「臺灣蓄音機レコ

ード取締規則」，要求唱片公司發

行唱片前必須先將唱片的名稱、內

容及解說單送審。隨著戰事日益擴

電影《サヨンの鐘》的廣告與本事單。由李香蘭演唱〈サヨンの歌〉及〈なつかしの蕃社〉。

進攻上海等地，進攻「廟行鎮」時，日軍派出一等兵江下武二、北川丞、作江伊之助等人抱著爆破筒前進，成功破壞鐵絲網，三人當場陣亡，此事被媒體大幅報導，不但拍攝相關電影，並由各報社公開徵求歌詞，日本古倫美亞也錄製〈肉彈三勇士の歌〉唱片。

同年三月一日，日本扶植「滿洲國」政權成立：五月十五日，日本海軍少壯派結合民間右翼份子闖入首相官邸，刺殺首相犬養毅，史稱「五一五事件」。此事件爆發後，殺害首相的軍人高舉「效忠天皇」的名義，獲得各界同情，最後首謀只被判處有期徒刑十五年，其後由海軍大將齋藤實組閣，結束文人內閣時代，日本自此走上軍國主義道路，大舉進軍中國。一九三七年七月七日發動「北支事變」（中國方面稱為「蘆溝橋事變」或「七七事變」），日軍攻陷北平、天津，中

張，各家唱片公司被要求必須配合「國策」，發行相關「愛國」唱片，更要杜絕「不當」的思維及言論傳播，對於唱片的內容，國家不只要求「審查」，更伸手進行「指導」，讓「愛國」成為唱片的「主旋律」，沒有任何干擾的「雜音」。

愛國流行歌的興起

戰爭陰影來得很早，在〈サヨンの歌〉發行前，臺灣社會已彌漫煙硝。

一九三二年一月，日軍發動戰爭

江文也演唱〈肉彈三勇士の歌〉的歌單。

國的國民政府正式對日本宣戰，但日軍節節戰勝，當年八月進攻河北省的張家口、保定、石家莊及邯鄲鐵路沿線地區，取得對華北的控制。面對戰爭的勝利，日本國內一片歡欣鼓舞，開始徵調年輕男子從軍，以擴張軍力。另外，日本國內各種愛國主義宣傳大行其道，不只報章雜誌鼓吹對中國的戰爭，相關唱片、電影也加入宣傳行列。一九三七年八月，《東京日日新聞》與《大阪每日新聞》聯合募集「戰時歌謠」，由本多信壽寫作的歌詞〈進軍の歌〉，獲得「一等賞」（第一名），日本古倫美亞公司於九月即灌錄並發行唱片。

〈進軍の歌〉的製作、發行及引發流行時間，可說相當迅速。以臺

〈進軍の歌〉由日本古倫美亞公司於一九三七年九月發行唱片（左）。《臺灣日日新報》於一九三七年九月二十八日刊登報導，臺南市舉辦「戰捷大遊行」，掀起萬人演唱〈進軍之歌〉（右）。

灣來說，一九三七年九月十二日在臺北公會堂舉辦「進軍の歌の夕」臺灣發表會。同年九月二十七日《臺灣日日新報》報導，臺南州以日軍攻占中國河北省保定、滄州為由，舉辦「戰捷大遊行」，共有一萬多人參加，大家齊唱〈進軍の歌〉。

除了臺南之外，臺北、宜蘭、花蓮、新竹、臺中、彰化、高雄等地，也在同日由各地官方主導舉辦盛大的「戰勝遊行」，動員學生、號召民眾參與。此時此刻，新創作的〈進軍の歌〉成為宣傳最佳利器，鼓舞民心士氣，人們在高亢、激昂的旋律中，讚嘆日本皇軍的英勇作戰，並以身為「帝國臣民」為榮，高唱著〈進軍の歌〉：

雲わき上がるこの朝（雲層升起的清晨）

旭日の下敢然と（旭日果敢地冒出）

正義に起てり大日本（就像大日本因正義而起）

執れ膺懲の銃と（拿著討伐的槍和劍）

鑑於戰爭規模擴大，一九三七年九月，日本政府以「舉國一致」和「盡忠報國」口號，進行「國民精神總動員」運動，各地方政府建立實行委員會，隨後成立町內會、部落會、鄰組等居民組織，實行強制儲蓄、捐獻、義務勞動等活動。為了鼓舞士氣，由內閣情報部主導企劃製作〈愛國行進曲〉，並向各界邀募歌詞，第一名者可獲得一千元賞金，這筆錢在當時大約是一個小學老師二年到三年的薪水。

在高額獎金的誘因下，共有五萬七千多人投稿，評審結果於同年十二月發表，獲勝的作詞者為森川信雄，作曲則是瀨 口藤吉。

一九三八年一月，日本各大唱片公司紛紛出版〈愛國行進曲〉演唱及演奏曲唱片，前後總計有二十多種，在各公司響應「國策」下，〈愛國行進曲〉成為有史以來日本唱片銷售量最多的歌曲，銷售數達一百萬張以上，後來還由勝利唱片出版「滿洲語」版，銷售於中國東北地區。部分歌詞及翻譯如下：

臣民我ら皆共に（凡我臣民皆有）

御稜威に副わん大使命（追隨皇威之大使命）

往け八 を宇となし（讓八方宇宙為一家）

四海の人を導きて（領導四海的民眾）

正しき平和うち建てん（建立正確的和平）

理想は花と咲き薫る（理想將與花朵一同綻放、吐露芬芳）

〈愛國行進曲〉歌譜的封面及各家唱片公司所發行的〈愛國行進曲〉。

面對戰爭的局勢，國家藉由各種力量全力宣傳，營造全民共識，「愛國」不但成為唱片工業的主流，更成為當時「唯一」的聲音，任何與之抵觸的力量與聲音，都將遭到滅除。

「愛國」影響臺灣唱片市場

在日本本土的愛國潮流影響下，殖民地臺灣自然無法置身事外。臺灣總督府主導各地方政府（州廳），希望藉由此方式募集「時局」歌曲，達到「國民精神總動員」的目標。

一九三八年一月，臺中州編寫〈皇軍な讚ふる歌〉及〈島の總動員〉二首歌詞，由日本古倫美亞唱片公司作曲並發售；同年三月，臺灣國民精神總動員本部和古倫美亞唱片合作，推出〈臺灣防衛の歌〉、〈慰問袋に添えて〉歌曲；同年五月，臺南州也和古倫美亞唱片合作，推出〈臺南州青年歌〉、〈命がけ〉。

最盛大的宣傳，當屬臺灣總督府主導的「臺灣國民精神總動員本部」於一九三八年五月的募集歌曲。此募集行動仿效日本本土〈愛國行進曲〉的方式，在臺灣募集〈臺灣行進曲〉，獲選第一名者有五百元獎

金，雖然獎金額度比不上〈愛國行進曲〉，但也相當吸引人們，結果全臺灣有三百多人投稿，最後由新竹州竹南庄的臺籍人士陳炎興獲得首獎。

根據陳明成在二〇一三年出版《陳映真現象：關於陳映真的家族書寫及其國族認同》一書，發現〈臺灣行進曲〉獲獎的作曲者陳炎興，就是作家陳映真的生父，當時服務於「竹南郡役所」；另外根據《臺灣總督府及所屬官署職員錄》記載，陳炎興一九三八年時月俸為四十六元，而〈臺灣行進曲〉的第一名有五百元獎金，相當於他將近十一個月的薪俸。

獲獎歌曲出爐後，各大唱片公司也仿照〈愛國行進曲〉模式，紛紛將〈臺灣行進曲〉灌錄唱片發售。一九三八年九月三日上午，各大唱片公司一百多人先在臺北舉辦發表會遊行，晚間在臺北公會堂召開唱

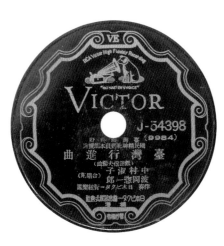

上：募集〈臺灣行進曲〉的新聞報導。下：由古倫美亞、勝利等唱片公司發行的〈臺灣行進曲〉。

片發表會。受到〈愛國行進曲〉引
發風潮，各式各樣的軍歌唱片及時
局唱片紛紛出籠，臺灣各州廳政府
展開募集歌詞、歌曲活動，製作「州
歌」、「青年團歌」，一九三八年
至一九三九年，臺北州、臺中州、
臺南州及高雄州都製定「州歌」，
並和古倫美亞唱片合作，發行唱片
行銷。

一九三九年六月，臺灣總督府文
教部及臺灣放送協會聯合主辦「島
民歌謠」募集活動，募集理由明確
指出：「募集之目的是要運用本島
的景物、事物，來展現島民之赤誠
情操，歌詞應朝明朗健全之方向，
避免卑俗的字句及傷感的情緒，使
島民在日常生活中能誦唱。」在此
理由下，「島民歌謠」開始募集，
當年九月有〈芽ぐむ大地〉、〈甘
蔗刈りの歌〉、〈讃へんかな臺灣〉、
〈讚へんかな臺灣〉、〈南の島から〉、〈臺灣島民
歌〉等五首歌曲入選，臺灣放送協

上：臺灣放送協會發行的《島民歌謠—臺灣樂し
や》歌譜。下：古倫美亞唱片發行《臺灣樂しや》
及《豐年踊》唱片。

會邀請高知名度作曲家，如鄧雨賢、
勝山文吾、飯田三郎等人編曲，並
於一九四〇年二月在臺北公會堂舉
辦發表會並出版歌譜。

隨著戰局的日益擴大，一九四一
年九月，《臺灣日日新報》刊載一
篇標題〈臺灣音樂的改調─在多加
入日本色彩下，對本島人思想將有
循循善導之效〉文章，其中大力抨
擊臺灣傳統北管音樂造成派系爭相
鬥毆之事，因此除要保留臺灣音樂
的本質之外，樂器的改良及演奏法

的變更，都要加入日本色彩，這樣
才能達到「皇民鍊成」彰功效。此

文章中也大力鼓吹「新臺灣音樂」，將由臺灣總督府主導成立「新臺灣音樂研究會」，發展具有日本色彩的新音樂。

一九四二年四月，皇民奉公會中央本部與臺灣放送協會再度舉辦「島民歌謠」募集活動，此次的募集理由：「此次募集是為提升本島音樂水準、皇民鍊成、島民情操防治、健全娛樂等方面。」募集歌詞指定必須具有鄉土色彩的「島民歌謠」及「豐年踊」，此次賞金較少，第一名只有一百元，最後「島民歌謠」由奈良縣的辰己利郎獲得首獎，曲名為〈臺灣樂しや〉，「豐年踊」則由高雄州的岡富榮入選第一名，當年九月在臺北公會堂舉辦發表會，接著由古倫美亞唱片發行〈臺灣樂しや〉及〈豐年踊〉唱片。

一九四二年十二月八日是日本偷襲美國珍珠港並發動太平洋戰爭的一週年紀念，臺灣音樂界人士在皇民奉公會文化部的主導下，在臺北組成「臺灣音樂文化協會」，並決定在總決戰的生活下，以音樂達到「報國」。臺灣總督府不再遮遮掩掩，以迂迴的「地方特色」歌謠來達到洗腦的目的，而直接要求臺灣音樂界人士必須「以音樂來挺身報國」。

一九三七年「七七事變」爆發以來，作為日本殖民地的臺灣感受到這股肅殺的氣息。在軍事上，臺灣被視為日本的「南進基地」，而在經濟上，臺灣則是日本帝國糧食及原物料的供給所，為達成軍事及經濟上的目標，臺灣總督府積極透過各種宣傳方式，企圖以統制唱片發行的方式在臺灣社會中造成一股盡忠報國的氣氛，才能符合日本帝國的實際利益及需求，從臺灣新民謠、時局歌謠到島民歌謠，正是此一政策的徹底實踐。

臺灣也很「愛國」

除新創作的日語愛國歌曲之外，古倫美亞和勝利等公司也將已發行的臺語歌曲，填寫日語而翻唱，內容多以鼓舞士氣、宣揚國策為主，甚至將原來哀怨的旋律，轉換為激動昂揚的音符，成為振奮人心的「軍歌」。

目前所知的臺語歌曲「改編」日文歌曲，年代從一九三九年至一九四三年之間，分別有古倫美亞唱片的〈軍夫の妻〉（改編自〈月夜愁〉）、〈譽れの軍夫〉（改編自〈雨夜花〉）、〈新しき花〉（改編自〈河邊春夢〉）、〈大地は招く〉（改編自〈望春風〉）、〈南海夜曲〉（改編自〈滿面春風〉）、〈真晝の丘〉（改編自〈對花〉）等；而勝利唱片則有〈南國の青春〉（改編自〈桃花鄉〉）、〈南國セリナード〉（改編自〈心酸酸〉）等。

賣座歌曲，有「哥倫比亞（古倫美亞）的搖錢樹」之稱；而演唱〈軍夫の妻〉的女歌手渡辺はま子也是當時古倫美亞唱片的「台柱」，她於一九三七年以〈愛国の花〉一曲成名，隨後又灌錄〈支那の夜〉（中國之夜）、〈広東ブルース〉（廣東藍調）等中國題材相關唱片，被稱為「チャイナ メロディーの女王」（中國旋律的女王），其後又

上述的改編歌曲，其中〈軍夫の妻〉、〈譽れの軍夫〉（榮譽的軍夫）及〈大地は招く〉（大地在招喚）三首歌曲，改編歌詞內容與戰爭有關，其餘並無直接關係，只不過是採用臺語流行歌或民謠旋律，填寫日語歌詞來灌錄唱片。這些唱片，不只在臺灣發售，也在日本本土發行，因此都是找日本知名歌手演唱，在日本本土也受到歡迎。

這些歌曲中，〈譽れの軍夫〉、〈軍夫の妻〉這二首歌曲最常被後世研究者提及。這二首歌於一九三八年做為同一張唱片發行，〈譽れの軍夫〉為男歌手霧島昇演唱，他畢業於日本「東洋音樂學校」，一九三六年進入日本古倫美亞唱片，一九三八年灌錄松竹電影《愛染桂》主題歌〈旅の夜風〉一曲成名，其後又有〈一杯のコーヒーから〉（一杯咖啡）、〈誰か故郷を想わざ〉（誰人不想起故鄉）等

古倫美亞唱片發行〈軍夫の妻〉、〈譽れの軍夫〉、〈大地は招く〉等三首歌曲的唱片，以及〈軍夫の妻〉、〈譽れの軍夫〉的歌單。（徐登芳、林良哲提供）

灌錄〈サヨンの鐘〉一曲。
古倫美亞公司將〈譽れの軍夫〉、
〈軍夫の妻〉列為同一張唱片，這
張唱片的銷售量究竟如何？目前並
無相關資料，但不少老一代的臺灣
人，在日本統治時期就會唱這二首
歌曲，後來這張唱片也經常在骨董
市場或拍賣市場被發現，推測銷售
量應該不錯。而且這張唱片因內容
符合「國策」，鼓吹臺灣人參與戰
爭，也受到當時政府的推崇。現將
〈譽れの軍夫〉的第一段歌詞原文
及翻譯中文如下：

赤い襷に譽れの軍夫（披著紅
色的帶子，榮耀的軍伕）
うれし僕等は　日本の男（歡
喜的我們，是日本好男兒）
君にささげた男の命（為了
你，奉獻出男人的性命
何で惜しかろ　禦國の為に
（為了國家，犧牲在所不惜）

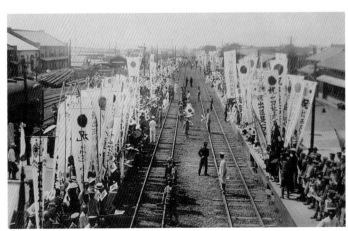

一九三八年，臺中高女的老師從軍報國並到臺中
神社參拜，由臺中高女等學校的學生前來歡送。
一九三八年出征士兵與軍夫在臺中火車站搭車前
去從軍，臺中各界人士組隊前來車站送行。

進む敵陣ひらめく禦旗（衝進
敵軍陣營，皇軍的旗幟飄揚）
運べ弾丸　続けよ戰友よ（持
續運送彈藥，支援戰友）
寒い露營の　夜は更けわたり
（在寒冷的天氣露營，度過夜晚）

夢に通うは　可愛い坊や（睡
覺時，夢見可愛的孩子）
花と散るなら　桜の花よ（如
同落花飄散，就猶如櫻花）
父は召されて　譽れの軍夫
（父親被召入伍，榮耀的軍夫）

由於〈譽れの軍夫〉的曲調採自臺語流行歌〈雨夜花〉，編曲及主旋律緩慢，呈現較為哀怨的情調，但改編為日語歌曲時，為配合歌詞中愛國情操與壯烈的氛圍，曲調風格大為轉變，一股雄壯、威武之氣息油然而生，與原曲風格截然不同。

除改編原有臺語流行歌曲調外，也有一些愛國歌曲是由臺灣人創作，主要是作曲方面，包括〈天晴れ荒鷲〉、〈戰すんで〉、〈鄉土部隊の勇士から〉、〈軍夫の便り〉、〈望鄉のつき〉、〈南の憧れ〉等，這些歌曲中，除了〈軍夫の便り〉及〈南の憧れ〉為王福、姚讚福作曲，其他的作曲都是鄧雨賢。

此時的鄧雨賢，大多以筆名「唐崎夜雨」創作。據了解，「唐崎夜雨」為日本本州中部琵琶湖的「近江八景」之一，屬於名勝景觀，不知為何鄧雨賢以此為筆名？但他在此時期，因臺語流行歌已無法出

版，轉向挑戰日語流行歌，其中以一九三九年發行的〈鄉土部隊の勇士から〉（鄉土部隊的勇士）最為知名，一九六○年亞洲唱片改編為臺語歌曲〈媽媽我也很勇健〉，由文夏演唱，再度紅遍臺語歌壇。值得一提的是，原歌詞是以一位在臺灣出生的日本人為背景，敘述他到中國作戰的心情，面對同袍的情誼

及思鄉的苦悶，強調奮勇作戰的精神，甚至在最後一段的歌詞中，表達為國遠征的信念，要將日本國旗插在將介石的「本陣」（司令部）。

〈鄉土部隊の勇士から〉唱片及歌單。（徐登芳提供）

臺語也要「愛國」

隨著戰爭爆發，在國家政策的積極動員下，各家唱片業者配合時局及政策，展開各種高額獎金的甄選，大量灌錄軍歌、時局歌曲及國民歌謠，使得這時期的唱片市場，充斥著大量「愛國」歌曲。積極進取的歌詞內容成為當時的主流文化，而歌詞內容及曲調傾向悲哀、頹廢者，被視為靡靡之音，甚至遭到禁止發行的命運。

面對此一局勢的轉變，唱片工業也在戰爭的影響下，成為國家動員體系的一部分。當時發行的唱片，不是單一強調愛國觀念，而是呈現二種不同的類別，首先是直接歌頌愛國、鼓吹從軍等意識，強調皇國精神與痛斥敵人的罪惡，這在流行歌曲與新劇唱片中都可發現；另外也有訴諸異國情懷，尤其在日本帝國占領中國的華中及華南之後，此

類型的歌曲可說異軍突起，搭配著愛情的浪漫情懷，成為戰爭期間的特殊景象。

（一）臺語的「愛國歌」

面對戰爭局勢的變化，對於時局反映的歌曲，從一九三七年起出現在臺語流行歌的唱片市場。依據當時的相關法令，日本男性有服兵役的義務，因此從一九三七年八月宣告「國民精神總動員」後，日本全國進入戰時體制，大量年輕男子從軍出征，但臺灣、朝鮮等日本殖民地，不適用日本本土法令，因此臺灣男子並無服兵役的義務。

但一九三二年一月「上海事變」，因戰事陷入膠著，日本軍部派遣駐守臺灣的「臺灣軍」出征支援，並徵用臺灣人以「軍屬」身分擔任從軍。日本軍隊的制度，「軍屬」是指非直接參與戰鬥的人員，不具備軍人身分，包括從事研究開發、管

理行政、翻譯、宗教人員及負責伙食等雜務者，當時徵召的臺灣人大多是負責伙食等雜務者，被稱為「軍夫」，在軍隊中的地位相當低，但在戰鬥中卻要上第一線，因此傷亡頗多。

一九三七年八月，隨著戰事擴張，日本軍方徵調「軍夫」，鼓勵臺灣男子協助戰爭。同年九月起，臺灣各地方政府接受「軍夫志願申請」，以臺北州來說，市役所勸業課於九月二十七日為止就收到三百多人提出志願申請，甚至還有年輕人用鮮血畫出日本旭日旗，並寫下志願血書，宣稱要為「皇國犧牲」。

目前在臺南市「安平第一公墓」仍有十二座臺灣軍夫墳墓，被稱為「安平十二軍夫墓」，紀念第一批在中國戰場戰死的臺灣年輕人，據統計從一九三七年至一九三九年，在戰場上死亡的臺灣軍夫共有四千八百多人。

戰爭持續進行，各地的學生、民眾被動員起來，不是歡送軍人出征，就是為軍夫壯行，這種場面在當時日本各地很常見，戰爭的苦難開始改變人民的生活，後期甚至為提供軍隊的需求，各地實施「供出、配給」制度，農民必須將生產的糧食交給政府統一分配，各家戶依戶口資料領取固定分額的米糧、食用油、豬肉、木炭，甚至是棉布衣料。

人民的生活被戰爭改變，更被納入國家動員體制，配合國家政策從事各種工作，例如國防獻金募集、歡送軍人及軍夫出征、金屬回收運動等等，女性更要加入製作慰問袋、縫製千人針、日の丸旗等工作。

面對國家總動員體制的運作，流行歌也受到相當大的影響。以日本來說，一九三二年為紀念在上海戰役中陣亡的「三勇士」，各大唱片公司都發行〈爆彈三勇士〉歌曲唱

片，隨後又因應時局變化，發行各種愛國歌曲唱片，例如〈滿州行進曲〉、〈亞細亞行進曲〉、〈日の丸行進曲〉、〈軍国さくら〉、〈軍国の母〉、〈慰問袋を〉、〈進軍の歌〉、〈露營の歌〉、〈報道戦士の歌〉、〈肉彈千里〉、〈軍事郵便〉、〈銃後の花〉、〈敵前上陸〉、〈塹壕夜曲〉、〈海軍陸戰隊〉、〈大津の神兵〉、〈荒鷲艦隊〉、〈ああ決死隊〉、〈千人針〉等。

此時期的臺語流行歌也跟隨這股潮流，發行與戰爭相關的流行歌唱片，一九三八年年初，日東唱片發行〈送君曲〉及〈慰問袋〉，〈送君曲〉的歌詞是描寫一位婦人歡送自己的丈夫出征的情景，第一段歌詞如下：

送阮夫君欲起行，目屎流面無做聲，

正手（右手）舉旗，倒手（左手）牽子，

我君啊！做你去打拚，家內放心免探聽。

日東唱片發行的〈送君曲〉和〈慰問袋〉歌曲。

另一首〈慰問袋〉的歌詞，描寫戰爭期間政府發動各級學校及婦女團體製作「慰問袋」，寄送給前方戰士，袋中除了有常備的藥物和娛樂用的棋子外，也裝有「千人針」及各地神社求來的神符，這首〈慰問袋〉歌曲即是在此背景下產生，第二段歌詞如下：

慰問袋，這包我君的，
寄去戰地，有知咱全家，
叫你有進都無退。

慰問袋，這包我君的，
這支鈎耳扒，你妻親手袋，
寄去戰地，有知咱全家，
叫你有進都無退。

慰問袋，這包我君的，
這條千人縐，你妻親手袋，
寄去戰地，縛放你肚皮，
臨急槍子彈未過。

日東唱片還發行〈軍夫歌〉、〈從軍信〉二首歌曲，其中〈軍夫歌〉（陳日拔作詞、張新銳作曲、黎明

日東唱片發行的〈軍夫歌〉和〈從軍信〉歌曲。（黃士豪提供）

演唱）是對於隨軍出征的軍夫大加讚揚，並認為他們是愛國的好男兒，拋妻棄子為國盡忠。現將第一段歌詞採錄於下：

三頌萬歲映涼意，風聲戰地頭戴天。
離別妻某好男兒，為國盡忠趕緊去。
啊！勇健蓬萊好男兒！大家打拚的志氣！

以上歌曲，都有其特殊的時代背景及意義，描繪出個人或家族面對國家戰爭期間應有的「愛國」情操與態度，更重要的是，歌詞中強調「犧牲」是「為國盡忠」的情懷，除顯現當時國家的政策外，更反映社會的氛圍。我不只一次從老一輩的臺灣人口中聽說，當時國家鼓吹軍夫或志願兵從軍，都會要求適齡的男子「志願」簽下申請書，若有人不簽署，就會遭受來自各方的壓力，甚至被斥為「非國民」，受到人們的歧視。

除了個人的「愛國」，對於當時的國家局勢，也發展出相對應愛

國歌詞。一九三八年十一月，日本總理大臣近衛文麿發表「第二次近衛聲明」，號召建立「大東亞新秩序」，此宣言指出，日、滿（滿州國）、中三國要相互提攜，建立政治、經濟、文化等方面互助連環的關係，而大日本帝國也要在東亞與東南亞建立「共存共榮」的新秩序。

面對此局勢，一九三九年，帝蓄唱片推出〈愛國花〉及〈東亞行進曲〉二首歌曲唱片，其中〈東亞國劇〉（陳達儒作詞，陳秋霖、八十島作曲，吳成家、月鶯、月玲演唱）配合當時鼓吹的「大東亞共榮圈」的口號，具有其時代意義。

歌詞如下：

前進！前進！咱是東洋人！

五更雞啼，聲音隨風軟，
東亞天地，日出天漸光，
千山萬水，為國無嫌遠，
建設東亞，永樂咱樂園，

當然建設，東亞咱（的）樂園。

（二）臺語的「愛國劇」

除了臺語愛國歌曲之外，為鼓吹愛國從軍，各地學校、社團也開始編寫劇本，由學生或演員演出「愛國劇」，有些優秀的劇本或知名劇作家的作品，還會刊登在報紙的藝文欄上，供大家參考、學習。原本民間盛行的歌仔戲、布袋戲，也禁止演出傳統的劇本，而改成宣揚皇民精神及愛國情操的情節。歌仔戲演員除演出相關愛國的劇本外，也不能再穿著原本的傳統戲服，而改穿日本服裝，甚至穿著軍服、拿著武士刀上場；布袋戲也必須改變劇本與服飾，才能繼續上演，知名布袋戲藝師黃海岱就曾加入「演劇挺身隊」，演出皇民化布袋戲。

唱片工業方面，原本的「新劇」無論妹妹，無論亦（是）嫂嫂，舉國一致，丹心誅風波，前出土的唱片來看，帝蓄唱片發行的〈挨拶〉（打招呼），內容以二位老人的對話為主，其中一人要求另外一人不要再說以往臺灣傳統打招呼用語「你食飽未？」而是要當日本國民，學習說「國語」（日語），改以日文打招呼。

另外一張唱片也是由帝蓄唱片發行的軍事劇〈名譽的家庭〉，內容是一對臺灣籍夫妻因愛國，丈夫志願去前線當翻譯，妻子則志願到前線擔任「看護婦」（護士），二人要出發之前，捨不得年老的母親和年幼的稚子，但送行的鄉親卻一力承擔照顧責任，要他們不要擔心。

現將〈名譽的家庭〉一劇內容，採錄如下（註：部分為無法聽懂之處）：

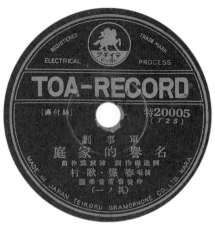

帝蓄唱片發行的新劇〈挨拶〉與〈名譽的家庭〉。（徐登芳提供）

第一幕：（演唱臺語歌曲）

惠敏：國華，你那嘸去歇晝？

惠敏：國華，你有彼款熱烈愛國的心肝，我真歡喜！總是你為啥物欲從軍咧？

國華：惠敏，大概妳亦嘸知，我早年有研究今仔日想欲去海外，因為著阿母年老所致，回鄉耕農，今仔日掛好有這的機會，從軍做○通譯，我想欲志願這項。

惠敏：國華，你有這款能力為國家，我真讚成，總是我甲你拜託咧。

國華：妳有啥物欲拜託？

惠敏：拜託你予我同行，做從軍的看護婦好否？

國華：有影都對，妳同前亦有做看護婦的生活，這是正行啊，○○○年老的阿母，那到安尼，是愛阿母說明啊！

國華母：國華，你返來啊是否？

遠的平和、人類的福祉，咱未用叫做男子的！

飯菜酒水甲你來啊。

國華：真多謝，請你甲我圍邊仔咧。

惠敏：啊！國華！今仔日這呢仔熱，你○○○○○，滿身重汗，那嘸去休睏？

國華：好！我連鞭欲休啦。

惠敏：嘸食飯佇想啥物？想甲呢，是人嘸好是否？

國華：這回的「日支之戰」，自開始戰爭以來，咱皇軍連戰連勝，德恩布澤，嘸過現時陸海空軍的勇士，為國無暝無日，無顧著性命，彼款的獻身盡忠報國。想講我，堂堂亦是國民的一個，甘會容得定定清間，來安樂種耕農是嘸？我真見誚，是講做男子以上，無親像人獻身為國家，為著東洋永

國華：阿母，我歇晝返來啊，想欲甲阿母參詳幾句話。

國華母：是啥物話？做你講咧！

國華：這回的「日支之戰」，嘸過掛念阿母年老甲細漢的志賢啦！阮翁某共同想欲從軍打拚，嘸？

國華母：你的心情我是真歡喜，恁翁某有這款的勇氣為國，家內的代誌亦做你放心，趕緊早一日，緊去志願啦。

國華：我的確照妳的期待啊！

第二幕（演唱日本軍歌）

國華：諸位！無閒的中間予恁專工來送別，敝人感覺無上的光榮，但是我早已經就有決心了，男子一朝為國家出門，只有一死報國而已，敝人不在的中間，年老的家母以及細漢子，多望諸位牽成顧愛，恩情至愛嘸敢未記的。

男鄉親：國華君，請恁放心，為國盡忠建制功勞，恁家內的代誌，反正阮銃後的人通看顧就是啦。

國華：真多謝！

女鄉親：嘸免驚，恁家內的代誌，阮婦人會自然照顧，你嘸先致意啦！

惠敏：承蒙恁大家，堅定銃後的奉公，阮翁某才會得安心，盡力為國打拚。

國華：今我已經會得安心向著陣地，諸位！再欲相見著來靖國神社再會。阿母！妳的身軀著愛家已保重。

國華母：國華！我的代誌亦做你放心，嘸免為我掛念，我是在鄉里祈禱你的武運長久。

國華：阿母，妳的教訓我這擺記在心，志賢咧？

志賢：阿爹，你是當時才欲返來？阮真無伴啦！

國華：憨囝仔，嘸通想安尼！你是日本國民，愛著國家，無論怎樣，亦著忍耐。認真勉強，聽先生、聽阿媽的教示，才有乖巧。

國華母：志賢！今就甲恁阿爹、阿母講你欲乖巧。

志賢：阿爹、阿母，阮欲乖乖聽先生、聽阿媽的教示，乖乖等阿爹、阿母的批信。

惠敏：安尼才是日本國民，你亦成阿母的子！

國華：諸位！予恁真勞煩，今恁請！

（唱「吟詩調」）

男兒立志出鄉關，功若無成誓不返。骨碎粉身鄉祖墓，一心為國救江山。

眾人：萬歲～萬歲～萬歲～

（三）臺灣的「異國情懷」歌曲

愛國，不只有高聲吶喊的聲調，也有輕語柔情的低訴。由於戰爭的爆發，臺語流行歌產生具有「異國情調」的歌曲。

「異國情調」（Exoticism）一詞，常在社會學的「後殖民理論」中被提及，源自地理大發現後，歐洲殖民者來到美洲、非洲、亞洲，看見不同的地理環境與陌生文明，以自我的觀點與角度，加以記錄與描述。當時的歐美文學中，許多作家對中國、東亞及中東地區，存在著一種「瑰麗奇幻」的想像，如肥沃的土地、豐盈的女體、奇妙的宗教習俗與怪異的宗教儀式，甚至想像與當地女子譜出一段「異國戀情」。

延續歐洲人的「異國情調」風潮，日本占領臺灣及朝鮮後也產生不少「異國情調」的產品，例如一九二○年代末期興起「臺灣新民謠」，即賦與此特色，以日文歌詞描繪臺灣事物與風土民情。日本侵略中國後，產生不少「異國情調」的電影、流行歌及書籍，一九三八年由日本古倫美亞唱片發行的〈支那の夜〉（西条八十作詞、竹岡信幸作曲、渡邊はま子演唱）為其中的代表作，歌詞第三段如下：

支那の夜 支那の夜よ（中國之夜！中國之夜！）

君待つ夜は欄干の雨に（等候你的夜晚，欄杆外下著雨。）

ああ分かれても忘れられりょか（啊！啊！即使分離也難以忘記。）

支那の夜 夢の夜（中國之夜！夢之夜！）

花も散る散る紅も散る（花也散落了，紅色的花散落了！）

除了〈支那の夜〉，日本侵略中國期間，這種描寫當地景物、情趣的流行歌，以美女聞名的中國蘇州來說，至少有〈蘇州の娘〉、〈蘇州の夜〉、〈蘇州夜曲〉、〈蘇州旅情〉、〈蘇州泊まり船〉等日語流行歌，上海、廣東、武漢、南京、海南省、廈門等地也有類似的日語流行歌。在這種「異國情調」風潮下，臺灣人在中日戰爭期間有不少人被派到中國，不論擔任軍夫、翻譯或是看護，或擔任傀儡政權（滿州國及汪精衛政權）的官員，都生活在戰爭下的中國，而在臺灣，報紙、電台等媒體，不斷放送著戰爭的信息，使得「異國情調」的臺語流行歌也產生在臺灣。一九三八年，臺灣古倫美亞唱片「紅利家」推出〈上海哀愁〉（周添旺作詞、純純演唱）及〈廈門行進曲〉（韶朗作詞、周添旺作曲、純純與愛愛演唱）二首歌曲，於同張唱片發售，其中〈上海哀愁〉第一段歌詞如下：

想出著昔日，花都的上海，
一切虛華，如今何在？
啊～可憐的上海姑娘，
手舉著胡弦，獻出苦哀。

〈上海哀愁〉描繪一位上海姑娘
的失戀情懷，除「上海」地名外，
歌詞充滿「胡弦」、「四馬路」（上
海開埠前，通往黃浦江的四條馬
路，由北向南，依次稱為大、二、
三、四馬路，為當時最早發展的區
域，而四馬路為其中最繁華的商店
街道，現今改名「福州路」）、「黃
包車」、「宮燈」等當地特色。另
外同張唱片的〈廈門行進曲〉則一
改哀怨風格，以輕快、愉悅的曲調

帶出甜蜜的戀情，與〈上海哀愁〉
截然不同，但表現形式卻一致，將
廈門當地特色顯露出來，首段歌詞
如下：

日輪上東平，光輝照著萬物靈。
前進啊！日日復興！
我妹妹！好哥哥！廈門已經是
黎明。

旭日半天上，照咱意志如海洋。
前進啊！思明路上！
我妹妹！好哥哥！進入第二的
故鄉。

清風吹山嶺，合唱希望的歌聲。
前進啊！心志抱定！
我妹妹！好哥哥！進入永遠平
和城。

一九三八年年初，日東唱片發行
的〈廣東夜曲〉（遊吟作詞、鄧雨

左：「紅利家」發行的〈上海哀愁〉及〈廈門行進曲〉，右：〈上海哀愁〉歌單（徐登芳提供）

賢作曲，純純演唱），也有類似的歌詞，第一段歌詞內容如下：

日落珠江，四邊柳含煙，
姑娘相思，春宵奏胡弦，
短調快板，遠遠聽未現，
長調哀哀，聲聲怨當前。

玲玲瓏瓏，叫醒初結緣。
啊～緣淺！緣淺！愛情紙姻煙。

東亞唱片以「帝蓄」為商標後，一九三九年推出《南京夜曲》（陳達儒作詞、郭玉蘭作曲、鶯月演唱），歌詞如下：

秦淮江水，將愛來流散，
月也薄情，避在紫金山，
酒館五更，悲慘哭無伴，
手彈琵琶，哀調鑽心肝。
啊～夜半！夜半！孤單風愈寒。

南京更深，歌聲滿街頂，
冬天風搖，酒館繡中燈，
姑娘溫酒，等君驚打冷，
無疑君心，先冷變絕情。
啊～薄命！薄命！為君哮不明。

你愛我的，完全是相騙，
中山路頭，酒醉亂亂顛，
顛來倒去，君送金腳鍊，

雖然「異國情調」歌曲反映戰爭的時代背景，但隨著戰局的擴大，臺灣總督府大力推動「皇民化運動」，不但鼓勵臺灣人將大多的「單一字」姓氏，甚至推動「國語」運動，打壓臺灣人的語言、宗教與風俗，要求和日本本土一致，若是順從政府的指示，則由各州廳政府頒發「國語の家」或「國語家庭」的牌子，可以懸掛在家門口，據說實施配給制度時，可以享受與日本人同等待遇，分配較多的糧食。

面對如此改變，臺灣社會各族群使用的母語，成為國家打壓、禁止使用的母語，成為國家打壓、禁止一字使用的目標，不論臺語流行歌或歌仔戲、布袋戲，都受到相當程度的禁止，就算是臺語流行歌的「愛國歌」及「異國情調」歌曲，也受到打壓，自此無法灌錄、出版與發行。

面對「敵國」的態度

一九四三年，皇民奉公會指定

戰爭期間臺灣實施「皇民化」政策，若是臺灣家庭的大多數成員都能說日語，並遵照日本習俗，可由各州廳政府頒發「國語の家」或「國語家庭」的牌子。

皇民奉公會指定的〈米英擊滅の歌〉唱片。

的〈米英擊滅の歌〉（矢野峰人作詞、山田耕筰作曲）正式公布，透過廣播電台在臺灣各地放送。歌名中的「米英」，是指「美國」及「英國」，日本偷襲珍珠港後，就將美、英列為頭號敵人，稱呼為「鬼畜米英」，呼籲東亞人民抵抗歐美帝國的侵略，成立「大東亞共榮圈」，日本各地動員民眾舉辦「米英擊滅大會」，以集會演講等方式強化民眾對於英美等國的厭惡。

此時，日本帝國在太平洋戰爭中節節敗退，必須更加強民心士氣，因此在〈米英擊滅の歌〉歌詞中強調，要一億同胞（當時日本帝國境內總人口數）起來，一同打擊、消滅敵國美英，打倒這兩個在大西洋東、西岸的國家，以爭雄世界之姿的吸血鬼。

一九四三年九月，古倫美亞唱片發行〈米英擊滅の歌〉，由歌手伊藤武雄主唱，這張唱片上可以發現，公司原本的英文商標「Columbia」已被刪除，改為日文的「ニッチク」，為何有此改變？其實源自當時日本在戰爭體系動員下，對敵國（主要是美、英等國）語言的淨化運動，要求人民不能使用敵人的文字、語言，而企業的商標也不能使用外語，因而將英語及其他歐洲語言（不包括德語）稱為「敵性語」（てきせいご）。

在當時的軍國思想下，英語等外國語言被認為是「輕佻浮薄」的「敵國語言」，一九四〇年後，原本在日本社會使用的大量外來語，被改寫成本土語言，例如棒球運動使用的詞彙多為英語翻譯，常在球場上聽見的「出局」一詞，英文為「out」，日語以外來語翻譯為「アウト」，就改為「引け」（意為「收攤」、「下班」）。這種更改在當時比比皆是，而在唱片工業上，「唱片」日文原是「レコード」，也是英文「record」外來語，此時就改為漢字「音盤」（おんばん），至於唱片公司名稱，一九四二年改為「日蓄工業株式会社」（ニッチク），在唱片圓標上不能再直接寫外語，必須改為日文，但英文「Columbia」文字消失，改為日文「ニッチク」。

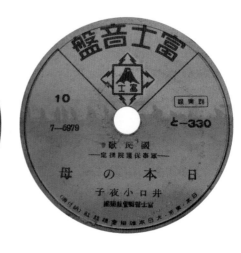

除了日本古倫美亞改名為「ニ
ッチク」外，一九二七年以美國外
資投資設立的「日本ビクター」
（Victor），於一九四三年改為
「日本音響」；而「ポリドール」
（Polydor）唱片改名為「大東亞」，
「キング」（King）唱片則改為「富
士音盤」，才能繼續經營。

這種將英文視為「敵性語」的政
策，不只影響唱片公司名稱及唱片
圓標的文字，一九四三年一月十三
日，日本大政翼贊會、情報局及內
務省發布「敵性曲盤供出運動」命
令，認為英、美等國的民謠、爵士
樂及古典音樂，不但來自敵國且「卑
俗低調」，更是擾亂社會秩序和煽
動人民民意識的音樂，成為社會的「阿
片」（鴉片），容易使人腐敗墮落，
因此列出「演奏禁止米英音盤一覽
表」，並要求民眾自動獻出（當時
用語為「供出」）美、英等國語言
的唱片。

此政策一出爐，臺灣總督府也比
照辦理，同年一月十四日，《臺灣
日日新報》刊登一則〈敵國音樂一
掃へ演奏は禁止米英音盤の　收
も斷行きのふ取締りの內容を發
表〉，開始回收所謂「敵國音盤」，
要求民眾從家中拿出來交給政府，
將重新融化之後，材料可做為軍事
用途。

為要去除「敵性語」，「日本コ
ロムビア」改為「日蓄工業株式会社」
（Polydor）唱片改名為「大東亞」，
「キング」（King）唱片則改為「富
士音盤」（ニッチク），「ポリドール」
（Polydor）。

《臺灣日日新報》的報導，內容為政府要回收「敵國音盤」。在國家政策下，各地掀起「敵國唱片回收」運動。

戰爭末期

一九三七年之後的臺灣，處於戰爭的風暴中無法脫身，但唱片公司配合國策，趁國民意識高漲之際，大賣「愛國歌曲」，賺進大筆的真金白銀。隨著時局日益的緊張，戰局日益擴大，一九四一年十二月日本與美國開戰，日軍在短時間內偷襲珍珠港、占領香港、菲律賓，更大舉入侵中南半島與南洋諸島，迎來「太平洋戰爭」初期的勝利。

美國的國力也在短時間內提升，配合軍隊的攻勢，日本在南洋諸島節節敗退，中途島等數場大規模海戰又失利連連，一九四三年四月十八日，日本海軍聯合艦隊司令山本五十六搭乘飛機前往所羅門群島視察，遭美軍戰機擊落而身亡，自此日軍難以翻身。在美軍主導的「跳島作戰」中，盟軍在太平洋攻下所羅門群島、新幾內亞等島嶼，一九四四年十月進攻菲律賓中部雷伊泰島，消滅山下奉文大將指揮的日本軍隊，掌握太平洋的制空、制海權。

早在一九四三年三月十九日，行駛於日臺航線的「高千穗丸」輪船，在基隆外海遭到美軍潛水艇以魚雷擊沉，造成八百多人罹難，此事件也顯示日本海軍已無法維護臺航線的安全，讓此航線幾乎斷航。

一九四四年時，日本本土遭受美軍為主的盟軍轟炸，日本與臺灣之間的海運幾乎被截斷，物資無法運送，而臺灣的唱片工業，必須仰賴日本本土的工廠才能生產、製作唱片，這個時期不但物資缺乏，且新的唱片無法製作，因此新創作的歌曲只能透過電台演唱或舉辦音樂會發表。

一九四四年七月一日，皇民奉公會中央本會在臺北公會堂舉辦「總蹶起の歌の夕」，發表多首新作品，

包括〈全島民總蹶起の歌〉、〈いくさ百年〉、〈出陣の學徒に〉等歌曲，但都無法發行唱片。值得一提的是，此次音樂會有許多臺灣人及團體參與，例如在戰後聞名於教育界的呂泉生，他不但籌組「厚生男聲合唱團」參與演出，更編寫〈出陣の學徒に〉一曲，而戰後知名企業家（東元電機創辦人）林和引也擔任樂團指揮，知名音樂家李金土、陳泗治也加入演出。但這場音樂會演唱的新曲，已無法灌錄成唱片，只留下歌詞供後人研究。

面對盟軍的「跳島作戰」，位居太平洋「島鏈」上的臺灣也倍感威脅。就在「總蹶起の歌の夕」舉辦前夕，一九四四年六月十五日，美軍登陸塞班島，日軍在指揮官齋藤義次的帶領下，徹底實現「玉碎」，三萬多名軍人和二萬多位民眾戰死或自殺，面對此重大戰役的失敗，日本軍方的「大本營」認為大敵當前，臺灣島可能是美軍下一個目標，發動「全島要塞化」，老百姓被動員興建機場、構築陣地，甚至在山裡挖掘洞窟，做為抵禦敵人入侵的據點，目前在臺中市的大肚山區，仍保留當時興建的機場碉堡及五號碉堡、十三號碉堡等，都是一九四四年至一九四五年間興建，見證「全島要塞化」的過程，已被指定為「臺中市歷史建築」獲得保存。

因此一九四四年七月發表的〈全島民總蹶起の歌〉歌詞中，特別強調「一人一人が要塞だ」（每個人都成為要塞），甚至要將要塞築成銅牆鐵壁。然而，在慷慨激昂的歌聲背後，大部分人民並不知道，大部分的人都會迷失自我，成為群體的一部分，向著瘋狂邁進。

隔年三月起，東京、大阪、臺北等各大都市遭受盟軍轟炸，人民死傷慘重；六月二十一日，沖繩諸島遭盟軍攻占，不只日本軍民傷亡慘重，盟軍也陣亡二萬餘人。面對日本頑強抵抗，戰爭無法結束，因此八月六日及九日，美國對日本廣島、長崎投下原子彈，迫使日本於八月十五宣布無條件投降。

戰爭終於結束，回顧本章節最前面提及的二個故事，將能了解二者間的關連。一九四○年九月十日《臺灣日日新報》刊登〈西洋的假人模特兒從店門口消失，被北署一掃而空〉新聞，以及一九四一年四月，臺灣總督長谷川清頒贈一只銅鐘給原住民少女「サヨン」的事蹟，都是當時日本面對戰爭的局勢時，以國家力量團結軍民、鼓舞士氣之舉。然而，在「愛國」的大旗下，大部分的人都會迷失自我，成為群體的一部分，向著瘋狂邁進。

就在「愛國」的呼聲中，臺灣的社會、人民及各行各業都受到相當大的影響，唱片工業也不例外，起初必須配合「國策」，發行相關「愛

國歌曲」唱片，其後又受到皇民化運動波及，要求臺灣人摒棄自身文化、傳統，學習日本文化，不但要說「國語」，更禁止傳統戲劇演出，唱片工業也必須配合，臺語歌曲無法繼續發行，只能灌錄「愛國」的「日語」歌曲。到了最後，一切資源都奉獻國家，以因應愈來愈嚴峻的戰爭，唱片市場瞬間崩潰，連製作唱片的材料都缺乏，自然無法生產。

法國大革命時，吉倫特派的領袖之一「羅蘭夫人」遭其他派系指控為「保皇黨的同情者」，最後判處死刑，一七九三年十一月八日送上被斷頭台，臨刑前她向著革命廣場上的「自由雕像」鞠躬，留下一句名言：「自由自由，天下古今幾多之罪惡，假汝之名以行！」然而，除了「自由」之外，「愛國」又何嘗不是如此？

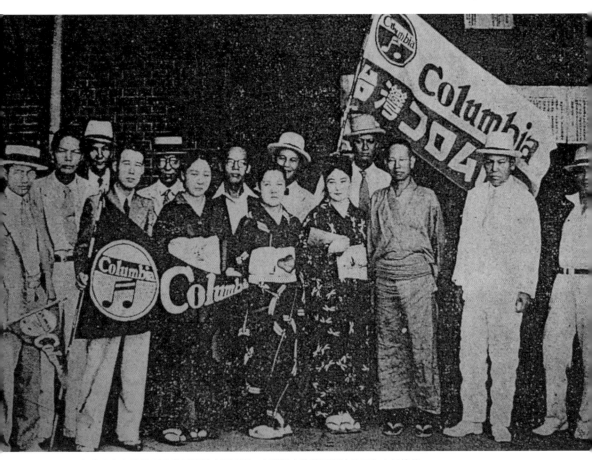

1930 年代日本古倫美亞歌手及樂師來臺演出，由臺灣古倫美亞唱片的工作人員接待。

後記

本書前言提及七十八轉唱片的原料為「蟲膠」。二〇二二年三月間，我在前往八卦山大佛旁的「溫泉路」附近的龍眼樹上，看見樹枝像是長了「腫瘤」，仔細觀察後發現是膠蟲寄生所致，而緊緊包裹住樹枝外層的臘質外殼，即是製造蟲膠的原料。在一九五〇年代以前，蟲膠是重要的工業及食品材料，不但能製造染料、食用色素、胭脂、口紅……，而且是工業用的塗漆、電器絕緣體、防銹劑、防潮劑、黏著劑、助滑劑等，七十八轉唱片就是用蟲膠為原料。

根據朱耀沂在《臺灣昆蟲學史話》書中所言，一九四〇年日本從泰國引進膠蟲到臺灣繁殖，在中、南部一帶獲得成功，能大量生產蟲膠，但第二次世界大戰後，由於石化工業的興起，塑膠產品增加，蟲膠也陸續被其他材料取代，連唱片的材質也改用塑膠，蟲膠的使用量愈來愈少，最後不少養殖場放棄養殖，讓膠蟲逃竄出來並散布於鄉間，成為果樹的害蟲，臺灣農民稱其為「龜神」。

每個年代都有其發展主軸，唱片工業自然也逃脫不了世事輪迴。從萌芽到極盛，又從極盛到蕭條沒落，新生的事物就在沒落中萌芽，就像巨大的樹木傾倒之後，樹材化為泥土，新芽會眾泥土中生長一樣。面對大自然的生生不息，人世間也是如此，或許有感嘆，也或許會懷舊，但新生的力量總會取代舊有的現存，以嶄新的面貌迎向世界。

戰爭，將臺灣的唱片工業推向滅亡，唱片公司與創作人、歌手必須配合國家政策，「唱」出符合當時局勢與國家利益的聲音。戰後，在從蟲膠的沒落到塑膠的興起，代表著科技的發展和社會的改變，而

大火的焚燬之下，臺灣的唱片工業只剩下一片殘垣斷壁，難見戰前之盛況。然而，就像幼芽，在一片絕望中能嗅到希望的氣息，老一代的創作人堅持和新世代的加入，讓戰後的臺灣唱片工業獲得新生。

「長江後浪推前浪」的定律，讓新生的力量帶來不同的氣息，而「一代新人換舊人」的規則，更讓唱片工業脫胎換骨。雖然新生帶來喜悅，但在太陽底下依舊沒有新鮮事，國家的力量還是想介入唱片工業，甚至指揮其前進的方向。戰後的臺灣唱片工業，如同日治時期一樣，受到國家政策的影響，只不過生命總會找到出路，在國家的管控下，烏雲蔽日的天空仍會透出一絲陽光，讓我們能高歌一曲，舒展心中的鬱悶。

而戰後的一切以及新生的故事，只能待續了！

國家圖書館出版品預行編目資料

留聲機時代：日治時期唱片工業發展史/林良哲作. -- 初版. -- [新北市]：左岸文化出版：遠足文化事業股份
有限公司發行, 2021.09

　面；　公分. --(紀臺灣)

ISBN 978-626-95051-2-8(平裝)

1.唱片業 2.流行歌曲 3.臺灣史 4.日據時期

910.933　　　　　　　　　　　　　　　　　　　　　　　　　　　　　　　　110014261

特別聲明：

有關本書中的言論內容，不代表本公司／出版集團的立場及意見，
由作者自行承擔文責

左岸文化　　　讀者回函

紀臺灣

留聲機時代：日治時期唱片工業發展史

作者・林良哲｜責任編輯・龍傑娣｜校對・李愛芳｜美術設計・林宜賢｜出版・左岸文化 第二編輯部｜社長・
郭重興｜總編輯・龍傑娣｜發行人兼出版總監・曾大福｜發行・遠足文化事業股份有限公司｜電話・02-2218-
1417｜傳真・02-2218-8057｜客服專線・0800-221-029｜E-Mail・service@bookrep.com.tw｜官方網站・http://www.
bookrep.com.tw｜法律顧問・華洋國際專利商標事務所　蘇文生律師｜印刷・凱林彩印股份有限公司｜初版・2022
年3月｜定價・500元｜ISBN・978-626-95051-2-8｜版權所有・翻印必究｜本書如有缺頁、破損、裝訂錯誤，請寄
回更換

島民歌謡

（第十一輯）

皇民奉公會
臺灣放送協會撰定

台湾楽しや

臺灣放送協會